国家社科基金后期资助项目"清代梆子皮黄戏源流考论"
（批准号：18FYS004）

清代梆子皮黄戏源流考论

A Study on the Origin of *Bangzi and Pihuang Xi* in Qing Dynasty

陈志勇　著

·广州·

版权所有　翻印必究

图书在版编目（CIP）数据

清代梆子皮黄戏源流考论/陈志勇著.—广州：中山大学出版社，2022.11
ISBN 978-7-306-07677-9

Ⅰ.①清… Ⅱ.①陈… Ⅲ.①梆子戏—研究—中国—清代 ②吹腔—研究—中国—清代 ③上党皮黄—研究—中国—清代 Ⅳ.①J825 ②J617

中国版本图书馆 CIP 数据核字（2022）第 251107 号

出 版 人：	王天琪
责任编辑：	裘大泉
封面设计：	林绵华
责任校对：	赵　婷　周明恩
责任技编：	靳晓虹
出版发行：	中山大学出版社
电　　话：	编辑部 020-84110771，84110776，84111997，84110779
	发行部 020-84111998，84111981，84111160
地　　址：	广州市新港西路 135 号
邮　　编：	510275　传　真：020-84036565
网　　址：	http://www.zsup.com.cn　E-mail：zdcbs@mail.sysu.edu.cn
印 刷 者：	广州市友盛彩印有限公司
规　　格：	787mm×1092mm　1/16　20.25 印张　342 千字
版次印次：	2022 年 11 月第 1 版　2022 年 11 月第 1 次印刷
定　　价：	96.00 元

如发现本书因印装质量影响阅读，请与出版社发行部联系调换

目　录

绪论 …………………………………………………………………………… 1
 一、"声腔戏曲史"概念的提出 ………………………………………… 1
 二、本书的研究内容与框架说明 ………………………………………… 8
 三、声腔剧种史料使用规范的反思 …………………………………… 15

上编：梆子戏的源流与传播

第一章　梆子戏的源头及其原始生态 …………………………………… 31
 一、"梆子戏"概念的界定 …………………………………………… 31
 二、板腔体梆子戏的艺术源头 ………………………………………… 36
 三、梆子戏兴起的外部环境 …………………………………………… 39
 四、山陕商帮与梆子戏的兴起 ………………………………………… 41
 五、梆子戏传衍及其成员的构成 ……………………………………… 42
 本章小结 ………………………………………………………………… 48

第二章　梆子戏崛起与清代前中期剧坛变革 …………………………… 50
 一、梆子戏崛起及其向外传播 ………………………………………… 51
 二、剧坛"厌昆喜梆"潮流的形成 …………………………………… 55
 三、梆子戏地位的升踔：文人编创与清宫搬演 ……………………… 59
 四、梆子戏崛起的戏剧史意义 ………………………………………… 64
 本章小结 ………………………………………………………………… 67

第三章　清前中期梆子腔与昆腔、弋阳腔的融合 ……………………… 69
 一、李调元对"梆子秧腔"的释义 …………………………………… 69
 二、《缀白裘》所见"梆子秧腔"的形态 …………………………… 72
 三、京腔与弋阳腔的梆子化倾向 ……………………………………… 78
 四、清前中期梆子腔与昆腔的融合 …………………………………… 82
 本章小结 ………………………………………………………………… 87

第四章　清代"吹腔"源流及其与周边声腔的关系 …………………… 89
 一、"吹腔"源流考 …………………………………………………… 89
 二、南北两种吹腔 ……………………………………………………… 93

1

三、吹腔与二簧腔 ················· 97
　　四、吹腔与宜黄腔 ················· 100
　　本章小结 ······················ 102

第五章　从"乱弹"词义流变看清代梆子戏的演进 ········ 104
　　一、"乱弹"新声：名谓生成及其指涉 ········· 105
　　二、"乱弹"得名："乱"字的多种释义 ········ 108
　　三、"乱弹"外延：从狭到广的词义流变 ········ 111
　　四、"乱弹时代"：清代梆子戏的演进 ········· 116
　　本章小结 ······················ 121

第六章　毕沅幕府与清中叶西安的梆子戏演出 ·········· 123
　　一、毕沅西安幕府的秦腔演出 ············· 123
　　二、毕沅幕客与秦伶的交往 ·············· 127
　　三、毕沅幕客对秦腔的接受与传播 ··········· 130
　　四、毕沅幕客的秦腔剧种理论 ············· 134
　　五、毕沅幕府演剧的戏曲史意义 ············ 137
　　本章小结 ······················ 140

下编：皮黄戏的源流与传播

第七章　清初"楚调"的兴起及其声腔的衍化 ·········· 143
　　一、《游居柿录》关于沙市"楚调"的记载 ······· 143
　　二、万历间沙市《金钗记》的声腔归属 ········· 146
　　三、明末清初楚调的兴起及与诸腔的融合 ········ 149
　　四、"楚调"向皮黄"汉调"的声腔衍化 ········ 154
　　本章小结 ······················ 159

第八章　"二黄腔"的名实及其与周边声腔之关系 ········ 161
　　一、二黄腔与二簧腔的产地差异 ············ 161
　　二、湖北"二黄"是西皮调的别称 ··········· 165
　　三、"楚曲"中的二黄是二凡调 ············ 169
　　四、皮黄腔：西皮腔与二凡调的并奏 ·········· 172
　　本章小结 ······················ 175

第九章　从清代"楚曲"剧本看早期汉调的演出形态 ······· 178
　　一、"楚曲二十九种"的刊刻时间 ··········· 179

二、全围本与全部本的转换 ………………………………… 185
三、分场制与分回制的并存 ………………………………… 189
四、"楚曲二十九种"与早期汉调的表演形态 …………… 192
本章小结 ……………………………………………………… 200

第十章 汉调进京与皮黄声腔在北方的传播 …………………… 201
一、西皮、二黄楚地合奏与先期在京传播 ………………… 201
二、汉调进京与北京剧坛之新变 …………………………… 206
三、汉调在京剧形成过程中的独特贡献 …………………… 209
四、从早期"楚曲"看京剧与汉调之血缘联系 …………… 213
本章小结 ……………………………………………………… 216

第十一章 徽班汉伶米应先及其对京剧的贡献 ………………… 218
一、米应先生平考述 ………………………………………… 218
二、米应先家世考述 ………………………………………… 221
三、米应先对京剧艺术之贡献 ……………………………… 224
本章小结 ……………………………………………………… 228

第十二章 皮黄声腔在岭南的传播及其意义 …………………… 230
一、广州：外江班的进入与本地班的崛起 ………………… 231
二、潮汕：外江班的本地化与潮音戏的兴起 ……………… 236
三、梅州：外江戏与山歌剧"谁是客家戏"之争 ………… 242
四、岭南：外江班"本地化"的文化意义 ………………… 245
本章小结 ……………………………………………………… 249

附录一：《钵中莲》写作时间考辨 ……………………………… 251
一、《钵中莲》戏剧形态上的诸多特例 …………………… 252
二、《王大娘补缸》与《钵中莲》的关系 ………………… 256
三、"补缸"戏出与全本的"不协调" …………………… 260
四、判断作品写作时间两个不可靠的证据 ………………… 263

附录二：《燕兰小谱》作者考 …………………………………… 266
一、《燕兰小谱》作者之"两说" ………………………… 266
二、吴长元的生卒年推考 …………………………………… 270
三、书缘：与鲍廷博的交往 ………………………………… 272
四、寓居京城：与四库馆臣的交往 ………………………… 276

附录三：论方言与地方剧种"种类"的多样性 …………… 280
　一、方言与剧种"种类"多样性的生成 ………………… 280
　二、本地官语化：地方剧种对方言的改造 …………… 283
　三、方言与剧种的文化多样性 ………………………… 287
　四、剧种"种类"多样性的意义 ………………………… 289
重要参考文献 ……………………………………………… 294
后记 ……………………………………………………… 312

绪　　论

戏曲史的书写是一个永远令人津津乐道的话题。一代人有一代人的学术，一代人也有一代人的中国戏曲史。当代人如何写好戏曲史，并反映出当前研究的成果和学术水平，呈现出撰修者的学术个性与"史"的特色，是每一位立志重修戏曲史之学人不得不认真考虑的问题。

一、"声腔戏曲史"概念的提出

毫不隐讳地说，中国学人都有浓厚的史官情结和史家意识，戏曲史研究者也莫不如此。很多学者穷尽毕生心力，期冀在晚年以自己所理解和建构的戏曲史观完成一部戏曲史。盘点已经面世的中国古代戏曲史著作，从王国维《宋元戏曲史》至今，有近60部戏曲通史，而各种非通史性的戏剧史专论著述也约有80种左右[1]，几乎每两三年必有新作问世。戏曲史编写和出版的繁荣，亦从一个侧面反映出戏曲学人强烈的修史意愿。

无可否认，一部优秀的戏曲史，一定是凝聚作者研究心得和全面吸收最新前沿成果的著作，它能将读者带入前所未见的全新视阈，让大家看到未曾展示的历史图景，领略到戏曲世界里人与艺术互动的美妙。所以，每一位以戏曲研究为志业的学人，无不以此为学术追求之目标和境界；即便限于能力与条件而不能至，亦心向往之。事实上，中国戏曲史也成为人们了解古代戏曲艺术演进脉络最为便捷和可靠的途径。

戏曲史学科方向已走过百年的历史，无论是学术视野和研究方法，还是获得材料的途径，都较之王国维时代有很大的进步。理论上而言，时至今日，戏曲史家撰写一部令人满意的戏曲史，受视野、方法和材料

[1] 孙书磊《中国戏剧通史建构的百年转型与重构可能》，《文学遗产》2016年第6期。

的限制较之过去小了很多。戏曲史家已经有明确的意识使用广义的"戏剧"概念,将傩戏、傀儡戏、影戏、祭祀戏剧纳入"史"的书写范畴,也会将少数民族和边缘地区的戏剧形式写进戏曲史之中。以这样的大视野书写的中国古代戏曲发展的历史,实质上就是一部中华戏剧通史。

"通史"上溯我国戏曲的发生,下及当下戏曲的传承,亘贯古今,无所不包,它对于了解中华戏曲的来龙去脉之演进具有不可替代的作用。但窃以为,在纂修中华戏剧通史的同时,还应该有各种戏曲专门史,作为"通史"的重要补充,这也体现戏曲作为一个集合概念的属性。伶人史、戏班史、声腔史、剧种史、演剧史、剧场史皆可单独成史,它们将与"通史"一起汇聚成中国戏曲史的大集体,立体展示中国古代戏曲精彩纷呈的历史面貌。令人欣喜的是,戏曲学科过去的一百余年,已经产生了为数可观的戏曲专门史。①

然而也必须看到,"通史"和"专门史"各有弊端。"通史"虽以时间为序,却看起来像个"大杂烩";"专门史"虽术有专精,却偏执一门而不及其他,不能将戏曲各艺术元素(如剧本、演剧、声腔、伶人)有所兼顾,更毋论有贯穿始终之史的主线。再者,戏曲学科经过百年的发展,研究的范围更广,内容更为精细,其间涌现出大量的学术精品,戏曲史理当改变过去"百史一面"的状况,树立新的修纂理念和编史策略,让新的戏曲史呈现出丰富多彩的个性特色。

笔者认为,以声腔戏曲史的角度重新审视明清剧坛演进脉络,即不失为修史理念和策略上的新尝试。"声腔戏曲史"的设想,既不是重复声腔史的老路,也不是剧种史的大拼盘,而是以声腔演进为线索,书写

① 伶人史如孙崇涛、徐宏图《戏曲优伶史》(文化艺术出版社 1995 年),谭帆《优伶史》(上海文艺出版社 1995 年);戏班史如张发颖《中国戏班史》(学苑出版社 2003 年),黄伟《广府戏班史》(中国社会科学出版社 2012 年);声腔史如廖奔《中国戏曲声腔源流史》(台北贯雅文化事业有限公司 1992 年初版,人民文学出版社 2012 年再版);剧种史,较早者如扬铎《汉剧丛谈》(法言书屋 1915 年初版),齐如山《京剧之变迁》(北平国剧学会 1927 年初版),1980 年以后流传较广者有陆萼庭《昆剧演出史稿》(上海文艺出版社 1980 年),上世纪八九十年代中国戏剧出版社组织出版了一套地方剧种史丛书,有评剧、老调、柳子戏、昆剧、蒲剧、粤剧等数种。演剧史如刘水云《明清家乐研究》(上海古籍出版社 2005 年),李静《明清堂会演剧史》(上海古籍出版社 2011 年);剧场史如周贻白《中国剧场史》(商务印书馆 1936 年),廖奔《中国古代剧场史》(中州古籍出版社 1997 年),周华斌、朱联群主编《中国剧场史论》(北京广播学院出版社 2003 年)、车文明《中国古代剧场史》(商务印书馆 2021 年)。

戏曲发展的大历史。也就是说，声腔戏曲史的任务是，在全面清理剧坛上主要声腔衍化轨迹及与其他声腔交互作用的基础上，探求这些主要声腔对戏曲递嬗的独特影响，继而描述古代戏曲历史发展的脉络与细节。如此，我们理解的"声腔戏曲史"，声腔是视角，戏曲史是最终学术文本的呈现。

那么，"声腔"是否能成为重新观察戏曲演进脉络和戏曲史书写的新角度呢？声腔是戏曲的艺术载体，戏曲无不以特定声腔作为依托。宋元时期，南曲戏文和北曲杂剧就是因为声腔的不同而产生南北戏曲艺术的风格差异，"因此分而为二，南人歌南曲，北人唱北曲"①。杂剧形成于山西、河北一带，以北方民间艺术如诸宫调、鼓子词、大曲、唱赚等为基础，以中州音为韵辙，形成曲牌体的戏曲品种。北曲杂剧因"五方言语不一"，也形成了不同的流派，有"中州调、冀州调之分"。②沈德符《万历野获编》也记载北曲还有金陵（南京）、汴梁（开封）、云中（大同）的分疏。③南曲戏文则发端于浙江温州，"以宋人词而益以里巷歌谣"④，后进入杭州及南京、苏州等大城市，它以南方方言演唱，形成鲜明的区域特色。

明代初年，由于明朝皇家宗室出自北方，宫廷及藩王皆以北杂剧为正宗，如朱有燉《南南吕·楚江情序》谓："予居于中土，不习南方音调，诗馀亦多制北曲，以寄傲于情兴，游戏于音律耳。"⑤而至弘治、成化年间，"数十年来，所谓南戏盛行"⑥。廖奔先生从明人文献中勾稽出昆山腔、余姚腔、海盐腔、徽州腔、青阳腔（池州腔）、杭州腔、义乌腔、调腔、乐平腔、四平腔、石台腔、太平腔、泉腔、潮腔等15种

① 《朱有燉集》"北正宫·白鹤子引"，赵晓红整理，齐鲁书社2014年，第495页。
② 钱南扬《魏良辅南词引正校注》，《汉上宧文存》，上海文艺出版社1980年，第97页。
③ 沈德符《万历野获编》卷二十五"词曲·北词传授"，中华书局1959年，第646页。
④ 天池道人《南词叙录》，《中国古典戏曲论著集成》第三册，中国戏剧出版社1959年，第239页。例如在南戏《张协状元》里就有【东瓯令】【吴小四】【台州歌】【赵皮鞋】，甚至有流传至闽东北地区的民歌【抚州歌】【福清歌】等。
⑤ 《朱有燉集》，赵晓红整理，第501页。
⑥ 祝允明《猥谈》，《祝允明集》，薛维源点校，上海古籍出版社2016年，下册，第984页。

南曲单腔变体。① 之所以南曲系统生成如此多的变体单腔，显然与南方方言的多样性大有关系，而北方方言则要简单得多。万历间胡文焕编辑的《群音类选》在体例上就是按照昆腔、北腔和诸腔之声腔类别分选散出，"诸腔"即"如弋阳、青阳、太平、四平等腔是也"②，这说明编纂者已有将戏文与声腔对应的明确意识，亦折射出当时剧坛呈现诸种声腔竞相争胜的局面。沈宠绥在崇祯间写定的《度曲须知》也谈到"腔则有海盐、义乌、弋阳、青阳、四平、乐平、太平之殊派"③，意味着南曲在明末有了更为细化的分野，通过"改地歌之"而生成新腔。也就是说，明代南戏的发展一直存在分层现象，一拨南戏向上一路，最终被上层社会接受，演变为文人传奇；而另一路南戏一直混迹下层社会，它们与各种方言和地方艺术相结合，呈现出民间南戏生机勃勃的独特景观。只是，很少有学者将这一部分民间南戏纳入到戏曲史视野中予以书写。事实上，它们是有迹可循的，比如晚明时期福建、南京刊刻的戏曲剧本其中不少呈现出民间南戏的真实面貌，尤其是建阳刊刻的《词林一枝》《玉谷新簧》《乐府万象新》《大明天下春》《时调青昆》等戏曲选本，面对社会中下阶层的阅读需求，真切反映出民间南戏消费的基本镜像。但是，如何更好地将这部分文献所涵涉的历史信息抽绎出来，无疑需要戏曲史家的智慧和才略；而在笔者看来，识见更为重要，只有让这些民间南戏进入到戏曲史家的视野，它们才会被戏曲史所描述，继而获得相称的"史"的地位。

清代前期，昆腔、弋阳腔、柳子腔和梆子腔盛行其时，时人呼为"南昆北弋东柳西梆"④。昆腔的流行中心仍是江南一带，北京也是它的重要传播地区，以官腔的姿态雄居上层。弋阳腔则演化为高腔，在京城极为流行，人称京腔，如杨静亭《都门纪略·词场序》谓："我朝开国伊始，都人尽尚京腔。延及乾隆年，六大名班，九门轮转，称极盛

① 廖奔《中国戏曲声腔源流史》，人民文学出版社2012年，第29页。
② 胡文焕编《群音类选》"诸腔类"卷一，中华书局1980年影印本第三册，第1453页。
③ 沈宠绥《度曲须知》，《中国古典戏曲论著集成》第五册，中国戏剧出版社1959年，第198页。
④ 廖奔《中国戏曲声腔源流史》，第97页。

焉。"① 柳子戏发源于山东，故称为"东柳"。最值得一提的是，清前期来自于西北的梆子戏，它以强势的传播力南下东扩，很快进入北京、扬州、广州等大城市并站稳脚跟，成为风靡全国剧坛的新兴声腔。

乾隆年间，更是诸腔杂陈。在北京剧坛上，昆腔、高腔、秦腔、二黄腔此消彼长，依次更迭，而南方的戏剧中心城市扬州也有各地戏曲汇聚，"句容有以梆子腔来者，安庆有以二簧调来者，弋阳有以高腔来者，湖广有以罗罗腔来者。……而安庆色艺最优，盖于本地乱弹，故本地乱弹间有聘之入班者"②。远在岭南的广州，由于乾隆朝改五口为一口通商，六省戏班皆随各省商帮而至，③ 昆班、徽班、湘班、赣班、豫班以及秦班等外省戏班在广州集资修造外江梨园会馆，成为外江班在广府地区的梨园总会，标志地方声腔剧种在此交汇、竞技。

清中晚期，皮黄剧大行其道，在全国传播的过程中衍生诸多剧种，并以京剧为代表，称一时之盛。在皮黄声腔盛行的同时，昆腔、弋腔、梆子腔、吹腔、乱弹腔继续在一定范围和人群间流行，而如摊簧、秧歌、采茶戏、黄梅戏等地方小戏如雨后春笋般涌现，共同构筑成中国戏曲格局的新版图。

检视古代戏曲的发展轨迹，戏曲事件、剧目、剧作家、伶人无不与声腔的演化息息相关。可以说，中国戏曲史就是一部声腔史。以声腔演进的脉络为逻辑重构明清戏曲发展史，具有较强的操作性。

第一，在考订清剧本声腔属性的基础上，将之系于相应的声腔演进的历史坐标轴线上，显示出这些作品及其作家的历史定位和声腔归属。例如马华祥就在考订弋阳腔剧目的声腔归属上下了很深的功夫，他在《明代弋阳腔传奇考》（中国社会科学出版社2009年版）一书考得《风月锦囊》弋阳腔散出23种210出，《大明天下春》23种60出，考出富春堂、世德堂、文林阁等书坊刻全本弋阳腔传奇36种，在此基础上撰写了《弋阳腔传奇演出史》（中国社会科学出版社2012年版）。虽然马华祥所做的工作仍限于弋阳腔剧目声腔归属的考订，却对其他声腔剧目的甄别具有示范意义。

① 杨静亭辑录《都门纪略》"词场序"，道光二十五年（1845）初刻本。
② 李斗《扬州画舫录》卷五，汪北平、涂雨公点校，中华书局1960年，第130页。
③ 冼玉清《清代六省戏班在广东》，《中山大学学报》1963年第3期。

其实，不少地方戏的剧本是可以与声腔——对应的，其中优秀的作品皆可在戏曲史上予以"彰显"。例如，汉调早期剧本楚曲《祭风台》《回龙阁》《二度梅》，粤剧《帝女花》《芙蓉屏》，高腔《雷峰塔》，京剧早期剧本《错中错》《极乐世界》等，以及唐景崧的桂剧《看棋亭杂剧》，樊粹庭的豫剧都值得我们在戏曲史中作专门的介绍。

第二，可以将剧本以主要戏曲声腔分为昆腔、弋阳腔、海盐腔、余姚腔、潮泉腔、青阳腔、秦腔、吹腔、皮黄腔多个板块，不仅能显示同一历史时期下不同声腔剧本文学的发展面貌，也能洞悉同一声腔下不同时期剧本文学演变的历史面相。例如李啸仓先生的《中国戏曲发展史》即在明天启元年（1621）至清光绪三十四年（1908）的这段地方戏兴起的时期，完全采取声腔演进的思路安排章节以展示戏曲发展的历史面貌。①该书第四编的前三章，在昆腔戏的框架下，介绍明末清初昆腔戏的剧目与艺术成就；第四、五两章，介绍五大声腔系统的形成、梆子诸腔的演剧剧目与艺术特色；第六章专门介绍京剧的形成、剧目及其艺术成就。从而以声腔为主线将清代戏曲贯穿起来。

这一史述的方式，很大程度避免了既有戏曲史在清代部分所出现的一种"不协调"现象：清前期，大讲剧本文学，例如苏州派及其作品，李渔及其《笠翁十种曲》，"南洪北孔"的《长生殿》和《桃花扇》一一呈现于戏曲史，甚至会提及吴伟业、丁耀亢等人的作品，但进入乾隆年间，则会转入另一种叙述策略，重心放置到北京、扬州等剧坛的花部之崛起，以及花部与雅部的竞争。反思这种叙述方式，不难发现以民间演剧史对接昆腔文学史，多少显得不伦不类。当然，我们也可以这样理解，以这种方式作"史"的叙述是为了"突出印象"，即把戏曲发展史上最具有显示度的事象提供给"史"的阅读者。即便如此，一般戏曲史的修纂者又认为地方戏剧本文学成就不高，因此很少有人将它们写入戏曲史中，真正将这些"下里巴人"的剧本视为文学给予适当的地位并作相应的评介。②

① 李啸仓《中国戏曲发展史》，社会科学文献出版社 2016 年，第 293－404 页。
② 张庚、郭汉城主编《中国戏曲通史》（中国戏剧出版社 1981 年）则不同，不仅有专章介绍"清代地方戏作品"的概貌、思想成就和文学形式的变革，还特意将川剧《雷峰塔》、高腔《黄金印》以及《缀白裘》中的地方戏曲剧本、楚曲《祭风台》予以专节推介。

第三，以声腔演进为线索修撰戏曲史，可明戏曲史内在演变之规律。过去戏曲史多以南戏尤其是以昆腔剧本为主线论述，表达的其实是昆腔戏演进历史，没有展示昆腔对其他地方声腔的深远影响，也没有揭示出地方性声腔对昆腔的艺术承接与改造。换言之，在花雅关系上更专注于花部与雅部的竞争关系，而二者的融合关系谈之甚少，尤其是轻忽了昆腔向地方戏的艺术滋养与渗透。从而，对于清代中期我国戏曲格局的表述往往出现一种跳跃，即直接从"南洪北孔"跳到"花雅之争"，很大程度割裂了清代戏曲发展的连续性。从这个角度而言，过去不少戏曲史是存在缺失的。

第四，以声腔为主线修撰戏曲史，还可以将同一声腔下不同剧种的艺术予以介绍，这样就能明晰地呈现出相同血缘关系剧种发展的总体脉络。典型者莫过于同为梆子腔系统的蒲剧、秦腔、豫剧、怀梆等，同为皮黄腔系的汉剧、京剧、湘剧、常德汉剧、祁剧、闽西汉剧、广东汉剧、桂剧等。通过梆子腔源流和皮黄腔源流的研究，可以理清这些剧种在清代的来龙去脉及与相邻剧种之间的血亲关系，从而在戏曲史的书写中描绘出全国戏曲发展的总进程与大格局，成为可能。

我国古代戏曲声腔虽多，种类虽夥，但万变不离其宗，在舞台艺术上"一体万殊"。昆腔以其历史悠久，艺术精妙而被誉为"百戏之祖"，即表示它对其他戏曲艺术具有沾溉之德。明代昆山腔改造者魏良辅指出，要将昆腔《琵琶》"从头至尾，字字句句，须要透彻唱理，方为国工"[①]，意即强调昆腔在艺术上居于"曲祖"的地位。

既往的戏曲史基本是以剧本为中心，即便顾及声腔的重要性，也是以北曲弦索调和南曲昆腔为中心，这样的编史策略多从易于把握和便于描述的层面予以考量，实际上却罔顾戏曲作为综合艺术的这一重要特征。戏曲既是文学的，更是艺术的。如何理解这一命题呢？一是早期的戏曲，很可能是伶人的即兴创作，未必有完整的剧本（提纲性质的脚本）。二是只有戏曲艺术发展到一定阶段，才进入文人视野，才逐步被掌握文字书写的这个群体所接纳，并编创剧本。三是有时戏曲的文学性和表演性是可以不同步的。我们经常可以看到一些文学性颇为一般的剧本，其思想性也难称上流，却在艺术上颇为成功，受到观众的欢迎和喜

① 魏良辅《曲律》，《中国古典戏曲论著集成》第五册，第6页。

爱。窃以为，这些在戏曲传播和接受史上声名卓著的剧本，即便文学成就不高，也应该在戏曲史上予以浓墨重彩的书写，因此以声腔为线索，可以很好地涵盖剧本文学与舞台表演两个维度的戏曲史书写。

第五，若将戏曲视为活态存在物，可以围绕声腔勾连剧本（剧作家）、伶人、戏班、剧场、观众和表演艺术等多种要素，全面反映出文本生产、舞台表演与观众消费的全过程，最大限度展示戏曲艺术自身发展的规律和历史面目。坦率而言，剧目、伶人等要素，要么作为个体的存量显得过小，要么流动更新太快，都不足以被选定为戏曲史建构和运作的理想载体。而声腔则不同，向外而言，依托声腔可以建构种类丰富的剧种；向内而言，可以连缀起戏曲要素，生成稳定而充足的戏曲产品，以满足不同场合和人群的娱乐、仪式、教化之需求，折射出戏曲在权力运作、社会结构和文化变迁中的独特意义。

总之，以声腔演进为线索来重构中国古代戏曲史，体现"戏曲首先是艺术"的核心理念，在戏曲史书写上兼顾舞台艺术与剧本文学两个核心层面，实现"史"的描述不断裂、不跳跃。

二、本书的研究内容与框架说明

上世纪 80 年代，马彦祥、余从就声腔演进与戏曲史的关系指出："中国戏曲的特征，寓于戏曲声腔之中；戏曲的历史，具体表现为声腔、剧种衍变发展、兴衰更替的历史，这是共性与个性、一般与个别的辩证关系。因此，戏曲声腔、剧种的研究，是戏曲史论研究的组成部分。它更具有综合研究性质，并与戏曲形式的变化发展有密切的关系。"① 如何脱离声腔史或剧种史的自身限制，将声腔的研究落实到戏曲史的重新书写上，这是本书尝试去探索的问题。在此理念的指引下，笔者选取了清代剧坛影响最大的两种声腔系统——梆子腔及其衍化声腔皮黄腔，通过厘清它们的源流问题，重新观照梆子皮黄腔的崛起对清代戏曲所产生的深层次影响，为书写清代声腔戏曲史奠定研究基础。

本书分为绪论、十二章正文和三篇附录。正文分为上下两编，上编

① 马彦祥、余从《戏曲声腔、剧种概说》，中国艺术研究院戏曲研究所、山西省文化厅戏剧工作研究室编《梆子声腔剧种学术讨论会文集》，山西人民出版社1984年，第91页。

是关于梆子戏源流和声腔传播的专题研究，下编为皮黄戏源流与传播形态的集中讨论。

清代戏曲史上，曾出现"秦腔""西秦腔""梆子腔"多个相互纠缠的名词，而本书所采用的"梆子戏"，意在跳出以上名词的限宥，赋予"梆子腔"戏曲最大的外延，以便更充分讨论这一声腔体系对清代戏曲所产生的深远影响。梆子戏能在清初的大西北崛起并向全国传播，既有其外部原因，也有内部原因。就外部而言，梆子腔流行的核心区域陕西、山西、甘肃经过顺、康两朝的治理，战争的创伤很快恢复，社会趋于稳定，民众听戏的愿望重新燃起，而西北又是昆腔流行较为薄弱的地区，梆子戏首先在此崛起具备一定的地域文化优势。就内部而言，梆子戏带有浓厚的北曲血统，与其发源地同州和蒲州地处秦晋交界地带绵延未绝的北曲传统不无关系。在遍布全国的山西、陕西商号的助力下，梆子戏走出西北，成为全国性的大剧种。

梆子戏南传东进，往往会以中心城镇为目标，对于那些有实力的戏班和伶人，北京、扬州、苏州等中心城市则成为他们的首选。至清中叶，全国各地都能见到梆子戏的身影，其文辞俚俗、内容新奇、艺术粗犷的风格不仅赢得了底层民众的欢迎，而且渐渐促使文人士大夫乃至宫廷贵族的审美趣味发生转变，形成"厌昆喜梆"的新潮流。更重要的是，梆子戏在传播的过程中，或转用乡语，或衍生新腔，形成梆子腔、吹腔、皮黄腔三大剧种体系，彻底颠覆了昆腔、弋阳腔为主导的戏曲格局，奠定了我国二百多年以来稳定的戏曲版图。清前中期梆子戏的兴起，是板腔变化体对曲牌联套体戏曲、北剧对南戏、民间戏曲对精英戏曲文化的胜利。

以上为首章《梆子戏的源头及其原始生态》和次章《梆子戏崛起与清代前中期剧坛变革》讨论的话题。

在清前期的剧坛上，梆子戏、昆弋戏争奇斗艳，前者在挑战后者的"正统"地位，[①] 但这并不意味着三种声腔之间形成艺术壁垒，互不往来。事实上，不仅梆子戏向层次更高的昆、弋戏学习，昆、弋戏也向新兴的梆子戏学习。某种意义上，《缀白裘》中大量存在的"梆子秧腔"

① 陈志勇《清代弋阳腔的"正统化"及其雅俗的官民分野》，《广西民族大学学报》2021年第4期。

就是梆子腔和弋阳腔融合的产物,它本质上也是一种吹腔。清代前中期,梆子腔在迅速崛起时展现出强大的涵容特质,吸收昆腔、弋阳腔艺术优长而衍生出类如梆子秧腔、昆梆等梆子腔的变体,对剧坛产生深刻影响。这是第三章《清前中期梆子腔与昆腔、弋阳腔的融合》需要讲到的话题。

板腔体的形成不是一步到位的,梆子戏是曲牌体和板腔体的大杂烩,其中吹腔就是曲牌体向板腔体戏曲迈进的中间状态。吹腔几乎是与梆子腔同时兴起的一个具有全国影响力的戏曲声腔,其对南方剧种影响尤巨。考索吹腔的源流发现南北存在两种吹腔,一为秦吹腔,一为安庆吹腔,二者在南方有融合的趋势。吹腔受到梆子腔的影响,安庆伶人以吹腔为主,融合梆子腔而创立高拨子,形成二簧腔;抚州伶人以西秦腔为主,融合吹腔而创立二凡调,形成宜黄腔。它们皆是吹腔向板腔体二黄腔演进的过渡声腔形态。考察吹腔及其周边声腔的关系,对于全面把握清代戏曲声腔嬗变脉络,尤其是探明二黄腔的形成史具有重要的意义。以上是第四章对吹腔所作的专题探讨。

在讨论梆子戏、梆子秧腔、吹腔的源流及名实问题时,笔者还注意到清代剧坛上出现频率极高的"乱弹"一词。通过甄别,"乱弹"一词首见于康熙前期,具指梆子腔;后来词义多有嬗变,既可专指板腔体的乱弹腔以及处于曲牌体与板腔体中间状态的吹腔,也可作为花部戏曲的概称,甚至在清末成为皮黄戏的特称。"乱弹"得名,缘于在文人眼中,其艺术形态呈现为诸腔杂陈、乐器混搭、故事荒诞、文词鄙俗的特点。在清初至道咸间京剧兴起之间的这段时期,乱弹最为活跃,剧坛呈现出诸腔杂陈的独特景观,我们将之命名为清代戏曲史上的"乱弹时代"。这是第五章对"乱弹"名义嬗变问题的辨析。

如果说前五章是对梆子戏及其周边声腔源流问题的宏观研究,那么第六章则是对梆子戏在西安抚署演出情况的个案研究。清乾隆间在西安为官十四载的毕沅幕府上的戏曲活动频繁,秦腔、秦伶频繁出入其间。抚署中三位由江南来的幕客严长明、曹仁虎、钱坫,根据自己与秦伶的接触,合撰《秦云撷英小谱》。此书真实记录当时西安剧坛的情况,以及当时这群身处西北官场中的江南文人对秦腔秦伶由拒绝到喜爱的转变过程。严长明基于对秦腔、秦伶的情感立场,还对秦腔源流、艺术特征等问题有深入的理论思考,反映出清中叶全国戏曲消费潮流已发生微妙

变化的事实。毕沅西安幕府因处于特殊的历史、地理和事件节点上，幕中演剧就成为清中叶上层社会消费秦腔的典型案例。

皮黄腔是对合流的西皮、二黄两种声腔的合称，而西皮和二黄都与西北兴起的梆子腔有了千丝万缕的联系。对于西皮和二黄的合流地，学界有多种不同的看法，为论述的方便，我们采取以湖北作为视点来考察皮黄腔南下北上的传播形态。

在讨论湖北的皮黄腔时，我们注意到清前中期就存在的一种戏曲腔调"楚调"，这种楚调至清中晚期又与流行的皮黄调有着某种内在关联，因此第七章《清初"楚调"的兴起及其声腔的衍化》从明万历间袁中道《游居柿录》所记载的沙市新兴戏曲声腔"楚调"的相关史料入手，发现楚调并不是流行此地的青阳腔、弋阳腔或四平腔的别称，而是具有独立品格的一种戏曲"新声"。楚调广泛流传，经过清前期与秦腔、昆腔等"时调"的相互融合，至清中叶实现了与西皮调的合流，演化为皮黄声腔。"楚调"的名称逐步淡出，转而被称为"汉调""黄腔"，新的"汉调"成为汉剧、京剧等皮黄声腔剧种的艺术母体。

学界基本认为西皮调来源于梆子腔，而对于二黄的源头则众说纷纭，故而，要讨论二黄腔对清代剧坛的深刻影响，必须首先要弄清它的源流，尤其是厘清它与周边二簧腔、吹腔、宜黄腔的关系。故而，第八章《"二黄腔"的名实及其与周边声腔之关系》利用历史文献、清代剧本文献，并参考前辈学者的研究成果，对二黄腔源头问题提出新的看法。在清中晚期，北京、陕西等地往往将产于湖北的西皮调称为二黄腔或黄腔，与安庆的二簧腔是两种不同的戏曲声腔。皮黄戏早期剧本"楚曲"的声腔标识，则显示清中叶在汉口与西皮合流的是"二凡"调，二凡调即是后世皮黄声腔中二黄调的前身。揆之中南地区诸皮黄剧种，亦证实汉口的皮黄合流就是湖北西皮调与江西二凡调的并奏。

剧本文献是我们充分利用的第一手文献，如现分藏于北京和台湾两地29种清代汉口书坊刊刻的"楚曲"剧本，是探求汉调早期剧本形态和演出形态的珍贵材料。第九章《从清代"楚曲"剧本看早期汉调的演出形态》首先从避讳入手，发现这批剧本的刊刻者对道光皇帝旻宁有明确的改字避讳意识，说明它们付梓于道光年间。就剧本形态而言，楚曲长篇"全部本"和短篇"全围本"相互依存，反映出清中叶汉口书坊刻书的独特方式和剧坛演出的真实面貌；而分回制与分场制并存的剧

本体制，则显示地方剧种从模仿传奇到文体独立的衍化路径。不仅如此，楚曲剧本中还出现了"二凡"等板式的标注，也显示楚曲与二簧调的亲缘关系。

湖北合流的皮黄声腔也陆续南下北上。北上进京的汉调在嘉庆、道光年间产生较大的影响，先有米应先这位来自鄂南山区崇阳县的戏曲艺人，以饰演"关戏"驰誉北京剧坛，创立"红生"一派，打破了此前旦行垄断菊坛的局面，迎来了老生当台的新面貌。他在京的二十余年间，对京剧的形成做出独特的贡献。道光十年前后，则是汉调艺人进京的又一拨高潮。以余三胜、王洪贵、李六、范四宝、朱志学、龙德云等为代表的楚伶进京入徽班唱戏，他们从剧目构成、声腔板式、伴奏乐器、舞台语言规范等方面对进京的汉调予以全方位地改造，使北京剧坛为之一变，形成"班曰徽班，调曰汉调"的新局面。从现存的乾隆、嘉庆年间的汉调剧本"楚曲二十九种"来看，京剧不仅承袭了汉调的剧目与剧本，而且在分场体制、曲牌体制、演唱体制上，与汉调一脉相承。可以说，汉调进京及京剧的诞生，重构了十九世纪中国戏曲的格局。

往南一路的皮黄腔，则在湖南、广东、广西、福建留下了深深的足迹，与当地艺术融合形成弹腔系统的多种地方戏。清中叶以来，各省外江班集中进入岭南地区，对粤剧、潮剧、广东汉剧三大剧种的形成所产生的重大影响。外江班在广州、潮汕、梅州等地与本地班竞争、融汇的进程，展现出外来戏班与本地戏班、外来人群与本地族群、外来文化与地方文化既冲突又融合的历史形貌。外江班与本地班的动态关系及外江戏的"在地性"转化进程，是研究粤剧和广东汉剧的生成机理，还原清代中叶以来岭南戏曲文化生态，揭示地方剧种与地域族群文化关系的重要视角和案例。

本书还附录三题，其一是对清中叶记载大量地方戏曲声腔的戏曲剧本《钵中莲》的写作时间予以重新考订。1933年，杜颖陶先生首次在《剧学月刊》上发表玉霜簃藏《钵中莲》传奇，并将此剧的写作时间研判在明代万历年间。对此，学界多有怀疑，首先是胡忌先生认为《钵中莲》写作年代不会那么早，而应是清康熙中期的舞台演出本。其实，从玉霜簃藏《钵中莲》剧本的外部形态来看，它与晚明传奇体制有很多格格不入的地方，就内部元素而言，曲词风格、曲牌连套方式、道情

【耍孩儿】曲牌的使用，都显示出与清代戏曲一致的面貌。而且，《钵中莲》第十四出《王大娘补缸》与全剧存在很多不协调之处，其中的几种声腔名称都只见于康熙年间或稍后的文献。综合各种证据，我们认为，玉霜簃藏《钵中莲》不是明万历传奇抄本，而是清中叶梨园整理本。

附录二是对清中叶戏曲史料《燕兰小谱》作者的考索，此花谱署名安乐山樵。对于安乐山樵是何许人也？从清中叶以来即存吴长元和余集两说，然从文献来看，《燕兰小谱》的作者当为吴长元。吴长元大约生于雍正九年（1731）之前，卒于嘉庆十年（1805）之后。因书缘，吴长元与余集、邵晋涵、刘埔、王昶等"四库馆臣"有交游，更与藏书家、刻书家鲍廷博交谊甚深。《燕兰小谱》虽是一部关于乾隆晚期北京剧坛品评伶人的"花谱"，但其间包含大量梆子戏、伶人及当时剧坛概貌及近代中国戏曲变迁史的重要信息，考订其作者的真实身份，可以管窥清代花谱制作动机以及文士与伶人之间的互动关系，还原大众娱乐业兴起语境下戏曲消费的历史场景。

附录三是关于戏曲与方言关系的思考。在戏曲种类多样性生成的机制上，方言起到了决定性作用；在地域文化认同的建构上，方言对于地方剧种自身的文化归属的意义重大，因此，保持地方剧种"种类多样性"不仅是其自身延续的需要，也是地域文化乃至民族文化、人类文化呈现"多样性"的本质需求。若深入地方剧种舞台语言内部考察会发现，"方言化"是绝对的，而"官语化"则是相对的。尽管地方剧种普遍存在相对性的"官语化"现象，但在当前非物质文化遗产保护语境下，鼓吹地方剧种普遍实现"官语化"改革显失学理依据，也无视地方剧种的现实发展困境和艺人/观众的愿景。

以上研究包含笔者的几个写作理念：

第一，以梆子和皮黄声腔的源流和传播为主线。梆子腔、西秦腔、吹腔、徽调和皮黄腔，皆是清代戏曲史上最为核心的几个声腔，而剧坛上最为活跃的大剧种都是它们的产物。可以说，弄清这几大声腔的艺术源头、传播轨迹和衍化支脉，就抓住了清代戏曲发展脉络的基本面。故而，本书从清初最有影响力的梆子戏入手，从界定梆子戏的概念内涵和外延切入，探求梆子戏在清代前中期在全国各地的流播情况，为重估梆子戏作为全国性大剧种的特殊历史贡献找到了逻辑起点。对吹腔名实的

考辨也是如此，辨明它与徽调尤其是和二簧腔的关系，就为解开二簧腔的身世之谜作了铺垫。再如，对梆子戏、皮黄戏在岭南的流传问题予以重点考察，亦体现类似的学术理念。基于此，本书以清代中前期几个重要的中心城市北京、汉口、安庆、扬州、广州甚至是潮州、汕头为考察对象，梳理这些城市剧坛上声腔的嬗变，为描绘清代戏曲变迁史确立空间坐标。

 第二，以问题导向作为研究的突破口。秉承这一理念，在研究过程中，更多是从研究对象的某个角度切入，不求面面俱到；通过新史料的发掘，对学界尚未深入或悬而未决的问题展开研究。在以清代剧坛上流行的主要戏曲声腔梆子腔、吹腔、徽调、皮黄腔及其相关剧种源流的探讨为主线的同时，力求能对前贤的成果有所超越，藉此推进清代戏曲的研究，为中国戏曲史的重新书写贡献绵薄之力。例如《梆子戏崛起与清代前中期剧坛变革》即是在充分占有资料的基础上，全面梳理了梆子戏在清中前期的发起、传播的轨迹，重衡梆子戏对清代剧坛的深远影响，颠覆过去认为"花雅之争"起于清中叶的某种缺失。又如《"二黄腔"的名实及其与周边声腔之关系》通过皮黄戏早期剧目和京城花谱、文人笔记等史料，详细辨析剧坛流行称呼湖北西皮调为"二黄"或"黄腔"的特殊情况，再根据"楚曲二十九种"中仅存的两种声腔西皮和二凡之标识，提出二黄腔很可能是来自江西的二凡调，从而推进二黄腔来源问题的研究。此外，附录一《戏曲声腔史料〈钵中莲〉写作时间考辨》也是建立在新证据的发现上，重申胡忌先生提出的玉霜簃藏《钵中莲》传奇不是明万历本，而是清代梨园演出本的观点，进一步廓清学界对此剧本写作时间的认识误区。

 第三，以新材料的发掘为努力方向。新材料的发现，使得审视研究对象的复杂面向成为可能，可以让我们能看到过去没有看到的戏曲声腔发展的图景。笔者注重清代早期花部剧本的收集，例如周大榜《十出奇》《庆安澜》为了解清中叶吹腔的艺术形态提供了直接史料；吕公溥的《弥勒笑》则对于观照乾隆间梆子腔的剧本形态具有重要的价值；而藏于中国艺术研究院图书馆和收入《俗文学丛刊》的"楚曲"剧本则是研究早期皮黄戏舞台艺术的第一手材料。此外，钱德苍编《缀白裘》第六和十一集、王廷绍所编《霓裳续谱》、唐英十部梆子戏改本、乾隆内府本《劝善金科》《忠义璇图》等宫廷大戏以及近年影印出版的

南府、昇平署档案，都为研究梆子戏、吹腔、皮黄戏的变迁提供了丰富原始资料。这些都是本书倚重的文献基础。

三、声腔剧种史料使用规范的反思

清代地方戏兴起，梆子腔、吹腔、皮黄腔先后成为剧坛流行的声腔，与昆、弋等传统声腔分庭抗礼。可以说，清代的戏曲史就是一部地方声腔剧种发展的历史，地方戏在戏曲史上占据重要的位置。近几十年出版的中国戏曲史，如周贻白《中国戏曲发展纲要》，张庚、郭汉城主编的《中国戏曲通史》，廖奔、刘彦君编著的《中国戏曲发展史》，都拿出了较大篇幅介绍清代的地方戏。地方戏也受到高校和文化系统研究者的重视，相关成果层出不穷。在学术视野和研究边界不断拓展的同时，地方戏文献在使用上存在这样或那样的问题。笔者拟以常见的例子来讨论这一问题，与同行作一些交流。

（一）慎用未见原始出处的史料

除了少数大剧种，大多数地方戏的流动都具有鲜明的地域性，有些小剧种更是以农村和乡镇为据点，传播的范围极为有限。它们的历史主要依靠戏曲艺人口耳相传，文字材料相对较少；即便有，也是辗转抄录，信手添减、随意涂改是常事。这种状况导致很多地方戏史料的可信度大打折扣，在实际研究中需要格外小心谨慎。

杜颖陶[①]先生曾在1934年发表的《二黄来源考》[②]一文中，披露了两则有关二黄调和西皮腔的重要材料，对于皮黄戏的研究意义不言而喻。

第一则是枕月居士的《金陵忆旧集》，记载了明末清初宜黄腔称霸

① 杜颖陶（1908～1963），原名杜联齐，笔名绿依，又名杜璟，天津人。戏曲研究家，曾任中国戏曲音乐院研究所研究员、图书室主任。中华人民共和国成立后，任中国戏曲研究院图书资料室、编辑室主任。撰写《二黄来源考》《秦腔流源质疑》《记玉霜簃所藏钞本戏曲》等文章，编著《曲海总目提要补编》《董永沉香合集》《岳飞故事戏曲说唱集》等文献，还与傅惜华编校《中国古典戏曲论著集成》（全十册），在戏曲、曲艺及民间文艺的研究上取得了令人钦敬的成就。

② 杜颖陶《二黄来源考》，《剧学月刊》3卷第8期，1934年6月。

江浙一带的情况。杜颖陶指出:"最近在整理玉霜簃所藏的旧抄本戏曲时候,发现了两本《新旧门神》,一是乾隆十九年金胜光所抄的本子,一是乾、嘉间耕心堂的本子,两本词句工尺仅有小异,在旧门神出来的一场是唱皮腔,及至新旧门神相争的一场则变了腔调,在金本上写着是'宜王',在耕心堂本上则写的是'二王',彼时我心中忽然一动:'二黄'二字,是不是由'宜黄'两字讹传下来的?江浙人读'二'字和'宜'字相同,读'王'字和'黄'字同音,读书不多的人,因音同字不同而写别字是极常见的事。象文武'代'打,断'背'说书之类的,对于他们所唱的二黄,还多写作'二王',黄既可以讹作王,宜焉见得不许讹成二?"①确实,因为各地方音和伶人依音简写的缘故,将"宜王"写作"二王",或将"二黄"写作"二王",在历史文献和现实生活中都是客观存在的。他接着又指出:

> 然而这里有一个最紧要的关键,"宜黄腔"是否曾盛行于江浙呢?幸而天不绝人,在枕月居士的《金陵忆旧集》里见到记载明末清初之时,宜黄腔曾称雄于江浙一带的文字(此处因为一种特别关系,不便把原文征引出来)。又把《新旧门神》和嘉道时所抄徽调二黄工尺谱去仔细对照,彼此之间,居然竟十九相同。于是便大胆的下了一个断语,"二黄"本名"宜黄"!②

杜颖陶先生出于"一种特别关系,不便把原文征引出来",故在其之后无人见过这部枕月居士的《金陵忆旧集》。后来,马彦祥先生在《在北京京剧史研究会成立大会上的讲话》中还特别提及此事,说他在1930年代见到杜先生,当面问及《金陵忆旧集》的藏处,但杜支支吾吾,未告其详。③我想,马彦祥先生所述应该是可信的。即便时间过去了近80年,仍无人披露这本书,《金陵忆旧集》一书是否存在,就成为一个谜。但问题是,这条极为关键的材料,成为一些学者力挺"二黄腔"即"宜黄腔"的重要证据,所引文献出处即是杜颖陶的这篇《二

① 杜颖陶《二黄来源考》,《剧学月刊》3卷第8期,1934年6月。
② 杜颖陶《二黄来源考》,《剧学月刊》3卷第8期,1934年6月。
③ 北京戏曲研究所编《京剧史研究》,学林出版社1985年,第20页。

黄流源考》的文章。

有意思的是，还是这篇《二黄流源考》，杜先生于中又披露了另一则重要史料，是为"西皮"一词的最早出处。他指出：明崇祯刻本《梅雨记》有"赣伶黄六之女善唱西皮调"的文字。① 若此条史料确实的话，那么，西皮腔的产生时间将大大提前，皮黄戏史上的很多问题需要重新考量。然而，杜先生在文中并未详言他在何处见到这部明末的《梅雨记》传奇，也无第二人见到此条材料的原书。近年，笔者曾遍查各家图书馆、各种专业工具书，也通过网络遍访这部书，仍然毫无结果。引述这两条材料为例是想说，一条没有查实的史料，使用起来总归不踏实；尤其以之作为主要证据更是如此，也难以服人。

又如《中国戏曲志·广东卷》引明嘉靖间《碣石卫志》卷五"民俗"，其中有条很有价值的史料广为地方戏学者引用：

……吾邑常演之戏有二焉：一曰白字戏，亦名梨园，多童伶，戏多文少武，唱乡音；闻白字戏昔随闽南人入籍本邑而来，宋元已有之。一曰正音戏，讲官话，文武兼演，俗名大戏；行柱角色，多是成年人或老壮人，多演历史戏，且多在庙堂戏台演出，戏金较之白字戏多，故有大戏之名。据前辈传说，洪武年间，卫所戍兵军曹万有余人，均籍皖赣，既不懂我家乡话，当亦不谙我乡音，吾邑虽有白字之乡戏，亦未能引其聚观。卫所戍兵散荡饮喝，聚赌博弈，时有肇斗殴打之祸。军曹总官有见及此，乃先后数抵弋阳、泉州、温州等地，聘来正音戏班。至此每演之际，戍兵蜂拥蚁集。闻正音戏初来时，邑人观者仅士子文人，近则凡平民之辈亦乐观焉。世宗以来，邑人有白字戏童伶年稍长者，复到正音戏班学戏，其数逐年增多，可凑集为本邑正音戏班矣。②

这条材料讲清楚了白字戏和正字戏来源问题以及二者的艺术差别，还谈到军卒的看戏需求对正字戏在海陆丰地区落地生根的影响，因此它对于考察明代汕尾地区声腔剧种的源流与生态有着非同寻常的意义；加

① 杜颖陶《二黄来源考》，《剧学月刊》3卷第8期，1934年6月。
② 《中国戏曲志·广东卷》，中国ISBN中心1993年，第472页。

之时间早，其文献价值不言而喻。但这条材料的来源，据《中国戏曲志·广东卷》介绍，《碣石卫志》为陆丰县东山乡庄汉奕收藏，1941年海丰县余少南从庄处抄录。① 由于《碣石卫志》已难觅其踪，其真实性大打折扣。

《二黄流源考》和《碣石卫志》所披露的地方戏史料，为我们提出了一个问题：我们在学术研究中，如何对待和使用这类没有原始出处的文献？我认为，严谨的态度是存疑慎用。在这点上，路大荒先生做了很好的示范。上世纪50年代路先生着手编辑《蒲松龄集》，有人在山东一带收集到署名蒲松龄的药性梆子戏《草木传》，由于一时难认定它的作者确为蒲松龄，路先生将这个剧本作为附录收入《蒲松龄集》，并在"编订后记"中对此作出说明：

> 还有一些流传的抄本，据说也是蒲氏的著作，但也还很难断定，例如《草木传》剧本，就和据说是乾隆时期的抄本《木草记》剧本以及道光年间的抄本《药会图》剧本的形式完全相同。这种以民间喜闻乐见的形式普及药物知识的作品，大概也是当时的一种风气，很有通俗实用的效果。但这篇作品是否为蒲氏本人所作，尚待考证，所以收为附录。②

可是，后之学者皆将之归于蒲松龄。③ 事实上，有学者考证《草木传》的作者是山西一位名叫郭子升（字庭选）的儒医。④ 除了《草木传》外，郭子升还创作有中药题材的梆子戏《药会图》，其他几种类似写作手法的《群英会》《本草记》《药性赋》也可能出自郭氏之手。⑤

需要说明的是，"慎用未见原始出处的史料"不是怀疑史料的真伪，而是提醒我们应该有自觉的意识去核实原始出处。往往在核对原文

① 《中国戏曲志·广东卷》，中国ISBN中心1993年，第472页。
② 路大荒《蒲松龄集》"编订后记"，中华书局1962年，第1817页。
③ 如盛伟编《蒲松龄全集》第3册收入《草木传》，学林出版社1998年版。
④ 贾治中、杨燕飞《论清代的药性剧——兼淡〈草木传〉的作者问题》，《中华戏曲》第十八辑，山西古籍出版社1996年，第249页。杨燕飞、贾治中《清代药性梆子戏〈群英会〉校注》，《山西中医学院学报》2000年第1期。
⑤ 刘星《清抄本药性梆子戏〈群英会〉考略》，《山西中医学院学报》2001年第4期。

的过程中，又有新的发现，找到新材料，发现新问题。研究广东海陆丰地区演剧的学者多会关注到《萨州漂客闻见录》卷下"寺院之事"所记嘉庆二十年（1815）当地演剧的一则史料：

> 陆丰县亦有佛堂祭祀焉。搭架舞台，而无顶盖，悬挂幕布，在约六叠大小之木板台上，以大鼓、铜锣、三弦奏乐，男女出台表演，与日本狂言相似。乍浦天后堂概亦如此。观之，与日本之演剧相似：以种种颜色涂面，或着女服，或扮官员，以铜锣、大鼓、三弦、笛子伴奏而舞。以上亦可用于祭礼。①

这则材料，日本学者青木正儿《中国近世戏曲史》首先引用，② 而中国学者麦啸霞《广东戏剧史略》最先转引③，后世学者在研究汕尾地区的戏曲时也多转引自这两部书。实际上，青木正儿、麦啸霞在引用时有所错讹，④ 而研究者在引用时往往沿袭青木氏、麦氏之误。最近崔莉莉、林杰祥《日本漂流笔记所载中国戏剧资料考述三题》一文详核《萨州漂客闻见录》关于这条海陆丰地区演剧史料的原文，还发现《南瓢记》《萨州人唐国漂流记》等系列日本漂流笔记中所载乍浦（今属浙江平湖市）、苏州等中国沿海地区的演剧史料。这些资料随着上网公布或公开出版，为我们核对原文提供了极大便利。

（二）慎用来源不清的二手材料

有些地方戏史料来源不清，去核对原文，却难以找到原始出处，这样的文献也要慎用。

例如在考察梆子腔传播史，有一则很重要的史料常为学者引用：

① 《萨州漂客闻见录》卷下"寺院之事"，日本早稻田大学图书馆藏。
② 《中国近世戏曲史》1930 年日本弘文堂初版；又有王古鲁译本，商务印书馆 1936 年出版，第 516 页；作家出版社 1958 年修订补充王译本，第 516 页。
③ 麦啸霞《广东戏剧史略》，广州市戏曲改革委员会，1940 年，第 16 页。
④ "青木引用时，将时间误系于'文化十三年'；王古鲁译文，将'六叠位の'译为'六枚蓆'，此处'枚'为量词，'六枚蓆'意为'六张席子'。《广东戏剧史略》引用时，误作'六板蓆'。"参崔莉莉、林杰祥《日本漂流笔记所载中国戏剧资料考述三题》，黄仕忠编《戏曲与俗文学研究》第五辑，社会科学文献出版社 2018 年 6 月，第 220 页。

> 梆子秧腔即昆弋腔，与梆子乱弹腔俗皆称梆子腔。是篇中凡梆子秧腔均简称梆子腔，梆子乱弹腔则简称乱弹腔，以防混淆。（钱德苍编《缀白裘》六集《凡例》）

通过"读秀"检索发现，学人们在使用这条材料时，要么不注明出处，要么转引于他作，使之变为一条不折不扣的二手材料。当然也有学者会老老实实去核对原始出处，例如曾永义先生就坦率地讲明他所引这条材料的来源："鸿文堂《缀白裘》六集无凡例，引自寒声《关于山陕梆子声腔史研究中的一些问题》一文，刊于《中华戏曲》第2辑（太原：山西人民出版社，1986年），143页。"①

钱德苍自乾隆二十九年（1764）至四十一年（1776）通过宝仁堂陆续刊印《缀白裘》十二集。第六集前有乾隆三十五年（1770）叶宗宝序，收了昆腔、梆子腔、乱弹腔、西秦腔等不同声腔的选出，目录题"新订缀白裘六编文武双班合集总目"，是有史以来第一个供"文武合班"使用的本子。尽管《缀白裘》有多个翻刻本，但皆未见六集凡例。也就是说，所谓"六集《凡例》"中的那条史料来处可疑。

为追查这条史料的相关信息，笔者曾试图找到最早使用这条材料的出处。目前可知，最早使用这条材料的并不是曾永义先生所转引的寒声1986年发表的文章，而是1955年刘静沅《徽戏的成长和现况》中引用了这条材料。② 刘静沅的文章并没有提到他是从哪里看到《缀白裘》六集凡例的。

值得注意的是，若细细体味这条材料会发现，它的表达不符古人说话的习惯，倒像今人转述后、重新表达的产物。例如"俗皆称梆子腔"的表述较为奇怪，正常语序应为"皆俗称梆子腔"，又如"凡梆子秧腔均简称梆子腔，梆子乱弹腔则简称乱弹腔"这句话中分别出现"均简称""则简称"，这类表述也符合今人的语言习惯。总之，尽管所谓《缀白裘》六集凡例的这条史料对于考察乾隆年间梆子腔在南方的传播与演变情况，但由于出处不明，仍当慎用为妙。

① 曾永义《戏曲腔调新探》，文化艺术出版社2009年，第183页。
② 刘静沅《徽戏的成长和现况》，华东戏曲研究院编辑《华东戏曲剧种介绍》第三集，新文艺出版社1955年，第60页。

有些戏曲史料由于引自稿本或稀见的刻本，随着时间的流逝而原书难以找到，这类材料则要予以甄别，最好尊重材料最早发现者的劳动，转引自首次使用的著作。例如，蒋星煜先生曾披露他从绿天的稿本《粤游纪程》中看到一条反映雍正年间广州土优演剧的材料：

蒋星煜《李文茂以前的广州剧坛》

> 广州府题扇桥，为梨园之薮，女优颇众，歌价倍于男优。桂林有独秀班，为元藩台所品题，以独秀峰得名。能昆腔苏白，与吴优相若，此外俱属广腔，一唱众和，蛮音杂陈。凡演一出，必闹锣鼓良久，再为登场。至半，悬停午牌，讪然而止。掌灯再唱，为妇女计也。妇女日则任劳，夜则嬉游，其风使然。榴月朔，署中演剧，为郁林土班，不广不昆，殊不耐听。探其曲本，只有《白兔》《西厢》《十五贯》，余俱不知何故事也。内一优，乃吾苏之金阊也，来粤二十余年矣！犹能操吴音，颇动故乡之怆。①

《粤游纪程》前有雍正十一年（1733）松陵（今苏州）人李元龙所撰序文。"绿天"，据康保成老师考证，为雍正时周庄人章腾龙（1684～1753）晚年的号，《粤游纪程》是他远游岭南归乡后所撰写的一部稿本游记。②清末《周庄镇志》卷四有其小传："章腾龙，字觐韩，

① 蒋星煜《李文茂以前的广州剧坛》，《羊城晚报》1961年2月3日。
② 康保成《中国戏剧史研究入门》，复旦大学出版社2009年，第39页。

号箬溪，晚号绿天，永廉从孙，博涉多才艺，数应试不获。……其甥吴江杨俊任广西兴业县，往佐之掌书记。并游粤东，多得江山之助，学益进。凡地势奇峻，民俗诡异，一皆笔之于书，成《岭南杂志》《粤游纪程》二集。"① 然而，遗憾的是未找到《粤游纪程》原书。颇有意味的是，凡治两广地方戏剧的学者在引用这则重要材料史，多引《中国戏曲志·广东卷》《粤剧研究资料汇编》等过录的二手材料，几无人提及蒋星煜1961年首次在《羊城晚报》披露此则史料，更毋论去核查原始出处。

又如晚近由广府粤剧艺人编写、广州西炮台密文阁图书印务局印刷的《广东境内水陆交通大全》。它是八和会馆下属慎和堂安排戏班下乡演出的全部路线和演出点的总集，记载了广东全省10个府（包括琼州府），1万多个演出点。《大全》还标明，清同、光年间，广府戏班到其他省份如湖南、四川、浙江、云南、甘肃、贵州、安徽、湖北、河南演出的路线，尤其是邻省广西，有44个演出点。② 《大全》对广东、广西两省的演出布点、路线、渡口、水文情况、行程天数，红船前往香港、澳门向海关报备人员、物品的报单格式文本，以及戏班与聘戏主会之间签订"初学写合同例式"都有详细载录。③《大全》中还零星提及某些演出点唱戏的简要信息，如"会馆贺寿"及其剧目等。④ 总之，《广东境内水陆交通大全》是清末为红船戏班在外演出提供详备交通信息与沿途风土人情的参考书，对于考察近代广府粤剧传播范围及演剧习俗具有重要的文献价值。较早介绍《大全》的是黄雨青、赖伯疆。⑤ 该书原藏广东艺术研究所资料室，可惜笔者前往查阅，却发现藏书目录有收，书架上已杳无踪迹。

学术研究的一条"军规"就是细核原始出处，因为转引二手材料会令人心中不踏实。例如研究潮泉地方戏的学者经常引用蔡奭《官音汇

① 陶煦《周庄镇志》卷四，清光绪八年（1882）刻本。
② 赖伯疆《广东戏曲简史》，广东人民出版社2009年，第157页。
③ 李计筹《粤剧与广府民俗》，羊城晚报出版社2008年，第84-85页。
④ 赖伯疆《清末粤剧班流动演出指南——〈广东境风水陆交通大全〉简介》，《广东艺术》2004年第2期。
⑤ 黄雨青、赖伯疆《从〈广东境内水陆交通大全〉看清末的粤剧》，《南国戏剧》1981年2月号。

解释义》中的一条材料：

> 作正音，唱官腔；作白字，唱泉腔；作大班，唱昆腔；作潮调，唱潮腔。

而原书基本不提，只有叶明生先生提及他见过此书。查蒋致远所编"中国民俗丛书"《中国方言谣谚全集》（宗青图书公司1957年版）、长泽规矩也编《明清俗语辞书集成》（上海古籍出版社1989年版）皆收有蔡奭《官话汇解便览》，却未发现以上这条史料。再查蔡奭《官音汇解释义音注》一书，有乾隆十三年（1748）万有楼重镌板，藏台湾"国立图书馆"台湾学研究中心，遂请彭秋溪博士代为复制。是书卷上"戏耍音乐条"谓：

看戏，（正）瞧戏。
做戏，（正）唱戏。戏作一棚，（正）唱戏一本。
做正音，（正）唱官腔。
做白字，（正）唱泉腔。
做大班，（正）唱昆腔。
做九甲，（正）唱四平。
做潮调，（正）唱潮腔。
托皮厄，（正）唱影戏。
抽交肋，（正）唱傀儡。
唱采茶，（正）唱小曲。
挨二弦，（正）扯胡琴。
弹三弦，（正）弹弦子。
弹四弦，（正）弹琵琶。
弹七弦，（正）弄瑶琴。
喷箫，（正）吹竹箫。喷笛，（正）吹笛子。喷笙，（正）吸笙子。喷巡

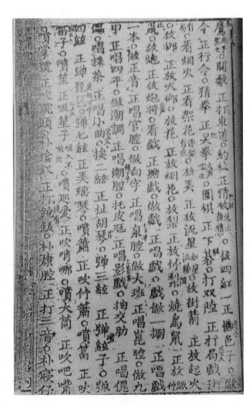

蔡奭《官音汇解释义音注》书影

爱，（正）吹唢呐。喷大筒，（正）吹吧嘴。……①

这条材料虽出自官音汇解俗字，但较为真实反映出乾隆早期泉州地区戏曲及各类音乐伴奏的面貌，弥足珍贵。

三、慎用年代不清的史料

绿天的《粤游纪程》，尽管蒋星煜先生曾翻阅过，但它最终却消失在茫茫的尘世之间，再难一见，令人生出无限遗憾。事实上，一些稿本、过录本由于所记录的戏曲史料极为罕见，弥足珍贵，学者多有引用，但又因原书不见，甚至连其准确的年代都难以确定。

清人王定镐的《鳄渚摭谭》是一部记述潮州风土人情的著作，其中不少文字涉及到粤东地区的戏曲，如有描述潮州"外江戏"传入时间的文字："外江创自晚近，或谓自杨分司，洪松湖《潮州竹枝词》已及之，知当在嘉庆前矣。其名角有王老三、杨老五等，皆外省人，故谓外江。"也有谈到潮州戏爹抽取厘金的情况："官场觞咏必用外江，故其价高出白字、正音之上。……作戏爹者，非胥差兵弁，即劣绅恶棍，否亦倚文武衙门。张中丞联桂守潮时，有禀请抽厘者，张批以为不意绅衿愿作诸伶领袖，不逾年，张自行之。盖其时潮之缴戏，半出方氏，陋规不肯缴府，故张禀上司抽戏厘，遂为厘金一钜款。"还有外江戏班招收当地童子，实现伶人本地化的记载："其名角有王老三、杨老七等，皆外省人。自王老三招童子教习，遂有外江仔之名。……自外江仔之班亡，外江脚色遂杂。"可见，《鳄渚摭谭》是了解广东汉剧的缘起及粤东地区戏曲生态的重要文献。

《鳄渚摭谭》究竟是怎样的一部书呢？饶宗颐总纂《民国潮州志·艺文志》著录，文曰："《鳄渚摭谭》，前人（笔者案："前人"指前录《时事谠言》的作者王定镐）撰稿本。原稿分古迹、轶闻、近事、风俗四项，采辑未成。其门人吴衡酉谷及弟芳明抄录一册，记晚清事颇

① 蔡奭《官音汇解释义音注》卷上"戏耍音乐条"，乾隆十三年（1748）万有楼重镌板，第三十八页上，藏台湾"国立图书馆"台湾学研究中心。

详。"① 据此可知,《鳄渚摭谈》当为晚清时期的一部书,然更为详细的时间则未知,有人甚至把作者王定镐定为道光间人;若据此将《鳄渚摭谈》的写作时间也定在道光间,那么"外江戏"入潮(州)时间就较之学界通常认为的咸丰、同治年要大大提前。好在《民国潮州志·艺文志》还著录了王定镐的另一著述《时事说言》,文曰:"《时事说言》,清王定镐撰,光绪戊申家刊本。是书亦曰《时政论》,分科举、学堂、游历、女学、裁官、撤兵、重敛、攻律、易操、立宪、开矿、铁路、工艺、商务、行钞、易吏、禁烟、解足、变俗,凡十九篇。"② 从此内容可作判断,王定镐不会是道光年间,或为光绪年间的人。从饶宗颐《潮州戏剧音乐志·序》可知,饶宗颐、萧遥天等人俱阅览《鳄渚摭谈》一书,但原书已难得一见,造成学者在引用时错误百出。

四、慎用戏曲写本文献

戏曲写本是指依赖手写得以保存、留传的戏曲脚本、乐曲、理论、图绘等文献。③ 写本文献的原创性和珍贵性,决定它具有极为重要的文献价值和学术价值。但是,写本文献在保留原生态的同时,也存在书写粗糙拙劣与难以辨认的困难,有些甚至难以判定真伪和写作时间。

例如玉霜簃藏《钵中莲》传奇即是一个典型的例子。《钵中莲》传奇,1933 年杜颖陶先生首次在《剧学月刊》(二卷四期)上整理发表。近几十年来,由于《钵中莲》剧本中出现弦索(第三出)、山东姑娘腔(第三出)、四平腔(第三出)、诰猖腔(第十四出)、西秦腔二犯(第十四出)、京腔(第十五出)等戏曲声腔,而成为研究秦腔早期历史和地方戏曲声腔史的重要文献。但是在《钵中莲》的写作时间的研判上存在分歧。有学者根据杜颖陶《剧学月刊》二卷四期《记玉霜簃所藏钞本戏曲(续)》一文对《钵中莲》的解题:"《钵中莲》,二册,不分卷,共十六出,末页有"万历""庚申"等印记。未著录作者姓名"诸语,判断它是万历间的剧本。事实上,这一判断是有问题的,一是末页

① 饶宗颐总纂《民国潮州志·艺文志》(第六册),潮州市地方志办公室,2005 年印刷,第 2675-2676 页。
② 饶宗颐总纂《民国潮州志·艺文志》(第六册),第 2675 页。
③ 孙崇涛《戏曲文献学》,山西教育出版社 2008 年,第 157 页。

"万历""庚申"等印记与正文抄本笔迹不同，或为后人所添。二是万历一朝根本就没有庚申，此年为泰昌元年（1620），故以万历、庚申作为判断的依据颇为可疑。

从剧本内证来考订《钵中莲》的写作时间，首先是胡忌先生对《钵中莲》写作年代提出了质疑，认为是清康熙中期的舞台演出本[①]，后又有黄振林撰文提出新证据申说此写本不会于明万历间成书，而是清代的梨园演出本，[②] 笔者也曾撰文否定《钵中莲》是晚明抄本的成说（详本书附录一）。即便这些文章证据确凿，但学界仍愿意将《钵中莲》视为明本，将之作为晚明时期秦腔已经兴盛起来的重要史料来用。

遗憾的是，玉霜簃藏《钵中莲》原本不知所踪，笔者虽多方探访，仍无下落。鉴此，对于写本《钵中莲》中地方戏史料的使用，笔者认为更应谨慎。

写本非定本，可以添加、删减、窜改，故要细致辨别，有时不可想当然地将之视为一次性写定。如现藏上海图书馆《春台班戏目》，也存在着时间判定的问题。这册由周明泰先生捐赠，共收录皮黄、昆腔演出剧目700余种，是研究清代戏曲的重要史料。它原来抄写在老式账簿上，白纸无格，共42页。蒋星煜先生首次首先披露了这一重要戏曲文献，[③] 而朱建明先生根据封面写有"乾隆三十九年巧月立"字样，判定这部戏目的抄写时间是乾隆三十九年（1774）。[④]

颜长珂先生发现这一判定是有问题的。前6页和后36页笔迹不同，第七页开始记录了藕香堂、净香堂、景春堂、馀庆堂、槐庆堂、景福堂、丽春堂、景庆堂、日新堂、春庆堂、玉珠堂、松桂堂的剧目单。以上这些堂名中，陈鸾仙藕香堂成立于道光十六年（1836），孙玉香景庆堂成立于道光二十六年（1846），其余各堂的活动也基本是在这一时期。又据王芷章《中国京剧史编年》，这份戏目为梨园世家方国祥抄写。方国祥，嘉庆六年（1801）生，同治十二年（1873）卒。最终，

[①] 胡忌《从〈钵中莲〉传奇看"花雅同本"的演出》，《戏剧艺术》2004年第1期。
[②] 黄振林《论"花雅同本"现象的复杂形态——从〈钵中莲〉传奇的年代归属说起》，《戏剧》2012年第1期。
[③] 蒋星煜《戏曲理论家周明泰之著述与收藏》，《艺谭》1980年第3期。
[④] 朱建明《清代徽班史料的重大发现——记〈乾隆三十九年春台班戏目〉》，《黄梅戏艺术》1983年第1期。

颜长珂先生裁定《春台班戏目》当是道光、咸丰年间的抄本，①笔者认为这当是符合这份材料真实抄写时间的结论。

五、慎用真伪不明的文献

有些地方戏文献出自民间艺人之手，或为师门辗转相承，或为家族世代相传，已难以准确判定其产生年代，甚至有些文献，就是现代人做古的伪作。这类真伪不明的文献更要详加考订，使用起来要慎之又慎。

陕西凤翔的世兴画局刻印了一批戏曲版画，署名"明正德二年藏版"的有《状元进宝》1幅；题款"明正德九年雍山老人藏板"的有《回荆州》2幅；标明"清顺治二年西凤世兴画局藏板"的有《水淹金山寺》1幅；此外，"万顺画局"门神2幅，神话故事1幅；"荣兴画局"门神4幅；"荣兴局"《四郎探母》2幅；"世兴老局"门神及《牛二姐虐婆》9幅；"世兴局"《白骨洞》《狮子大洞》《火焰山》《求真经》《藏舟》《献杯》《对松关》《黄河阵》《火焰驹》《李逵夺鱼》《全家福》《三堂会审》《苏护进妲己》《探穴得书》《盗仙草》《盗宝》和门神等57幅；"世兴画局"《宁武关》《铁弓缘》《游湖借伞》《断桥》《奉旨拜塔》、门神等17幅；"西凤世兴局"《三娘教子》《六月亮经》《白狼过秦川》《状元进宝》《食五毒》《胖娃弹三弦》等7幅；"世兴"《二度梅》4幅。这些版画被秦腔界视为珍物，因之将秦腔的历史上推至明代，并为多省的《戏曲志》征引。朱浩博士从人物装扮、戏出年画以及造假来源和手法三方面考察，认为这些被民间收藏家入手的版画是人为作伪，不会是明代及清初的作品，印刷时间不早于清中叶。②稍后，孙红瑀博士则通过验牌记、查行款、考家谱、辨风格，也确定这些版画"是后人伪作，并非明代中后期及清代初年作品"③。两位年轻的学者以实事求是的研究态度，厘清了这批版画的本来面目。

有些学者怀着浓厚的乡邦文化自荣的心理，极力将一些文献的时间往前推，为本地剧种形成、繁荣寻找更早的时间节点。上世纪80年代

① 颜长珂《〈春台班戏目〉辨证》，《中华戏曲》第26辑，文化艺术出版社2002年版。
② 朱浩《戏出年画不会早于清中叶——论〈中国戏曲志〉"陕西卷""甘肃卷"中时代有误之年画》，《文化遗产》2016年第5期。
③ 孙红瑀《明正德及清顺治世兴画局刻印戏曲版画考述》，《中华戏曲》2016年第1期（总第52辑）。

陕西蒲城张新文收藏的一批秦腔脸谱，经秦腔史研究专家阎敏学先生鉴定，研判为明代陕西文士康海所绘，遂将之冠名为《明对山秦腔脸谱》。[①] 2008年这批脸谱被学苑出版社影印后，广为学界引用。不过，经过张志峰博士详细考订，认为"《明对山秦腔脸谱》是一部伪书，不仅不符合秦腔脸谱演进规律，而且与鹿鹤班大净四斤儿所绘秦腔脸谱、清末赵云汉秦腔脸谱设色、构图如出一辙，有明显的因袭关系。另外，从该谱的传承来看，这套脸谱系富平人杨光越于1913至1914年之间绘制，并非康海所绘"[②]。

由上可见，地方戏根植于民间，相关文献非出于文人雅士之手，在口耳相传、辗转传抄的过程中会出现改动，很多资料由于条件限制和意识不够而保存不当，发生毁坏、灭失的情况，很大程度影响到文献时间的判断和史料价值的评估，不便于学界的使用。因此，对待地方戏文献，我们在保持理解与尊重的基础上，更要秉持审慎的求真、求实的科学态度，考镜源流，细核原书，慎出结论。

[①] 阎敏学《明代康海秦腔脸谱的发现》，《当代戏剧》1990年第2期。
[②] 张志峰《〈明对山秦腔脸谱〉考辨》，《戏剧》2017年第1期。

上编：梆子戏的源流与传播

第一章　梆子戏的源头及其原始生态

清初梆子戏在西北地区崛起，有其独特的时代背景，也与当时我国剧坛格局悄然发生变化的外部环境不无关系，秦晋大地特殊的戏曲生态对其滋养更是不能忽视。本章在对"梆子戏"一词的界定基础上，重点探讨板腔体梆子戏的艺术源头、梆子戏兴起的外部生态、山陕商人对梆子戏兴起的特殊贡献，以及梆子戏向外传播过程中剧种衍生形态。

一、"梆子戏"概念的界定

戏曲声腔剧种的命名，往往冠以地域之名，如以秦声演唱的剧种名为秦腔①；又有以主奏乐器命名者，如以梆子击节的戏曲称为梆子腔。唱腔属于行腔方式，乐器属于伴奏方式，二者本不矛盾，但若以秦声行腔又节以梆子为板，那么就会出现清人文献中"秦腔俗名梆子腔"②的重叠。事实上，在梆子戏发展历史上，秦腔、西秦腔、吹腔、梆子腔和乱弹等概念往往交错迭合，令人莫衷一是，故需作些辨析。

清初梆子戏的崛起，明中晚期已显端倪。尽管陕西曲家王九思、康海致仕后所创作的《中山狼》《王兰卿贞烈传》，以及袁宏道万历三十七年（1609）在秦王府观看的都还是院本和北杂剧；③但这时也有秦中弟子演唱"陇上声"，汤显祖给陕西籍的好友刘天虞的诗中就有"秦中弟子最聪明，何用偏教陇上声？"④同时期的屠隆在北京也观赏过友人

① 根据常静之先生的调查研究，秦方言之地域，"可以说西从甘肃之南部、宁夏贴近陕甘之一隅起，中经陕西的关中一线，东至山西晋南地区和河南陕县、灵宝一带，均属之"参常静之《中国近代戏曲音乐研究》，人民音乐出版社2000年，第83页。
② 路工编选《清代北京竹枝词（十三种）》，北京古籍出版社1982年，第149页。
③ 《袁宏道集笺校》，钱伯城笺校，上海古籍出版社2008年，第1489页。
④ 《汤显祖全集》（二），徐朔方笺校，北京古籍出版社1999年，第811页

"家僮尽解陇上歌，有时自按伊州阕"①的表演。汤显祖和屠隆笔下的"陇上声""陇上歌"就是【陇东调】（或称【咙咚调】【龙宫调】）。据流沙先生研究，西秦腔的源头就是由陕西入甘肃的陇东调，它的基本唱腔由两句体【吹腔】（含【批子】）和四句体【二犯】组成。②西秦戏早期的陇东调在今天陇东南皮影戏中还有遗存，多称"老东调"。③

在甘肃南部成长起来的西秦腔（又称甘肃腔）于清初传入四川北部，康熙五十一年（1712）始任绵竹县令的陆箕永有竹枝词云："山村社戏赛神幢，铁拨檀槽柘作梆。一派秦声浑不断，有时低去说吹腔。"④西秦腔以唱吹腔为主，但入川的西秦腔只是"有时低去说吹腔"，说明它也吸收了此时山陕梆子腔的艺术形式，演唱方式更为多样化。这从它的伴奏乐器为月琴、琵琶类乐器（"檀槽"），以梆为板（"柘作梆"）可证。乾隆间四川人李调元《剧话》对这种以梆为板、以月琴和之的梆子腔有清晰记载："秦腔始于陕西，以梆子为板，月琴应之，亦有紧、慢，俗呼梆子腔。"李调元接着指出："又有吹腔，与秦腔相等，亦无节奏，但不用梆子而和以笛为异耳。此调蜀地盛行。"⑤李调元的记载印证陆箕永所看到的西秦腔就是一种吹腔融合梆子腔的复合腔系。换言之，吸收梆子腔演唱和伴奏特点的西秦腔也被人们称为梆子戏，但它仍保留了以笛吹奏的原貌，如康熙间李永绍（1650-?）的《梆子腔戏》云"村笛莫惊听者聪，山歌舞台复憞憞"⑥，魏荔彤《京路杂兴三十律》也有"学得秦声新倚笛，粧如越女竞投桃"⑦的诗句，皆可证明。

西秦腔里的吹腔，以笛、唢呐伴奏，故多称"秦吹腔"。乾隆末年刊印的《霓裳续谱》选录有大量【秦吹腔】的曲段，皆是长短句式的

① 屠隆《白榆集》诗集卷二，《续修四库全书》第1359册，上海古籍出版社2002年，第453页。
② 流沙《清代梆子乱弹皮黄考》，台北"国家"出版社2014年，第67-71页。
③ 赵建新《陇东南影子戏初编》，台北财团法人施合郑民俗文化基金会1995年，第101页。
④ 潘超、丘良任、孙忠铨等编《中华竹枝词全编》第六册，北京出版社，2007年，第719页。
⑤ 李调元《剧话》，《中国古典戏曲论著集成》第八册，第47页。
⑥ 李永绍《约山亭诗稿评注》，兰翠评注，齐鲁书社2015年，第180页。
⑦ 魏荔彤《怀舫诗集续集》卷一，《四库全书存目丛书补编》第4册，齐鲁书社2001年，第98页。

曲牌体。顾名思义，"秦吹腔"就是操持秦声演唱，以吹乐伴音的戏曲品种；标识"秦"字有与其他地方之吹腔相区别的意思。又，钱德苍在乾隆三十五年（1770）和三十九年（1774）刊刻的《缀白裘》第六集、第十一集里，将西秦腔、秦腔、西调、批子、吹腔（吹调）笼统标识为梆子或梆子腔，这说明钱德苍将来自大西北的西秦腔、秦腔、吹腔皆视为梆子戏大家庭的重要成员。稍晚的嘉庆三年（1798）兵部侍郎兼江宁巡抚费淳奉朝廷谕旨，向苏州境内戏班颁布公告，也是将西北地区来的"乱弹、梆子、弦索、秦腔"①笼统并称。钱德苍、费淳的观念与看法，代表了当时江南民众对于梆子戏成员的一般性认知。

西秦腔的主奏乐器笙、笛，在乾隆年间被伶人改为胡琴，故民间通俗称之为"胡琴腔"。吴长元《燕兰小谱》卷五即谓："蜀伶新出琴腔，即甘肃调，名西秦腔。其器不用笙笛，以胡琴为主，月琴副之。工尺咿唔如话，旦色之无歌喉者，每借以藏拙焉。"②这种改为胡琴伴奏的西秦腔被魏长生带入北京，在京城及扬州、苏州等地产生很大反响，对后来的皮黄腔也影响甚大。

流传于山陕的秦腔也存在标志性乐器变换的过程。从现存的秦腔早期剧本来看，秦腔最初是唱长短句剧曲，属于曲牌联套体。③后来，秦腔艺人改笙、笛伴奏为梆子击节，标志着其音乐体制从曲牌体向板腔体转变。对此，洪亮吉总结道："秦声继作，芟除笙笛，声出于肉，枣木内实，筼筜中凿，今时称梆子腔。"④

板腔体的梆子腔至迟在康熙中前期已经出现，顾彩作于康熙四十三年（1704）的《容美纪游》记载梆子腔已经流传至鄂西宣抚司，土司田舜年长子昞如的家乐"男优皆秦腔，反可听，所谓梆子腔是也"⑤。康熙间，山东的蒲松龄（1640～1715）以梆子腔创作了小戏《闹馆》，即是齐言的上下句形式。他的另一部俚曲《烧耳》也由四段标明为

① 江苏省博物馆编《江苏省明清以来碑刻资料选集》，生活·读书·新知三联书店1959年，第295页。
② 吴长元《燕兰小谱》卷五，张次溪编《清代燕都梨园史料》，中国戏剧出版社1988年，第46页。
③ 参鱼讯主编《陕西省戏剧志·省直志》，三秦出版社2000年，第174页；刘红娟《西秦戏研究》，中山大学出版社2009年，第34页。
④ 洪亮吉《卷施阁集》文乙集卷二，《续修四库全书》第1467册，第372页。
⑤ 顾彩《容美纪游》，吴柏森校注，湖北人民出版社1998年，第69页。

【梆子腔】的齐言对仗句组成，每段唱词二三十句不等。

另外，岭南地区也出现有关板腔体梆子腔的文献记载。康熙中叶安徽桐城人方中通游历广东，听过木鱼书后，认为这种七字齐言体的民间说唱文学，在词体上类似于陕西的梆子乱弹戏，"如陕西之乱谈，亦七字句，而言调不同"①。方中通为明末名士方以智之次子，卒于康熙三十七年（1698），故秦腔由曲牌体演化为板腔体戏曲自不会晚于此间。这是目前所知最早明确记载梆子乱弹为七言板腔体句式的文献史料。

尚要讨论的是，乱弹与秦腔、梆子腔之关系。"乱弹"一词首见于康熙二十五年（1686）时任陕西提学道许孙荃所作的《秦中竹枝词》："不唱开元古乐府，不唱江南新竹枝。乱弹听彻浑忘寐，半是边城游侠诗。"原注："乱弹，秦中戏。"②许孙荃（1640～1688）首次将乱弹打上秦腔的标签，但清初人又将乱弹与秦腔有所区别，如著名戏曲家孔尚任（1648～1718）。康熙四十七年（1708）秋，孔尚任应山西平阳知府刘棨之邀助修《平阳府志》，于迎春和元宵佳节之际作《平阳竹枝词》以纪其俗，其中两首分题《乱弹腔》和《秦腔》③，以示为两种不同的剧种。顺便提及的是，孔尚任在《节序同风录》里也将樑（乱）弹与梆子腔分列为两种声腔。④

乱弹与秦腔究竟有何区别？清中叶李声振两首分题为《秦腔》和《乱弹腔》的竹枝词，较为清晰地回答了这个问题：

秦　腔
耳热歌呼土语真，那须叩缶说先秦。
乌乌若听函关曙，认是鸡鸣抱柝人。
乱弹腔
渭城新谱说昆梆，雅俗如何占号双？

① 方中通《续陪》，《清代诗文集汇编》第133册，上海古籍出版社2010年，第186页。
② 潘超、丘良任、孙忠铨等编《中华竹枝词全编》第七册，第212页。
③ 孔尚任《长留集》卷六，徐振贵编《孔尚任全集辑校注评》，齐鲁书社2004年，第1850页。
④ 孔尚任《节序同风录》（不分卷），《四库全书存目丛书》史部第165册，齐鲁书社1997年，第815页。

缦调谁听筝笛耳，任他击节乱弹腔。①

　　《秦腔》诗有注云："俗名梆子腔，以其击木若柝形者节歌也。声呜呜然，犹其土音乎？"以"土语"秦声作为舞台语言，以梆子击节，其实就是梆子腔。又据李声振《乱弹腔》诗的注释"秦声之缦调者，倚以丝竹，俗名昆梆，夫昆也而梆云哉，亦任夫人昆梆之而已"可知，康熙年间有一派梆子腔，其行腔方式、伴奏乐器已经发生微妙改变，开始吸收昆腔的优点，中和秦腔高亢激越而少婉转的不足，渐次演化成一种新声。这种新声在行腔上较之秦腔要舒缓低回，是为李声振所言"缦调"。"缦调"即"慢调"，廖奔认为"秦声中间的'慢调'，受到昆曲的影响，走的是秦腔较为婉转低回的一路，因此才能被人们同昆曲连在一起，称作'昆梆'。"②但昆梆未必就是梆子腔与昆腔的结合体，其主体仍是梆子腔，只是吸收了昆曲的一些艺术质素和行腔风格而已。

　　作为梆子腔变体的乱弹腔，其艺术形式可从钱编《缀白裘》第六、十一集所选乱弹腔散出获得直观的体认。《缀白裘》所选乱弹腔曲辞有的是三五七句式，有的已基本呈现七言或十言的对仗腔格，说明它正处于向板腔体演进的特殊形态。梆子腔向乱弹腔媒介或是昆弋腔，昆弋腔是昆曲与当地徽州调、池州腔（池州腔也称"青阳腔"）融合的产物。入清之后，"昆弋腔与北方传入东南地区的乱弹腔（或称秦腔、梆子）汇合之后，相互吸收、融合，形成了梆子秧腔和梆子乱弹腔。"③具体而言，以昆弋腔为主体吸收南下的秦腔，形成"梆子秧腔"；以秦腔为主体吸收昆弋腔，形成了"梆子乱弹腔"。④可见，清中叶兴起的乱弹腔既有南曲昆、弋声腔系统的血统，也有徽州、池州地方音乐元素，但主体音乐元素还是北方板腔体的梆子腔，故而乱弹腔仍被归于梆子戏。尚需说明的是，乾隆朝之后，乱弹逐步成为除昆腔之外地方戏的统称，则与本章所论及的乱弹腔又有所不同，且内涵和外延都较为复杂，需撰

① 路工编选《清代北京竹枝词（十三种）》，第149页。
② 廖奔《中国戏曲声腔源流史》，第150页。
③ 王锦琦、陆小秋《浙江乱弹腔系源流初探》，《中华戏曲》第4辑，山西人民出版社1987年，第31页。
④ 孟繁树《论乾嘉时期长江流域的梆子腔》，《中华戏曲》第9辑，山西人民出版社1990年，第147页。

文另加讨论。

综上所论，板腔体的梆子腔流行后，兼有吹腔的西秦腔又吸收了梆子腔的优点，也被清人视为梆子腔剧种。秦腔虽然早期唱曲牌，但在康熙中叶或稍前，已经转化为板腔体的戏曲。在高亢激越板腔体梆子腔基础上衍生的乱弹腔，在民间也被视为梆子腔剧种。因此，在清代文献中，梆子戏其实是多个声腔的集合概念，它包含西秦腔、秦腔、乱弹腔、吹腔。考虑到狭义所指以梆子为板的秦腔已不足以涵盖以上多个声腔剧种，故本章采用"梆子戏"这个概念。

二、板腔体梆子戏的艺术源头

从上文的论述可知，清初梆子戏大家庭中有两类体制的剧种，一种是曲牌体，一种是板腔体。曲牌体的梆子戏，其实就是吹腔。吹腔的缘起，详参本书第四章的论述。

那么，板腔体的梆子戏是从哪里来的？1980年代，王依群《秦腔声腔的渊源及板腔体音乐的形成》一文已经详细考证劝善调与秦腔的关系。王文认为，劝善调导源于宝卷，而宝卷有是变文的变体。劝善调与秦腔的基调二六板，在板的数目、上下板的落音基本相同，也就描述出变文——劝善调——秦腔二六板的基本演进路线图。[①] 更为关键的是，王依群还指出了秦腔可以通过基调二六板（一板一眼）发展出更多的板式，如二六板放慢一倍的慢板，即一板三眼；二六板加快一倍是有板无眼的带板；将二六板正规节奏取消，节奏自由就是无板无眼的垫板。另外还有节奏正常、唱腔自由的紧打慢唱的摇板。[②] 这六大板式基本可以满足梆子戏不同内容演出的节奏和情绪变化所需。这一研究成果很好地解释了梆子腔基本板式生成的来源问题。

孟繁树在吸收王依群研究成果的基础上，对诗赞系中可能存在板式戏曲基因的品类进行了更为全面和系统的考察。他在《中国板式变化体

① 王依群《秦腔声腔的渊源及板腔体音乐的形成》，《梆子声腔剧种学术讨论会文集》，第210页。

② 王依群《秦腔声腔的渊源及板腔体音乐的形成》，《梆子声腔剧种学术讨论会文集》，第212页。

戏曲源流研究》一书中对傩戏（尤其是山陕地区锣鼓杂戏）、木偶戏（重点是陕西东部的线戏）、影戏（重点是华阴老腔、碗碗腔），与板腔体秦腔的内在关系予以深入调查，认为尽管"不回避梆子腔在形成或发展过程中曾经受到傩戏或傀儡戏等的影响，但是，我们同样也不能认可梆子腔就是傩戏或傀儡戏的变种。"① 他在考察了说唱文学中变文、说书、词话与秦腔的关系后认为，说唱文学与秦腔戏曲体制之间有更为亲密的渊源，例如陕西"说书"《老鼠告狸猫》和光绪二十三年八月的秦腔《老鼠告猫》，二者之间有明显的演进痕迹，代言体因素在山陕地区的"说书"中有大量增加。② 在众多的民间说唱艺术中，孟繁树认为陕西、山西等地非常流行的"劝善调"与板腔变化体的秦腔最为相似。

劝善调是关中及周边地区流行的道教"善人"讲经说故事时所唱的腔调。善人们演唱的劝善词以七言、十言为主，正文也是韵散相间，它是秦腔重要艺术源头的观点得到了学界的认同。③ 近来，辛雪峰《论劝善调与秦腔的声腔渊源关系》在前人的研究成果基础上，较为系统地论述了劝善调为秦腔重要艺术渊源的观点。辛文通过演出形式、演唱内容、唱词格式、书目结构、基本音乐单位等角度比较，发现秦腔和劝善书之间有亲密的血缘关系。为进一步证明此论断，他又将秦腔《玉堂春》与关中劝善《慈生篇》作了对照，发现二者在音乐上有几点相同之处。例如，上下句前半部分旋律非常相似，同属重头变尾的旋律搭配；均是上句落宫音，下句落徵的调式；句式同属上下对句结构。④ 秦腔与劝善调最大的不同是，后者没有苦音和欢音之分，而秦腔则有。

笔者也赞同秦腔与关中地区劝善调的渊源关系，这也可以从早期的梆子戏剧目中的唱词，明显带有叙述体或叙述体与代言体相混杂的痕迹而得到进一步的证实。如《缀白裘》十一集选录的梆子腔《斩貂》关羽的唱段：

① 孟繁树《中国板式变化体戏曲源流研究》，文化艺术出版社2002年，第105页。
② 孟繁树《中国板式变化体戏曲源流研究》，第68-76页。
③ 如黄天骥、康保成主编《中国古代剧形态研究》："秦腔板腔体音乐就是秦腔艺人吸收和采用了陕西古来流行的类似道教'善人'唱经念词的【劝善调】基础上改造而成的"（河南人民出版社2009年，第668页）；傅谨《中国戏剧史》："秦腔诞生在陕西关中地区，它的主要唱腔以流行于关中地区的劝善调为基础"（北京大学出版社2014年，第132页）。
④ 辛雪峰《论劝善调与秦腔的声腔渊源关系》，《中国音乐学》2015年第3期。

> 汉关某听此言微微冷笑，好一个貂蝉女伶俐佳人！
> 不问你前朝兴废，单问你虎牢关上谁弱谁强？
> ……
> 汉关公听此言双眉倒竖，骂一声貂蝉女无义不良！
> 将罗袍齐卷，俺关公今夜里斩了他，万世名扬！
> ……①

由于关羽在官方主导下获得民间的崇信，艺人表演关羽时都称其为"关某"。《斩貂》"汉关某听此言微微冷笑""汉关公听此言双眉倒竖"诸语虽是梆子腔的唱词，却是对关羽神态的描述，从演唱者的嘴中道出，明显带有讲唱文学的痕迹。不仅如此，剧中貂蝉以"前三王后五帝年深月久，有尧舜和禹汤四大明王"等九个对句来述说古今兴废的历史，也体现了说唱文学叙述体的文体特征。这种情况，在乾隆年间钱德苍编选的《缀白裘》的梆子戏中还较为普遍，进一步证明早期的板腔变化体的梆子戏与讲唱文学之间亲密的艺术联系。

孟繁树、周传家编校的《明清戏曲珍本辑选》下册收录民间艺人抄录的早期秦腔剧目《回府刺字》《画中人》《刺中山》三个演出本，同样遗留着讲唱文学的叙述体痕迹。如嘉庆十年（1805）抄录的同州梆子《画中人》，生角余常明描画梦中的佳人图形的两段唱词，具有鲜明的描述语体色彩：

> 举笔先将庞儿描，得神情轻举兔毫。
> 那西施也只平常，要画个百媚千娇。
> 调墨倒粉三五次，挥毫唤采五七遭。
> 画中倒有秋波妙，朱笔点了小樱桃。

这八句话将余生为佳人描画面相的过程讲述得清清楚楚。接着又有六句唱词对"画中人"的穿着打扮进行叙述：

① 孟繁树、周传家编校《明清戏曲珍本辑选》上册，中国戏剧出版社 1985 年，第 296 页。

> 小小青衣做衬换,淡淡银装做氅袍。
> 湘裙护着凌波袜,金镯环围玉腕娇。
> 这笔别人难想到,颜色陪衬成多娇。①

这样的唱词,明显就是叙述体,它们很有可能是从民间讲唱文学(例如弹词、劝善词)中照搬过来的。嘉庆十三年(1808)抄本《刺中山》中的很多唱词叙述体的痕迹更为浓重,比如李元吉的一段唱词。兖州徐元郎(朗)准备攻打在长安称帝的李渊,元吉主动请缨,要求挂帅征讨徐元郎,当听到秦琼、尉迟敬德、罗成等三将说他"年幼未经战场,诚恐大功不成",元吉气急败坏地唱到:

> 齐王心下怒冲冲,高叫三将侧耳听。
> 兖州反了徐元郎,我为元帅少先行。
> 再三推阻不肯去,笑我年幼未用兵。
> 父王当殿封元帅,好歹总要去出征。②

齐王李元吉自唱"齐王心下怒冲冲"的曲词,明显带有说书人的口吻。李世民"有世民号令传下"的唱词,薛万江"万江传令怒气威"的唱词,皆是采用第一人称介入叙事的模式。更突出的是,此剧中薛万海、薛万湖、薛万河、薛万澈四兄弟的上场唱段以及大段关于自己披挂和外貌的描述,都应该是从民间说唱文学(或小说)中照搬过来的,并不具备代言体的性质。特别指出的是,《刺中山》这个剧本中的人物没有脚色的安排,都是以人名为标识。

三、梆子戏兴起的外部环境

明清易代并没有割断既有的曲脉,明末以昆腔和弋阳腔为主导、其他声腔为补充的剧坛格局在清初继续得以保持。昆腔主要流传于上层社会,而以弋阳腔及其衍生声腔则多占据民间戏曲市场。不过,昆、弋两

① 孟繁树、周传家编校《明清戏曲珍本辑选》下册,第388页。
② 孟繁树、周传家编校《明清戏曲珍本辑选》下册,第436页。

个腔系之间的竞争在明末已经开启，至清初则明显加剧，震钧《天咫偶闻》曾谓"国初最尚昆腔戏，……后乃盛行弋腔"①，杨静亭《都门纪略》亦指出"我朝开国伊始，都人尽尚高腔"②，二人对"国初""开国伊始"的时间点理解稍异，但皆指出在清初弋阳腔（高腔）曾在北京剧坛盛行。北京梨园弋阳腔对昆腔的胜利，很大程度上是当时北方剧坛的一个缩影，它撼动了昆腔居于剧坛统治地位的格局，为梆子腔在清初崛起提供了契机。

具体至陕西、山西、甘肃等梆子腔流行的核心区域，经过顺、康两朝的治理，战争的创伤有很大程度的恢复，社会趋于稳定，民众基于戏曲消费的愿望重新燃起，而西北又是昆腔流行较为薄弱的地区，梆子戏首先在此崛起具备一定的地域文化优势。更关键的是，梆子戏的发源地同州和蒲州，地处秦晋交界，北曲传统在此绵延未绝，赛社、队戏等民俗演剧活动也极为繁盛，都成为清初梆子戏崛起的积极因素。梆子戏带有浓厚的北曲血统，乾隆间在陕西游幕的江南文人严长明经过一番考察即认为梆子戏是承弦索演化而来，弦索又上承金元院本："金元间始有院本。……院本之后，演而为曼绰，为弦索。弦索流于北部，……陕西人歌之为秦腔。"③ 同期的檀萃也认为"西调弦索由来本古，因南曲兴而掩之耳"④。秦晋两省出土的大量金元时期墓葬戏俑、戏曲壁画和砖雕都说明金元杂剧院本曾经在此地的盛行，而建造于元明的大批庙台、舞亭戏楼中的戏曲碑刻题壁，则记录了弦索戏曲在当地的传承。清代蒲州梆子（蒲剧）所保存的元剧曲牌和铙鼓杂戏，也能说明梆子戏与元明北曲之间的艺术渊源。当然，梆子戏的崛起更得益于其自身与生俱来的艺术新质。梆子腔早期的剧目或取自历史演义小说中的英雄故事，或源自民间的奇闻趣事，形成泼辣俚俗、谐趣调笑的审美特点，与昆腔传奇多演绎文人故事大异其趣。与之相应，梆子戏的腔调善于变化，曼声引长、抑扬抗坠而兼具北声激越杀伐之气，给听惯了昆、弋南曲的观众耳目一新的感觉。这些艺术上的特色，有利于梆子戏在秦中崛起后获得

① 震钧《天咫偶闻》卷七，北京古籍出版社1982年，第174页。
② 杨静亭辑录《都门纪略》卷上"词场序"，道光二十五年（1845）初刻本。
③ 傅谨主编《京剧历史文献汇编》"清代卷·专书上"，凤凰出版社2011年，第11页。
④ 檀萃《滇南集》律诗卷三，清嘉庆元年（1796）石渠阁刻本，国家图书馆藏。

全国观众的接纳。

四、山陕商帮与梆子戏的兴起

梆子戏能走出西北成为全国性的大剧种，还与遍布全国的山西、陕西商号不无关系。清初，经营票号、粮食、茶叶、布匹和盐业生意的山陕商帮，编织出覆盖全国的商业网络，为梆子戏向外传播提供了极大便利。有学者统计，明清时期各地的山陕会馆有294座，其中九成以上为清代建立，康乾时所建的会馆占有相当大的比重。[①] 处于商路重要节点的市镇几乎都建有山陕会馆。这些山陕会馆多数建有戏台，为联络乡党和慰藉乡情，梆子戏是会馆演剧中最为常见的剧种，"清季北京银号皆山西帮，喜听秦腔，故梆子班亦极一时之盛。"[②]

自明末汉口已成为长江流域大的商业港口城市，当地的山陕西会馆是康熙二十二年（1683）在汉的山西、陕西商人联合建造。[③] 它不仅包括集会的会堂、寺庙和附殿，还于正殿、春秋楼、文昌殿、七圣殿、财神殿、天后宫、怡神园建有七座戏台，[④] 可谓"殿殿有戏台"，有时三台或五台戏同时演出，观众人山人海。商帮会馆常常会在客商寄居地营造浓厚的乡土氛围，通过看戏化解乡愁，联络各方势力的感情。在汉的商帮对自己的家乡戏有所偏爱，同行多是来自同一地域的老乡，因此他们往往在岁时伏腊、行业神祭祀、同乡叙旧、同行联欢等特定时间请来家乡戏班或本地大戏班唱戏。

山陕商人在全国主要商业集散地都建有会馆，会馆成为梆子戏班落脚的"驿站"，也是梆子戏展演的重要据点。"山西梆子初来京、津时，是先在会馆唱，由老乡们看看能否叫座，能叫座然后才正式在园子里演唱，否则唱一天就回去。"[⑤] 梆子戏利用山陕商人对外经商的便利，逐步扩散到全国各地，与当地的艺术交融汇聚，逐步衍生出河南梆子、河北梆子、山东梆子、淮北梆子以及弹腔戏北路的梆子戏大家族。徐珂

[①] 宋伦《明清时期山陕会馆研究》，西北大学博士学位论文2008年6月，第36-56页。
[②] 陈彦衡《旧剧丛谈》，张次溪编《清代燕都梨园史料》，第859页。
[③] 侯祖畲、吕寅东修纂《夏口县志》卷五，民国九年（1920）铅印本。
[④] 潘长学、徐宇甦《汉口山陕会馆考》，《华中建筑》2003年第4期。
[⑤] 《王庚生访问记》，《梆子声腔剧种学术讨论会文集》，第648页。

《清稗类钞》所谓"此调有山陕调、直隶调、山东调、河南调之分,以山陕为最纯正"诸语,① 即是对梆子戏在他乡"在地化"衍化成新剧种现象的描述。通过山陕商人所开辟的商路向外传播,成为梆子戏"传播最广,持续时间最久的方式"②。刘文峰在《山陕商人与梆子戏考论》一书中总结道:"凡梆子戏盛行的地方,必定是山陕商人云集的地方。只要有山陕商人的踪迹,常常能找到梆子戏的遗响。"③ 可见,山陕商帮为梆子戏走出西北提供了资金和机会,而遍布全国的山陕会馆则为秦伶展示梆子戏的艺术魅力搭建了平台,使之更快更好地占据全国核心城市和中心集镇的戏曲市场,并辐射周边地区,从而客观上形成梆子戏传播的一种有效机制。

五、梆子戏传衍及其成员的构成

若以剧种演变轨迹视之,中国戏曲发展史就是由地方戏组成的历史景观。各地剧种以原生地为中心向外传播,把各自的流播区域描绘出来就是一幅我国戏曲分布的全景图。随着时间的推移,各地剧种在相互竞争中发生扩张与缩小、隆兴与衰替的历史变迁,又生成一幅幅动态图。清代中前期梆子戏兴起与昆剧式微,即是戏曲史上全国戏曲版图又一次发生重大变换。

梆子戏对清代的全国戏曲格局产生深远影响,可从三个层面来理解。第一个层面是原生山陕梆子在西北及周边省份的传播,以当地方言作为舞台语言,获得独立剧种的身份认同;第二个层面是梆子腔被其他地方戏吸收,成为地方戏多种腔系的一员;第三个层面是梆子腔对外传播过程中,与当地音乐元素或声腔融会,衍生出新的戏曲腔调。这三种情况,成为梆子戏在传播过程中演化新剧种的生成机制,以下逐一论述。

第一种情况是,梆子戏在晋陕豫交界地带孕育成长起来后,不仅在发源地周边形成流派,而且在向外传播过程中衍生众多的新剧种,丰富

① 徐珂《清稗类钞》第11册,中华书局1986年,第5020页。
② 宋俊华《山陕会馆与秦腔传播》,《文艺研究》2006年第2期。
③ 刘文峰《山陕商人与梆子戏考论》,文化艺术出版社2011年,第172页。

第一章 梆子戏的源头及其原始生态

了全国剧种大家庭的成员构成。梆子戏的最早发源地是山、陕、豫三省交界的金三角官话区,① 即今天的山西运城、陕西渭南、河南三门峡相互接壤的部分区域。在此区域孕育了大名鼎鼎的同州梆子和蒲州梆子,前者的发源地是大荔（今属渭南市）,后者的中心是蒲州城（今属运城市）。在梆子戏发源地的陕西,也形成不同的流派,清乾隆间严长明在《秦云撷英小谱》中指出梆子戏有渭河南北之别,而渭南又分三派:

> 秦中各州郡皆能声,其流别凡两派。渭河以南尤著名者三:曰渭南,曰盩厔,曰醴泉;渭河以北尤著名者一:曰大荔。②

渭南派是西秦腔的遗存,以唱四句体【秦吹腔】为主（兼【二犯】）,盩厔派也是唱【西秦腔】（后称西府秦腔）,而礼泉派是以【二犯】中的【二六板】为其主要唱腔,③ 大荔派即同州梆子。实际上,清中叶以来陕西的梆子戏以西安为中心,形成中、东、西、南四路:中路即西安梆子（又称西安乱弹）,东路以大荔（同州）为中心,西路以凤翔为中心,南路梆子流行于汉中、安康一带,人称"汉调桄桄"。陕北地区靠近晋南,多唱蒲州梆子,故在陕西无北路之说。

山西梆子也形成了蒲州梆子（南路）、中路梆子、北路梆子、上党梆子等流派,其中最早的是晋南的蒲州梆子（今称蒲剧）。中路、北路梆子或为蒲州梆子北上而形成的,中路梆子（今称晋剧）的发祥地是山西中部的汾阳、太谷、太原一带,北路梆子主要流行于忻州和大同,后进入内蒙古。晋东南的上党梆子则以梆子腔为主,兼容昆、罗、卷、黄等其他声腔。

源生于陕西的同州梆子和山西的蒲州梆子兴起后不断向外传散,它们"错用乡语,音随地转"并善于吸收地方音乐元素,诚如清人严长明所言"至于燕京及齐晋中州,音虽递改,不过即本土所近者少变

① 寒声《中国梆子声腔源流考论》（上）,三晋出版社2010年,第7页。
② 严长明《秦云撷英小谱》,傅谨主编《京剧历史文献汇编》"清代卷·专书上",第10页。
③ 流沙《清代梆子乱弹皮黄考》,第110页。

之"①，逐步在传播地形成诸多梆子戏剧种或新的流派。例如，同州梆子南下中原，形成河南梆子（今称豫剧）。河南梆子因地域和表演风格的不同，又分为豫西调（即西府调）、祥符调（即中路调）、沙河调（即南路调）和豫东调（即下路调）四路。上文提及的，吕公溥所创作的《弥勒笑》就是同州梆子，它在河南新安又被称为"祥符调"。此外，南阳地区流传的是宛梆，沁阳流传的是怀梆，安阳地区流传的是怀调梆子，它们都是同州梆子南传的产物。山陕梆子经过河南，传入山东、江苏、安徽等地。在山东，有莱芜梆子（流传莱芜、泰安、章丘等地）、山东梆子（流行于菏泽、济宁等地）、章丘梆子（以章丘、惠民为中心）、枣梆（流行于山东西南部）。苏北地区的徐州则流行江苏梆子，安徽西北部的沙河两岸流传沙河调，它们也是从河南传入的梆子戏。

第二情况是，梆子腔作为重要的声腔被吸收到其他剧种之中，与剧种内部的其他声腔和谐共存。例如滇剧中的丝弦，晋冀蒙的大秧歌（包括朔县秧歌、繁峙秧歌、广灵秧歌、蔚县秧歌等）中的梆子腔，赣剧中的安徽梆子，鄂西恩施南剧中的弹戏等。②尤其典型的例案是川剧和粤剧。川剧由昆腔、高腔、弹戏、琴腔、灯调五种声腔组成，其中的琴腔是皮黄，灯调是本地唱腔，而弹戏就是梆子戏。五种声腔中前四种外来声腔的位列，代表的是加入的先后次序，也意味着声腔代兴的次序。粤剧的声腔也是由梆子腔和皮黄腔组成，广府本地班主要唱梆子腔，道光、咸丰年间引入皮黄腔，形成"梆黄两下锅"的唱腔体系。现藏俄国圣彼得堡大学东方系图书馆的粤剧早期班本《盗草》《斩窦娥》等在封面直接标注"二黄梆子全部""梆子二簧腔全部"③，即客观反映出早期粤剧声腔来源与演变的情况。

第三种情况是梆子戏在流传地演化出新的腔调，形成新一轮的声腔传播风潮。典型的例子是在安徽、江西等地形成二簧吹腔系统，在湖北形成皮黄汉调系统。

① 严长明《秦云撷英小谱》，傅谨主编《京剧历史文献汇编》"清代卷·专书上"，第11页。
② 常静之《论梆子戏》，人民音乐出版社1991年，第17页。
③ 李福清、王长友《梆子戏稀见版本书录》（下），载郑培凯主编《九州学林》2004年2卷1期，复旦大学出版社2004年，第181、183页。

第一章 梆子戏的源头及其原始生态

先说梆子戏与吹腔的关系。清代中前期,梆子戏中的秦腔流传至枞阳、石牌、安庆一带,分别称为枞阳腔、石牌腔和安庆梆子,腔调名称随地而转,其实一也。严长明《秦云撷英小谱》即谓"弦索流于北部,安徽人歌之为枞阳腔(今名石牌腔,俗名吹腔)"①。枞阳腔唱词多为三五七句式,因用笛子或唢呐伴奏,亦被称为"吹腔"。乾隆四十六年(1781)安徽巡抚农起在遵旨查饬违碍剧本奏折中对石牌腔的情况述之甚详:

> 唯怀宁县所属距省城四十里之石牌镇地方,教习戏本名为石牌腔,曲调卑靡,节奏无序。该镇地处西偏,因于江西、湖广二省接壤,彼处昆腔较少,遂盛行于江广之间,在安徽省本境演唱者不及十之二三。②

石牌腔的发源地距离清代安徽省城安庆不远的湖北、安徽、江西交界处,因受昆腔影响甚小才得以在夹缝中逐步壮大起来,但在安徽全境的影响较为有限。石牌腔尽管如安徽巡抚农起在奏折中所说"在安徽省本境演唱者不及十之二三",实际已经在周边各省广为流传,在同期江西巡抚郝硕、江苏巡抚闵鹗元、湖北巡抚郑大进、湖南巡抚刘墉的奏折中都报告本省有石牌腔演出,说明石牌腔在乾隆末年已经是流传南方多省的重要声腔。不仅如此,乾隆年间进京的徽班就有伶人是唱石牌腔,张际亮《金台残泪记》特意提到三庆部徐桂林"其家在安徽潜山、望江二县之间,地曰十(石)牌"③。嘉庆间包世臣的《小倦游阁集》直接将徽班的二簧腔产地与石牌挂钩:"召梨园,徽、西分侪。徽班昳丽,始自石牌。……早出觿栗声洪,间以小戏、梆子、二簧,忽出群美衔曜全堂。"④可见,徽调一个重要的来源就是石牌腔。由于石牌腔介于长短句的曲牌体与齐言对仗的板腔体之间,故农起的奏折称之"曲调卑靡,节奏无序"。需指出的是,石牌腔本不用梆子击节,但后来融入了

① 严长明《秦云撷英小谱》,傅谨主编《京剧历史文献汇编》"清代卷·专书上",第11页。
② 中国第一历史档案馆编《纂修四库全书档案》,上海古籍出版社1997年,第1398页。
③ 张际亮《金台残泪记》卷一,张次溪编《清代燕都梨园史料》,第229页。
④ 包世臣《小倦游阁集》卷一,《续修四库全书》第1500册,第363-364页。

拨子一路，拨子是【西秦腔二犯】与本地区调结合的产物，以竹梆扣击，故而石牌腔也就成为梆子戏了，①往往被冠以梆子腔的名称。《戏剧月刊》曾刊载曹倚西家藏徽班旧本《贩马记》，其中唱腔标明【梆子腔】，而其工尺谱实为【吹腔】。②安徽吹腔与生俱来所携带的梆子戏元素，也让一些高明的戏曲爱好者听出了秦腔的旋律和方音，嘉庆初年林苏门《续扬州竹枝词》"石牌串法杂秦声"的诗句，③即是有力的证明。

次说梆子戏与皮黄腔的关系。皮黄腔由西皮和二黄组成，较早出现西皮调的记载是道光八年（1803）张际亮的《金台残泪记》："乱弹即弋阳腔，南方又谓'下江调'，谓甘肃腔曰'西皮调'"。张际亮又指出："甘肃调即琴腔，又名西秦腔。胡琴为主，月琴为副。工尺咿唔如语。"④综合这两句话可知，西皮调的源头是甘肃的西秦腔。前文已论，西秦腔也是梆子戏大家庭中的重要成员。对于西秦腔如何过渡为西皮调，欧阳予倩主张襄阳腔为其过渡，⑤襄阳腔又名湖广调或楚腔。中国艺术研究院戏曲研究所藏有北京音雅斋《芦花河》抄本中有【湖广调】工尺谱，经专家译为简谱，与西皮二六极为相似，基本与西皮生行的唱腔相同。⑥又知，不少皮黄剧种（如滇剧、祁剧、广东汉剧等）的《洪羊洞》一剧中还保留有古老的"襄阳腔"的名称，其实与后世的西皮调基本相同。与欧阳予倩主张襄阳腔为梆子腔向西皮调过渡声腔不同的是，张九从汉剧、荆河戏、常德汉剧、南剧等皮黄剧种内部发现了一种共有的"呔腔"，它在吐字行腔、唱腔风格上显示出与山陕梆子的渊源关系。⑦王俊、方光诚经过田野调查发现，鄂西北的越调"比汉剧西皮更接近于山陕梆子"，当是梆子腔向西皮过渡腔调。⑧尽管关于西皮近源有襄阳腔、呔腔、越调三种说法，但西皮腔源自西北梆子戏的看法已

① 廖奔《中国戏曲声腔源流史》，第 144 页。
② 看云楼主人《徽班贩马记剧本》，分载于《戏剧月刊》第 1 卷第 12 期、第 2 卷第 2 期，1929 年。
③ 潘超、丘良任、孙忠铨等编《中华竹枝词全编》第三册，第 760 页。
④ 张际亮《金台残泪记》卷三，张次溪编《清代燕都梨园史料》，第 250 页。
⑤ 欧阳予倩《京戏一知谈》，欧阳予倩编《中国戏曲研究资料初辑》，第 2 页。
⑥ 刘吉典《京剧旧工尺谱今译》，湖北省戏剧工作室编《戏剧研究资料》第 10 期，1984 年，第 11-21 页。
⑦ 张九《关于西皮腔的起源与发展》，《中央音乐学院学报》1984 年第 4 期。
⑧ 王俊、方光诚《湖北戏曲声腔剧种研究》，中国戏剧出版社 1996 年，第 41 页。

成为学界共识，如周贻白曾指出同州梆子"《石佛口》一剧，其唱调和西皮调极相近似，由是证明西皮调源自秦腔，绝非臆测"①。

二黄腔产地一般有安徽、江西、湖北、陕西等多种说法，道光间刊行的叶调元《汉口竹枝词》"曲中反调最凄凉，急是西皮缓二黄。倒板高提平板下，音须圆亮气须长"②的诗句，真实反映西皮与二黄在汉口合流的情况，也为我们考察二黄的源流问题提供了重要线索。笔者最近阅读中国艺术研究院收藏和《俗文学丛刊》影印的两批清中叶汉口书坊刊刻29种"楚曲"剧本时发现，除了大量西皮调标识外还有三处"二凡调"，分别是《辟尘珠》第4场"拾宝上京"出现夫唱"十字二凡"③，《打金镯》第1场《别母贸易》生唱二凡，为四个七字句，第2场《祝寿训蠢》生再唱四个七字句的"二凡"④。需要特别指出的是，29个"楚曲"剧本仅有西皮和二凡两种声腔的标识，这让我们有理由相信"二凡"就是二黄腔。"二凡"调，广泛存在于安徽、江西、浙江的地方剧种中，共同形成一个二凡调流播圈。二凡调与吹腔有着千丝万缕的联系，然它保留西秦腔【二犯】的曲名，显示它与西秦腔之间的艺术渊源。清中叶二凡调在乐器伴奏上有重大的变革，"以胡琴代替笛子和唢呐为伴奏，并将【平板吹腔】和唢呐【二凡】统一起来，从而构成以【二凡】为主体的胡琴腔。"⑤ "胡琴腔"是二簧腔的变体，乾隆四十年（1775）李调元《剧话》谓："'胡琴腔起于江右，今世盛传其音，专以胡琴为节奏，淫冶妖邪，如怨如诉，盖声之最淫者，又名'二簧腔'。"⑥正因为西皮也是胡琴伴奏，二簧废笛与唢呐为胡琴伴奏，二者在音乐形式上获得了统一。二凡定弦为52，俗称"上把"；伴奏西皮时，"千金"往下移一指，定弦为63，俗称"下把"，调高一致。⑦可见，无论是西皮还是二黄，皆受到来自西北的梆子戏声腔系统的艺术滋润，其唱腔和伴奏乐器都带有梆子戏影响的印记。

① 周贻白《中国戏曲发展史纲要》，上海古籍出版社1979年，第421页。
② 徐明庭辑校《武汉竹枝词》，湖北人民出版社1999年，第95页。
③ 黄宽重等主编《俗文学丛刊》第110册，新文丰出版公司2001年，第375页。
④ 黄宽重等主编《俗文学丛刊》第111册，第200、202页。
⑤ 流沙《清代梆子乱弹皮黄考》，第309页。
⑥ 李调元《剧话》卷上，《中国古典戏曲论著集成》第八册，第47页。
⑦ 《中国戏曲音乐集成·江西卷》（上册），中国ISBN中心1999年，第867页。

2017年12月26日文化部在京发布全国地方戏曲剧种普查统计结果，全国现有348个剧种。① 根据2020年全国地方戏曲剧种普查工作办公室发布的《全国戏曲剧种普查报告》统计，② 与梆子戏相关的三个系统（梆子戏、吹腔戏、皮黄戏）的归属情况。除去以地方小调为声腔的三小戏、二小戏232个，剩下有116个大戏。在这116个大戏中，梆子戏系统有19个，吹腔乱弹戏有23个，皮黄戏系统19个，前三类戏占到所有大戏的54%。若加上含有梆子腔、吹腔乱弹或皮黄腔的21个多声腔剧种，则四类戏占全国大戏的比重是73%。尽管剧种的影响力更多体现在流传范围、存续时间及观众面的分布广度等指标，但这一数字仍从一个侧面说明：即至今日，梆子戏及其衍生声腔系统的剧种在我国戏曲大家庭中仍占据主导地位。也就不难看出，二百多年前的清前中期梆子戏兴起对我国剧种版图产生了多么深远的影响。

本章小结

正是得益于西北独特的社会、经济、地理和人文环境，梆子戏养成包容与创新的剧种品格，成为涵容西秦腔、秦腔、乱弹腔、吹腔等多个声腔的系统。因考虑到秦腔已不足以涵盖清代梆子腔的实际情况，本文采用"梆子戏"这个概念。从早期梆子戏演出的相关文献来看，在这个"大家庭"中，既有介于曲牌体和板腔体之间的吹腔，也有初具板腔体特征的梆子腔。

介于曲牌体和板腔体之间的吹腔，其源头是西秦腔，而板腔体的梆子腔则来自于民间的讲唱艺术。目前学界较为认同的说法是，板腔变化体的秦腔或起源于陕西、山西等地非常流行的"劝善调"。这种关中及周边地区流行的道教"善人"讲经说故事时所唱的腔调，与梆子腔的句式、腔调都很相似，其基本板式与梆子腔的二六基本相同，二六板可以衍生出梆子腔的其他板式。不仅劝善调与板腔变化体的梆子腔有着艺术密切联系，关中地区的傩戏（尤其是山陕地区锣鼓杂戏）、木偶戏

① 《文化部发布全国地方戏曲普查成果》，《文化报》2017年12月28日第1版。
② 全国地方戏曲剧种普查工作办公室编著《全国戏曲剧种普查报告》，东方出版社2020年，上册，第36–66页。

（重点是陕西东部的线戏）、影戏（重点是华阴老腔、碗碗腔）和词话小说，都能找到与板腔变化体梆子腔之间的某种血缘关系。可以初步得出结论，西北地区的民间诗赞系文艺，为清初板腔变化体梆子腔的兴起提供了艺术养分。

梆子戏在清初西北地区兴起，与此地独特的人文环境和地域风情不无关系。一是明末清初弋阳腔系统与昆腔的竞争，已经撬动了昆腔在剧坛一家独大的局面，为清初梆子腔的兴起开创了较为宽松的外部环境。二是昆腔在西北地区影响有限，而此地曾兴盛的北曲传统并未断裂，为梆子腔兴起的积极内部因素。三是西北地区繁盛的民俗演剧市场，期待有能满足本地民众看戏需求的大剧种的诞生和兴起。四是强大的山陕商帮，为梆子戏的向外传播提供了资金和路径的支持。

正是有了天时、地利和人和的优越条件，梆子戏以自身包容创新的剧种品格，不断吸收其他剧种的优点，走出西北，迅速在全国范围内传播，衍生出大量的新剧种，重构了清中叶以来中国戏曲的版图。在这幅戏曲版图中，梆子腔、吹腔和皮黄腔的剧种占据核心地位，并将这一基本格局延续至今。可以说，清初梆子戏的兴起是中国戏曲史上的一件大事，它深刻影响到近 400 年我国戏曲的发展走向。

第二章　梆子戏崛起与清代前中期剧坛变革

十七世纪中期至十八世纪中晚期的百余年间，中国正处于所谓的"康乾盛世"，产自西北的梆子戏在此期间兴盛起来并迅速向外传播，导致剧坛发生深刻变革。梆子戏确立了戏曲歌辞文学书写和舞台演唱的新的表达方式，促成剧坛审美风尚和消费观念的转变。而且，梆子戏在传播的过程中，与当地的时调小曲渗透融会，衍生出乱弹腔、徽调及皮黄腔等新的声腔剧种，彻底颠覆了昆、弋腔为主导的戏曲格局，奠定了清中叶之后我国剧种分布较为稳定的版图。毫无疑义，清前中期梆子戏的崛起及其全国性的传播，是我国戏曲史上的重大事件。

对于清代地方戏的崛起，过去较有影响的几部中国戏曲通史都加强了清代花部戏曲的论述分量，地方剧种史在清代戏曲史的书写中占据到半壁江山，甚至更大。[①] 这表明当代的戏曲史家具有更为宽广的视野和涵容的胸怀，能将地方戏与昆腔、弋阳腔等大的戏曲声腔同等看待。但也应当看到，这些戏曲史在论述清代地方戏的兴起历史时，皆以乾隆年间"花雅之争"为叙述的中心，最常引用的史料是李斗《扬州画舫录》卷五中的一段话：

> 两淮盐务例蓄花雅两部以备大戏。雅部即昆山腔，花部为京腔、秦腔、弋阳腔、梆子腔、罗罗腔、二簧调，统谓之乱弹。[②]

通过这条史料，大家认为扬州盐商同时准备花、雅两部戏曲迎銮，

[①] 周贻白《中国戏曲发展史纲要》（1979），张庚、郭汉城主编的《中国戏曲通史》（1981），廖奔、刘彦君《中国戏曲发展史》（2000），皆淡化过去以昆曲及其作家作品为线索的撰史思路，地方戏的篇幅占到清代戏曲史半壁江山。

[②] 李斗《扬州画舫录》卷五，汪北平、涂雨公点校，第107页。

第二章　梆子戏崛起与清代前中期剧坛变革

一方面说明花部受到重视，不仅进入盐商的视角，更重要的是能拿它来供奉乾隆皇帝，足见其地位获得大幅提升；另一方面又可解读出：既是花雅同蓄，必然存在二者之间的竞争，即是"花雅之争"。以往的戏曲史阐述清代剧坛之演进与转型必以此为逻辑起点和核心证据。青木正儿《中国近世戏曲史》即指出："乾隆末期以后之演剧史，实花雅两部兴亡之历史也。"[①] 此言尽管道出乾隆末期及其后戏曲发展的事实，却透露出青木正儿并未将康雍间梆子戏与昆曲之间如火如荼的竞争关系纳入视野，一定程度上遮蔽了清前中期昆、梆竞争的史实。故而，考明清代前中期梆子戏兴起的历史，可以纠正过去认为"花雅之争"起于清中叶的认知误区，也可弥补清代花部戏曲发展史书写所缺失的重要一环，对于清代戏曲史的重新书写具有特殊的意义。

一、梆子戏崛起及其向外传播

梆子戏在西北大地生成之后，以其与昆、弋等南戏诸腔不同的艺术风格和审美感受获得全国观众的青睐。它主要依靠山陕商帮开辟的商路南传东进，进入大小商业中心，逐步成长为具有全国影响力的大剧种。

北京是清朝的政治、文化、商业中心，进入京城而且能站稳脚跟，是梆子戏向外传散的关键一步。康熙四十八年（1685），河北人魏荔彤记载"近日京中名班皆能唱梆子腔"[②]，充分表明当时北京剧坛已悄然发生变化，名班不再以能演昆腔为惟一追求，梆子戏也获得观众的青睐而跻身重要声腔之列。

向南，梆子乱弹腔流播至湖北、湖南、广西。前引康熙四十三年（1704）顾彩在鄂西土司田舜年长子家里已见到能演梆子腔的男优，这是梆子戏由豫陕入楚的重要证据。男优演梆，女乐演昆，说明梆子戏跻身堂会，能与昆腔分庭抗礼。梆子腔也曾流传至湘南，康熙三十一年（1692）刘献廷《广阳杂记》卷三记载他在衡阳观看到秦优演出"乱弹

[①] 青木正儿原著，王古鲁译著，蔡毅校订《中国近世戏曲史》，中华书局2010年，第331页。

[②] 魏荔彤《怀舫诗集续集》卷一，《四库全书存目丛书补编》第4册，第98页。

戏":"秦优新声有名乱弹者,其声甚散而哀。"① 紧邻湘南的广西也不乏梆子戏活动的足迹,康熙五十年(1711)到五十七年之间上海松江府黄之隽曾经在广西巡抚陈元龙幕府里做塾师兼幕僚,其有"宜人无毒热,春至亦轻寒。吴酎输佳酿,秦音演乱弹"②的诗句记载桂林演唱乱弹的情况;同时他在桂林还创作了《忠孝福》传奇,第三十出特意注明:"内吹打秦腔鼓笛"、唱"西调":"俺年过七十古来稀,上有双亲百岁期,不愿去为官身富贵,只愿俺亲年天壤齐。"③ 这表明梆子戏在桂林已有相当的影响力,受到剧作家黄之隽的关注和青睐,从而将之体现于戏曲作品之中。

江西一直以来都是南方的戏曲中心之一,清前中期梆子戏也在此地传播与搬演,例如广信府的贵溪梨园争相"以乱弹相标目"④,而瓷都景德镇的窑户每岁陶成则多请乱弹戏班酬神。郑廷桂《陶阳竹枝词》云:"青窑烧出好龙缸,夸示同行新老帮。陶庆陶成齐上会,酬神包日唱单(弹)腔。"⑤ 这一时期的景德镇还有昆、弋、宜黄诸腔流行,但乱弹腔能被窑主请为庆陶酬神演剧,充分说明乱弹腔在此地极受欢迎。正因如此,御窑督陶官唐英创作《古柏堂传奇》时,基于梆子戏强大的传播能力和娱乐功能,将乱弹腔的十个剧本改编为昆曲戏目⑥,期以实现娱乐与教化的统一。

扬州、南京、苏州、杭州皆是江南的富庶城市,自是梆子戏艺人流动演出地的优中之选。康熙五十年(1711)前后,蜀人费轩流寓扬州时创作有《扬州梦香词·调寄望江南》118首,第79首"扬州好,几处冶游场。转矄大秦梆子曲,越邻安息棒儿香"⑦的诗句,就是记载扬

① 刘献廷《广阳杂记》卷三,汪北平、夏志和点校,中华书局1997年,第152页。
② 黄之隽《唐堂集》卷四一《桂林杂咏四首》,《四库全书存目丛书》第271册,第618页。
③ 黄之隽《忠孝福》第三十出,《古本戏曲丛刊》第五集影印康熙五十五年黄氏家刻本。
④ 华西植纂修《贵溪县志》卷四,乾隆十五年(1750)刻本。
⑤ 乔湘修,贺熙龄纂,游际盛增补《浮梁县志》卷二十一,《中国地方志集成·江西府县志辑》第7册,江苏古籍出版社1996年影印道光十二年(1832)刻本,第481页。
⑥ 这十个剧本分别是:《天缘债》《巧换梁》《梁上眼》《双钉案》《面缸笑》《梅龙镇》《十字坡》《芦花絮》《三元报》《英雄报》。
⑦ 李坦主编《扬州历代诗词》第二册,人民文学出版社1998年,第605页。

州歌场盛行大秦梆子戏的情况。同时期的魏荔彤在游历江南时也留下"玉手琵琶拈拨处，一声西调古凉州"，"舞罢乱敲梆子响，秦声惊落广陵潮"①的佳作，记述其在扬州观赏梆子戏演出的场景。"秦声惊落广陵潮"或故作惊人之语，但客观反映出当时梆子戏为扬州人热捧的实情。

至乾隆间，扬州、苏州等江南大城市更盛行观看梆子乱弹，乾隆五年（1740）董伟业《扬州竹枝词》云："丰乐朝元又永和，乱弹戏班看人多。就中花面孙呆子，一出传神借老婆。"②乾隆年间举人朱棠《送友之吴门竹枝词》也写道："各庙梨园赛绮罗，腔传梆子乱弹多。管弦日日游人醉，应逐吴侬白相过。"③由此可见，无论是庙会演剧还是名班商业演出，看乱弹已成为市民的一种时尚选择。

乾隆年间进京唱红的四川秦腔艺人魏长生因遭禁而转移到江南，促进了梆子乱弹在南方的传播与演化。梆子戏在北京被禁后，乾隆四十八年（1783）魏长生被迫南下扬州，留滞盐商江鹤亭家班数年。后来魏长生又受邀去苏州巡演，沈起凤《谐铎》卷十二记述魏长生在吴地演出秦腔的情况与影响："自西蜀韦三儿来吴，淫声妖态，阑入歌台。乱弹部靡然效之，而昆班子弟，亦有倍师而学者。以至渐染骨髓，几如康昆仑学琵琶，本领既杂，兼带邪声。"④魏长生继京城演红之后又一次在昆曲的大本营苏州获得了巨大成功，导致乱弹部"靡然效之"，昆班子弟也"倍师而学"。乱弹部效法梆子戏最出名者有樊八、郝天秀等人，"自西蜀魏三儿倡为淫哇鄙谑之词，市井中如樊八、郝天秀之辈，转相效法，染及乡隅"⑤。樊八（或即樊大）"梆子、罗罗、弋阳、二簧，无腔不备"，人称"戏妖"⑥。安庆名伶郝天秀"复采魏长生之秦腔"，"得魏三儿之神"⑦。杨八官、陆三官也"熟于京秦二腔"⑧。应该

① 魏荔彤《怀舫诗别集》卷六，《四库全书存目丛书补编》第4册，第182页。
② 潘超、丘良任、孙忠铨等《中华竹枝词全编》第三册，第156页。
③ 潘超、丘良任、孙忠铨等《中华竹枝词全编》第三册，第518页。
④ 沈起凤《谐铎》卷十二，乔雨舟校点，人民文学出版社1985年，第176页
⑤ 焦循《花部农谭》，《中国古典戏曲论著集成》第八册，中国戏剧出版社1959年，第225页。
⑥ 李斗《扬州画舫录》卷五，汪北平、涂雨公点校，第131页。
⑦ 李斗《扬州画舫录》卷五，汪北平、涂雨公点校，第131页。
⑧ 李斗《扬州画舫录》卷五，汪北平、涂雨公点校，第131页。

说，在扬州城内的戏班中，兼习秦腔的本地班、外江班伶人不是少数，而是普遍现象。

此外，同为江浙之地的绍兴、衢州等地也有乱弹班流动的身影，康熙六十年（1721）陕西蒲城人屈复在绍兴看到了与三十年前家乡蒲州梆子相同的梆子戏，有"一出函关三十载，江南重听奏霓裳"的诗句和"故乡有石田福者，歌与此同"的注释，① 以表达他在异乡看到家乡梆子戏的激动心情。又如，清中叶郑桂东《西安竹枝词》："送余乌饭乐宽闲，演戏迎神遍市寰。妙舞清歌人不解，乡风贪看乱弹班。"② 无论是朱棠形容的"梆子乱弹多"还是郑桂东描绘的"贪看乱弹班"，皆显示清代中叶乱弹腔兴起并风靡全国，形成人人厌看昆腔而乐观乱弹戏的"乡风"。

朝廷的谕旨与官员奏折关于戏曲声腔流播的信息，也从侧面反映出清前中期梆子腔风靡全国的历史情景。乾隆四十五年（1780）上谕就提到秦腔和其他花部戏曲"江、广、闽、浙、四川、云贵等省皆所盛行"，要求各地派员"慎密搜访"。③ 随后，江西巡抚郝硕、两淮盐政使伊龄阿、直隶总督袁守侗、江苏巡抚闵鹗元、湖广总督舒常、湖北巡抚郑大进、广东巡抚李湖、湖南巡抚刘墉等的奏折皆提到梆子戏在当地流播的情况。④ 乱弹戏风靡大江南北，引起了最高统治者的关注，下令对京城及江浙、安徽等地乱弹"重灾区"予以查禁，嘉庆三年（1798）苏州《翼宿神祠碑记》⑤ 记录了朝廷颁布的乱弹禁令，从中可获知：起于秦、皖梆子、乱弹等腔，冲击了昆、弋声腔主导的固有戏曲格局，催生"厌昆喜梆"的新潮流，引发朝廷的种种不安。

① 屈复《弱水集》卷十四《听歌》，《续修四库全书》第1424册，第50页。
② 原诗未见，引自潘超、丘良任、孙忠铨等《中华竹枝词全编》第四册，第99页。笔者按：此处"西安"是浙江衢州治所信安（今衢江区）曾用名。唐懿宗咸通中，改信安为西安。宣统三年（1911）裁撤。
③ 中国第一历史档案馆编《乾隆朝上谕档》第10册，广西师范大学出版社2008年，第295页。
④ 朱家溍、丁汝芹《清代内廷演剧始末考》，中国书店出版社2007年，第58-64页。
⑤ 江苏省博物馆编《江苏省明清以来碑刻选集》，生活·读书·新知三联书店1959年，第295-296页。

二、剧坛"厌昆喜梆"潮流的形成

其实，地方新兴戏曲声腔对昆腔的挑战，并非自梆子戏开始的。晚明时期，当四平调、青阳腔、徽州调、潮泉腔等地方声腔在江浙闽粤等地兴起，并在民间形成较大的影响力，昆腔主导剧坛的局面就已经开始松动，而真正给予昆腔决定性冲击的是清初梆子腔的兴起。这场主流声腔之争，直至乾隆末年梆子腔替代昆腔成为剧坛的盟主才尘埃落定。

昆、梆之争，本质上是雅俗之变；雅俗之变又是由它们与生俱来的艺术特色决定的。梆子戏武戏与滑稽小戏多，剧场气氛热烈欢快，唱腔也更加通晓明白；而昆曲将一个字分为声母、字头、字腹和字尾四段发音，被下层民众讥讽为"鸡鸭鱼肉"，意味是富贵人家欣赏的奢侈品，若将之放置广阔的戏曲市场中，昆曲失之典雅沉闷，李渔就曾说："极嫌昆调之冷……每听一曲，攒眉许久，座客亦代为苦难。"① 昆腔节奏舒缓也遭到民众的厌弃，蒋士铨的戏曲《昇平瑞》借宾客之口道出昆腔与梆子腔不同的观看感受："昆腔唧唧哝哝，可厌。高腔又过于炒闹。就是梆子腔唱唱，倒也文雅明白。"② 以乾嘉时期优伶生活为题材的小说《品花宝鉴》，借小说中人物之口指出当时的观众不爱听昆腔的原因，是"实在不懂，不晓得唱些什么……倒是梆子腔，还听得清楚"（第三回）。这是一般观众对于两种声腔唱词方面的直观感受，他们认为昆腔"声调和平而情少激越"，而"那梆子腔固非正事，倒觉有些抑扬顿挫之致"（第四回）。乾隆四十六年（1781）河南新安人吕公溥（1726～1790年后）在《弥勒笑》自序中指出昆腔与梆子戏流传的基本态势："关内外优伶所唱十字调梆子腔，真嘉声也。……歌者易歌，听者易解，不似听红板曲辄思卧也。"③ 吕公溥赞梆子腔为"真嘉声"而红板昆曲则令人"思卧"，道出了当时观众对于这两大声腔接受的基本感受和立场。

① 李渔《闲情偶寄》卷三"声容部·丝竹"，杜书瀛评注，中华书局 2007 年，第 183 页。
② 蒋士铨《西江祝嘏·昇平瑞》第三出，《蒋士铨戏曲集》，周妙中点校，中华书局 1993 年，第 768 页。
③ 吕公溥《弥勒笑》"自序"，中国国家图书馆藏。

清中叶的经学家焦循（1763～1820）在《花部农谭》中有段话，讲明他摒弃昆曲而"独好"花部乱弹的心态："花部者，其曲文俚质，共称为乱弹者也，乃余独好之。盖吴音繁缛，其曲虽极谐于律，而听者使未睹本文，无不茫然不知所谓。……花部原本于元剧，其事多忠、孝、节、义，足以动人；其词直质，虽妇孺亦能解，其音慷慨，血气为之动荡。"①《花部农谭》还提及他幼年随其父看"村剧"，前一日演昆曲《双珠记·天打》"观者视之默然"，次日演乱弹《清风亭》，众人"归而称说，浃旬未已"，以致他大发议论："彼谓花部不及昆腔者，鄙夫之见也！"②焦循对乱弹戏"余独好之"的特别感情，也可从其子焦廷琥所撰《先府君事略》的记载获得更深入的认识：

> 湖村二八月间，赛神演剧，铙鼓喧阗。府君每携诸孙观之，或乘驾小舟，或扶杖徐步。群坐柳阴豆棚之间，花部演唱，村人每就府君询问故事，府君略为解说，莫不鼓掌解颐。③

焦循将自己对乱弹戏的独特感情和认知，通过为村人解说剧情的方式向外传播。事实上，清前中期文人阶层中类似于焦循"余独好乱弹"者越来越多，戏曲消费群体的审美取向已然发生重大转变。

但也要看到，扬昆抑梆的文人雅士也大有人在，总体而言，文人群体对梆子戏的接受要比市民阶层要慢得多。康熙间小说《林兰香》第二十七回寄旅散人的批语云："所谓梆子腔、柳子腔、罗罗腔等派者，真乃狗号，真乃驴叫，有玷梨园名目也。"④这是站在文人立场严厉批评梆子戏的唱腔粗砺聒耳。乾隆间地方官员檀萃也曾指谪梆子腔"无学士大夫润色，其词下里巴人，徒传其音而不能举，其曲杂以吾伊吾于其间，杂凑鄙嗲，不堪入耳"⑤，但他又不得不正视"近日梆子竞盛，

① 焦循《花部农谭》，《中国古典戏曲论著集成》第八册，中国戏剧出版社1959年，第225页。
② 焦循《花部农谭》，《中国古典戏曲论著集成》第八册，第229页。
③ 焦廷琥《先府君事略》不分卷，《丛书集成三编》第86册，台湾新文丰出版公司1997年，第26页。
④ 随缘下士《林兰香》批语，丁植元校点，春风文艺出版社1985年，第215页。
⑤ 檀萃《滇南集》律诗卷三，清嘉庆元年（1796）石渠阁刻本，国家图书馆藏。

……听法曲之微茫"①的现实。诗人廖景文也认为梆子戏"词多鄙陋,系若辈随口胡诌,不经文人手笔,宜其无当大雅矣"②。可见,当文人还没有从昆腔"雅正之戏"的固有观念中跳脱出来,仍以昆腔戏文的艺术标准来衡量民间流行的梆子戏,就放大了梆子戏艺术还未臻精致的不足。

事情的另一面是,不少文人听久了昆曲高雅舒缓的节奏,无形之中产生了"审美疲劳",反而独爱梆子戏的"下里巴人"的俗趣。陆箕永在绵州接触梆子戏,也有一个从厌恶到接受的过程:"余初见时,颇骇观听,久习之,反取其不通,足资笑剧也。"③陆箕永或道出了那些乐于接触新兴艺术文人的感受。

梆子戏作为戏曲新品种进入堂会搬演,是其走近文人群体的关键一步。康熙年间,允祥之子怡僖亲王弘晓(1722～1778)在"是日演秦声"观赏后,留下"搏髀弹筝擘阮弦,为欢况值早春天"的诗句④。稍晚的汉军正黄旗百龄(1748～1816)也曾有"秦腔忽绕梁,巧作《云翘舞》"的诗句描述乾隆四十八年(1783)立春"是日演剧,呼为梆子腔"⑤的堂会。在王公贵族堂会演出梆子戏的同时,各类官员的雅集演剧更是不乏梆子戏的身影,赵翼(1727～1814)《瓯北集》卷五有"虾蟆梆乱又参横"⑥诗句记述他与刑部刘兰陔等官员观看秦腔演出;卷二十九又载他冬至节同江鹤亭、方春农等人观看郝金凤"是日演梆子腔"⑦的盛景。这些史料证实,当下层民众已经敞开怀抱接纳梆子戏时,不少上层贵族、官员、文士也尝试在堂会中引入这种俗曲声腔。他们的这种"尝试",成为助推梆子戏传播的一股重要力量。

但我们仍需看到,毕竟昆腔存续二百多年,形成了强大的文化传承惯性,即便清前中期达官贵人的堂会引入了梆子戏,但在点戏时宾主之间仍然存在昆腔与梆子戏之争。梁章钜《浪迹丛谈》《续谈》分别记载

① 檀萃《重镌草堂外集》卷五,《续修四库全书》第1445册,第214页。
② 廖景文《清绮集》卷三,乾隆刻本,南京图书馆藏。
③ 潘超、丘良任、孙忠铨等编《中华竹枝词全编》第六册,第719页。
④ 弘晓《明善堂诗集》卷二十九,《续修四库全书》第1445册,第66页。
⑤ 百龄《守意龛诗集》卷五,《清代诗文集汇编》423册,第41页。
⑥ 赵翼《赵翼全集》第五册,曹光甫校点,凤凰出版社2009年,第83页。
⑦ 赵翼《赵翼全集》第六册,曹光甫校点,第530页。

了两次点戏经历，可略见不同人群在昆、梆之选上存在的雅俗取向分歧。《浪迹丛谈》卷六记载友人招他观剧，由于"主人不喜秦腔"，而自己及多数"坐中客"偏好梆子戏，故他点"昆曲与秦腔兼有之曲"的《访普》一剧来平衡宾主之间观剧习惯的差异。①《浪迹续谈》卷六又记载，他在甘肃布政使任上宴请萨湘林将军，既有文班昆曲也有武班秦腔，可当演出秦腔时却遭到将军的批评，梁章钜则反唇相诘，大赞秦腔之妙后，意想不到的是，"合座群以为然，而湘林为之语塞矣"②。这场多数人对个别人论辩的胜利，无疑是清中叶无数个观剧场景中梆子戏对昆腔压倒性胜利的典型个案，遂出现"凡雅集，皆命秦中乐伎，而与昆曲渐疏远矣"③的情势。

梆子戏与昆腔盛衰的转变不是一城一地，而是波及全国范围。这种局面的改变是从梆子戏的大本营山西、陕西、甘肃等西北地区开始的，钱以垲（1664～1732）《蒲子竹枝词》（其十三）有"台上伶工唤乱谈，吴歈寂寞几曾谙"④的诗句，记述的正是山西隰县（今属临汾市）梆子乱弹与昆腔此长彼消的情势。北京剧坛是全国戏曲演出市场的风向标，乾隆九年（1744）徐孝常《梦中缘传奇序》指出："长安梨园称盛，管弦相应，远近不绝，子弟装饰，备极靡丽，台榭辉煌。观者叠股倚肩，饮食若吸鲸填壑，而所好惟秦声罗弋，厌听吴骚，闻歌昆曲，辄哄然散去。"⑤李声振《百戏竹枝词·吴音》小序亦云："（昆腔）今之阳春矣，伧父殊不欲观。"⑥观众"闻歌昆曲，辄哄然散去"的情形，非北京一地所有。南方同样在经历这种戏曲声腔的轮换与变革：

（1）南京。乾隆五十四年（1789），凌廷堪、焦循、黄文旸三人在南京雨花台观看花部戏，凌廷堪作词"慷慨秦歌，婆娑楚舞，神前击筑弹筝。尚有遗规，胜他吴下新声"⑦，记录了秦歌胜吴歌的历史场景。

（2）苏州、扬州。乾嘉间，苏州的庙会演剧是"各庙梨园赛绮罗，

① 梁章钜《浪迹丛谈》卷六，《续修四库全书》第1179册，第171页。
② 梁章钜《浪迹续谈》卷六，《续修四库全书》第1179册，第300页。
③ 严长明《秦云撷英小谱》，傅谨主编《京剧历史文献汇编》"清代卷·专书上"，第12页。
④ 钱以垲《研云堂诗》卷六，《清代诗文集汇编》第231册，第187页。
⑤ 徐孝常《梦中缘传奇序》，《古本戏曲丛刊》第六集，国家图书馆出版社2016年。
⑥ 路工选编《清代北京竹枝词（十三种）》，第157页。
⑦ 凌廷堪《梅边吹笛谱》，《丛书集成初编》第2666册，中华书局1991年，第66页。

腔传梆子乱弹多"①;戏园则是"郑声易动俗人听,园馆全兴梆子腔"②。对江南昆乱易帜的情状,嘉庆三年(1798)谕旨禁饬戏曲时有真实地描绘:"即苏州扬州,向习昆腔,近有厌故喜新,皆以乱弹等腔为新奇可喜,转将素习昆腔抛弃。"③

(3)潮州。乾隆二十七年(1762)修《潮州府志》卷十二载,当地"若唱昆腔,人人厌听,辄散去"④。

以上史料说明,从康熙朝至乾隆朝的数十年间,无论是北方的戏剧中心北京,还是江南戏剧中心南京、苏州、扬州,甚至远及南方沿海城市潮州,梆子戏已经强势崛起,成为全国性的戏曲品种;相对应,昆腔作为旧的剧种,渐渐被时代所抛弃。

三、梆子戏地位的升踬:文人编创与清宫搬演

如上文所论,清代前中期梆子戏的兴起,不仅导致戏曲唱腔、乐器、行当和场上表演形式的深刻变革,而且引发全社会雅俗审美文化的历史性变迁。具体而言,它一方面刺激了身处社会底层的普通民众的意识觉醒,即他们不再依附于传统的精英阶层所秉持的文化观念和审美导向,乐于去寻找和建构适于自己阶层欣赏口味的戏曲品种和艺术形式;另一方面亦使"长期在戏曲发展历史长河中处于潜流或边缘的民间戏曲,以其独特的风貌吸引了更多的目光,并逐步走进了文人士大夫的视野,改变了人们根深蒂固的传统观念"⑤,从而实现了整个社会雅俗审美观念转向、融合和重构。

在这场因梆子戏全国性传播而带来的艺术形式和雅俗观念变革中,文人的表现无疑是风向标,他们编创梆子戏的实践可谓是对这场戏曲变革最为敏锐和直接的应答。

① 朱棠《送友之吴门竹枝词》,潘超、丘良任、孙忠铨等编《中华竹枝词全编》第三册,第518页。
② 玉德《余荫堂诗稿》卷五,潘超、丘良任、孙忠铨等编《中华竹枝词全编》第三册,第401页。
③ 江苏省博物馆编《江苏省明清以来碑刻资料选集》,第295页。
④ 周硕勋纂修《(乾隆)潮州府志》卷十二,《中国方志丛书》第46册,台湾成文出版社1985年,第133页。
⑤ 朱伟明《汉剧与中国戏剧史的雅俗之变》,《湖北大学学报》2010年第6期。

在清代中期，有一批文人已经敏锐地感受到这场风尚之变，他们在编创戏曲时有意识地将地方戏曲的元素参杂其间，客观反映出当时昆乱消长的情况。例如，江西曲家蒋士铨（1725～1784）在他的戏曲《一片石》《忉利天》《雪中人》中夹杂【秧歌】【弋阳腔】【高腔】【蛮歌】等民间曲调，还在《昇平瑞》（《西江祝嘏》第四种）中插入大段【梆子腔】唱词，并申言"这样戏（指梆子腔）端的赛过昆班"①。较蒋士铨稍晚的沈起凤（1741～1801后），其剧作《报恩缘》第15出"逐伙"也出现"丑随意唱西调"的情况②。在这批文人中，对梆子戏等地方戏曲最为敏感且有独特体验的是唐英（1682～1756），他在景德镇督陶二十多年，当看到梆子戏在江西的风行之势，特借《梁上眼》"义圆"中的茄花儿之口道出了这种盛景："咱这村庄上，每年唱高台戏，近来都兴那些梆子腔。"③ 正因为他亲历民众从昆剧到梆子戏的消费转向，故他将十部梆子戏改编为昆剧。他的改本以昆剧传奇的剧本体制和音乐体制来敷演梆子戏的故事，并且不时插入【梆子腔】唱段，"打梆子唱秦腔笑多理少，改昆调合丝竹天道人心"④，目的就是要融合昆剧的整肃高雅与梆子戏的俚俗闹热于一炉，开创雅俗共赏的审美新境界。

如果说唐英、蒋士铨、沈起凤等文人曲家在自己昆剧作品中掺杂梆子戏等地方声腔时调，还是一种对时尚好奇之余的尝试，保持对昆曲根深蒂固的精神契合度，那么周大榜和吕公溥以梆子腔来创作戏曲的实践，则可视为对梆子戏滔滔洪流更为积极地响应。浙江绍兴周大榜（1720～1787）创作有戏曲六种，⑤ 其中《十出奇》《庆安澜》两种为梆子戏。《十出奇》（一名《金弹楼》）全剧以三十三出的篇幅敷演奇女子白可娘的奇故事。周大榜尽管在形式上仍然沿袭传奇体制，但在音乐体制上，却以时尚的梆子腔、吹腔的七言、十言句式创作，达成传奇剧本体制与梆子戏音乐体制的融会。周大榜的另一部戏曲《庆安澜》同

① 蒋士铨《昇平瑞》第 3 出，《蒋士铨戏曲集》，周妙中点校，第 769–771 页。
② 沈起凤《报恩缘》第 15 出，《奢摩他室曲丛》影印古香林原刊本。
③ 唐英《古柏堂戏曲集》，周育德点校，上海古籍出版社 1987 年，第 613 页。
④ 唐英《古柏堂戏曲集》，周育德点校，第 397 页。
⑤ 郑志良《山阴曲家周大榜与花部戏曲》，《明清戏曲文学与文献探考》，中华书局 2014 年，第 418 页。

样采用"传奇法"结构全篇,但却是一部完全意义上的吹腔戏。① 周大榜探索以梆子腔来创作传奇戏曲,却保留了传奇的全套剧本体制,其本质还是在追求雅俗融合的艺术新境界。

河南新安戏曲家吕公溥则看到昆腔"不能在北地广为流传"而十字调梆子戏却在关内外盛传,感触梆子戏尽管广受普通民众的喜爱,但又嫌梆子戏"说白俚俗,关目牵强,不足以供雅筵"②,遂在乾隆四十六年(1781)将张坚的昆曲传奇《梦中缘》改为十字调的梆子戏《弥勒笑》,希冀通过形式的改造,化雅入俗、以俗就雅,最终实现雅俗融合。

从上所论可见,以唐英、蒋士铨、沈起凤为代表的戏曲家将梆子腔、吹腔等地方声腔插入传奇剧本,走的是一条"融俗入雅"的道路,而以周大榜、吕公溥为代表的文人曲家则是完全是以梆子戏作为唱腔,走的是"化雅入俗"的另一条道路。无论是"融俗入雅"还是"化雅入俗",这些文人曲家最终追求的都是能雅能俗、雅俗融合的理想状态。尽管他们因身份使然,依旧秉持文人雅趣的立场有限度地采用梆子戏的艺术元素,但仍然不可忽略他们所显露出来的眼睛向下、开放包容的心态和敢于创新的勇气,更重要的是让我们在两百多年后仍能看到鼎盛期的梆子戏对文人戏曲创作所产生的深刻影响。

文人阶层再往上的一个戏曲消费群体是宫廷内的帝妃皇裔,他们也是中华戏曲生态圈的重要组成部分。尽管宫廷演剧有其自行运转的模式和机制,但也不是完全封闭的,它和民间戏曲圈在艺术与人员上形成输送与环流的互动关系。当然,这种互动的紧密程度和有效性,甚至宫廷戏台上伶人演唱何种声腔,皆取决于最高统治者的意志。例如,宫内演剧在声腔剧种的择选上,就要听从皇帝的谕令。康熙皇帝曾下旨,确立内廷演剧以昆、弋两种声腔为正宗:

> 魏珠传旨,尔等向之所司者,昆弋丝竹,……昆山腔,当勉声依咏,律和声察,板眼明出。……又弋阳佳传,其来久矣。……尔

① 周大榜《庆安澜》,《古本戏曲丛刊》六集,国家图书馆出版社 2016 年。
② 吕公溥《弥勒笑》卷首"自序",乾隆间稿本,国家图书馆藏。

等益加温习,朝夕诵读,细察平上去入,因字而得腔,因腔而得理。①

基于圣祖皇帝的崇高地位和深远影响力,自康熙朝之后的相当长时期,清宫主要上演昆、弋这两种具有悠久历史传统且被圣祖誉为"梨园之美"的声腔戏曲。宫内昆、弋大戏一统的局面,在乾隆朝发生改变。乾隆皇帝嗜好看戏,他的生活圈(北京皇城、承德避暑山庄及其他行宫)修建了很多戏台以满足他及其身边人群看戏的需求。重要的是,乾隆保持对戏曲新品种旺盛不衰的好奇心和接纳心态,导致各种地方时调新声被输入宫中,其中就有梆子戏。

梆子戏的在宫廷中的身影首见于乾隆时期上演的宫廷大戏。《忠义璇图》五本第二十出就有两大段梆子腔的对唱,一段是李鬼的妻子教丈夫如何去剪径,另一段是李鬼妻子在家等待丈夫劫道归来,李鬼回来后与妻子的对唱。两段梆子腔都是以三五七起句,后接整齐的七字句若干组。另外,《忠义璇图》五本第二出"醉打蒋忠还旧业"中武松唱【侉腔】一支,②第六本第九出"鼓上早只鸡起衅"中杨雄、石秀各唱两支、时迁唱一支【侉腔】。这几支"侉腔"皆是梆子腔。

在南府末期的剧本中,也可发现秦腔与其他声腔合演的情况。南府成立于康熙年间,裁撤于道光初年,是专门负责宫内奏乐和演戏的管理机构。通过翻检南府时期的戏本,戴云发现在内府抄本《下河南》中,秦腔、吹腔、昆腔时常夹杂演出:第二出是吹腔与昆曲交替演唱;第五出全部用秦腔演唱;第七、八两出又以吹腔演唱。③可以肯定《下河南》中秦腔、吹腔与昆腔合演的情况绝不是孤案,也与乾隆朝开始南府引入梆子戏及其他民间时兴腔调的实际是吻合的。

近年中国第一历史档案馆藏内府抄本《弋腔、目连、侉腔题纲》《弋、侉腔、杂戏题纲》和国家图书馆藏《弋侉腔杂戏场面题纲》先后被发现和披露。④通过比对发现,在这三份清中叶的内廷演剧戏目中存

① 故宫博物院编《掌故丛编》"圣祖谕旨二",中华书局1990年影印本,第51页。
② 《古本戏曲丛刊》九集,中华书局上海编辑部,1964年。
③ 戴云《清南府演戏腔调考述》,《文化遗产》2015年第3期,第75页。
④ 傅谨主编《京剧历史文献汇编》"清代卷·专书下",第777-790页。

在 15 出侉戏①。在这些侉戏中，《十字坡》《快活林》《李鬼断路》三剧分别析出于宫廷大戏《忠义璇图》的五本第二出、四本十九出、五本第二十出，《十字坡》唱演【数板】、【侉腔】、【耍孩儿】诸曲，《快活林》全部唱【数板】，《李鬼断路》则由三支【耍孩儿】、两支【梆子腔】和一支【吹腔】组成，它们主体唱腔是梆子腔。《探亲相骂》《查关》《打面缸》《瞎子逛灯》见于钱德苍选编的《缀白裘》，书中标明为梆子腔。《打樱桃》《魏虎发配》《摇会》《踢球》《顶砖》《金定探病》等剧，见载于清中叶《燕兰小谱》《扬州画舫录》《日下看花记》等历史文献。它们或是由魏长生本人或他的徒弟带入北京的秦腔，②或是秦腔班或徽班艺人的当红剧目。③ 在清宫中，梆子戏俚俗谐趣的审美格调，与昆、弋腔高雅典丽的艺术风格形成鲜明的对比，成为昆、弋大戏的重要补充。

 清宫的梆子戏搬演的步伐虽然较之宫外慢半拍，但其入宫演出之事件本身却包含着不寻常的意义。乾隆朝采取相对宽松的戏曲政策，为梆子戏及其他地方戏的发展及传播客观上形成较好的外部环境，虽然乾、嘉之交梆子乱弹禁令的出台对梆子戏在京城及江南地区的发展有所制约，但实际影响有限。在此意义而言，梆子戏入宫演出是清廷对梆子戏兴起的承认、接纳，甚至可视为是一种特殊方式的反应，它与文人堂会演出、民间商业演出共同构成梆子戏多层次搬演的文化空间，展现出清前中期各类消费人群观演梆子戏的全貌。

① 这 15 种梆子侉戏分别是《十字坡》《快活林》《探亲相骂》《煤黑上当》《查关》《针线算命》《魏虎发配》《倒打杠子》《摇会》《打面缸》《夺被》《打刀》《顶砖》《踢球》《金定探病》。王政尧《清代戏剧文化考辨》认为还有《打遭分家》。实际上，道光十九年（1839）十月二十四日半亩堂帽儿排，此剧明确标为"弋"，故排除《打遭分家》。

② 如《魏虎发配》（又名《卖饽饽》）为魏长生所唱红的秦腔剧目，《闯山》是魏长生徒弟刘朗五拿手好戏，"艳而不淫"（小铁笛道人《日下看花记》卷一）；《浪子踢球》被四川秦腔艺人于三元演得"村不可耐"（《清代燕都梨园史料》第 22 页），《摇会》也是于三元"笑谑情态不异当年"的拿手好戏（《清代燕都梨园史料》第 102 页）。

③ 《燕兰小谱》卷四赞叹"四喜官"表演《打樱桃》，"口吐胭脂颗颗，愈增其媚"；《日下看花记》卷三称赞四喜部玉林官演《顶砖》深得其妙；《听春新咏》赞誉秦腔大顺宁部何玩月擅演《金定探病》"有雪舞风回之妙，娘子军中洵堪领队"。

四、梆子戏崛起的戏剧史意义

从上面的论述可知，清前中期梆子戏的兴起给我国戏曲格局带来深远的影响，它直接掀起了乾隆年间更为激烈的"花雅之争"。对于这一戏曲史重大事件的独特意义，至少可归纳为以下三点：

（一）梆子戏的兴起，是一次板腔变化体戏曲对曲牌联套体戏曲的胜利

板腔体唱腔的出现，是中国戏曲史上的一次大的音乐体制的变革，宣告宋元形成的曲牌联套音乐体制独擅剧坛局面的终结。曲牌联套体是以长短句为句式，以曲牌为基本音乐单元，按照宫调、调性色彩将若干曲牌以一定次序排列组合成套曲，来表现相应戏剧内容的组曲形式。它按照曲牌不同板眼的衔接，组成不同的节拍，完成速度的变化。曲牌联套体遵循的是组曲原理，而以梆子腔为代表的板腔变化体，遵循的是民间音乐的变奏原理。板腔变化体以三个乐节（二二三或三三四）的七字句或十字句为句式，以两个上下句组成一个乐段，乐段可以根据内容和情绪增减。板腔体戏曲在上下乐句的反复演唱中，节拍、节奏和旋律发生变化，生成一眼板、三眼板、流水板、散板、摇板等多种板式，从而形成乐句不限、乐调单一、节奏丰富的特点。

板腔体戏曲的音乐形式极大降低了编创、演唱和观演环节的入戏难度，在艺术平民化上迈出坚实的一步。"乐句不限"为剧作家编创剧本和伶人场上临时编词留下了巨大空间，让他们淋漓尽致地铺叙情节和宣泄情绪成为可能。例如汉剧早期剧本楚曲中大量使用排比句，《上天台》刘秀连用八个"孤念你"；《斩李广》李广连用十个"再不能"。更有甚者，楚伶余三胜有次在《坐宫盗令》中饰杨四郎，扮演公主的角色未至，他"随口编唱，唱'我好比'至七十四句之多"[①]。"乐调单一"，让伶人易学易唱，既降低了从业门槛，也让底层的观众易于接受。更重要的是梆子戏"节奏丰富"的特点，能通过板式的变化实现节奏变化的丰富性，如蒲州梆子《假金牌》"杀房"一折里崔秀英的唱

① 徐珂编《清稗类钞》第十一册"优伶类"，第5121页。

段，【导板】接【二性】转【紧二性】转【流水】、【介板】，把崔氏痛苦、忧思、激愤等各种情绪的转换渲染得极为充分。① 正因如此，有学者认为板腔体戏曲的出现是"戏曲音乐史上的一项重大的创造"，也是"戏曲史上一次重大革命"，标志着"古典戏曲向近代地方戏曲的转变"②，迎来地方戏主宰剧坛的新时代。

（二）梆子腔的兴起，是民间文化对精英文化的一次胜利

戏曲的变革不仅体现于演唱形式和组曲方式的改创，还体现于不同层次的戏曲文化之间的较量、互动和更新。我国古代戏曲消费人群可以分为宫廷贵族、文人士夫、市井细民、墟村农人等自上而下的多个层次；不同身份层次的接受者会形成各自阶层的审美趣味和接受风格，凝聚起来就是文化潮流。潮流凝聚的过程，充满着文化品种之间竞争、渗透、修补与融合的正反作用。在多向度的互动关系中，传播力最强大的文化类型最终主导了潮流，成为主流文化。清前中期梆子戏的兴起，就是一次民间戏曲与精英戏曲争夺文化主导权的较量。

清初，在朝代更迭的打击下，汉族文人编创戏曲寄寓"亡国之痛，故国之思"，获得汉族人民的文化认同。雍、乾年间，时局已定，文人从内心逐渐接受了改朝换代的事实，然而清廷日益绵密严苛的文网导致戏曲创作走向趣少理多的经学之路，一味强调伦理教化。清中叶唐英、蒋士铨、杨潮观、张坚、夏纶、沈起凤等曲家，皆秉持封建儒家正统思想和人生价值观念，恪守封建循吏理想和封建礼教规范，"极力追求戏曲艺术的思想教化功能，自觉地维护封建礼教"③，思想内容较为贫乏，艺术上也乏善可陈。可想而知，他们的戏曲创作理念和实践，离戏曲娱乐化的本质追求渐行渐远，加之昆曲日益精细成熟的艺术体制，精英人群产生了"审美疲劳"，底层观众难解其中味，整个社会各个阶层都在呼唤戏曲种类的换新。清代中前期主流戏曲文化出现断层，给予身处底层的梆子戏巨大的发展空间。可以说，梆子戏正是顺应时代的召唤而走到中国戏曲演进的历史舞台中央。

① 常静之《论梆子腔》，人民音乐出版社1991年，第55－56页。
② 孟繁树《中国板式变化体戏曲源流研究》，第202－203页。
③ 林叶青《清中叶戏曲家散论》，江苏古籍出版社2002年，第1页。

(三) 梆子戏的崛起，是一次北剧对南戏的胜利。

中国南北文化发源地不同，传承的主体和承载的内容迥别，从而导致南北文化的风格殊异，戏曲也存南北之谓。蒙元时代，杂剧与戏文北南对峙，随着时局的变化，此消彼长。天池道人《南词叙录》对元代南戏、北杂剧的兴衰轮替有过总结"元初，北方杂剧流入南徼，一时靡然向风，宋词遂绝，而南戏亦衰。顺帝朝，忽又亲南而疏北，作者猬兴。"① 而元亡明继，北杂剧又获得上层社会的推崇和青睐，内府和藩王以演北剧为风尚。明代中晚期，文人传奇脱胎于南戏，在剧本体制和音乐体制上走向成熟，它与昆曲艺术完美结合，从而取得剧坛的主导地位。这时的北杂剧开始向传奇体制靠拢，出现北南融合的"南杂剧"，北杂剧自身的艺术特质逐渐消解。入清后，北方的梆子戏异军突起，以声腔之胜取代昆腔而成为流行剧种。至此，北剧再次超越南戏而站立剧坛的潮头，掀起"厌昆喜梆"的戏曲观赏潮流。清代中前期梆子戏战胜昆腔，完成了戏曲艺术新旧品种之间的更换。

追求形式的新奇，对异质文化、新质文化葆有高度的热情，是我国戏曲艺术与生俱来的品性。在昆、梆更替的过程中，乾隆四十四年（1779）魏长生进京唱红秦腔是个典型的例子。魏长生善于改革，在声腔上将高亢凄厉的同州梆子变化为"繁音促节，呜呜动人"的秦腔新声，在伴奏乐器上"以胡琴为主，月琴应之"，在表演艺术上新创梳水头、踩跷、舞水袖，在剧目上推出《滚楼》《烤火》等旦角"粉戏"，"演诸淫亵之状，皆人所罕见者"②，给观众带来耳目一新的审美感受，故而名动京师。魏长生在京城以改良的秦腔不仅打败了京腔，更是战胜了昆腔，实现京城剧坛剧种不断的更新转换。在此意义上，南戏与北戏的轮替就是一种文化的更新方式，它们在此消彼长的戏曲变革中脱胎换骨，成为我国戏曲艺术不断向前发展的重要推动力。

我国古代的戏曲艺术发展看似无规律可循，但似乎又潜在的遵循钟摆运动原理，而清代梆子戏的兴起处于钟摆运动曲线的重要节点上。从戏曲品种艺术成长轨迹来看，无论是剧本体制和舞台表演程式皆走过一

① 天池道人《南词叙录》，《中国古典戏曲论著集成》第三册，第239页。
② 昭梿《啸亭杂录》卷八，何英芳点校，中华书局1980年，第237-238页。

条由粗糙至精细的演化道路，但当体制定型后难有创新，即被新的戏曲艺术所超越和替代。北杂剧在明代被传奇所取代，传奇在清代被梆子腔等地方戏所取代，皆潜在地遵循了戏曲艺术粗（新）——精（旧）的更迭轮回。新的戏曲品种难免粗糙，不断经人提升和时间锤炼，艺术走向精致化却陷于固步自封，成为"旧艺术"，新艺术应运而生，取而代之。清前中期的梆子戏与昆腔，即真实地演绎艺术场里旧剧与新戏之间"往世今生"的轮回。而南北戏剧的轮替似乎也遵循北剧与南戏钟摆运动轨迹。在宋元至清代的剧坛上，北杂剧（北）——南戏传奇（南）——梆子皮黄（北）也是往复循环。北南戏剧的更迭轮换，某种意义上也是一种雅俗审美取向的改换。北方戏剧高亢激越、直率爽利，南方戏剧婉转悠长、柔曼静雅，当北剧作为主导声腔流行较长时期后，南戏就逐步登上戏曲的舞台；相反，南戏长时间占据戏曲市场，北剧则在酝酿以新的面目超越南戏。雅俗、新旧、北南等对立统一的戏曲范畴，在清前中期梆子戏与昆曲的换替中获得展示，为认识中国古代戏曲演进的历史提供了新的视野。

本章小结

综上所论，我们可以得出如下的几点认识和启示：

一是清代的"花雅之争"从康熙年间的梆、昆竞争肇始，贯穿于整个清朝，乾隆末年的昆乱竞争只是中间的重要一环，不是发源的时间节点。

二是清中叶地方戏的兴盛，很大程度得益于清初梆子戏的崛起及其对昆腔占主导地位的戏曲格局的冲击，得益于梆子戏与昆腔之间竞争所带来的戏曲消费观念与审美风尚的转变。这是内部原因，也是核心因素。过去学界探寻所论及的康乾盛世政治稳定、经济繁荣、城市发达甚至帝王的特殊因素（诸如雍正帝对乐籍的解禁、乾隆帝喜好戏曲）等外因，皆对清中叶花部的兴盛起到一定作用，然非决定性因素。

三是全国性的戏曲品种之更新，往往是从民间开始的，留下一条由下而上、由俗向雅的路线图。北杂剧、南戏无不如此，而清初的梆子戏从西北发源，南传东进，则演绎了从乡村进入城市、从文人堂会径至内廷戏台的上升路径。梆子戏的衍生剧种京剧，最终完成了雅俗共赏的艺

术改造，顺其自然地替代梆子戏实现剧坛新盟主的轮替。

 总之，系统梳理清前中期梆子戏与昆腔的竞争关系，对于全面理解清代戏曲的历史变革具有不同寻常的意义。

第三章　清前中期梆子腔与昆腔、弋阳腔的融合

有学者发现陕西戏曲研究院、陕西戏曲学校等单位收藏的早期梆子腔抄本或工尺谱中，保留着标注"梆子腔"而唱曲牌的特殊形态。① 而乾隆年间，钱德苍编《缀白裘》二集、六集、十一集也有【梆子腔点绛唇】【梆子皂罗袍】之类曲牌名的标识，曲文为长短句式，《缀白裘》六集合序和十一集序将它们称为"梆子秧腔"。众所周知，清康熙年间，梆子腔曲文已呈现出齐言的板腔体形式。对此，有学者认为梆子腔早期的形态就是曲牌体，后来在民间讲唱文学的影响下逐步演化为板腔体。② 也有学者认为，早期梆子腔是曲牌体与板腔体并存的。③ 不同的说法，让人莫衷一是。笔者拟从《缀白裘》两则"序"关于"梆子秧腔"的记载以及李调元《剧话》对"梆子秧腔"的释义入手，为曲牌体梆子腔的来源提供新的解释，同时兼及梆子腔与昆、弋腔相互融合的问题。

一、李调元对"梆子秧腔"的释义

"梆子秧腔"一词首见于钱德苍所编《缀白裘》的两篇序，一篇是乾隆三十五年（1770）程大衡为《缀白裘》前六集合刊写的序。"程序"提出昆曲是大结构，而"小结构梆子秧腔，乃一味插科打诨，警愚之木铎也"。另一篇是乾隆三十九年（1774）许道承所作《缀白裘》十一集"序"，其中有"若夫弋阳梆子秧腔则不然，事不必皆有征，人

① 刘红娟《西秦戏研究》，第34页。
② 常静之《论梆子腔》，第32-52页。
③ 陆小秋、王锦琦《"梆子""梆子腔"和"吹腔"》，《梆子声腔剧种学术讨论会文集》，第79-88页。

不必尽可考"诸语,并指出弋阳梆子秧腔是"戏中之变,戏中之逸"。

只是,这两篇序文所提出"弋阳梆子秧腔"这个戏曲声腔史上的新名词,随着时间的流转,让人感觉新奇的同时也顿生疑窦,它究竟是一种什么样的声腔?著名音乐史家杨荫浏先生在《中国古代音乐史稿》中将之分视为弋阳、梆子、秧腔三种声腔,① 显然有违事实。而孟繁树《中国板式变化体戏曲源流研究》则认为"梆子秧腔是秦腔与昆弋腔结合的产物"②,其主要根据是所谓《缀白裘》六集《凡例》中的一句话:"梆子秧腔即昆弋腔,与梆子乱弹腔俗皆称梆子腔。是篇中凡梆子秧腔均简称梆子腔,梆子乱弹腔则简称乱弹腔,以防混淆。"笔者认为使用这则材料须审慎,因为这条材料是否真实存在,值得怀疑(参本书之《绪论》部分)。我们知道,钱德苍自乾隆二十九年(1764)至四十一年(1776)通过宝仁堂陆续刊印《缀白裘》十二集。第六集前有乾隆三十五年(1770)叶宗宝序,收了昆腔、梆子腔、乱弹腔、西秦腔等不同声腔的选出,目录题"新订缀白裘六编文武双班合集总目",是有史以来第一个供"文武合班"使用的本子。尽管《缀白裘》有多个翻刻本,但皆未见六集凡例。也就是说,所谓"六集《凡例》"中的那条史料来处颇为可疑。目前可知1955年刘静沅《徽戏的成长和现况》最早引用了这条材料,③ 然刘静沅的文章并没有提到他是从哪里看到《缀白裘》六集凡例的。再次,"梆子秧腔即昆弋腔"的断语也有问题,昆弋腔应该是昆腔和弋阳腔融合的产物,又怎么和梆子腔扯上关系的呢?④ 也许孟繁树也认识到这里的问题,故让昆弋腔和秦腔再结合一次,就让梆子秧腔带有梆子腔的质素了(详后文)。关键是,所谓的这则"《缀白裘》六集《凡例》"的史料给学者研究梆子秧腔的形态造成

① 杨荫浏《中国古代音乐史稿》下册,人民音乐出版社2004年,第978页。苏子裕先生也持相同立场,他在《弋阳腔史料三百种注析》中主张"弋阳梆子秧腔,应该是弋阳腔(包括剧本中标明的京腔、高腔)、梆子腔(包括吹腔、吹调、西秦腔)、秧腔(民歌小调,如凤阳歌、仙花调、西调小曲等)的统称。"(社会科学文献出版社2015年,第251页)
② 孟繁树《中国板式变化体戏曲源流研究》,第312页。
③ 刘静沅《徽戏的成长和现况》,《华东戏曲剧种介绍》第三集,第60页。
④ 昆弋腔是否存在,仍需进一步研究,如路应先生认为昆弋腔根本就不存在。参其《"昆弋腔"辨疑》,《戏曲研究》第94辑,文化艺术出版社2015年版。

第三章　清前中期梆子腔与昆腔、弋阳腔的融合

误导，让人们无法绕开其表述的"昆弋腔"。①

其实，对于"梆子秧腔"的形成，李调元《剧话》给予了较为合理的解释：

> 弋腔始于弋阳，即今高腔，所唱皆南曲，又谓秧腔。"秧"即"弋"之转声。②

"弋阳"连读就是"秧"声，较为符合事实。李调元《剧话》还指出"吾以为之有弋阳梆子，即曲中之变曲、霸曲也。"③ 此语正是对许道承《缀白裘》十一集"序"评论"梆子秧腔"为"戏中之变，戏中之逸"的回应，更重要的是李调元此话指明梆子秧腔就是"弋阳梆子"。《剧话》成书于乾隆四十年（1775），较程大衡《缀白裘合集序》和许道承《缀白裘》十一集"序"写作的时间仅仅分别晚五年和一年，相关论断较好地补充了两则序文关于"梆子秧腔"名称来源的信息不足。

略作补充的是，四川人李调元（1734～1802）既是诗人也是学者，对戏曲多有接触和思考。他于乾隆二十年（1755）至二十三年（1758）间随做官的父亲在浙江求学；乾隆二十五年至四十九年（1784）则在京粤等地为官，④ 近三十年的在外游历使得李调元广泛接触到各种戏曲，他曾在京观看过秦腔名角魏长生的表演，二人在成都有过交往，其赋《得魏宛卿书二首》实纪其事。⑤ 而《雨村曲话》《剧话》（各二卷）则是李调元戏曲理论的总结。从这两部书的内容来看，李调元对地方戏及当时流行的秦腔、弋阳腔、高腔、胡琴腔等声腔颇为熟悉，皆能发表自己独特的见解，如将《缀白裘》序中的"梆子秧腔"解释为"梆子弋阳腔"即是典型的例子。

"梆子秧腔"的出现正是梆子戏大行其道，昆腔式微，中国剧坛经

① 如廖奔《中国戏曲声腔源流史》："昆弋腔原本已经是一种复合声腔，当有安徽传来的秦腔加入后，就又加上了秦腔的成分，变成梆子秧腔，亦即用梆子弦索伴奏而演唱昆、弋腔曲牌。"（第154页）
② 李调元《剧话》，《中国古典戏曲论著集成》第七册，第46页。
③ 李调元《剧话》，《中国古典戏曲论著集成》第七册，第47页。
④ 赖安海《李调元编年事辑》，中国文史出版社2005年，第35－77页。
⑤ 李调元《童山集》诗集卷三十一，《续修四库全书》第1456册，第387页。

历重大变革的特殊时期，辨清其名实，探明其在这一变革进程中的独特意义，对于深入认识这段历史大有裨益。

二、《缀白裘》所见"梆子秧腔"的形态

除了现存梆子腔剧种存在"梆子秧腔"的某些质素外，当时的舞台文本也留下了此声腔的蛛丝马迹，《缀白裘》即是探明"梆子秧腔"形态的第一手文献。钱德苍从乾隆二十九年（1764）至三十九年（1774）陆续编辑与出版十二集《缀白裘》，此书反映的是乾隆年间扬州、苏州剧坛概貌，收录了67出地方戏，主要集中于第六、十一集，第二、三、八集也有少量地方戏散出。这些地方戏包含了梆子腔、西调、高腔、京腔等声腔，其中自然也有"梆子秧腔"的身影。

《缀白裘》有宝仁堂原刻本，以及鸿文堂、四教堂、集古堂、金阊堂等多个翻刻改辑或合缀重组的版本。① 为探究"梆子秧腔"的形态，笔者以宝仁堂刻本为底本，先从《缀白裘》中"梆子腔+曲牌名"的声腔标识入手予以考察。《缀白裘》六集和十一集共有七出戏直接出现梆子秧腔，其组曲的形式为：

1. 《落店》：【吹腔】—【梆子驻云飞】；
2. 《偷鸡》：【梆子皂罗袍】—【梆子驻云飞】；
3. 《途叹》：【梆子山坡羊】—【梆子山坡羊】；
4. 《问路》：【吹调驻云飞】—【吹调驻云飞】—【前腔】—【梆子驻云飞】；
5. 《雪拥》：【梆子驻云飞】—【前腔】—【吹调】—【尾声】。
6. 《猩猩》【梆子山坡羊】—【前腔】—【梆子腔】—【前腔】—【尾】。
7. 《上坟》【梆子腔】—【引】—【梆子点绛唇】—【水底鱼】—【包子令】—【吹调】

① 黄婉仪《钱德苍编〈缀白裘〉与翻刻、改辑本系谱析论》，《戏曲研究》第89辑，第2页。

通过这七出戏的组曲形式的考察可以发现：其一，梆子秧腔既能独立连缀组曲，也能与吹腔（吹调）联套，显示出较强的容纳度和灵活性。其二，就曲牌的句格而言，以上七出"梆子秧腔"戏所标识的"梆子腔+曲牌名"的曲子，皆为长短句。以六集《落店》【梆子驻云飞】为例，其曲词为：

> 离乡背井，露宿风餐不暂停。叠嶂穿山径，怪石石危峰岭。嗏，红日渐西沉，荒凉僻静，远望前村，草舍茅庐近。快趱前程，早觅个旅店安身。

【驻云飞】的正体是全曲十一句：4，7。5，5。嗏，5，4，4，5。7叠7。[1] 而这支【梆子驻云飞】基本保持了南曲【驻云飞】的句式，甚至保留了"嗏"这个标志性语词，只是曲尾两句略有变化，可视为此曲牌的变体形式。《缀白裘》中的其他标识"梆子腔+曲牌名"的梆子秧腔形态，也体现出与这支【梆子驻云飞】类似的特征：保持长短句式的曲牌体制，句数受到限制，不可随意延展；能作为独立的曲调与梆子腔、乱弹腔、西秦腔和民间小调组合演唱。

值得注意的是《缀白裘》的编辑者将唱吹腔（吹调）、梆子腔、乱弹腔、西调、西秦腔、民间小调的地方戏皆统称"梆子腔"，一定程度折射出梆子腔剧种强大的声腔涵容度——以梆子腔为主，兼唱其他地方声腔和小调。故而，《缀白裘》显示出梆子腔之狭义和广义两种意涵，狭义者专指板腔体的梆子腔，广义者指梆子腔剧种和戏班所演唱的多种地方声腔的集合体。

就《缀白裘》而言，广义"梆子腔"至少涵盖有四种唱曲牌体的腔调，其一是【耍孩儿】【仙花调】【银绞丝】等地方小调；其二是【吹调】和【吹腔】。其三是【西秦腔】；其四就是梆子秧腔。有学者认为《缀白裘》中的"梆子腔"就是梆子秧腔的简称，其间三十余种地方戏曲剧目，实际上都是梆子秧腔的演出本。[2] 此论所提出的标准过于宽泛，一定程度上混淆了乱弹腔、高腔、京腔及【耍孩儿】【仙花调】

[1] 冯关钰《中国曲牌考》，安徽文艺出版社2009年，第111页。
[2] 孟繁树、周传家编校《明清戏曲珍本辑选》上册，第109页。

【银绞丝】等小曲与梆子秧腔的界限。地方小调与【梆子秧腔】的分疏很明显，不必多言，而吹腔（吹调）、西秦腔究竟与梆子秧腔之间有何关系，值得探究。

要回答这一问题，须先从梆子秧腔与弋阳腔的渊源谈起。就《缀白裘》所收以上七出"梆子秧腔"戏来看，王芷章先生考证它们与弋阳腔戏本有着直接或间接的联系。例如，《猩猩》又名《郑恩打熊》，为花部小戏，各地高腔、梆子腔剧种多有搬演①。《落店》《偷鸡》《上坟》为"水浒戏"，王芷章《腔调考原》所引高腔剧目有此戏。②《途叹》《问路》《雪拥》三出皆出自明代弋阳腔剧本《升仙记》，王芷章先生"取《摘锦奇音》文公马死金尽一折和《缀白裘》对照，有许多曲牌戏词，完全相同，这是最能说明问题的地方。"③ 总之，《缀白裘》标注梆子秧腔的七出戏所蕴含的弋阳腔祖本信息，进一步印证了笔者关于梆子秧腔就是梆子腔与弋阳腔融合产物的判断。

梆子秧腔具有弋阳腔血统之事实已明，而从梆子秧腔的牌名保留长短句式曲牌，以及在原有牌名之前增益"梆子腔""梆子"等定语来看，则皆能说明它受到梆子腔直接的影响。由此看来，梆子秧腔就是弋阳腔梆子化的结果。如何理解弋腔曲牌"梆子化"呢？王芷章先生《中国戏曲声腔丛考》指出，"所谓梆子秧腔，实即梆子弋腔的意思，而梆子弋腔，也就是用弋腔唱法，不用锣鼓为节，而改用梆子为节，所以就叫做梆子腔了。"④ 张庚、郭汉城主编《中国戏曲通史》亦谓："弋阳腔本以干唱为特点，但它的某些支脉在发展中加上了笛子伴奏，就成了弋阳梆子秧腔，亦即花部的梆子、乱弹。"⑤ 综合这两家说法，梆子秧腔在融合过程中，仍采取弋腔干唱的唱法，但去锣鼓，以梆子司节，且加上笛子伴奏。

流沙先生考证，《缀白裘》中明确为梆子秧腔的七出戏中除《猩

① 齐森华等主编《中国曲学大辞典》，浙江教育出版社1997年，第575页。
② 王芷章《腔调考原》，《中国京剧编年史》下册，中国戏剧出版社2003年，第1311页。
③ 王芷章《中国戏曲声腔丛考》，《中国京剧编年史》下册，第1221页。
④ 王芷章《中国戏曲声腔丛考》，《中国京剧编年史》下册，第1220页。
⑤ 张庚、郭汉城主编《中国戏曲通史》（修订版），文化艺术出版社2014年，第834页。

猩》外,其他六出杭嘉湖武班都唱"咙咚调"①。潘仲甫先生也曾说在昆曲班中称梆子秧腔为"咙咚调"②。"咙咚调"的正名是"陇东调",其发源地为陕西陇州,陇州位于陇山之东,故称陇东。陇东调本质上是弋阳腔的变体声腔,如杭嘉湖武班的艺人也称"咙咚调"为"弋阳腔咙咚调"③。对于"咙咚调"如何在弋阳腔基础上演变而来,流沙先生详细描述了这一过程:"干唱的弋阳腔加上管乐(唢呐)伴奏后,在从某一个音乐曲牌中抽出两句腔,以组成上下两句为一个乐段的曲调,这就形成原始性的吹腔。其曲调在经反复一次,从而构成四句体唱腔。这种由唢呐再换用笛子伴奏的四句腔,因无适当名称,就被陕西人称为'吹腔'了。"④若流沙先生所论不误的话,那么梆子秧腔的远源是弋阳腔,近源是咙咚调,它因为用唢呐和笛子伴奏,将之视为吹腔大家庭的一员,亦无不可。流沙先生还举例故宫博物院所藏清宫戏本《贩马记》(附工尺谱),剧末有默盦《跋》:"考《贩马记》亦称《奇双会》,为花部弋腔之一种,非昆曲也。但此剧来源则出于杭嘉湖弋阳武班的咙咚调。"⑤咙咚调作为一种原始的吹腔,清前中期陆续传到江南地区,后来浙江绍兴乱弹、浦江乱弹、金华徽班的戏本中都留有它的身影。

梆子秧腔的近源是咙咚调,而在清中叶戏曲文献中经常出现的西秦戏也源自这种腔调,那么梆子秧腔与西秦腔又是什么关系呢?西秦腔是陕西人对甘肃戏曲声腔的称呼,或名"甘肃调"更为准确。西秦腔的源头虽也是由陕入甘的咙咚调,但在历史中发生分化,一种西秦腔仍然保持唱曲牌,如《缀白裘》第十一集标明《搬场拐妻》有两支【西秦腔】,所唱为长短句,曲文为:"挽丝缰,跨上了驴儿背。挽丝缰,跨上了驴儿背。偷睛瞧着小后生,他有情,奴有心,相看相看,两定睛,这姻缘却原来在此存顿。……"这支"西秦腔"尽管句式参差不齐,但由于受到板腔体梆子腔的影响,突破了原有曲牌对于唱句数量的限制,居然达到数十句之多。这种部分保持唱曲牌的西秦腔,就是吹腔。

① 流沙《清代梆子乱弹皮黄考》,第204—205页。
② 潘仲甫《清乾嘉时期京师"秦腔"初探》,《戏曲研究》第10辑,文化艺术出版社1983年,第22页。
③ 欧阳予倩《谈二黄戏》,《小说月报》第17卷《中国文学研究》专号,1926年。
④ 流沙《清代梆子乱弹皮黄考》,第28页。
⑤ 流沙《清代梆子乱弹皮黄考》,第27页。

另一种西秦腔则向梆子腔靠得更近，出现犯调，已演变成齐言板腔体。如玉霜簃藏《钵中莲》第十四出"补缸"：

【西秦腔二犯】：雪上加霜见一斑，重圆镜碎料难难。顺风追赶无耽搁，不斩楼兰誓不还。生意今朝虽误过，贪风贪月有依攀。……

这支"西秦腔二犯"共有26个唱句，全为七言句式，呈现出板腔体的句式结构，说明在唱曲牌长短句的母体西秦腔基础上发生演化。由上两种情况可见，清代前中期的西秦腔亦是复合声腔，它的基本唱腔由"两句体的吹腔和四句体的二犯而组成"①。

西秦腔原来是用笛伴奏的，乾隆四十四年（1787）魏长生进京，将之变为胡琴伴奏，故而此后西秦腔也被人称为"琴腔"。吴长元《燕兰小谱》卷五对此有记载："蜀伶新出琴腔，即甘肃调，名西秦腔。其器不用笙笛，以胡琴为主，月琴副之。工尺呀唔如话，旦色之无歌喉者，每借以藏拙。"② 魏长生带进京的秦腔其实是改进后的西秦腔（甘肃调）。明乎此，即可知道梆子秧腔与西秦腔皆源自"咙咚调"，只是梆子秧腔较为完整地保持弋阳腔曲牌体的原有形态，在伴奏乐器上吸收了梆子来司节，而西秦腔则在乾隆年间已经呈现向板腔体梆子腔靠近的趋势，板腔化程度更为突出。总之，梆子秧腔与早期的西秦腔皆属于吹腔大家庭中的一员，即如潘仲甫所言"乾、嘉年间在北京所盛行的'秦腔'、'琴腔'、'梆子腔'、'梆子'等声腔，不是陕西的秦腔，而是吹腔和包括'银柳丝'、'南锣'、'柳枝腔'等属于吹腔系统的声腔。"③ 综之，梆子秧腔与魏长生改革后的西秦腔（即胡琴腔），实是同源而异流的关系。

进一步考察发现，当这种带有吹腔性质的梆子秧腔进入扬州，又被俗称为扬州梆子。民国间王梦生在《梨园佳话》对"梆子秧腔"的特

① 流沙《清代梆子乱弹皮黄考》，第71页。
② 吴长元《燕兰小谱》卷五，张次溪编《清代燕都梨园史料》，第47页。
③ 潘仲甫《清乾嘉时期京师"秦腔"初探》，《戏曲研究》第10辑，文化艺术出版社1983年，第22页。

第三章　清前中期梆子腔与昆腔、弋阳腔的融合

点有所表述：

> 弋阳梆子秧腔，俗称"扬州梆子"者是也。昆曲盛时，此调仅重演杂剧。……其调平板易学，首尾一律，无南北合套之别，转折曼衍之繁。一笛横吹，学一二日便可上口。虽其调亦有多种，如今剧《打樱桃》之类，是其正宗。此外则如《探亲相骂》，如《寡妇上坟》，亦皆其调之变，大抵以笛和者皆是。与以弦和之"四平腔"（如二黄中《坐楼》）及"徽梆子"（如《得意缘》中之调，是就二黄之胡琴，以唱秦腔，似是而非，故只可谓之"徽梆子"）均不类。①

在这段话中，王梦生指出梆子秧腔与"以弦和之"的四平腔，及以胡琴伴奏的徽梆子"均不类"，即清晰指明其保持弋阳腔与梆子腔融合的早期形态。

在《缀白裘》十一集中，除了梆子秧腔外，还有一种名曰"梆子乱弹腔"的腔调。对于这两种复合声腔，孟繁树《中国板式变化体戏曲源流研究》一书认为它们皆是昆弋腔与秦腔结合的产物，只是因为结合的重点不同，所以生成两种不同结果：以昆弋腔为主，吸收秦腔的某些特点者为梆子秧腔，而以秦腔为主，吸收昆弋腔某些特点者，为梆子乱弹腔。② 这一观点获得一些学界同仁的认同，如曾永义先生《戏曲腔调初探》即赞同孟氏之说，"梆子乱弹腔，实即以秦腔为主体吸收昆弋腔的综合体"③。前文已论及昆弋腔是否存在尚存疑义，而且主张梆子秧腔或梆子乱弹腔为昆弋腔与梆子腔（秦腔）的结合体之观点，皆受所谓《缀白裘》六集"凡例"那则昆弋腔史料的误导，自然是不符合实际的。

不过，从《缀白裘》所选此两种声腔的曲文来看，梆子乱弹腔较之梆子秧腔更具有板腔体戏曲的体性却是不争的事实。其一，句式以整齐的对句为基本组织形式。《缀白裘》第十一集《斩貂》，全剧就由一

① 王梦生《梨园佳话》，商务印书馆 1915 年，第 7-8 页。
② 孟繁树《中国板式变化体戏曲源流研究》，第 310 页。
③ 曾永义《戏曲腔调新探》，第 184 页。

支"乱弹腔"构成，这支乱弹腔共有37个整齐的对句。起首的两个对句是："一轮明月照山川，推去了云雾星斗全。坐虎椅看几本春秋左传，春秋内尽都是妖女婵娟。"从这两组对句的句格来看，第一组对句是七字，第二组对句是十字。也就是说，每组对句的字数要基本相同，不同对句的字数可以是七字句也可以是十字句，甚至允许夹杂少量的杂言。总体而言，《缀白裘》中的乱弹腔明显的呈现出更为成熟的板腔体句式结构。其二，乱弹腔的句数可长可短。从《缀白裘》十一集所选九种【乱弹腔】剧目来看，长者如《斩貂》有74句之多，短者则三两个对句。其三，梆子乱弹腔还显现出不同的板式名称，如《缀白裘》六集所选《阴送》，出现了"急板乱弹腔""急板""急板浪"等。乾隆间严长明《秦云撷英小谱》谈到西安秦腔时谓："声平缓，则三眼一板；声急侧，则一眼一板，又无不同也。"① 结合《秦云撷英小谱》及相关史料，乾隆间西安乱弹（秦腔）已形成慢板（三眼一板）、二六（一眼一板）、带板和尖板（简板）等多种板式。

综上所论，梆子秧腔是梆子声腔系统中的吹腔，它的产地不是扬州也不是北京，而是在陕西产生的新腔。"梆子秧腔"是流传在扬州等江南地区后，当地民众的一种通俗叫法，这种别具一格的称谓亦显现出其梆子腔与弋阳腔杂糅的复合声腔之性质。

三、京腔与弋阳腔的梆子化倾向

梆子腔能在清初超越昆腔，很大程度缘于它强大的吸纳能力，既吸纳时调小曲，也涵容成熟的昆腔、弋阳腔的表演艺术。上文已考证梆子秧腔带有弋阳腔的质素，是梆子腔与弋阳腔融合的新形态。其实，梆、弋之间的融合，还体现于弋阳腔敞开怀抱，吸收时尚新调梆子腔的影响，京腔即弋阳腔梆子化的产物。

对于京腔的演化历程，乾隆间严长明《秦云撷英小谱》言之甚明："院本之后，演而为曼绰……曼绰流于南部，一变为弋阳腔"，而弋阳腔"俗称高腔，在京师者称京腔"②。笔者认为，北京的弋阳腔之所以

① 傅谨主编《京剧历史文献汇编》"清代卷·专书上"，第11页。
② 傅谨主编《京剧历史文献汇编》"清代卷·专书上"，第11页。

被称为京腔,很大程度是因为其以京话作为舞台唱念语言。李光庭《乡言解颐》卷三"优伶条"就指出"京班半隶王府,谓之官语,又曰高腔"①。李斗《扬州画舫录》卷五也曾说,各地乱弹"各囿于土音乡谈,……惟京师科诨皆官话,故丑以京腔为最"②。直至嘉庆十四年(1809),包世臣《都剧赋》提到他在北京看戏的感受,"丑色用京,滑稽善谐,随口对白,谑浪摅怀",并且苏扬一带的伶人也"首工京话,语柔声脆"③。此三条材料皆能证明京腔以京中官话道白的基本特征。

就唱腔而言,弋阳腔因为声高调急,音少词多,一泄而尽,人皆称之为高腔。但京腔为适应北京的演出市场,尤其是"言府言官",故而曲调上一改弋阳腔高亢的特点,呈现出李光庭《乡言解颐》所谓京腔"节奏异乎淫曼"④的新态。乾隆末年《消寒新咏》卷四记述石坪居士亦谓:"余到京数载,雅爱昆曲,不喜乱弹腔,讴哑咿唔,大约与京腔等。"⑤ 此所指乱弹腔即魏长生带进京城的秦腔,所言"讴哑咿唔"的观感正与吴长元《燕兰小谱》所描述的"工尺咿唔如话"是一致的。

就曲文形态而言,清前中期京腔剧本已现其与梆子腔的融合之势。玉霜簃藏《钵中莲》第十五出"雷殛"有一支【京腔】:"除灭奸回,雷从地起,金光遍处飞。怎遁东西,了结诣淫辈,了结诣淫辈。雄烈烈先声怒发,击开了樣驻园西。他那里行奸卖俏,俺这里首重伦彝。他那里妆模作样,俺这里急珍奸回。他那里寻踪觅迹,俺这里立破痴迷。妙莲开趁便争辉,妙莲开趁便争辉。"《钵中莲》抄本虽有"万历"印记,但实是清代前中期的梨园演出本。⑥ 这支【京腔】一方面保持弋阳腔的曲头和尾句叠唱、附和的表演风格,但又出现了大量整齐的七字对句,显然是当时板腔体戏曲影响下的面目。

这一情况在钱德苍编辑《缀白裘》中也有类似的体现,第十一集

① 李光庭《乡言解颐》卷三,石继昌点校,中华书局1982年,第54页。
② 李斗《扬州画舫录》卷五,汪北平、涂雨公点校,第133页。
③ 包世臣《都剧赋》,《包世臣全集·管情三义》,李星点校,黄山书社1997年,第28页。
④ 李光庭《乡言解颐》卷三,石继昌点校,第54页。
⑤ 傅谨主编《京剧历史文献汇编》"清代卷·专书上",第140页。
⑥ 参胡忌《从〈钵中莲〉传奇看"花雅同本"的演出》,《戏剧艺术》2004年第1期;黄振林《论"花雅同本"现象的复杂形态——从〈钵中莲〉传奇的年代归属说起》,《戏剧》2012年第1期;以及本书附录《〈钵中莲〉写作时间考辨》。

有《斩妖》《二关》标明有【京腔】曲子。《斩妖》由三支京腔组成，第一、三支的京腔是长短句式，但第二支的句格为：七七，七七，七七，七七；完全由四组七字对句组成，显示出向板腔体的曲式发展的趋势。《二关》出现了四支高腔，既不似昆、弋阳腔那样有较为严格的点板，也未发展为梆子腔式具有齐整句格，反而类如民间小曲。以第一支"京腔"为例说明："俊俏冤家，独立在帘下。手中拿的一方香罗帕，远远望他好似一幅西洋画，近着看他明明是尊菩萨。若到我家，烧香点烛供养着他，怎能得个与他说句儿知心的话？"这支京腔句句有韵脚，且随意添加衬字以协腔，诚如王正祥《新定十二律京腔谱》所指出的，"京腔独无点板之曲谱"，"随意下板，信口成腔"①。

　　进而言之，自清初开始京腔与梆子腔就一直在相互融合，尤其是在魏长生在北京和扬州剧坛唱红秦腔后，更是出现"京、秦不分"的新趋向。在康、乾时期，北京和扬州是当时南北两大戏剧中心，京腔与秦腔的融合一直在进行。康熙四十八年（1709）河北人魏荔彤《京路杂兴三十律》有一首诗"夜来花底沐香膏，过市招摇裘马豪。学得秦声新倚笛，妆如越女竞投桃"来描绘当时京城中京班的新动向，"近日京中名班皆能唱梆子腔"②。根据杨静亭《都门纪略》即谓"我朝开国伊始，都人尽尚高腔，延至乾隆年，六大名班九门轮转，称极盛焉"③ 的记载，当时康熙间京中名班主要演出的是京腔，但也开始引入新声梆子腔。魏荔彤的诗句和注解，反映出当时京腔与梆子腔（秦声）的同班演出，开启了清初北京剧坛京、秦两腔融合的帷幕。

　　京、秦融合的高潮，是乾隆四十四年（1779）蜀伶魏长生携秦腔入京④。当时"蜀伶魏长生在双庆部，其徒陈渼碧在宜庆部"⑤，他们师徒搭的双庆、宜庆皆是主唱京腔的京班。当魏长生"以《滚楼》一剧名动京城，观者日至千余，六大班顿为之减色"⑥，当秦腔取代京腔，

① 王正祥《新定十二律京腔谱》，《善本戏曲丛刊》第三辑，台湾学生书局1984年，第63、43页。
② 魏荔彤《怀舫诗集续编》卷一，《四库全书存目丛书补编》第4册，第98页。
③ 杨静亭辑录《都门纪略》卷上"词场序"，道光二十五年（1845）初刻本。
④ 昭梿《啸亭杂录》卷八，小铁笛道人《日下看花记》卷四，都记载魏长生首次入京献艺的时间是乾隆三十九年（1774），只是没有走红。
⑤ 杨懋建《辛壬癸甲录》，张次溪编《清代燕都梨园史料》，第280页。
⑥ 吴长元《燕兰小谱》卷五，张次溪编《清代燕都梨园史料》，第45页。

京班艺人争相加入秦班觅食,如戴璐所记"六大班伶人失业,争附入秦班觅食,以免冻饿而已"①。京腔艺人与秦腔艺人同班售艺,带来京、秦二腔的融合。譬如,《消寒新咏》卷五"王百寿官戏"条载,京腔艺人看到魏长生等秦伶演出"粉戏"而大受欢迎,也以堕时趋:"余乍见京腔演戏,生旦浑谑搂抱亲嘴,以博时好。更可恨者,每以小丑配小旦,混闹一场,而观者好声接连不断。"②正因为康、乾时期,京腔与秦腔乱弹的融合,尤其是魏长生进京后的推动,致使产生一种京、秦难分的总体感观,如乾隆末年成书的《消寒新咏》卷四谓:"乱弹腔,讴哑咿唔,大约与京腔等,惟搬杂剧,亦或间以昆戏。"③乾隆年间京师剧坛上流行的乱弹腔"大约与京腔等"的面貌,即是京、秦融合的结果。

南方的戏曲中心扬州,也出现了京、秦融合的局面,这种状态随着乾隆五十二年(1787)魏长生的到来达到顶峰。乾隆末年成书的《扬州画舫录》首先站在扬州的地理位置上,综括魏长生携带秦腔进入北京,导致京城剧坛上出现京腔向秦腔学习的热潮,而最终京腔与秦腔在艺术上相互融合,形成"京秦不分"的情况:"京腔本以宜庆、萃庆、集庆为上,自四川魏长生以秦腔入京师,色艺盖于宜庆、萃庆、集庆之上,于是京腔效之,京秦不分。"其次,《扬州画舫录》记载扬州外江春台班邀请杨八官、郝天秀加入,他们"复采长生之秦腔并京腔"最受欢迎的剧目,春台班"合京秦二腔":

> 郡城自江鹤亭征本地乱弹,名春台,为外江班,不能自立门户,乃征聘四方名旦,如苏州杨八官、安庆郝天秀之类;而杨、郝复采长生之秦腔,并京腔中之尤者,如《滚楼》《抱孩子》《卖饽饽》《送枕头》之类,于是春台班合京秦二腔矣。④

《扬州画舫录》还记载春台班中的陆三官"熟于京秦两腔",也有来自

① 戴璐《藤阴杂记》卷五,施绍文校点,上海古籍出版社1985年,第64页。
② 傅谨主编《京剧历史文献汇编》"清代卷·专书上",第109页。
③ 傅谨主编《京剧历史文献汇编》"清代卷·专书上",第140页。
④ 李斗《扬州画舫录》卷五,汪北平、涂雨公点校,第131页。

京腔班的刘八,后入扬州的春台班,使得"丑以京腔为最"。① 可见,扬州的春台班就是一个典型的"京秦合流"的戏班。戏班中有京、秦两腔的艺人,他们不仅搬演魏长生的秦腔剧目,而且直接"复采长生之秦腔"唱法,这样才会在艺术上促成京、秦两腔的深度融合。

除了京腔是弋阳腔与梆子腔融合的特殊戏曲品种外,其他地方流行的弋阳腔也受到梆子腔的深度影响,呈现出梆子腔的印记。如蒋士铨《西江祝嘏·忉利天》第三出"天逅",有支标注"弋阳腔"不标牌名的曲子,连唱50句整齐的七字句,由于完全突破了长短句曲牌体故而再标明曲牌名已无意义,② 这是典型的弋阳腔梆子化的形态。对于这种弋阳新腔,嘉道间的徐湘潭(1783～1846后)两次作诗提到这种独特的弋腔,其《弋阳县怀古》有诗句云:"争夸新调弋阳腔",对此注释"剧曲有弋阳腔,俗名乱弹腔"③;《广信归途杂诗》又有"一曲新腔撩客恨",原注:"弋阳腔起于近时。"④ 人皆知弋阳腔明初已有流行,而此处能被称为"起于近时"的"新腔"必是受到当时风靡南北的梆子腔(乱弹)影响下的梆子弋阳腔。远在西南的云南,乾隆初年有位名叫赵筠如的女史创作了一部通俗训世书《醒闺篇》,其中有"十数人,口同张,好似高腔杂乱弹"的话⑤,描述的是当地流行的一种"琴腔"。"十数人口同张"表现的是弋阳腔(高腔)帮腔的特点,但曲调、唱法又融取弋腔与梆子乱弹腔的做法。

四、清前中期梆子腔与昆腔的融合

在清代前中期,梆子戏之所以能崛起并风靡全国,颠覆之前由昆腔主导的剧坛,一个重要的原因是其善于向昆腔学习的姿态和实践,客观促成梆子腔与昆腔之间的艺术融合。

梆子腔与昆腔的融合康熙年间已现端倪,上文提及康熙四十八年(1709),河北人魏荔彤入京见到京中名班所演的秦腔乱弹是"学得秦

① 李斗《扬州画舫录》卷五,汪北平、涂雨公点校,第131页。
② 蒋士铨《蒋士铨戏曲集》,周妙中点校,第705页。
③ 徐湘潭《睦堂诗集》甲集二十六,《清代诗文集汇编》第558册,第724页。
④ 徐湘潭《睦堂诗集》甲集二十七,《清代诗文集汇编》第558册,第729页。
⑤ 原书未见,引自杨明、顾峰《滇剧史》,中国戏剧出版社1986年,第36页。

第三章 清前中期梆子腔与昆腔、弋阳腔的融合

声新倚笛,妆如越女竞投桃"①。秦声是以梆击节,以月琴伴奏,新学笛子伴奏,即是取鉴昆腔的音乐形式。乾隆间李声振在北京观看了秦腔和乱弹腔演出后②,分别作有题为《秦腔》和《乱弹腔》的竹枝词。《乱弹腔》诗曰:

渭城新谱说昆梆,雅俗如何占号双?
缦调谁听筝笛耳,任他击节乱弹腔。

李声振对这首《乱弹腔》诗作注:"秦声之缦调者,倚以丝竹,俗名昆梆,夫昆也而梆云哉,亦任夫人昆梆之而已。"③ 由此可知,清代前中期有一派梆子腔,其行腔方式、伴奏乐器已发生微妙改变,开始吸收昆腔的优点,中和秦腔高亢激越而少婉转的不足,渐次演化成一种"缦调"。"缦调"即"慢调",这种"秦声中间的'慢调',受到昆曲的影响,走的是秦腔较为婉转低回的一路,因此才能被人将之同昆曲连在一起,称作'昆梆'。"④ 值得注意的,这种"渭城新谱"的昆梆慢调,既有筝笛伴奏也以梆击节,李声振对两种雅俗迥异的声腔融合形态颇感新奇,遂生"雅俗如何占号双"的感慨。

关于昆梆如何实现昆腔与梆子腔融合,余从先生指出可能有两种途径:一是采用昆曲曲牌与梆子腔联缀组合作为一个戏的唱腔音乐;一是用昆曲头转梆子腔作为唱段。⑤ 余先生的论断是符合事实的。先论昆曲曲牌和梆子腔乐曲组合,形成"昆梆同本"。这种"昆梆同本"的情况又可细分为三种形态:

(1)昆腔剧本中插入少量梆子腔唱段,起到冷热场、文武场的调剂作用。在乾隆时期的宫廷大戏《忠义璇图》中插入一些梆子腔、吹腔、俗曲的唱段,如四本第十九出"母夜叉当垆鸩客"孙二娘唱多支【数板】;五本第二出"醉打蒋忠还旧业"中,赛花唱【数板】【吹

① 魏荔彤《怀舫诗集续编》卷一,《四库全书存目丛书补编》第4册,第98页。
② 孟繁树考证,李声振的《百戏竹枝词》"写于乾隆二十一年,修改并重抄于乾隆三十一年"(参其《说〈百戏竹枝词〉》,《戏曲艺术》1984年第3期)。
③ 路工编选《清代北京竹枝词(十三种)》,第149页。
④ 廖奔《中国戏曲声腔源流史》,第150页。
⑤ 余从《戏曲声腔剧种研究》,北京时代华文书局2016年,第111页。

腔】，武松唱【侉腔】和【耍孩儿】俗曲；五本第十三出"蜈蚣岭窗前露丑"武松唱【吹腔】，蜈蚣道人唱【新腔】【吹腔】；五本第二十出假李逵及李逵妻各唱【梆子腔】，李逵唱【吹腔】；六本第九出"鼓上早只鸡起衅"中杨雄、石秀各唱两支、时迁唱一支【侉腔】①。又如《劝善金科》四本第十四出，妓女赛芙蓉唱多支【吹腔】；八本十二出女鬼书吏和陈云娘、冯氏的鬼魂，也唱了多支吹腔。② 这些梆子腔和一些俗曲时调被参杂到唱昆弋腔的宫廷大戏中，既极为贴近剧中角色的身份和性情，也能很好地中和昆、弋腔雅静的台上气氛。不仅清宫大戏引入梆子腔唱段以飨观众，乾隆年间文人创作的昆腔戏曲中也乐于参杂时尚的梆子腔，如唐英改编梆子戏为昆腔的十部戏都不同程度保留一些"梆子腔"，《面缸笑》第4折，《天缘债》第20出，《梁上眼》第8出，即是显例。又如蒋士铨（1725～1784）《长生箓》第一出"炼石"月中玉兔和金蟾演唱《刘海戏金蟾》唱段即标明"梆子腔",③ 曲文为比较整齐的上下句。在蒋士铨的另一部杂剧《昇平瑞》中傀儡班艺人连唱九支【梆子腔】，也同样是板腔体的句式，并且自言"这样戏端的赛过昆腔"④。

（2）梆子戏本之中夹奏昆腔曲牌。这种昆梆同本的情况，以早期的梆子戏剧本最为常见。清乾隆间河南曲家吕公溥的《弥勒笑》，就是一部依照昆曲传奇剧本体制创作的梆子戏，梆子腔占据主体，与昆曲曲牌一起组合成全剧的音乐形式。《弥勒笑》全剧40出，兹以卷上20出为例来考察此剧之中的"昆梆"是如何搭配组合其音乐形式的。

<center>《弥勒笑》（卷上）音乐组织形式表</center>

出次、出目	音乐组织形式
一出"梦缘"	满庭芳—菊花新—梆子腔（24句）—园林好—尾—引·玩仙灯—梆子腔（32句）—尾声

① 这一时期的侉戏就是梆子戏，参本书第七章《清中叶梆子戏的宫内演出与宫外禁令》。
② 《古本戏曲丛刊》九集，中华书局上海编辑部印刷，1964年版。
③ 蒋士铨《长生箓》第1出"炼石"，周妙中点校《蒋士铨戏曲集》，第725页。
④ 蒋士铨《昇平瑞》第3出"宾戏"，周妙中点校《蒋士铨戏曲集》，第769–771页。

续表

出次、出目	音乐组织形式
二出"说梦"	引子·小蓬莱—仙吕宫·番卜算—过曲·皂罗莺—前腔—梆子腔（44句）—尾声
三出"痴寻"	字字双—引子·剔银灯—梆子腔（42句）
四出"题帕"	梆子腔（16句）—尾声
五出"雌反"	双调引子·半划船—过曲·二犯江儿水—尾声
六出"饵姻"	引子大石·半夜啼—引子·小丑奴—过曲·念奴娇序—前腔换头—尾声
七出"诳脱"	越调引子·霜天晓角—梆子腔（20句）—忆多娇—尾声
八出"陷阵"	中吕引子·尺玉案—梆子腔（6句）—黄钟引子·北点绛唇—梆子腔（8句）—越调过曲·水底鱼儿—前腔—尾声
九出"奇逢"	梆子腔（60句）—尾声
十出"访误"	南吕引子·半江风—梆子腔（18句）
十一出"拾帕"	双调引子·渔家傲—梆子腔（48句）
十二出"帕订"	正宫引子·喜迁莺—梆子腔（24句）
十三出"起师"	黄钟引子·点绛唇—梆子腔（4句）—引子·海棠春—梆子腔（6句）—尾声—引子·六么令—红绣鞋—尾声
十四出"投亲"	梆子腔（12句）—引子·宴蟠桃—梆子腔（12句）—引子·夜行船—梆子腔（24句）
十五出"送茶"	引子·松枝风—梆子腔（48句）
十六出"莲盟"	南吕引子·步蟾宫—梆子腔（40句）—尾声
十七出"巧逐"	引子·假惺惺—引子·摘来红—梆子腔（26句）—尾声—引子·一颗珠
十八出"夜别"	大石引子·碧玉令—梆子腔（80句）—隔尾
十九出"改名"	南吕引子·懒画眉—梆子腔（12句）—尾声
二十出"醋诗"	忆王孙—梆子腔（18句）

　　从上表可获得几点认识：其一，梆子腔已经占据音乐形态的主体，《弥勒笑》为梆子戏的性质借此明确。其二，大量的昆曲曲牌当作"引子"参与组曲，成为剧中角色上场演唱的曲子，此种情况在后世"车

王府曲本"中更为常见。其三,《弥勒笑》第一、二、三、七、八出,昆曲曲牌不再作为引子,而是直接以正体曲牌与梆子腔唱段连套;尤其是第五、六这两出,没有梆子腔曲段,全以昆腔曲牌联套,诚如此出眉批所言:"此出真无十字调文法,一变亦自应明是。"① 批点者认为此出没有十字调的梆子腔,而是出现昆腔组曲,故视为"变体"。《弥勒笑》虽是一部梆子戏,但不仅模仿明清传奇的剧本体制(副末开场、分出标目、大小收煞、生旦团圆等),而且让十字句的梆子腔作为可长可短的"类曲牌"参与到曲牌体的组套,以此建立起剧本的音乐结构。就此而言,此剧仍未能摆脱昆剧的影响。

(3)昆腔曲牌成为戏曲音乐重要组成部分,在地方乱弹戏中更加突出。如清宫档案中的乱弹老本《双合印》共八出,一至四出有秦腔、吹腔、如意腔,第五出演弋阳腔,第六出是秦腔,七八两出都是唢呐伴奏的昆腔曲牌。② 这种昆腔曲牌参与特定场次演唱的情况,在清车王府曲本中并不少见,如《香莲帕》,皮黄腔占据主体,但同时也有大量的曲牌,如头本第二场,由【点绛唇】【泣颜回】【前腔】【风入松】【急三枪】联曲组套;七本头场也是【点绛唇】【粉蝶儿】【粉蝶儿】三支曲牌组成。当然,曲牌与皮黄腔联袂使用的情况更为普遍。就后世的剧种来看,不少是昆腔与其他声腔和谐共存,如川剧就是高、昆、胡、弹、灯五腔,上党梆子是昆、梆、罗、卷、簧五腔,湘剧、祁剧、赣剧都是高、昆、弹腔的集合体。在这些多声腔并存的剧种中,"往往夹入若干昆曲段子,大多是唢呐牌子或合唱曲牌"③,如赣剧《白蛇传》《清官册》《龙凤配》《凤凰山》等弹腔戏皆是如此。

昆曲与梆子腔融合的第二种形态是昆曲头接梆子腔来组合乐曲。如乾隆间周大榜(1720～1787)的梆子戏《庆安澜》,第九出《仙渡》由【吹腔】接两支【香柳娘头】,再接两支【吹腔】和【尾声】组成,其中的【香柳娘头】就是昆曲头。④ 乾隆五十九年(1794)成书的《纳

① 吕公溥《弥勒笑》,国家图书馆藏稿抄本(存上卷)。
② 朱家溍《清代乱弹戏在宫中发展的史料》,《故宫退食录》,紫禁城出版社 2009 年,第 454 页。
③ 吴新雷主编《中国昆剧大辞典》,南京大学出版社 2002 年,第 21 页。
④ 周大榜《庆安澜》,《古本戏曲丛刊》六集影印国家图书馆藏稿本,国家图书馆出版社 2016 年。

书楹曲谱》中时剧和婺剧乱弹等剧目唱腔，山东柳子戏【昆腔乱弹】。这种以昆腔（散板）起腔，然后转入梆子腔或皮黄腔的演唱方式，在很多与梆子腔有渊源关系的地方戏中都普遍存在，艺人多将这些起腔的昆曲称为"昆头子"，如川剧二簧及滇剧胡琴腔，常以"昆头子"作为首句。

本章小结

清初梆子腔强势崛起，导致剧坛发生历史性变革。梆子腔善于吸收传统的昆腔、弋阳腔的艺术养分，梆子秧腔就是梆弋融合的产物。本章以乾隆间《缀白裘》所选梆子秧腔曲目作为第一手文献，结合前贤的研究成果考证梆子秧腔远源是弋阳腔，近源是咙咚调，本质上还是一种吹腔。在《缀白裘》中，单从曲词结构、音乐体制上看，难以区分梆子秧腔与吹腔二者的差异，如该书六集《问路》中出现了一支【吹调驻云飞】，其词为：

> 欲赴瑶池，花对仙鹤慢慢飞，采花闲游戏，摆列成双对。嗏，王母庆生辰，会宴瑶池。八洞神仙，齐赴蟠桃会，湘子花篮手内提。

这种"吹调驻云飞"几与同书中的梆子秧腔组织形式完全一致，这充分说明二者之间的近缘关系。但我们也清醒认识到，《缀白裘》的作者分别标识吹腔（吹调）和梆子秧腔，并不相混，似乎又告诉我们二者有所区别。只是这种细微的区别当时人能判别，然随着时间的流转今人已难分疏，故此存疑，以求方家赐教。

梆子秧腔虽是一种过渡声腔，但它的出现却揭示了清代前中期声腔之间融合、更迭的新趋势。昆、弋腔一统剧坛的局面被打破，北京、扬州剧坛上的时尚声腔后浪推前浪，后浪在叠合前浪中实现超越，戏曲艺术因此获得更多的创新。过去我们注意到梆子腔作为花部的代表，在清前中期的"花雅之争"中打败昆、弋腔的历史，而相对忽视了梆子腔对昆、弋腔的取鉴，尤其忽略了梆子腔与昆、弋腔之间的互动关系。故而本章在考察梆子秧腔的名实及源流基础上，重点讨论梆子腔与昆、弋

腔相互融合给清前中期剧坛带来的深刻影响。

"昆梆"是梆子腔与昆腔融合的特殊产物，亦昆亦梆的性质也使之既具有梆子的特性，也拥有昆腔"曼衍"的新质，但也许二者体性的差异太大，特色不够鲜明，在清前中期"昆梆"并未产生太大的影响。可是这并不意味着梆子与昆腔之间的学习和融合就终止了，事实上无论是昆腔戏中吸收梆子戏唱段，还是梆子戏中保留昆曲曲牌，都是昆、梆两腔双向影响的铁证。相较昆腔，弋阳腔要更接地气，它与梆子腔的相互渗透更为深入。梆子秧腔兼具弋阳腔与梆子腔的艺术基因，清前中期风靡北京剧坛的京腔即是弋阳腔梆子化的产物。京腔的主体是弋阳腔，改为京城官话作为舞台唱念语言，但同时表现出曲牌体向板腔体过渡的明显趋势，京腔同时也将梆子戏大家庭中的诸种腔调、时曲吸收进来，极大丰富了自身音乐构成。

总之，梆子腔的崛起开启了清代戏曲史"乱弹"时代，它与昆、弋腔为代表的时尚声腔的融合，不但衍生出很多新的腔调，尤其为后来皮黄腔（如京剧）的诞生奠定了基础，更重要的是，这种竞争和融合关系，带来的是剧坛诸腔竞唱、推陈出新的打乱、重组的新时代。因此，本章意图通过这一时期《缀白裘》中的"梆子秧腔"的考察，重新观照和评价清代前中期由梆子腔主导的"乱弹"时代下诸腔融合的独特戏曲景观。

第四章 清代"吹腔"源流及其与周边声腔的关系

吹腔是清代中叶兴起的一种戏曲声腔,传播甚广,即如余从《戏曲声腔剧种研究》所言,吹腔"'阴魂不散',到处都有它的影子"①。乾隆四十五年(1780)、四十六年两淮盐政使伊龄阿、湖广总督舒常、湖北巡抚郑大进、江西巡抚郝硕、广东巡抚李湖等地方要员向朝廷奏报查办戏曲的奏折中,皆提到吹腔或石牌腔(吹腔的别名)与楚腔、秦腔、弋阳腔一样,在"江广、四川、云贵、两广、闽浙等省,皆所盛行"②。吹腔不仅被一些地方剧种吸收为重要唱腔,而且与昆腔、弋阳腔、四平腔、梆子腔、徽调二簧、江西宜黄腔皆有着或近或远的关系。作为清代戏曲声腔史上一支影响广泛的唱腔,但学界对吹腔的关注并不充分,有些问题仍处于模糊状态。本章拟从吹腔的名实关系辨正入手,系统考察吹腔的形成史,梳理吹腔的艺术形态及其与梆子戏、徽调的特殊关系,以深化对此声腔的认识。

一、"吹腔"源流考

吹腔从字面上理解,诚如李家瑞先生所言,就是"以管吹为主要乐器的腔调"③。在我国古代的戏曲音乐史上,较为常见的吹管有笛、笙、箫、唢呐。理论上,凡是以这些乐器伴奏的声腔皆可称之为吹腔。但事实并非完全如此,例如在清代前中期山东等地较为流行的姑娘腔,就是唢呐伴奏,《古本戏曲丛刊》六集所收《十出奇》第十二出"擒寇"就有姑娘腔,标明为吹唢呐伴唱,人们不会以吹腔称之。再如以笛子伴奏

① 余从《戏曲声腔剧种研究》,人民音乐出版社1990年,第140页。
② 朱家溍、丁汝芹《清代内廷演剧始末考》,第59-64页。
③ 李家瑞《北平俗曲略》,中国曲艺出版社1988年,第66页。

的昆腔，它的爱好者就不会将之视为吹腔。正因如此，"一些昆曲笛师当遇到昆班夹演吹腔戏，皆拒绝为之伴奏"①，这或许有维护昆腔正统地位的考虑，但也表明了吹腔与昆腔之间有明显的区隔。对于二者之间的不同，戏曲史家周贻白先生论之甚详："吹腔为固定的一种调子，其每句间歇处有过门；昆山腔则随牌调的转移，各有唱法。起唱时笛子随腔，腔停则笛止，不用过门。"②可见，吹腔作为一种特定的声腔，它有自己的声腔属性和音乐特性。

乾隆间严长明的《秦云撷英小谱》指出了吹腔的原产地："弦索流于北部，安徽人歌之为枞阳腔（今名石牌腔，俗名吹腔）。"③严长明准确点出吹腔发源于安徽的枞阳和石牌一带。枞阳、石牌同属安庆府，二地相距仅百里，产于此的吹腔，随着时间的推移，已经难以清晰区分出最早是产生于枞阳还是石牌。不过，由于石牌为当时安庆府治和怀宁县治，较之枞阳更为著名，故人们多以石牌腔相称。乾隆五十五年（1790）浙江海宁人周广业《客皖纪行》记载，当年十二月初十日安庆城中"乏水"，"连日优人佐觞，地无昆腔，石簰所出，皆信口咿哑，彼处名石簰班"④。

尽管刻意去区分枞阳腔和石牌腔并无意义（事实上也难做到），但是否可以简单将吹腔与枞阳腔或石牌腔划等号呢？要回答这个问题，必须弄清楚诞生于安庆的吹腔是如何产生的。

我们可以吹腔为起点，运用"逆向追溯法"，先找到与吹腔在艺术上具有直接"亲缘"关系且又早于吹腔的腔调。欧阳予倩先生在上世纪20年代就曾指出，吹腔（艺人称"咙咚调"）出于弋阳腔，而从吹腔又产生了平板二黄。⑤平板二黄与吹腔孰先孰后，周贻白先生有不同的看法："所谓吹腔，它与二黄平板实为同一体系，而二黄平板旧有四

① 王永敬主编《昆剧志》下卷，上海文化出版社2015年，第974页。
② 周贻白《中国剧场史（外二种）》，中国戏剧出版社2016年，第376页。
③ 傅谨主编《京剧历史文献汇编》"清代卷·专书上"，第11页。
④ 原书藏上海图书馆，未曾寓目。转引自沈文倬《周广业〈客皖纪行〉〈客皖录〉》，《文献》1981年第2期。
⑤ 欧阳予倩《谈二黄戏》，《小说月报》17卷号外，1927年6月。

平调之称。"① 事实上，四平腔是吹腔的直接源头，已为学界普遍接受。②

四平腔在晚明年间已见于文献，刊刻于万历间的《群音类选》在解释"诸腔"时谓："如弋阳、青阳、太平、四平等腔是也"。稍晚，顾起元《客座赘语》指出四平腔的源头是弋阳腔："又有四平，乃稍变弋阳而令人可通者。"③ 对于如何"稍变弋阳"而得四平，陆小秋、王锦琦论之甚明：安徽艺人"学习昆曲的伴奏形式，取消了靠锣鼓和人声帮腔，改用曲笛（或唢呐）伴奏，有了一定的宫调约束，使得唱腔的进行与衔接都比较平稳，……这种'其调少平'比之于原来高腔自具一格的新腔，就是四平腔"。④ 可见，四平腔是以弋阳腔为主体，融合了昆腔的一些艺术形式改造而成。

徽剧史研究专家陆小秋和王锦琦还通过曲谱的比较发现，在四平腔与吹腔之间还有一个过渡的声腔——昆弋腔。⑤ 昆弋腔是四平腔融合昆腔的变体，⑥ 入清后，四平腔吸收昆腔的脚步并未停止，它继续在曲调中融进昆曲的因素，例如唱法上更加细腻婉转。昆弋腔虽然仍保持曲牌联套体，但联套的方式更加灵活，甚至大量采用民歌、俗曲穿插其间，故而有学者大胆推测继承昆弋腔艺术基因的吹腔"可能由民间曲调发展而来"⑦。徽州一带的艺人称昆弋腔为"昆平腔"，江西贵溪一带的坐堂班艺人则称之"四昆腔"，⑧ 这些称谓皆折射出昆弋腔为四平、昆腔交

① 周贻白《中国剧场史（外二种）》，第320页。
② 如吴新雷主编《中国昆剧大辞典》指出："吹腔，昆剧中吸收的地方声腔，从徽班中传来。早在明末清初的时候，由弋阳腔演变而成的徽州四平腔受昆腔的影响，在安徽枞阳、石牌一带形成了一种新腔，初名'枞阳腔'或'石牌腔'，仍用曲牌体，后来逐渐变为板式体，用七字句、十字句，称为'吹腔'。"南京大学出版社2002年，第20页。
③ 顾起元《客座赘语》卷九，谭棣华、陈稼禾点校，中华书局1987年，第303页。
④ 陆小秋、王锦琦《论徽剧声腔的三个发展阶段及二簧腔的形成》，《戏曲声腔研究》，中国戏剧出版社2007年，第11页。
⑤ 路应昆《"昆弋腔"辨疑》提出昆弋腔是否存在诸多疑问，《缀白裘》中以昆弋腔替换梆子腔是规避朝廷乱弹禁令的巧妙做法，不可作为昆弋腔存在的直接证据。载《戏曲研究》第94辑，文化艺术出版社2015年，第71－81页。
⑥ 陆小秋、王锦琦《"梆子""梆子腔"和吹腔》，《戏曲艺术》1983年第4期。
⑦ 李连生《四平腔与吹腔关系蠡测》，王评章、叶明生主编《中国四平戏研究论文集》上册，中国戏剧出版社2006年，第281页。
⑧ 陆小秋、王锦琦《论徽剧声腔的三个发展阶段及二簧腔的形成》，《戏曲声腔研究》，第16页。

融的产物。

在清代中前期剧坛的一个重大变化是西北的梆子腔南下东进，安庆作为当时安徽的首府也是梆子戏伶人进驻的重要城市。梆子腔在安庆及其周边地区流动演出时大量采用当地方言，"并受昆弋腔中滚调的影响（形成"回龙叠板"），衍变为'拨子'"①。在安徽方言中，"拨""梆"音近，皖南的徽戏艺人认为"拨子就是梆子"②。拨子音调高亢激越，演唱时以梆击节，与梆子腔相同；甚至徽剧"老拨子"原板的唱腔和秦腔的花音原板仍极为相近，故而，拨子也被人称之为徽梆子、安庆梆子或乱弹。

梆子腔对昆弋腔的冲击，更体现在板腔体演唱方式上。本来，弋阳腔在经过四平腔、昆弋腔的演进，尤其因为滚调的大量运用，有些曲牌已经开始淘汰，将此称之为"曲牌遗失期"亦不为过。例如乾隆年间宫廷大戏《劝善金科》八本第十二出中的吹腔本无曲牌，编创者却别出心裁，直接从唱辞中提炼牌名，曲牌【晚风柳】源自唱句"垂柳被那晚风吹"，【摇钱树】出于"恨生生失去一棵摇钱树"，其他类如【罗衣湿】、【金水歌】、【红颜欢】、【褪花鞋】、【羊肠路】、【开笼鹤】、【繁华令】、【念阿弥】，莫不如法炮制。昆弋腔对曲牌体意欲突破的势头，后因梆子腔的到来而获得彻底释放，因此出现了一些板式变化体的上下句唱段，吹腔由此诞生。在乾隆年间的《缀白裘》等历史文本中亦可看到，早期的吹腔是曲牌体与板腔体并存的特殊形态。

吹腔作为南方的腔调，曲调柔美婉转，拨子则继承梆子戏高亢激越的特点，二者各有所长，加之它们同为正宫调，艺人将它们在同一剧目中配合演出，形成"吹拨"同剧演出的良好效果。例如乾隆间《缀白裘》中所选《斩貂》就是前唱吹腔，后唱拨子。吹腔与拨子两种声腔相互配合，取长补短，和谐共存于安庆戏班中，而被称为"石牌腔"或"枞阳腔"。

清中叶，"石牌腔"以安庆为中心兴盛起来后，迅速向外扩展传播。今天不少地方剧种还能见到吹腔的影子，只是名称五花八门，如婺

① 陆小秋、王锦琦《论徽剧声腔的三个发展阶段及二簧腔的形成》，《戏曲声腔研究》，第28页。

② 刘静沅《徽戏的成长和现状》，《华东戏曲剧种介绍》第三集，第62页。

剧称"芦花调"，绍剧称"阳路"，莱芜梆子称"乱弹"，湘剧、南剧、滇剧称"安庆调"，贵州梆子称"安琴"，祁剧、桂剧、广东汉剧称"安春调"，闽剧称"滴水"，从曲调和演唱风格来看，它们还基本保持吹腔的本来面目。

二、南北两种吹腔

清中前期，发源于安庆的石牌吹腔在南方广泛流传的同时，北方也有一种吹腔——西秦腔（又称甘肃腔）到处流动演出。康熙五十一年（1712）始任绵竹县令的陆箕永有竹枝词云："山村社戏赛神幢，铁拨檀槽柘作梆。一派秦声浑不断，有时低去说吹腔。"① 西秦腔以唱吹腔为主，同时也吸收了此时山陕梆子腔的板腔体演唱形式，故入川的西秦腔只是"有时低去说吹腔"。后来大约在乾隆四十年前后，这种四川吹腔被魏长生带入北京，废除笛子改为胡琴伴奏，形成"琴腔"新调。

据流沙研究，西秦腔的源头就是由陕西入甘肃的陇东调，它的基本唱腔由两句体【吹腔】（含【批子】）和四句体【二犯】组成。② 陇东调由弋阳腔演变而来，"干唱的弋阳腔加上管乐（唢呐）伴奏后，再从某一个音乐曲牌中抽出两句腔，以组成上下两句为一个乐段的曲调，这就形成原始性的吹腔。……唢呐再换用笛子伴奏的四句腔，因无适当名称，就被陕西人称为'吹腔'了。"③ 西秦戏早期的陇东调在今天陇东南皮影戏中还有遗存，多称"老东调"。④ 康熙年间浙江人查嗣瑮《土戏》的诗句"玉箫铜管漫无声，犹胜吹鞭大小横。不用九枚添绰板，邢瓯击罢越瓯清"⑤，即记述陕西凤翔府一带演唱吹腔的情况。此地的土戏，仅有箫、唢呐与打击乐器伴奏，或就是陇东调。

由于西秦腔系中同时包含有长短句的吹腔和齐言四句体的梆子腔，二者在艺术上渐趋融合，故在李调元看来，"吹腔与秦腔相等，亦无节

① 潘超、丘良任、孙忠铨等编《中华竹枝词全编》第六册，第719页。
② 流沙《清代梆子乱弹皮黄考》，第67-71页。
③ 流沙《清代梆子乱弹皮黄考》，第28页。
④ 赵建新《陇东南影子戏初编》，第101页。
⑤ 查嗣瑮《查浦诗钞》卷七，《四库未收书辑刊》第八辑第20册，北京出版社1997年，第76页。

奏，但不用梆而和以笛为异耳"。① 从西北走出的吹腔，被人们系以产地，称为"秦吹腔"。乾隆六十年（1795）刊行的《霓裳续谱》"西调"俗曲集中即有"秦腔"和"秦吹腔"两个类别。第十九种曲【秦吹腔花柳歌】，傅惜华先生认为"【秦吹腔】，疑为【西秦吹腔】之简名，乃秦腔剧中之一种调名"②。此论颇有见地。钱南扬先生《梁祝戏曲辑存》收录吹腔《访友》，标明为"咙咚调"，即是秦吹腔，其曲词多为七字句，也有三三七、三五七句式。③ 秦吹腔在今天的广东海陆丰地区的西秦戏中还有遗存，西秦腔常用的吹腔"在唱腔结构的特征、每顿的过门、旋律的走向、调式调性，以至艺术风格"④，都与之十分相近。

对于安庆吹腔和秦吹腔，熟悉的行家一听旋律就能分别，因为它们一南一北，不仅风格有差异，而且雅俗难易有别。潘镜芙、陈墨香《梨园外史》第二十一回讲到，梅兰芳的祖父梅巧玲拿来吹腔剧本《盘丝洞》，这一本戏上因有"一江风""梁州序"的牌名，被人认为是昆腔，熟知昆腔与吹腔的延四爷给出解释。他的话对于我们认识这两种不同的吹腔有所帮助：

> 延四爷道："这另是一路吹腔，同那寻常吹腔不是一样。那一路的吹腔本于北曲，是有'一凡'的。这一路的吹腔，本于南曲，是没有'一凡'的。那一路是乱弹的先声，这一路是昆曲的变相，难易雅俗差的多了。"⑤

这段话道出两个重要信息：一是明确告诉我们吹腔有南北之分，二者有较为明晰的分疏，二是南北吹腔的腔调、源头和审美风格有差别。需要指出的是，引文中的北曲吹腔中的"一凡"就是【三五七】，它是

① 李调元《剧话》卷上，《中国古典戏曲论著集成》第八册，第47页。
② 傅惜华《明清两代北方之俗曲总集》，《曲艺论丛》，上海文艺联合出版社1953年，第25页。
③ 钱南扬《梁祝戏曲辑存》，古典文学出版社1956年，第22－28页。
④ 黄镜明、李时成《广东西秦戏渊源质疑》，《梆子声腔剧种学术讨论会文集》，第615页。
⑤ 潘镜芙、陈墨香《梨园外史》，宝文堂书店1989年，第252页。

相对"二凡"而言。这种北方的吹腔随着梆子戏的脚步，在南方多有遗存。如浙江绍剧中的【三五七】就是吹腔【陇东调】发展而来，只是绍剧称为【咙咚调】。浙江金华徽班的【龙宫调】，浙江杭嘉武班的【咙咚调】，江西宜黄腔的二凡平板等，皆是北方吹腔流落南方戏曲中的孑遗。①

南北两种吹腔在乾隆年间的一些剧本中有直接的体现。现藏国家图书馆的抄本《十出奇》是一部以梆子腔为主体的花部戏，而《庆安澜》则是一部吹腔戏。这两部戏的作者都是山阴人周大榜。据郑志良先生考证，周大榜生于康熙五十九年（1720），卒于乾隆五十二年（1787）②，他创作的两部剧反映的是乾隆年间江浙地区梆子腔、吹腔的艺术面貌。《庆安澜》以吹腔为主体，杂以梆子腔、民歌鲜花调、梆子腔吹调和【庆安澜入破】曲牌。在剧本中，每支吹腔都标明"配笛唱"和"配唢呐唱"，并存在一支吹腔由笛和唢呐交叉伴奏的情况。

特别要指出的是，在《庆安澜》和《十出奇》中除了流行于南方的吹腔外，还出现了北方而来的吹腔，周大榜为显与南方吹腔的区别，特意标为【梆子腔吹调】。在《庆安澜》中，【梆子腔吹调】出现在四出戏中，共有14支曲子，它们既能单独组曲演唱（如第二折《变桃》、第十二折《眺海》、第十五折《幻斗》），也能与南方的吹腔搭配组曲（如第19折《收珠》）。这种情况在《十出奇》中也存在，南吹腔出现于两出戏（第十七出《吞聘》、第十八出《降神》）中，共5支曲，北吹调则出现于五出戏（第二出《嘱妾》、第五出《武娶》、第七出《文求》、第九出《议粮》、第十二出《祝诞》）中，共有15支曲。北吹调也分笛和唢呐伴奏，在句式上也与南吹腔并无明显差别，皆以齐言上下句为主，并夹杂着三三五，三三七，三五七等杂言唱句。若说细微差别，则是南吹腔的杂言要多，似乎保留着昆弋腔曲牌体的痕迹更重，而北吹调则基本是齐言的五言或七言对句，杂言唱句较少。

乾隆年间花部剧本的存在，对于认识南北吹腔的艺术差异和二者的融合，提供了直接的文献支持。同时，也能较好地看待吹腔源头的两种

① 流沙《清代梆子乱弹皮黄考》，第37-45页。
② 郑志良《山阴曲家周大榜与花部戏曲》，《明清戏曲文学与文献探考》，第416-437页。

分歧：一是以陆小秋、王锦琦为代表提出的"吹腔源自四平腔"的说法，一是以流沙为代表认为"吹腔源自西秦腔"的观点。颇有意味的是，这两种看法有一个相同点就是皆认为吹腔更早的源头是弋阳腔，同时也受到昆腔的影响。最确凿的证据是，在一些现存的吹腔戏中还存在昆头子的情况，即在唱吹腔之前先唱一支昆曲，如《十出奇》第九出《议粮》在唱【吹调】前，先以唢呐配乐演唱【山坡羊】。

南北吹腔在梆子戏的影响下，开始向板腔体过渡，处于曲牌联套与板腔变化体之间的特殊形态。对于扬州等地流传的吹腔，徐珂《清稗类钞》将之称为"弋阳梆子秧腔戏"，其谓：

> 昆曲盛时，此调仅演杂剧，论者比之逸诗变雅，犹新剧中之趣剧也。其调平板易学，首尾一律，无南北合套之别，无转折曼衍之繁，一笛横吹，皆一二日，便可上口。虽其调亦有多种，如《打樱桃》之类，是其正宗。此外则如《探亲相骂》，如《寡妇上坟》，亦皆其调之变，大抵以笛和者皆是……昆曲微后，伶人以此调易学易制，且多属男女风情之剧，故广制而盛传之，为昆曲与徽调之过渡，故今剧中昆曲已绝，而此调则所在多有也。①

徐珂将吹腔判断为"昆曲与徽调之过渡"，是极有见地的。

民间时兴的吹腔受到内廷戏曲机构的关注并将之引入清宫，因而在内廷戏本中频繁浮现吹腔的身影，如《忠义璇图》五本第二出蒋忠妻赛花唱【吹腔】"雪花飘荡空中下，来来往往是客商。儿夫英明传天下，打尽了天下才郎。"完全是七字齐言句式。五本第十三出众人合唱吹腔，五本第二十出李逵独唱吹腔。另一本宫廷大戏《劝善金科》则采用了更多的吹腔唱段，四本十四出妓女赛芙蓉不甘堕落风尘，情愿遁入空门为尼，鸨母、龟头前来堵截，三人轮唱十支吹腔。八本第十二出，女鬼书吏审案时与众女鬼轮唱七支吹腔。就句式而言，以上戏出中的吹腔起句多为三五七格式，其余唱句不计衬字完全是七字齐言句。嘉庆之后，吹腔更加频繁出现于内廷戏本中，如齐如山旧藏《双合印总

① 徐珂编《清稗类钞》第 11 册"戏剧类"，第 5015－5016 页。王梦生《梨园佳话》也有类似的话。

本》第二、三、六、七出中大量使用吹腔;① 另从内廷戏曲档案来看，演出标注"吹腔"的戏目越来越多，吹腔已经成为宫廷戏曲声腔大家庭中的重要成员。

三、吹腔与二簧腔

在吹腔兴起阶段，最早记载二簧腔的史料是成书于乾隆四十年（1775）的李调元《剧话》，他认为起于江右的胡琴腔"又名二簧腔"②。这则材料显示，二簧腔已在此前形成并流行于江西等地。四川人李调元对花部戏曲较为熟悉，曾与川籍名伶魏长生关系甚笃，他的记载当比较符合二簧腔的实际情况。时间往后推移二十年，则有李斗《扬州画舫录》卷五提及当时南方有二簧腔流行："雅部即昆腔，花部为京腔、秦腔、弋阳腔、梆子腔、罗罗腔、二簧调，统谓之乱弹班"③。同卷还提及伶人樊大晬昆、弋、梆、罗和二簧"无腔不备"，人谓"戏妖"。④ 值得注意的是，李斗《扬州画舫录》特意指出"安庆有以二簧调来者"⑤。那么，从安庆来的"二簧调"究竟是什么声腔呢？它与同期产自安庆的吹腔又是什么关系？我认为，乾隆年间兴起的二簧腔就是石牌腔，而石牌腔即如上文所指出的，是吹腔和拨子两种声腔的合称。

据《凌次仲先生年谱》卷一记载，乾隆四十五年（1780）扬州词曲局设立后，李斗就被征召参与对剧本的查饬工作。⑥ 按常理而言，他对江南地区戏曲声腔的流行情况是了如指掌的，因此《扬州画舫录》提及的安庆二簧调，应该是对当时安庆最流行的戏曲声腔的一种准确判断。如上文所言，当时安庆一带兴起的声腔就是石牌腔。李斗为什么不像两淮盐政使伊龄阿、湖广总督舒常、湖北巡抚郑大进、江西巡抚郝

① 齐如山旧藏《双合印总本》，中国艺术研究院图书馆藏本。
② 李调元《剧话》，《中国古典戏曲论著集成》第八册，中国戏剧出版社1959年，第47页。
③ 同期钱泳的《履园丛话》卷十二亦有类似的话。孟裴校点，上海古籍出版社2012年，第223页。
④ 李斗《扬州画舫录》卷五，汪北平、涂雨公点校，第131页。
⑤ 李斗《扬州画舫录》卷五，汪北平、涂雨公点校，第130页。
⑥ 张其锦编《凌次仲先生年谱》卷一，见陈祖武选《乾嘉名儒年谱》第10册，北京图书馆出版社2006年，第140页。

硕、广东巡抚李湖等地方要员向朝廷奏报查办戏曲的奏折中，直接称之为石牌腔或吹腔，却另题新名"二簧腔"呢？

笔者以为这与徽班御前承应有关。组织徽班的扬州盐商为来自安庆的石牌腔取个新奇又文雅的名字，既便于掩人耳目又能愉悦圣听。众所周知，梆子戏在北京因为搬演"粉戏"而受到朝廷的查禁，至乾隆五十年（1785）议准：

> （京师）城外戏班，除昆、弋两腔仍听其演唱外，其秦腔戏班，交步兵统领五城出示禁止。现在本班戏子概令改归昆、弋两腔，如不愿者听其另谋生理。倘有怙恶不遵者，交该衙门查拿惩治，递解回籍。①

李斗的《扬州画舫录》成书于乾隆六十年（1795），主要记述的就是此前二十馀年间扬州的城市史。如上文所论，石牌腔所包含的高拨子就是吸收梆子戏艺术养分的产物，徽班艺人或组织徽班的盐商有意淡化高拨子而突出吹腔，而称二簧。徽州盐商在扬州垄断了盐业的经营，为向乾隆皇帝邀宠，他们在乾隆下江南及其庆寿期间，组织徽州戏班进献御前。乾隆五十五年（1790），弘历八旬万寿庆典，四大徽班进京贺寿演戏，其中三庆班的高朗亭就被花谱《日下看花记》称为"二簧之耆宿"②。从此，二簧调频繁进入北京文人品评伶人的花谱视野，如《听春新咏》将北京剧坛分为三部，雅部为昆腔，徽部唱二簧，西部演梆子，这说明徽班演唱二簧腔为京城人所熟知。③ 即便到了道光中叶，楚伶进京唱红了汉调西皮，导致"吹律不竞"，但仍有徽班的二簧腔为个别人所特嗜，"若二簧、梆子靡靡之音……台下好声鸦乱"④。

"簧"的本义是指管乐发声的薄片，古时就有簧片之谓。笛子与唢呐都属于簧片乐器。王芷章先生认为，之所以吹腔被称为"二簧腔"是因为吹腔为笛子伴奏，"且多有双笛，由于笛膜相当于笙中之簧，故

① 《钦定大清会典事例》卷七七九"都察院·五城"，沈云龙编《近代中国史料丛刊三编》第692册，文海出版社有限公司1973年，第2146页。
② 小铁笛道人《日下看花记》卷一，张次溪编《清代燕都梨园史料》，第103页。
③ 留春阁小史《听春新咏》"例言"，张次溪编《清代燕都梨园史料》，第155页。
④ 蕊珠旧史《长安看花记》，张次溪编《清代燕都梨园史料》，第310页。

称为二簧"①。此论道出了二簧腔之"簧"来源于笛子的特殊构造，可备一说。本书在第八章《"二黄腔"的名实及其与周边声腔之关系》也从语源学的角度考证了二簧腔的命名与笛子之簧片有关。何昌林先生则另有新说，他认为"二簧"是指"在两句一转的唱腔中，可以使用两次'大过门'，即两次'簧'（'大过门'即'簧'）"，"簧"在高腔中就是帮腔，"由于出现两次，故称'二簧'"。② 这种说法应者寥寥。

近读乾隆年间山阴人周大榜梆子戏、吹腔剧本《十出奇》和《庆安澜》发现，剧中的吹腔唱段皆明确标注是由笛伴唱还是由唢呐伴唱，故笔者认为"二簧"之得名还有一种可能，就是二"簧"指两种管吹乐器——笛子与唢呐。它们正是安庆吹腔的两种主要伴奏乐器。由两种簧管乐器指称由它们伴奏的声腔，这种命名的方式是戏曲声腔史上常见的。例如，伶人将笛、唢呐改为胡琴伴奏，李调元《剧话》记载："胡琴腔起于江右，今世盛传其音，专以胡琴为节奏，淫冶妖邪，如怨如诉，盖声之最淫者。又名二簧腔。"③ 二簧腔又称为"胡琴腔"，亦是同样的命名原理。

由此可见，二簧腔的得名主要是与吹腔相关，这既体现吹腔在清中叶重要的影响力和传播力，也隐含规避政治风险的意图。

弄清楚了二簧腔即吹腔和高拨子，也就明白它与后世皮黄腔中的二黄调的差别和差距。差别，意味着二簧腔不可混同于二黄腔，它们是两种不同的声腔；差距，则意味着二簧腔在艺术上远没有二黄腔成熟和精致，如二簧腔还处于长短句式与齐言句式混杂的状态，不是完全意义上的板腔体。又据《十出奇》《庆安澜》中吹腔形态显示，当时的二簧腔仅有正板和急板，板式远没有后世二黄腔那么丰富和完善。正板是吹腔中最主要的板式，稍走低调的被称为"二簧平板"；急板节奏紧促，与舒缓的平板形成互补。另一方面，后世以"老二黄"来称谓唢呐二簧，二簧平板则被称为"小二黄"，这些叫法透露出二簧与二黄之间的艺术联系。简言之，清中叶以笛和唢呐伴奏的二簧腔是后世二黄腔的"童年

① 王芷章《中国京剧编年史》附录，第1236页。
② 何昌林《从三簧说到二簧》，《戏曲研究》第12辑，文化艺术出版社1984年，第246页。
③ 李调元《剧话》，《中国古典戏曲论著集成》第八册，第47页。

期"的形态,当它吸收西皮腔的艺术养分予以自身改造,就脱胎换骨演化为一种新腔——二黄腔。这个演进过程,清中叶《燕兰小谱》《金台残泪记》等戏曲文献有所记载。《金台残泪记》指出"甘肃腔曰西皮调",而吴长元《燕兰小谱》认为"蜀伶新出琴腔,即甘肃调,名西秦腔。其器不用笙笛,以胡琴为主,月琴为副。工尺咿唔如话。"① 张际亮《金台残泪记》又指出:"此腔当时乾隆末始蜀伶,后徽伶尽习之。"② 西秦腔本是以笛伴奏,后改为胡琴,并向板腔体的梆子腔靠拢,从而衍生出新的西皮调。徽伶以西皮调更为新奇可听广受观众欢迎,故转向西皮调学习并改造徽调吹腔,从而生成二黄腔。

四、吹腔与宜黄腔

宜黄腔是清代在抚州宜黄县产生的一种声腔。最早记载宜黄腔的文献,流沙等学者认为是康熙间浙江余姚人徐沁《香草吟》第一出"纲目"的眉批③,文曰:"作者惟恐入俗伶喉吻,遂堕恶劫,故以'请奏吴歈'四字先之,殊不知是编惜墨如金。曲皆音多字少,若急板滚唱,顷刻立尽。与宜黄诸腔,大不相合。吾知免夫。"④ 这里提及的"宜黄诸腔"不明所指,故其是否包含"宜黄腔"更是未知数。较早记载宜黄腔的文献是昭梿的《啸亭杂录》,是书卷八谓:"近日有秦腔、宜黄腔、乱弹诸曲名。其词淫亵猥鄙,皆街谈巷议之语。"⑤ 将已进京的宜黄腔与秦腔、乱弹腔并列而称,但言语间流露出对地方戏强烈的鄙薄之意。

宜黄腔在清中叶就进入北京,且能与当时流行的秦腔、乱弹腔同时受到昭梿的关注,说明其声腔主体特征是明确的。宜黄腔的唱腔有【平板吹腔】【批子】和【唢呐二凡】,伴奏乐器以笛子和大唢呐为主。【批子】即吹腔顿脚板。⑥ 在《缀白裘》中"赶子""挡马"皆有存在。可

① 吴长元《燕兰小谱》卷五,张次溪编《清代燕都梨园史料》,第46页。
② 张际亮《金台残泪记》卷三,张次溪编《清代燕都梨园史料》,第250页。
③ 流沙《清代梆子乱弹皮黄考》,第308页。
④ 徐沁《香草吟》第一出"纲目"的眉批,国家图书馆藏康熙间曲波本。
⑤ 昭梿《啸亭杂录》卷八,何英芳点校,第235页。
⑥ 陆小秋、王锦琦《"梆子""梆子腔"和吹腔》,《戏曲艺术》1983年第4期。

第四章 清代"吹腔"源流及其与周边声腔的关系

见,宜黄腔早期的声腔【平板吹腔】、【批子】由笛子伴奏,【唢呐二凡】自是以唢呐伴奏,故它们皆属于吹腔系统。

清乾隆年间,宜黄腔艺人以胡琴代替笛子和唢呐,"并将【平板吹腔】和唢呐【二凡】统一起来,从而构成以【二凡】为主体的胡琴腔"[①]。胡琴腔由倒板(原唢呐二凡倒板第一句)、十八板(原唢呐二凡倒板第四句)、正板(原唢呐二凡正板)、流水板(原唢呐二凡流水板)、散板(原唢呐二凡流水板)、平板(原出平板吹腔)组成。[②] 与宜黄腔声腔结构不同的是,安庆二簧腔以笛子伴奏的吹腔为主、以唢呐二簧为辅,而宜黄腔将西秦腔的小筒胡琴提升为主奏乐器,使之较安庆二簧腔在艺术上更为接近后世皮黄声腔系统中的二黄腔,甚至不妨认为"宜黄腔是一种原始的二黄"[③]。

正由于宜黄腔以【二凡】为主体声腔,故而流沙等学者更主张它源自北吹腔,即宜黄腔的源头是来自大西北的西秦腔。程砚秋旧藏《钵中莲》传奇中就有【西秦腔二犯】的声腔名称,"二凡腔,是因其源于【西秦腔二犯】而得名"[④]。具体而言,以三五七为主体的陇东调吹腔是西秦腔早期声腔,在其基础上变出一种半句吹腔的"批子"。"二犯"就是通过批子演变而来。流水板的二犯与一板一眼的秦吹腔并奏,形成曲牌与板腔的混合体。[⑤] 二犯流水板、倒板、一板一眼的正板共同构成宜黄腔早期的唢呐二凡。一板一眼的秦吹腔后来演化为平板吹腔,批子也保留下来,成为宜黄腔中重要的声腔成分。

但要指出的是,宜黄腔随脱胎于西秦腔,但在西秦腔的基础上又有所改进,例如在调式上,宜黄腔的唢呐二凡将西秦腔的宫调式改为商调式,仅平板吹腔保留了西秦腔的宫调式。在调性上,宜黄腔的二凡调改西秦戏的正宫调为凡字调,音调要低。在板式上,宜黄腔在西秦腔流水板的基础上,还发展出倒板、正板、流水板等多种,形成了较为丰富的板式体系。[⑥] 由此可见,戏曲声腔的发展永远都是遵循继承与创新的规

① 流沙《清代梆子乱弹皮黄考》,第309页。
② 流沙《宜黄诸腔源流探》,人民音乐出版社1993年,第39页。
③ 流沙《清代梆子乱弹皮黄考》,第310页。
④ 流沙《清代梆子乱弹皮黄考》,第304页。
⑤ 流沙《宜黄诸腔源流探》,第68页。
⑥ 流沙《宜黄诸腔源流探》,第38页。

律，新腔脱胎于老调，又能吸收其他艺术元素而创立新的声腔。所以，即如宜黄腔与西秦腔的关系：既保持了母体血脉，又流淌着自己的艺术新血液。它们在艺术上的"同"与"不同"，启发我们应持以辩证和发展的眼光去审视吹腔与宜黄腔之间的艺术联系。

本章小结

吹腔是清代戏曲声腔史上独具特色的腔调，它与西秦腔、二簧腔、宜黄腔、二黄腔的关系错综复杂，给它的源流蒙上神秘的面纱，也给我们了解它的前世今生带来了不小的困惑。

从上文的论述可以看到，吹腔的兴起，实际上是清代戏曲声腔演进的一个特殊历史阶段。在时间起止上，前可追溯至康熙年间梆子戏裹挟秦吹腔南传东进，后可延至嘉庆道光年间吹腔在皮黄腔系中遗留与衍化。这个过程基本上与清代乱弹流行时间、时长相埒。

继就清代剧坛称谓吹腔为"乱弹"来看，吹腔作为乱弹戏的一种，它也如乱弹一样，有一个继承传统与融合新质、重组旧腔与再创新调的过程。而清中叶的二簧腔和宜黄腔正体现出曲牌体与板腔体混合演唱的特殊状态，处于由曲牌体结构向板腔体结构过渡阶段。事实上，二簧腔和宜黄腔都是吹腔阶段的产物，它们都是由吹腔向二黄腔迈进的中间状态，亦不妨将它们皆视为后世皮黄腔系中二黄腔的早期形式。所不同的，只是因为宜黄腔较之二簧腔改换胡琴伴奏要早，故在清中叶，宜黄腔在声腔进化上，更接近后世的二黄腔。这也就是为什么欧阳予倩先生对二黄腔来源于安徽、江西还是湖北作一番考证后，得出是几省艺人"集体合作"结论的原因所在。①

考察吹腔与二簧腔、宜黄腔的关系，还可以发现一个特别的现象：在清中叶，无论是二簧腔还是宜黄腔，它们的腔调系统组成都呈现南北声腔的互补共性特征。安庆二簧腔由南方声腔色彩鲜明的吹腔与受秦腔影响较大的高拨子组合成的复合腔系，宜黄腔则是南方声腔吹腔与西秦腔变化而来的二凡调组合而成。南北声腔在安徽、江西等地的融合，从而诞生出新的声腔。这种腔调生成的新路径，熔铸南方与北方戏曲声腔

① 欧阳予倩《谈二黄戏》，《小说月报》第17卷号外，1927年6月。

的长处，赋予声腔更丰富的表现力和涵容度。后来，产生于湖北的西皮与来自徽、赣的二黄，再次实现北腔与南调的融合。可以说，南北声腔的不断融合、改造与提高，成就了皮黄声腔的艺术高度。

　　吹腔源流及其演变的复杂性，不仅是因为它存在南北两种艺术品种，而且还在于它以极为灵活与开放的姿态，不断与周边的声腔发生融合而衍化出新的品种。故而，本章实际上以二黄腔的来源问题为核心，通过考镜吹腔的源流来探寻与之有关系的安庆二簧腔、江西宜黄腔对后世二黄腔生成的独特贡献，以通过"减头绪"实现"立主脑"的研究目的。

第五章　从"乱弹"词义流变看清代梆子戏的演进

"乱弹"是清代戏曲史上的一个重要名词,它频频见诸清代各类文献,含蕴着清代戏曲演进的丰富信息。"乱弹"一词在不同的发展阶段、传播地域和历史语境下,词义多有迁转,令人不易把握。例如,清初卢锡晋《尚志馆文述》认为乱弹就是梆子腔[1],而同时的孔尚任《节序同风录》却将乱弹与弋阳、梆子腔并列[2]。乾隆间钱德苍编辑的《缀白裘》则收有题名"乱弹腔"的剧本,而道光间张际亮《金台残泪记》却称"乱弹即弋阳腔"[3]。清末,乱弹更成为皮黄戏甚至京剧的专名,"乱弹者何?皮簧(西皮、二簧)之总称也"[4]。在这些专指之外,乾隆末年的《燕兰小谱》《扬州画舫录》等文献,又将"乱弹"视为花部戏曲的集合名词[5]。可见,"乱弹"在清代戏曲发展的历史中发生多次转义,甚至在同一时期,乱弹也有不同的指涉。

关于"乱弹"称谓的研究,学者多从时间维度梳理"乱弹"词义流变的基本轨迹,[6]而对于乱弹不同词义生成的内在机理,乱弹词义嬗变所反映的社会心态和剧坛潮流,乱弹演化对清代戏曲转型产生的影响,涉及甚少。鉴此,笔者结合历史文献和乱弹剧本,尝试对上述问题作些讨论。

[1] 卢锡晋《尚志馆文述》卷五《与张山公书》,《四库未收书辑刊》第八辑第19册,第162页。
[2] 孔尚任《节序同风录》(不分卷),《四库全书存目丛书》史部第165册,第815页。
[3] 张际亮《金台残泪记》卷三,张次溪编《清代燕都梨园史料》,第250页。
[4] 刘豁公《歌场识小录》,凌善清、许志豪主编《戏学汇考》卷首,大东书局1926年,第1页。
[5] 李斗《扬州画舫录》卷五,汪北平、涂雨公点校,第107页。
[6] 青木正儿《中国近世戏曲史》第四编"花部勃兴期",周贻白《中国戏剧史长编》第七、八、九章,曾永义《戏曲腔调新探》第六编"梆子腔系新探",廖奔《中国戏曲声腔源流史》第四章"南北复合腔种形成"。

第五章 从"乱弹"词义流变看清代梆子戏的演进

一、"乱弹"新声:名谓生成及其指涉

"乱弹"的名谓具有鲜明的时间性和地域性,其词义随着历史的推移以及在不同地区特定人群的口耳传承中发生变化,欲探明"乱弹"名义之变迁,则须先考明乱弹之名始于何时?起于何地?首指何腔?

"乱弹"一词最早见于康熙二十五年(1686)时任陕西提学道许孙荃(1640—1688)所作《秦中竹枝词》:"不唱开元古乐府,不唱江南新竹枝。乱弹听彻浑忘寐,半是边城游侠诗。"(原注:"乱弹,秦中戏")① 继之是康熙三十一年(1692)刘献廷《广阳杂记》记载他在衡阳观看"秦优新声,有名乱弹者"②,乱弹被刘献廷冠以"新声",或说明此种声腔在大江南北流行不久。此外,康熙五十年(1711),上海松江人黄之隽在广西巡抚陈元龙幕府里做塾师兼幕僚,所作"秦音演乱弹"③ 的诗句记载了桂林当地伶人演唱乱弹的情况。以上康熙年间的几则"乱弹"史料透露出两点基本信息:其一,"秦中戏""秦优""秦音",指明"乱弹"的发源地是秦地。其二,乱弹是一种新声,也就是说它刚刚在陕西及其周边地区兴起。众所周知,在此之前陕西已有以秦地方言演唱的戏曲——秦腔,如果乱弹也是发源于秦,且以秦方言演唱,它和既有的秦腔有何区别?康熙四十七年(1708)秋戏曲家孔尚任赴山西平阳游幕,作有《乱弹腔》和《秦腔》两首竹枝词分别记录这两种不同的声腔。《乱弹腔》谓:"乱弹曾博翠华看,不到歌筵信亦难。最爱葵娃行小步,氍毹一片是邯郸。"另一首《秦腔》谓:"秦声秦态最迷离,屈九风骚供奉知。莫惜春灯连夜照,相逢怕到落花时。"④ 值得注意的是,孔尚任在诗中用邯郸学步的典故来表达乱弹腔是以秦声演唱,取鉴、融合其他剧种艺术的新型声腔。乾隆间浙江人朱维鱼《河

① 潘超、丘良任、孙忠铨等编《中华竹枝词全编》第七册,第212页。
② 刘献廷《广阳杂记》卷三,汪北平、夏志和点校,第152页。
③ 黄之隽《唐堂集》卷四一《桂林杂咏四首》,《四库全书存目丛书》第271册,第618页。
④ 孔尚任《长留集》卷六,徐振贵编《孔尚任全集辑校注评》,第1850页。

汾旅话》卷四记载"山陕梆子腔戏,唱又终有别"①,也认为在梆子腔系统内部(或不同地方的梆子腔戏)存在演唱风格的差别。

这种与传统秦腔"终有别"的乱弹新声究竟是什么呢?笔者认为就是新起的梆子腔。清前中期的一些文人直接将乱弹与梆子并称,或将梆子直接称为乱弹,如前引卢锡晋《尚志馆文述》卷五谓"乱弹,云即所见梆子腔也"②。乾隆间朱棠的竹枝词诗句"各庙梨园赛绮罗,腔传梆子乱弹多"③,也是将梆子直接称为"乱弹"。唐英《天缘债》第四出"借妻"剧中角色就说《肉龙头》《闹沙河》等戏"都是乱谈梆子腔里的大戏",也是将乱弹与梆子腔连称。往细处讲,梆子腔也是以秦音演唱,虽然广义也可称为秦腔,但它采用梆子击节,且对秦腔的行腔方式予以了改良。乾隆间刊的《临潼县志》曾指出传统秦腔的特点是"音节宏畅,不尚织曲":"秦声曰夏声,气厚俗重,有先王之遗,故其声独大。击瓮拊缶,歌呼呜呜,土操虽俚,然音节宏畅,不尚织曲。"④,而梆子腔则在传统秦腔基础上有所变化,刘献廷《广阳杂记》卷三记载,康熙三十一年(1692)冬他在衡州观看到秦优演出"乱弹"的感受是"秦优新声有名乱弹者,其声甚散而哀"⑤。何为"哀而散"呢?流沙先生对此解释说:"这种【乱弹】正是出自西秦腔的【二犯】。因为【二犯】的板式原来只有紧打慢唱和散板,而且是以紧打慢唱为主。只要是弦律走向多下行,就能产生'散而哀'的特点。"⑥乾隆年间李声振的竹枝词《乱弹腔》的诗给我们提供了更多信息:"渭城新谱说昆梆,雅俗如何占号双?缦调谁听筝笛耳,任他击节乱弹腔。"⑦据此,乱弹其实就是秦声缦调。"缦调"即"曼声""慢调","曼声,犹

① 朱维鱼《河汾旅话》,《丛书集成续编》第227册,新文丰出版公司1989年,第152页。
② 卢锡晋《尚志馆文述》卷五《与张山公书》,《四库未收书辑刊》第8辑第19册,第162页。
③ 朱棠《送友之吴门竹枝词》,潘超、丘良任、孙忠铨等编《中华竹枝词全编》第三册,第518页。
④ 史传远纂修《(乾隆)临潼县志》卷一,《中国地方志集成·陕西府县志辑》第15册,凤凰出版社2007年,第18页。
⑤ 刘献廷《广阳杂记》卷三,汪北平、夏志和点校,第152页。
⑥ 流沙《清代梆子乱弹皮黄考》,第105页。
⑦ 路工编选《清代北京竹枝词(十三种)》,第149页。

第五章 从"乱弹"词义流变看清代梆子戏的演进

长引也"(《列子·汤问第五》),乱弹艺人运用转喉的发声技巧改造秦腔,使高亢而直硬的秦腔更富变化,"曼声度曲,鼻息与喉啭相发作音"①,"拍数移来发曼声,最是转喉偷入破"②。严长明乾隆间在西安听到的或就是曼声的秦腔,他如此形容这种新声:"扣律传声,上如抗,下如坠,曲如折,止如槁木,倨中矩,勾中钩,累累乎端若贯珠,斯则秦声之所有。"③ 以致其幕主毕沅产生秦腔曼声就是霓裳调的错觉,"击缶乌乌满座中,清宵花底按玲珑。曼声错认霓裳调,肠断东吴老阿蒙"④。李声振对《乱弹腔》的注释是:"秦声之缦调者,倚以丝竹,俗名昆梆,夫昆也而梆云哉,亦任夫人昆梆之而已。"⑤ 对此,有学者认为"秦声中间的'慢调',受到昆曲的影响,走的是秦腔较为婉转低回的一路,因此才能被人们同昆曲连在一起,称作'昆梆'。"⑥ 这种解释并无根据,李声振将乱弹称为"昆梆",其实表达的是对这种曲调的直观感觉,并不代表它就是昆、梆融合的产物。

梆子是乱弹掌握节奏的乐器,其伴奏的主要乐器是笛、笙等管乐。康熙间浙江人查嗣瑮《土戏》"玉箫铜管漫无声,犹胜吹鞭大小横。不用九枚添绰板,邢瓯击罢越瓯清"的诗句,⑦ 记载陕西凤翔当地用笛子("吹鞭")和打击乐器伴奏的戏曲。魏荔彤《京路杂兴三十律》"学得秦声新倚笛,妆如越女竞投桃"⑧ 的诗句及"近日京中名班皆唱梆子腔"的注释,以及李永绍《约山亭诗稿》卷三《梆子腔戏》"村笛莫惊听者聪"的诗句,⑨ 都表明"新倚笛"的梆子腔就是吹腔。康熙五十一年(1712)始任绵竹县令的陆箕永有《绵州竹枝词》:"山村社戏赛神幢,铁拨檀槽柘作梆。一派秦声浑不断,有时低去说吹腔。"原注:

① 钟惺《隐秀轩集》"文宿集"《李少翁传》,《四库禁毁书丛刊》集部第48册,北京出版社1997年,第362页。
② 吴伟业《梅村家藏稿》卷十一《王郎曲》,《清代诗文集汇编》第29册,第68页。
③ 傅谨主编《京剧历史文献汇编》"清代卷·专书上",第11页。
④ 毕沅《灵岩山人诗集》卷三十一《上元灯词》(其六),《续修四库全书》1450册,第295页。
⑤ 路工编选《清代北京竹枝词(十三种)》,第149页。
⑥ 廖奔《中国戏曲声腔源流史》,第150页。
⑦ 查嗣瑮《查浦诗钞》卷七,《四库未收书辑刊》第八辑第20册,第76页。
⑧ 魏荔彤《怀舫诗集续编》卷一,《四库全书存目丛书补编》第4册,第98页。
⑨ 李永绍《约山亭诗稿评注》,兰翠评注,第180页。

"俗尚乱谈,余初见时颇骇观听,久习之,反取其不通,足资笑剧也"①,也指出以笙、笛伴奏的吹腔,因以梆子司节,被称为"乱谈(弹)"。《临潼县志》卷一还谓:"大戏原系秦声,所谓击瓮拊缶而歌,呼呜呜者。……今则乱谈盛行,腔调数易,靡靡之音,杂以笙箫,鄙俚秽亵。半夜空堡而出,举国若狂,斯为下矣。"②乱弹的"靡靡之音",与《广阳杂记》所称"哀而散"的秦腔新声和李声振所言的"秦声缦调"可以相互印证,而"杂以笙箫"正合吹腔的伴奏乐器。故笔者认为,这种以吹腔为核心、以秦地方言演唱的乱弹声腔,因为以梆子统领节奏,故而又被并称为梆子乱弹,或简称为梆子腔、梆子戏。可见,乱弹最初与梆子腔并称,传达出它在属地、腔调、乐器和艺术上与梆子腔血脉相连的身份信息。随着从秦地向全国的扩散传播,其腔调数易,但乱弹的名称却稳固地被保留下来,成为梆子戏诸多名称中的一种。

其实,在梆子腔系中,既有长短句式和齐言句式相杂的吹腔,也有七字或十字对句的板腔体戏曲。康熙间安徽桐城人方中通游历广东时,发现木鱼书就是一种七字齐言体的民间说唱文学,在句式上颇似陕西的梆子乱弹戏,"如陕西之乱谈,亦七字句,而言调不同。"③又如,清代前中期梨园演出本《钵中莲》中的【西秦腔二犯】,就是整齐的七言对句形式的板腔体声腔。乾隆四十六年(1781)河南人吕公溥创作的梆子戏《弥勒笑》,唱梆子腔的曲词都是整齐的十字句。④这些皆表明,清代前中期,梆子腔系中的板腔体戏曲已获得独立的曲体身份。

二、"乱弹"得名:"乱"字的多种释义

清初"乱弹"之名伴随梆子腔的崛起而广泛流传,其得名的关键在于乱弹的"乱"字。"乱"字既透露出诸腔杂奏的舞台演出形态,也含蕴着观众对乱弹戏的独特审美感受。音乐杂乱无章,声腔杂陈混乱,乐器混搭杂配,文词鄙俗聒耳,皆是观众眼中"乱"的体现。凡此诸

① 潘超、丘良任、孙忠铨等编《中华竹枝词全编》第六册,第 719 页。
② 邓长耀纂修《(民国)临潼县志》卷一,《中国地方志集成·陕西府县志辑》第 15 册,凤凰出版社 2007 年,第 329 页。
③ 方中通《续陪》,《清代诗文集汇编》第 133 册,第 186 页。
④ 吕公溥《弥勒笑》,国家图书馆藏稿抄本(存上卷)。

第五章 从"乱弹"词义流变看清代梆子戏的演进

种"乱"象,实以昆腔绵邈舒纡、静雅纯正的特征为参照。某种意义上,"乱"字包涵着文人对新崛起梆子腔的轻蔑态度和立场。

首先,乱弹之"乱"给人的感受是诸腔杂陈。秦腔乱弹从西北而来,为立稳脚跟,戏班和伶人总是想方设法适应当地民众听戏的多种口味,有时一台戏诸腔同演,就形成了"乱"弹的演出形态,"乱弹者,乾隆时始盛行之,聚八人或十人,鸣金伐鼓,演唱乱弹戏文,其调则合昆腔、京腔、弋阳腔、皮黄腔、秦腔、罗罗腔而兼有之。"① 如此释义,虽不出李斗《扬州画舫录》卷五对花部"统谓之乱弹"的界定,但同时揭示出一台乱弹戏没有主导声腔,出现诸腔杂陈、交错搬演的情景。这种状况给人的感受就是唱腔杂凑随意、鄙俗不雅致,主体性不鲜明,如康熙间小说《林兰香》第二十七回寄旅散人的批语云:"所谓梆子腔、柳子腔、罗罗腔等派者,真乃狗号,真乃驴叫,有玷梨园名目也。"② 乾隆间的文士檀萃也有类似的看法:"无学士大夫润色其词,下里巴人徒传其音而不能举其曲,杂以唔咿唔于其间,杂凑鄙嗲,不堪入耳,故以'乱弹'呼之。"③ 嘉庆、道光间的文人周寿昌更是点出了乱弹"腔无定板"的现象:"板亦曰顶板,乱弹亦有板,而名色较多,盖其腔可任人随时造之,无定律也"④,也就是戏曲行当经常说的"荒腔走板"。

其次,乱弹之"乱"也体现于其乐器搭配混杂,远不及昆腔以笛伴奏的单纯。《临潼县志》卷一记载当地演出"乱弹"给人的感受就是"靡靡之音,杂以笙箫"⑤,即指明当地乱弹的伴奏乐器与伶人发声之间的不协调。清中叶"乱弹"的伴奏乐器不断有改换。秦腔原用弦索,乾隆间魏长生入京,改用胡琴伴奏,"蜀伶新出琴腔,……其器不用笙笛,以胡琴为主,月琴副之。"⑥ 胡琴伴奏,能用弓随着人声唱腔而自由滑动,给幕后乐师来托调、裹腔留下很大的空间,但在一些音乐内行

① 徐珂《清稗类钞》第11册"戏剧类",第5015页。
② 随缘下士《林兰香》批语,丁履元校点,第215页。
③ 檀萃《滇南集》律诗卷三,清嘉庆元年(1796)石渠阁刻本,国家图书馆藏。
④ 周寿昌《思益堂集》日札卷七,《续修四库全书》第1541册,第73页。
⑤ 邓长耀纂修《(民国)临潼县志》卷一,《中国地方志集成·陕西府县志辑》第15册,凤凰出版社2007年,第329页。
⑥ 吴长元《燕兰小谱》卷五,张次溪编《清代燕都梨园史料》,第46页。

家看来，不受限制的胡琴拉扯，就是一种乱"弹"。秦声乱弹由弹拨乐器演进为拉弦乐器，"同时又用梆子拍板司节，自此以后，无妨随意乱拉，不似弹琵琶时还须兼顾拍子之受限制，因有'乱弹'之称。"① 清人对乱弹乐器搭配之"乱"的评价，仍是以昆腔为参照。昆曲凡唱多以笛伴奏，曲段"分寸毫厘与笛合拍，板拍轻重，点次分明"②，而且音声单一纯净，配合幽静雅致的唱演环境，更凸显其高雅脱俗的艺术品格。但是，花部戏从下层兴起，面对的是文化程度不高的观众，且多在嘈杂的广场演出，故而伶人发声高亢激越，甚至有多人帮腔，以便能将唱词送入各个角落的人群耳中；乐器伴奏大锣大鼓，或是采用声急调高的唢呐之类吹管乐器。这些声音，在文人雅士看来皆是"声病"，它们聒耳不正，即谓乐之"乱"。日本学者青木正儿曾说过"盖乱弹者当指众多乐器合奏热闹之谓也"③ 的话，道出了清代乱弹戏音乐伴奏上的显著特点。

再次，乱弹之"乱"还体现于文辞风格上，文词荒诞随意、鄙俚粗浅，故多称乱弹为"乱谈"。乱谈、乱弹，音同而义殊，且角度有异，乱弹是从声音而论，乱谈则是从文辞的角度对乱弹戏曲的一种评鉴。康熙五十一年（1712）始任绵竹县令的陆箕永曾谓："俗尚乱谈，余初见时，颇骇观听。久习之，反取其不通，足资笑剧也"④。牛运震《答礼县程公》也称秦中戏为"乱谈"："梨园子弟者，县东之陇城，仅有朱凤子等一二辈，婆娑叫号，近于巫觋之戏，命曰乱谈，殆秦之下里巴人者耳。"⑤ 同时期的廖景文更是站在文人的立场上评论："若所谓乱弹，则词多鄙俚，系若辈随口胡诌，不经文人手笔，宜其无当大雅矣。"⑥ 乱弹题材荒悖不经，也多遭文人诟病。方成培在乾隆四十二年（1777）序刻本《香研居词麈》中特意谈到："培幼年见吾乡祈年报赛，所演皆古传奇忠孝事，其时风俗淳厚。近二十年来，乱谈腔盛行，专取

① 徐筱汀《"乱弹"释名》，《半月戏剧》第 6 卷第 4 期，1947 年，第 26 页。
② 檀萃《滇南集》律诗卷三，国家图书馆藏清嘉庆元年（1796）石渠阁刻本。
③ 青木正儿原著，王古鲁译著，蔡毅校订《中国近世戏曲史》，第 321 页。
④ 潘超、丘良任、孙忠铨等编《中华竹枝词全编》第六册，第 719 页。
⑤ 牛运震《空山堂文集》卷一《答礼县程公》，《清代诗文集汇编》第 305 册，第 91 - 92 页。
⑥ 廖景文《清绮集》卷三，乾隆刻本，南京图书馆藏。

淫秽支离不通之说演为正本。世人多喜观之，而风俗大坏。"① 嘉庆、道光间甘肃人黄育楩《破邪详辩》卷三指出"梆子戏多用三字两句，四字一句，名为十字乱谈""重三复四，杂乱无章"②。故事荒诞不经，文词鄙俚不雅，同样是"乱弹"得名的一个重要原因。

由上论述可见，"乱弹"初始得名，是文人群体以昆腔的艺术标准来审视新兴梆子腔的产物。因为有昆腔的艺术标尺，乱弹戏在以新的艺术形式征服观众的同时，其唱腔艺术、伴奏音乐、故事情节和唱词念白，都呈现出粗糙俚俗的一面。可以说，乱弹之"乱"折射出梆子腔早期艺术形态的总体特征和观众对这种新剧种的直观感受。

三、"乱弹"外延：从狭到广的词义流变

随着梆子腔的对外传播，它的容量不断扩大，逐步成为包含多个声腔剧种的庞大体系。它既包含艺术体制比较完善的板腔体乱弹腔和介于曲牌体、板腔体之间的吹腔，也涵括梆子腔的衍生声腔（如梆子秧腔、西皮调、二黄腔等）。这些不同类别的声腔在清代剧坛上争相献艺，在给观众带来全新而多元观赏感受的同时，也延续着梆子腔的曲脉。

第一类是板腔体形态的梆子腔。梆子腔南传东进，与南方的地方声腔进行融合，产生出一种梆子乱弹腔，亦简称"乱弹腔"。乱弹腔的艺术形式可从钱德苍所编《缀白裘》第六、十一集所选戏出获得直观体认，这两集分别编刻于乾隆三十五年（1770）和三十九年（1774）。从句式上看，乱弹腔要比梆子秧腔、高腔、批子要整齐得多，基本是七字或十字对句，每个上下句为一个连唱的音乐单元。若干个单元组成全出的音乐结构，由于长短不限，故而可以在若干单元的连缀下一气呵成，很适合表达强烈的情绪和复述冗长的故事情节，如《缀白裘》第六集《张古董借妻》一剧，以九支【乱弹腔】构成全剧的音乐结构。同时，乱弹腔也能以单独曲调的姿态，与【高腔】【梆子腔】【吹调】甚至昆腔曲牌联套组曲，显示出灵活多样的音乐形式。这些表明，在乾隆中

① 方成培《香研居词麈》卷二"论古乐今乐本末不远"，《丛书集成初编》第 1672 册，中华书局 1985 年影印民国刊本，第 28 页。

② 黄育楩《破邪详辩》卷三，收入《清史资料》第三辑，中华书局 1982 年，第 59 页。

期，乱弹腔已经捷足先登，率先建立起完整的曲调形式与曲辞表达高度协调的板腔体戏曲体制。

　　第二类是介于曲牌体与板腔体之间的吹腔。上文所引查嗣璛《土戏》、魏荔彤《京路杂兴三十律》、李永绍《梆子腔戏》以及陆箕永《绵州竹枝词》，都提及以笙笛伴奏的梆子吹腔。吹腔是梆子戏大家庭中的重要剧种，与周边的二簧腔、宜黄腔都有着亲缘关系。① 因为梆子戏被冠以"乱弹"的名称，同为梆子声腔系统成员的秦腔和吹腔也被冠以"乱弹"之名。吹腔流播至南方，衍生出一些带有梆子戏质素的声腔，安徽的石牌腔即是一例。嘉庆初年林苏门《续扬州竹枝词》"石牌串法杂秦声"的诗句②，即证明吹腔与石牌吹腔之间存在血缘关系。据王锦琦、陆小秋介绍：清中叶主要唱吹腔的徽戏，"在其产生地石牌一带，从来不称徽戏，而自称乱弹"。③ 乾嘉时期汪必昌《徽郡风化将颓宜禁说》中的一段话也证明王陆之说不差："后之作俑石牌班，坏风化之渠魁，名曰乱谈。无曲文，喊街调，淫声淫调，无所不为。当场教演，人爱看，众乐观。"④ 清中叶石牌班所唱的石牌腔，实际就是二簧腔。嘉道间金连凯《业海扁舟》第二出"时兴的二簧，又是什么乱弹梆子腔"⑤ 的话，也传达出二簧腔来源于乱弹梆子腔的重要信息。

　　第三类是梆子腔的衍生声腔。在乱弹腔和吹腔基础上，衍生的声腔也往往被通俗地称为乱弹，如山东莱芜梆子称吹腔为乱弹，柳子戏中的【乱弹】调也是由"吹腔"演变而来。⑥ 在浙江，浦江乱弹、温州乱弹、绍兴乱弹、诸暨乱弹、东阳乱弹、黄岩乱弹，都是梆子乱弹腔的衍生剧种。⑦ 在众多梆子衍化声腔中，无疑皮黄腔是影响最广泛的。在道光年

① 参本书第四章《清代"吹腔"源流及其与周边声腔之关系》。
② 潘超、丘良任、孙忠铨等编《中华竹枝词全编》第三册，第760页。
③ 王锦琦、陆小秋《浙江乱弹腔系源流初探》，《中华戏曲》第4辑，山西人民出版社1987年，第30—31页。
④ 汪必昌《徽郡风化将颓宜禁说》，碑藏安徽省博物馆。原碑未见，转引自朱万曙《〈徽郡风化将颓宜禁说〉所见徽班资料》，《戏曲研究》第68辑，文化艺术出版社2005年，第226页。
⑤ 王文章主编《傅惜华藏古典戏曲珍本丛刊》，学苑出版社2010年，第89册第66页。
⑥ 高鼎铸《柳子戏音乐研究》，山东文艺出版社1995年，第512页。
⑦ 王锦琦、陆小秋《浙江乱弹腔系源流初探》，《中华戏曲》第4辑，山西人民出版社1987年，第30—31页。

第五章　从"乱弹"词义流变看清代梆子戏的演进

间皮黄腔兴起后，包括京剧在内的皮黄戏亦被称为乱弹，清宫昇平署档案关于皮黄戏的称谓变迁，能够很好体现乱弹名谓的变化轨迹。道光六年（1826）十二月二十三日，"祭灶日"重华宫承应的戏出中有一出《淤泥河》，其后注明"乱、外学"。① 丁汝芹先生指出：乱，当指乱弹戏，这是"迄今为止见到的最早在宫廷档案中提及的'乱弹'称谓。"② 同治八年（1869）九月二十六日昇平署档案记载："印刘传西佛爷旨：着刘进喜、方福顺、姜有才学二簧鼓、武场，张进喜学武场。王进贵、安来顺学二簧笛、胡琴、文场，不准不学。"③ 这是昇平署档案中首次出现"二簧"一词，此后"二簧"的称谓频繁出现，与乱弹、西皮等混用或连称。④ 宫外戏曲舞台上皮黄戏已经如火如荼，宫内也感受到了这种戏曲潮流，西太后要太监学二簧戏。同治十年（1871）立"乱弹戏人名次序档"，"这是为乱弹西皮二黄戏建立的专档"⑤；至光绪九年（1883）以后，宫外名角大批进宫，西皮二黄戏逐步增多。光绪三十四年（1908）"昇平署库存戏本目录"分为昆腔、梆子、乱弹三类，其中乱弹类有300余出，连台本戏31部，全是西皮二黄。⑥ 可见，至同治、光绪年间，宫中频繁使用的"乱弹"一词，就是专指皮黄戏。皮黄戏之所以被称为乱弹，很大程度因为它们与梆子戏有着血缘关系。现有研究成果显示，西皮源自秦腔，而二黄来自二凡调，二凡调就是梆子腔系统中的吹腔在南方的衍化声腔。⑦

第四类是受到梆子腔影响的曲牌体声腔。道光间张际亮《金台残泪记》卷三所记载的一条材料："乱弹即弋阳腔，南方又谓'下江

① 朱家溍、丁汝芹《清代内廷演剧始末考》，第171页。
② 丁汝芹《清宫戏事——宫廷演剧二百年》，中国国际广播出版社2013年，第139页。
③ 朱家溍、丁汝芹《清代内廷演剧始末考》，第332页。
④ 如同治九年十二月二十九日的档案记载有连续三日"单添上二黄戏""着净插二黄戏"的口谕（朱家溍、丁汝芹《清代内廷演剧始末考》，第337页）。同治十年十月初七日，伶平传旨，"以后西皮二黄随笛"（周和平主编《中国国家图书馆藏清宫昇平署档案集成》第24册，中华书局2011年，第12220页）。同治十一年三月十三日，太监恒英传旨，"着会乱弹二黄戏之人，筋斗、随手上去"（《中国国家图书馆藏清宫昇平署档案集成》第24册，中华书局2011年，第12510—12511页）。
⑤ 朱家溍《清代乱弹戏在宫中发展的史料》，《故宫退食录》下册，第445—446页。
⑥ 朱家溍《昇平署时代昆腔弋腔乱弹的盛衰考》，《故宫退食录》下册，第437页。
⑦ 参见本书第八章《"二黄腔"名实及与周边声腔之关系》。

调'"①清末谢章铤《赌棋山庄词话》卷九照录了这段话。张际亮将弋阳腔称为"乱弹"令人费解,周贻白先生甚至认为"这段话,按之事实,多少有点错误。"②如果《金台残泪记》这条材料是孤证,尚可以有理由怀疑是张际亮误记,然同期也有类似的材料,如道光间福建人徐湘潭(1783~1846后)经过弋阳县时作诗《弋阳县怀古》,他对其中"争夸新调弋阳腔"一句诗作注解释"剧曲有弋阳腔,俗名乱弹腔"。③他在另一首诗《广信归途杂诗》中也称弋阳腔是"一曲新腔"并注释"弋阳腔起于近时"④。弋阳腔明代前期已有流行,一直以来延续不绝,徐湘潭笔下的弋阳乱弹腔如他所言是一种"新腔",绝不是明代以降的弋阳腔,那么这种弋阳乱弹是什么新腔呢?乾隆间江西曲家蒋士铨《西江祝嘏》记载流动演出的傀儡戏班声称,"昆腔、汉腔、弋阳乱弹、广东摸鱼歌、山东姑娘腔、山西啳戏、河南锣戏,连福建的乌腔都会唱。"⑤这里皆以地名冠以声腔之前,"弋阳乱弹"当是一个声腔剧种的名称。蒋士铨《西江祝嘏·忉利天》第三出有一段标注"弋阳腔"的唱段:"琳宫上拟紫宸居,香界庄严蜀锦铺。……",25个对句全是整齐的七字句,与传统曲牌体弋阳腔的长短句式完全不同。这说明在乾隆至道光年间确实存在弋阳腔受到当时板腔体戏曲的影响而发生变化,这种融合梆子腔和弋阳腔的新声就是弋阳乱弹。

弋阳乱弹就是弋阳梆子腔,只是江西人习惯称之为弋阳乱弹或弋阳腔,在《缀白裘》中称之为梆子秧腔。乾隆三十五年(1770)程大衡为《缀白裘》前六集合刊写的序提出,昆曲是大结构,而"小结构梆子秧腔,乃一味插科打诨,警愚之木铎也"。乾隆三十九年(1774)许道承所作《缀白裘》十一集"序",也提及梆子秧腔,"若夫弋阳梆子秧腔则不然,事不必皆有征,人不必尽可考"并指出弋阳梆子秧腔是"戏中之变,戏中之逸"。对于梆子秧腔,李调元《剧话》给予了较为

① 张际亮《金台残泪记》卷三,张次溪编《清代燕都梨园史料》,第250页。
② 周贻白《中国戏剧史长编》,上海书店出版社2007年,第519页。
③ 徐湘潭《睦堂诗集》甲集二十六《弋阳县怀古》,《清代诗文集汇编》第558册,第724页。
④ 徐湘潭《睦堂诗集》甲集二十七《广信归途杂诗》,《清代诗文集汇编》第558册,第729页。
⑤ 蒋士铨《昇平瑞》第2出"斋议",周妙中点校《蒋士铨戏曲集》,第763页。

合理的解释:"弋腔始弋阳,即今高腔,所唱皆南曲,又谓秧腔。'秧'即'弋'之转声。"①"弋阳"连读就是"秧"声。《缀白裘》六集和十一集共有《落店》《偷鸡》《途叹》《问路》《雪拥》《猩猩》《上坟》七出戏直接出现梆子秧腔,从【梆子驻云飞】【梆子皂罗袍】【梆子山坡羊】【梆子点绛唇】等曲牌名也能看出它们是梆子腔与曲牌体戏曲的结合体,其句式上还保留着长短句的基本体制。

以上四类被称为"乱弹"的声腔,它们有一个共同特点是:要么来自于梆子腔系统内部或为梆子腔的衍生声腔,要么是本地声腔梆子化的直接产物。由于它们皆继承了梆子腔的艺术质素,因而也被民间称为"乱弹"。

在"乱弹"一词特指梆子乱弹腔、吹腔、二簧腔甚至皮黄腔、京剧等声腔剧种的同时,还存在语义扩张的另一面。乱弹语义外扩,是在梆子戏传播更广、影响更大、衍生剧种日多的背景下出现的。至清中叶,乱弹成为与昆腔戏相对应所有花部戏曲的统称。沈起凤《谐铎》卷十二记述魏长生在吴地演出秦腔的影响时指出:"自西蜀韦三儿来吴,淫声妖态,阑入歌台。乱弹部靡然效之,而昆班子弟,亦有倍师而学者。以至渐染骨髓,几如康昆仑学琵琶,本领既杂,兼带邪声。"②此处的"乱弹部"就是基于昆班、昆曲、雅部等语境下对地方戏的概称。《谐铎》成书于乾隆五十六年(1791),与之同时的还有几部书持有类似的观念,如初刻于乾隆五十年(1785)的吴长元《燕兰小谱》,记载吴大保、张发官等苏伶本习昆曲,兼学乱弹,并在《例言》中提出了"花部"与"雅部"的概念。③成书于乾隆末年的李斗《扬州画舫录》,则明确将花部等同于乱弹部,并对花部声腔予以罗列:"两淮盐务例蓄花雅两部,以备大戏。雅部即昆山腔,花部为京腔、秦腔、弋阳腔、梆子腔、罗罗腔、二簧调,统谓之乱弹。"④此外,钱泳《履园丛话》(卷十二)、焦循《花部农谭》"自序"也对乱弹外延有类似的界定。这些文献充分说明乾隆中晚期,乱弹作为花部戏曲的概称已获得普遍认同和

① 李调元《剧话》,《中国古典戏曲论著集成》第七册,第46页。
② 沈起凤《谐铎》卷十二,乔雨舟校点,第176页。
③ 张次溪编《清代燕都梨园史料》,第34、40、6页。
④ 李斗《扬州画舫录》卷五,汪北平、涂雨公点校,第107页。

使用。

值得深究的是，"乱弹"是如何从梆子腔专称演变为地方戏概称的呢？笔者认为，这与梆子戏两个层面的特质有关。首先，与梆子戏阔大的涵容性有关。在清代戏曲史上，随着时间的流转和空间的延展，梆子戏容纳秦腔、吹腔、梆子腔、二簧（徽梆子）等多种声腔，形成一个庞大的声腔系统，成为清中叶以后最能代表地方腔调和剧种的声腔品种。梆子腔流播到江南，深刻影响了当地戏曲腔调和小调，与梆子戏一路走来的"乱弹"外延也有进一步扩大的趋势，慢慢演化为"花部"诸腔的统称。其次，与梆子戏全国性的影响力有关。清初开始，梆子腔在西北崛起后，迅速南传东进，占据北京、扬州、苏州、广州等大城市，成为徽班进京之前二百余年间影响力最广的声腔系统。尤其是乾隆三十九年（1774），四川伶人魏长生将改良后秦腔带入北京，刮起了"魏旋风"。由于所演秦腔多为色情戏，遭到朝廷的查禁。① 于是，魏长生辗转前往扬州、苏州等江南中心城市，将梆子腔带到了南方，掀起"乱弹部靡然效之"② 的潮流，很大程度扩大了梆子戏的影响力。正因如此，普通民众根据生活经验和突出印象，把地方戏中最有实力、最具有代表性的声腔"乱弹"来统称所有花部戏曲。

综合上文所论，清代两百多年间，"乱弹"所指各有不同，既有统称又有特指，统称之中又有细分。不仅如此，梆子腔的衍生声腔（如二簧腔、皮黄腔）以及受到梆子腔深刻影响的弋阳腔等，因为携带梆子腔的艺术质素也被称为"乱弹"。不过乱弹之名的多义指涉尽管令人困惑，但凡所称"乱弹"的声腔剧种都与梆子腔有着或近或远、或显或隐的关系，而此正是"乱弹"词义的变与不变。

四、"乱弹时代"：清代梆子戏的演进

在清代戏曲史上，"乱弹"是一个具有确定时间性的概念，具体而言是指从康熙间梆子腔的崛起，昆腔的盟主地位受到挑战，至道光、咸

① 《钦定大清会典事例》卷七七九"都察院·五城"，沈云龙编《近代中国史料丛刊三编》第692册，文海出版社有限公司1973年，第2146页。
② 沈起凤《谐铎》卷十二，乔雨舟点校，第176页。

第五章 从"乱弹"词义流变看清代梆子戏的演进

丰年间京剧登上剧坛成为新的盟主的历史区间。这段时期正是我国剧坛旧秩序被颠覆、新规范重建的一个特定发展阶段,意味着主导声腔从昆腔到皮黄腔过渡的时代,不妨将之称为"乱弹时代"。

清初梆子戏的崛起,拉开了"乱弹时代"花雅竞争和融合双重奏的序幕。花雅之争最大的结果是,以梆子戏为首的地方戏登上剧坛的主要席位,与昆腔、弋阳腔等传统声腔分庭抗礼。梆子戏从西北的山、陕崛起,随着山陕商人的足迹南传东进,进入北京、扬州、汉口、广州等重要商业城市,在剧坛掀起"喜梆厌昆"的时代潮流。

以北京为例。北京是清代的政治、文化中心,观众的喜好是全国戏曲潮流的风向标,康熙间魏荔彤《京路杂兴三十律》"学得秦声新倚笛,妆如越女竞投桃"[①]的诗句及"近日京中名班皆唱梆子腔"的注释,客观描绘出当时京城喜好看梆子戏的潮流。雍正元年(1723)进士钦琏《虚白斋诗集》描写京城酒馆里"高唱台端是乱谈"[②]。乾隆九年(1744)徐孝常《梦中缘传奇序》亦谓:"长安梨园称盛……而所好惟秦声罗弋,厌听吴骚,闻歌昆曲,辄哄然散去。"[③]乾隆中叶的李声振《百戏竹枝词·吴音》小序亦云:"(昆腔)今之阳春矣,伧父殊不欲观"[④]。迨至道光间,"今都下徽班皆习乱弹,偶演昆曲,亦不佳"[⑤]。这些史料在时间上反映出清初到中叶北京剧坛戏曲市场发生改变的基本轨迹。

北京如此,江南的南京、苏州、扬州等几个曾经最流行昆腔的重要城市,同样在梆子戏南传东进的滚滚洪流中出现吴歈让位秦腔的历史景象。康熙间魏荔彤曾南下扬州,曾作有"舞罢乱敲梆子响,秦声惊落广陵潮"[⑥]的诗句,客观反映出梆子戏为扬州人热捧的实情。乾隆七年(1742),江都人退耕老农也指出剧坛风气的变化:"近日秦声,颇中时好。昆伶佳者,反致寥寥,不胜今昔之感。"[⑦]乾隆五十四年(1789),

① 魏荔彤《怀舫诗集续编》卷一,《四库全书存目丛书补编》第4册,第98页。
② 钦琏《虚白斋诗集》"燕台草"《燕市杂咏》,《四库未收书辑刊》第9辑第22册,第657页。
③ 徐孝常《梦中缘传奇序》,《古本戏曲丛刊》第六集,国家图书馆出版社2016年。
④ 路工选编《清代北京竹枝词(十三种)》,第157页。
⑤ 张际亮《金台残泪记》卷二,张次溪《清代燕都梨园史料》,第240页。
⑥ 魏荔彤《怀舫诗别集》卷六,《四库全书存目丛书补编》第4册,第182页。
⑦ 邓之诚编《清诗纪事初编》,上海古籍出版社2013年,第511页。

凌廷堪、焦循、黄文旸三人在南京雨花台观看花部戏，凌廷堪作词："慷慨秦歌，婆娑楚舞，神前击筑弹筝，尚有遗规，胜他吴下新声"①，记录了秦歌胜吴声的时况；而玉德"郑声易动俗人听，园馆全兴梆子腔"②的诗句，则反映出清中叶苏州庙会和戏园盛演梆子乱弹的情景。既后，官员"苏州扬州向习昆腔，近有厌故喜新，皆以乱弹等腔为新奇可喜，转将素习昆腔抛弃"③的上疏，更证实昆乱消长的状态仍然在延续。

由于昆腔主导的秩序被推倒，而新的规范又没有建立，"乱弹时代"的剧坛呈现出一种诸腔竞放的"乱"象。

其一，就伶人而言，为了迎合观众日趋多样化的观赏喜好，"文武昆乱不挡"成为戏曲从艺者的职业素养。乾隆间蒋士铨《昇平瑞》杂剧傀儡班艺人说自己江苏、湖北、江西、广东、山西、河南甚至福建的戏曲声腔都能唱④，传达出冲州撞府的艺人为应对不同观众需求而要掌握多种唱腔的实际情况。李斗《扬州画舫录》卷五记载樊大"始则昆腔，继则梆子、罗罗、弋阳、二簧，无腔不备"，被人谓之"戏妖"⑤。乾隆、嘉庆、道光时期花谱，记载伶人"昆乱不挡"的文字比比皆是，如《燕兰小谱》卷四提到宜庆部吴大保"本习昆曲，……兼学乱弹"，保和部四喜官"兼习乱弹"，张发官"本昆曲，去年杂演乱弹、跌扑等剧"⑥；《日下看花记》卷二也记载金官"昆乱梆子俱谙"⑦。以上史料皆指向伶人为适应戏曲市场的需求，由始习昆腔过渡到兼习乱弹，成为伶人学艺、献艺的常态。这种转向在反映出剧坛主导腔系由"昆"趋"乱"变动的同时，也意味着对伶人声腔习得提出了新要求，为声腔之间的取鉴和融合提供了温床。

其二，就戏班而言，北京、扬州等地普遍出现多种声腔的艺人同搭一班，"昆乱同班"颇为常见。如乾隆年间，随着乱弹班大受欢迎，昆

① 凌廷堪《梅边吹笛谱》，《丛书集成初编》第2666册，第66页。
② 玉德《余荫堂诗稿》卷五，清嘉庆五年（1800）刻本。
③ 江苏省博物馆编《江苏省明清以来碑刻资料选集》，第295页。
④ 蒋士铨《昇平瑞》第2出"斋议"，周妙中点校《蒋士铨戏曲集》，第763页。
⑤ 李斗《扬州画舫录》卷五，汪北平、涂雨公点校，第131页。
⑥ 安乐山樵《燕兰小谱》卷四，张次溪编《清代燕都梨园史料》，第34、40页。
⑦ 小铁笛道人《日下看花记》卷二，《清代燕都梨园史料》，中国戏剧出版社1988年，第66页。

第五章 从"乱弹"词义流变看清代梆子戏的演进

伶开始转行加入乱弹班。尤其是魏长生进京上演改良后的秦腔，因剧目淫秽遭到朝廷的禁止，导致一部分秦腔艺人转入昆、弋班谋生，客观促成"昆乱同班"。扬州商人组建的徽班更是成为各类地方声腔融会的大平台，盐商江鹤亭"征聘四方名旦如苏州杨八官、安庆郝天秀之类。而杨、郝复采长生之秦腔，并京腔中之尤者如《滚楼》《抱孩子》《卖饽饽》《送枕头》之类"，组建了"合京秦二腔"的春台班。① 向乾隆祝釐的安庆花部"三庆班"，由二簧耆宿高朗亭领班，也是"合京秦两腔"②。乾隆年间扬州、北京的徽班呈现出共同的特点：熔铸徽调、京腔、秦腔于一炉，实现"联络五方之音，合为一致"③的诸腔杂演、融会的戏曲史独特景观。

其三，就声腔而言，南腔北调杂糅，不少声腔皆是南北声腔融合的产物。徽班兼容并蓄、融合互鉴的格局，使得在"乱弹时代"中不少声腔兼具南北之胜、昆乱之长。如乱弹时期的安徽二簧腔和江西的宜黄腔即是典型的例子，安徽伶人以吹腔为主，融合梆子腔而创立高拨子，形成二簧腔；江西伶人以西秦腔为主，融合吹腔而创立二凡调，形成宜黄腔。二簧腔、宜黄腔皆是吹腔向板腔体二黄腔演进的过渡声腔形态。④ 无论以吹腔、高拨子为主体的安庆二簧腔，还是以二凡调为主体的宜黄腔，它们都是乾隆年间李斗、钱泳、昭梿等文人笔下的"乱弹"。皮黄腔也是由两支单体声腔融合而成复合腔系的典型例子。来自北方的西皮腔与南方的二黄腔，在扬州、汉口、北京等大城市实现合流，使之成为清中叶以后剧坛最繁盛的戏曲声腔。以京剧为代表的皮黄戏兼容并蓄，广泛吸收昆、弋、秦、徽、汉诸腔之长，获得极高的艺术成就。皮黄腔的崛起意味着清初梆子戏崛起所带来的剧坛秩序与审美规范坍塌、重建的历史宣告终结。

第四，乱弹时代诸腔杂陈的独特剧坛形貌体现于戏剧文本上，即是出现了一大批"昆乱同本"和花部"诸腔同本"的戏出。这些乱弹本将昆腔、弋阳腔、吹腔、京腔和后出的西皮、二黄甚至地方小调融会于

① 李斗《扬州画舫录》卷五，汪北平、涂雨公点校，第131页。
② 李斗《扬州画舫录》卷五，汪北平、涂雨公点校，第131页。
③ 小铁笛道人《日下看花记》"自序"，张次溪编《清代燕都梨园史料》，第55页。
④ 参看本书第四章《清代"吹腔"源流及其与周边声腔的关系》。

一剧之中，因为是声腔的大杂烩，无法简单判断它属于某一单体声腔或复合腔系，故而时人笼统将之称为"乱弹"。近人许之衡《中国音乐小史》第十九章曾指出："嘉道间，又盛行一种昆腔二黄合并办法，盖剧一本，每句或昆曲或二黄也。"他曾在老伶工家，所见这类"钞本甚多"，诸如《镜中明》《胭脂雪》即是"昆曲"与"乱弹"合奏。① 邵茗生《岑斋读书记》也曾撰文指出，怀宁曹氏藏抄本戏曲，如《游龙传》《天星聚》，其排场便系以"昆曲"和"乱弹"相间，冷淡场子则填"昆曲"，热闹场子则用"乱弹"。②《游龙传》共四册，中国国家图书馆藏有清抄本。全剧55出，除第32出"纳贿"不唱外，9出乱弹场子分插于45出昆腔场子间，形成昆中有乱、昆乱交杂的奇特声腔形态。《岑斋读书记》提到的另一部乱弹戏《天星聚》，封面题"同治十年十月曹记"，其昆、乱夹杂的情况又有了进一步发展。全剧36出中，昆曲仅9出，而乱弹占到了27出，乱弹戏在剧中所占比例明显比《游龙传》要高。并且，第一出上场即为乱弹，可知其排场结构已基本上由乱弹来主导了。③ 从道光间的《游龙传》到咸丰、同治间的《天星聚》，昆乱此消彼长的变化极为明显。当乱弹的排场在剧中占据主导地位时，其剧本的声腔属性已经发生改变。

清代车王府曲本中也存在不少乱弹戏，它们同样是考察清代乱弹文本形态的重要文献。车王府曲本的乱弹戏本由于数量较大，呈现出来乱弹剧本样貌也更为多元化，既有昆乱场次交替出现，又存在同一场次内部昆乱唱段杂沓相间的情况，《梅玉配总讲》是一个典型的例子。此剧四本，皆是昆乱夹杂。以头本为例，共23场，除第2、16、19、21场无唱词外，其他场次的声腔属性分别是：第1场（昆），第3－7场（乱），第8－14场（昆），第15场（乱），第17－18场（昆），第20－23场（乱）。《梅玉配》中的乱弹，其实也是一个大杂烩，包含吹腔、梆子腔、西皮、二簧、小调等多种腔调。类似于《梅玉配总讲》的剧本还有不少，它们共同折射出"乱弹时代"剧坛诸腔杂奏的独特景观。

总之，诸腔杂奏是"乱弹时代"的剧坛上花雅关系最突出的表现

① 许之衡《中国音乐小史》，上海书店出版社2011年，第146页。
② 邵茗生《岑斋读书记》，《剧学月刊》3卷9期，1934年9月。
③ 邵茗生《岑斋读书记》，《剧学月刊》3卷12期，1934年12月。

形态，它深刻影响到戏曲的其他方面，如审美趣味上雅俗共赏，舞台排场上文戏武戏搭配，唱腔上南北昆乱杂糅等等。可以说，正是有了"乱弹时代"花雅关系竞争与融合的一体两面，才孕育出京剧、汉剧等大的剧种，重构了我国戏曲格局的历史版图。在这个意义上而言，乱弹之"乱"，成为我国戏曲自我更新的内在机制和活力源泉。

本章小结

"乱弹"作为伴随着梆子腔崛起而生成的一个名词，几乎贯穿整个清代戏曲发展的历史。梆子腔在西北地区崛起后迅速向外传播，成为全国性的大剧种，以自身的文化优势对其他声腔产生深刻的影响，衍生出多种带有梆子腔质素的新剧种。这些剧种和原来梆子腔戏曲一起构成了庞大的梆子腔系统，理论上这个系统中的剧种皆可称为"乱弹"。如此，"乱弹"可指代的戏曲种类就极为庞杂，相互之间交缠重叠，产生"名"与"实"的歧义和误差，形成清代乱弹名义嬗变小史。本章通过对"乱弹"称谓生成与词义流变的历史、空间和逻辑层面的考察，初步得出以下结论：

第一，从历史文献看，"乱弹"之名谓首起于康熙前中期，发源于西北的秦地，首指以秦音为舞台唱念语言的梆子腔。梆子腔在清初兴起时，包含着两种不同戏曲体制的剧种，一种是唱齐言对句的板腔体戏曲，一种是介于曲牌体向板腔体迈进的吹腔。新兴的梆子腔新声，以曼调的形式改变秦腔高亢激越的行腔方式，以便更好适应大城市和文人阶层的演出市场。

第二，"乱弹"称谓最早为文人所关注而被记录下来，它的得名很大程度上蕴含着文人对梆子腔艺术特征的初步看法。"乱弹"或"乱谈"的称谓，传达出某种轻视的立场。"乱"意味着音乐上诸腔杂陈、乐器混搭、唱腔粗糙鄙俚，也意味着故事荒诞随意、文辞杂凑粗浅，给人不精致、不高雅、不纯净的观剧感受。可以说，"乱弹"一词从它生成之时，就带有文人审美的印记和与昆腔相区别的语境。

第三，"乱弹"在清代发生多次转义。板腔体形式的梆子腔流传至南方，与当地的小调俗曲融合，生成带有板腔体性质的"乱弹腔"，乾隆年间苏州书商钱德苍编辑的戏曲选本《缀白裘》收录了多种乱弹腔

的曲本，完整保存了这种乱弹腔戏曲的本来面目。而另一种被称乱弹的吹腔，长短句与齐言句的两种句式结构并存，呈现出曲牌体向板腔体过渡的中间形态。从清初至清中叶，以齐言为主、夹杂着长短句的吹腔成为梆子腔系统的主要品种在全国传播，范围极广且影响极大，它们从两个层面对全国的剧种格局产生深远影响：一是衍生出大批新剧种。梆子腔不断与各地既有的地方性曲调结合催生出新的声腔，如梆子腔传播至湖北，产生西皮调；流播至安徽产生二簧调，传播至江西生成宜黄腔。皮黄合流的汉调进京，又与北京已有的戏曲声腔进行融合，生成京剧。二是深刻影响传统声腔。如梆子秧腔就是弋阳腔梆子化的产物，它呈现出曲牌体梆子化的特殊风貌。这两个层面的声腔，由于与梆子腔都有着千丝万缕的联系，在梆子腔日盛的清代剧坛，它们也被称为"乱弹"。

随着梆子系统剧种的地位不断提升、影响日益广泛，"乱弹"一词的外延也不断扩大。全国各地的声腔和剧种皆或多或少、或直接或间接地受到梆子腔系统的影响，因此梆子腔的别称"乱弹"也成为花部戏曲的统称。"乱弹"名谓由一个声腔剧种的专称衍化为大类戏曲的概称，看似走过由小到大、由局部到整体之路，实际上折射的是梆子戏崛起、传播，在花雅之争中率领众多地方声腔剧种打败昆腔、登上剧坛盟主位置的独特历程。

第四，将"乱弹"词义流变的时间节点联接起来，清晰浮现出清代戏曲的一个独特时期——"乱弹时代"。这个时段从清康熙间梆子腔的崛起、昆腔的盟主地位受到挑战，至道光、咸丰年间京剧登上剧坛成为新的盟主为止，边界分明。"乱弹时代"是清代剧坛上旧秩序被颠覆与新规范重建的特殊时期，它描绘了200多年间，以梆子腔及其衍生声腔剧种为核心的花部戏曲，与昆腔、弋阳腔、四平腔等传统声腔戏曲之间的冲突和渗透，排斥和交叉，否定和重组的历史图景。可以说，在这个大杂烩的时代，昆、弋腔失去了往日的耀眼光芒，也和普通的声腔一样，成为剧坛上诸腔"大合唱"的一员。

考察"乱弹"词义流变小史，揭示的是"乱弹"名谓生成及其词义嬗变背后广阔的清代戏曲演进历史。推开这扇窗户，既看到了梆子戏对清代地方声腔剧种所产生的深刻影响，也看到了"乱弹"戏曲在清代戏曲转型中的独特地位和作用。这些图景为我们从声腔嬗变的角度重新认知清代戏曲的演进历史，提供了新的研究视角和思考方向。

第六章　毕沅幕府与清中叶西安的梆子戏演出

官员、幕僚和伶人共同参与的幕府演剧，是古代戏剧文化的重要组成部分。以往学界关于幕府演剧的学术成果，主要集中在幕府中昆曲的演出上，而对于其他戏曲声腔和剧种关注甚少；①即便如此，但也为深入研究幕府演剧对声腔剧种传播产生影响这一课题提供了新的视角。

毕沅在西安的幕府演剧活动，即是研究秦腔戏曲接受与传播的重要个案。毕沅在陕西为官十四载，幕府中聚集了大批文人墨客，他们的演剧娱曲活动很大程度折射出当时西安剧坛上秦腔繁荣的局面。成书于乾隆四十三年（1778）的《秦云撷英小谱》，是毕沅在西安的三位幕宾严长明、曹仁虎、钱坫所合撰，他们给西安14位秦腔伶人立传写谱。过去学界多将《秦云撷英小谱》视为乾隆间秦腔演出的重要史料，然由于此书全面反映出毕沅幕府的演剧生态，且作者皆为毕沅幕宾的特殊身份，因此还启发我们从幕府演剧的视角重新审视清中叶西安的秦腔秦伶活动的概貌。鉴此，本章依托《秦云撷英小谱》及毕沅幕僚诗文集所记载的演剧史料，从毕幕中江南文人群体对秦腔秦伶的态度入手，探考毕沅西安幕府秦腔演出的历史面相及其戏曲史意义。

一、毕沅西安幕府的秦腔演出

清前中期梆子腔迅速崛起，虽然西北地区仍有昆腔在上层社会流行，但梆子腔已经成为当地最为流行的声腔剧种。乾隆四十一年

① 如刘水云《明清家乐研究》（上海古籍出版社2005年）、《幕府演剧：明清演剧的重要形态及其戏剧史意义》（《戏曲艺术》2017年第4期），朱丽霞《江南与岭南：吴兴祚幕府与清初昆曲》（《文学评论》2014年第2期），张惠思《文人游幕与清代戏曲》（北京大学博士论文2011年6月），倪惠颖《清代中期游幕背景下文人的戏剧活动和小说创作初探》（《明清小说研究》2011年第3期）等等。

（1776）刊《临潼县志》如此描述本地的秦腔："秦声曰夏声，气厚俗重，有先王之遗，故其声独大。击甕拊缶，歌呼乌乌，土操虽俚，然音节宏畅，不尚织曲。"① 乾隆四十六年（1781）吕公溥（1726～1790年后）在《弥勒笑》自序中对潼关内外的梆子腔极为称道："关内外优伶所唱十字调梆子腔，真嘉声也。……歌者易歌，听者易解，不似听红板曲辄思卧也。"② 他称梆子腔为"真嘉声"，反而听"红板曲"的昆腔则惓惓思睡，很大程度折射出文人阶层对于梆子戏与昆腔戏之间喜好的转变。毕沅在西安为官期间，正是梆子戏大行其道的历史时期。

毕沅（1730～1797），字纕蘅，一字秋帆，号灵岩山人，苏州府太仓人。乾隆二十五年（1760）状元。乾隆三十六年（1771）正月补授陕西按察使，五月署理布政使事，三十八年（1773）十一月补授陕西巡抚。五十年（1785）二月调任河南巡抚。毕沅在西安从宦十四年间，广纳贤才，逐渐形成以吴泰来、严长明、洪亮吉、孙星衍、钱坫等江南文人为核心的幕僚班底。③ 毕沅幕府中的这些江南文人在协理政务、考订史著、编纂方志之余，结社吟诗作赋、鉴赏书画，或聘伶演剧，形成独特的幕府文艺生活共同体。

毕沅年轻时即喜好观剧，在陕西署理布政使事和巡抚任上很有可能蓄有家伶，王昶有诗记载他初秋卧病，毕沅特遣伶人来慰问："中丞怜我太寂寞，故遣小部来逢迎。清歌似发云欲堕，空庭如水香微萦。忽闻龙君奏破阵，又疑雨脚齐吹笙。十番弦索相间作，圆荅白羽兼铿轰"④，或可证明此点。除此，吴江徐晋亨在《秦云撷英小谱》"题词"中也提到竹林是毕沅家的歌儿。⑤ 钱泳《履园丛话》"丛话六"也谓："镇洋毕秋帆先生，……家蓄梨园一部，公余之暇，便令演唱。"⑥

毕沅西安幕府演剧主要集中于他与幕宾们宴集的场合。元宵佳节，毕沅召集幕僚饮宴观剧，作有《上元灯词》，其六谓"击缶乌乌满座

① 史传远纂修《（乾隆）临潼县志》卷一，《中国地方志集成·陕西府县志辑》第15册，凤凰出版社2007年，第18页。
② 吕公溥《弥勒笑》"自序"，中国国家图书馆藏稿抄本。
③ 史善才《弇山毕公年谱》，《乾嘉名儒年谱》第5册，第520页。
④ 王昶《春融堂集》卷十八，《续修四库全书》第1437册，第533页。
⑤ 傅谨主编《京剧历史文献汇编》"清代卷·专书上"，第5页。
⑥ 钱泳《履园丛话》"丛话六·耆旧"，张伟校点，中华书局1979年，第149-150页。

中，清宵花底按玲珑；曼声错认霓裳调，肠断东吴老阿蒙"，透露宴会演出的是击缶呜呜的梆子戏，只是曼声急弦，以致让人产生是古老霓裳曲的错觉。其八"仙馆明烨丽庆宵，铜驼四角缀琼翘；夜长桦烛添红焰，春晓终南雪半消"，显示戏曲演出地点是毕沅的官署终南仙馆。其十"琼楼帘卷月初升，云遏珠楼万景澂；玉貌锦衣诸弟子，当筵齐舞太平灯"①，描写戏曲弟子玉貌锦衣，当筵载歌载舞，共庆佳节的美好场景。毕沅幕僚的诗歌也记录下幕中演剧的盛事，如王文治有"时复歌宴尽百觚，丝豪竹脆歌乌乌"② 和"灵岩山下馆娃宫，罗绮笙歌醉晚风"③ 的诗句描绘毕沅幕府中笙歌绕席的情景。孙星衍《别长安诗》中也有"不断霓裳按曲声，无边银蜡彻宵明"（其二）、"曲名新谱句新裁，声妓传呼起夜来"（其五）④ 的诗句，怀念自己在西安与幕府同人诗酒欢会、通宵达旦观剧的美好往事。

毕沅幕府中经常举行诗会，较为固定的有两种：一是东坡生日设祀宴集，一是消寒诗会。乾隆三十六年十二月十九日，毕沅在苏东坡生日这天于署内首开苏文忠公生日诗会。这场诗会以毕沅为核心，共有幕僚及客人十四人与会，"自此岁以为常，凡知名之士来幕中者，皆续咏焉"⑤，这一传统延续至他在河南、武昌等地的任上。⑥ 苏公诗会上，礼拜坡公之后也有演剧，余金《熙朝新语》卷十五载："秋帆先生生平于古人中，最服膺苏文忠公。每于十二月十九日，辄为文忠作生日会。悬明人陈老莲所画文忠小像于堂上，命伶人吹玉箫铁笛，自制迎神送神之曲，率幕士及属吏门生，衣冠趋拜。拜罢，张晏设乐，即席赋诗。秋帆首唱和者，积至千余家，当时传为盛事。"⑦ "拜罢，张晏设乐"诸语，

① 毕沅《灵岩山人诗集》卷三十一《上元灯词》，《续修四库全书》第1450册，第295页。
② 王文治《梦楼诗集》卷十三《赠毕秋帆中丞》，《续修四库全书》第1450册，第504页。
③ 王文治《梦楼诗集》卷十三《题毕秋帆中丞灵岩读书图五首》，《续修四库全书》第1450册，第505页。
④ 孙星衍《孙渊如先生全集》"澄清堂续稿"，《续修四库全书》第1477册，第603页。
⑤ 张绍南《孙渊如年谱》卷上，《乾嘉名儒年谱》第10册，第486页。
⑥ 朱则杰《毕沅"苏文忠公生日设祀"集会唱和考论》，《江南大学学报》2014年第2期。
⑦ 余金《熙朝新语》卷十五，《续修四库全书》第1178册，第715–716页。

说明苏公诗会也有伶人演唱。陈鸿熙《藤阿吟稿》卷四记载孙星衍初入毕沅幕府，"一夕属和香山诗百首，援笔立就，叹为奇才。是夕即选优伶，演剧作酬，一时佳话"，① 但未指出是否是在东坡诗会上演剧。而张绍南《孙渊如年谱》在记载此事时则明确指出诗会上是有演剧的："（孙星衍）客西安节署，纂修汾州、醴泉等方志。是时，节署多诗人，约分题赋诗，各体拟古，共数十首。同人诗成，君未就，与同人赌以半夕成之，但给抄胥一人，约演剧为润笔。既而闭户有顷，抄胥手不给写，至三更出诗数十首，有《东坡生日诗》在内，即文不嘱稿之作也。中丞叹为逸才，亟为演剧。"② 毕沅素喜观剧，当酒意正酣、诗兴聊发之时，唤出歌儿演剧酬答诗友，也是情理之中的事情。

消寒会是毕沅在寒冬腊月召聚幕僚饮宴唱和的集会。张绍南所撰《孙渊如年谱》"乾隆四十八年癸卯五十四岁"条对起会意图和经过有所介绍："公以去冬关中年丰人乐，因与吴舍人泰来，及幕中文士为消寒之会。自壬寅十一月十七日始，每九日一集，至癸卯二月二日止，分题拈韵，成《官阁围炉诗》二卷。"③ 嗣后幕僚严长明将众人唱和的诗作汇集为《官阁消寒集》。毕沅的幕宾洪亮吉《卷施阁集》曾多次记载他参加毕幕消寒诗会并观看戏曲表演的场景，《消寒六集同人集花镜堂分赋青门上元灯词》"坐来不复按云笙，自理三弦拨玉筝；休放吴歌恼清听，四围筵上总秦声"（其三）④ 的诗句，描述诗友不爱听昆腔而喜闻秦腔的审美转变。"留髡筵上酒频堪，檀板声清我尚谙；客散未教春睡稳，夜深箫鼓在楼南"（其九）⑤，传达出众人酒兴酣畅，主宾娱曲自适、演剧至夜深的情景。"频烧红烛待孙郎，醉后闲眠六尺床；遮莫歌筵苦难散，五更催着舞衣忙"（其十）⑥，则透露即便西北冬夜的苦寒也未能消减幕府主宾对歌筵的热爱，笙歌彻宵夜。洪亮吉《消寒七集招同

① 陈鸿熙《藤阿吟稿》卷四，《清代诗文集汇编》第 498 册，第 494 页。
② 张绍南《孙渊如年谱》，《乾嘉名儒年谱》第 10 册，第 39 页。
③ 张绍南《孙渊如年谱》，《乾嘉名儒年谱》第 10 册，第 520－521 页。
④ 洪亮吉《卷施阁集》诗卷四《官阁围炉集》，《续修四库全书》第 1467 册，第 478 页。
⑤ 洪亮吉《卷施阁集》诗卷四《官阁围炉集》，《续修四库全书》第 1467 册，第 478 页。
⑥ 洪亮吉《卷施阁集》诗卷四《官阁围炉集》，《续修四库全书》第 1467 册，第 478 页。

人集朝华阁分赋长庆集生春诗四首》也有"风里笛声柔"①的诗句，同样记录了消寒诗会上笙歌不断、伶曲绕梁的融洽氛围。同为幕客的王昶曾有诗句"两部丝簧荐广筵，已约高斋常此会"②，描述他在毕沅西安官邸终南仙馆参加诗会，与满座高朋观看戏曲演出的情景。

此外，《秦云撷英小谱》所记三寿、银花、色子、琐儿等秦伶，皆在毕沅节署演出过秦腔，为毕沅幕府日常演剧补充了一些细节。如乾隆四十三年三月，"中丞节署演剧，三寿与焉"③。同月，钱坫"偶与严冬友侍读观剧节署，有演《琴操》《春游》事者，举止娴雅"④，"又一日，中丞偶邀观剧，即琐儿所领曲部也"⑤。由于秦伶名角奔走于达官贵人和将领营帐之间，并不是很容易请到，色子即是如此。《秦云撷英小谱》记载毕沅幕府请其来署演出，但因已赴他约而来不了，"未几，其所领部至节署演剧，色子不与"⑥。另外，《秦云撷英小谱》还记载遇到江南的友人来投奔，毕沅为他们举行的接风宴上往往演剧酬宾，如"钱竹初（维乔）大令自毗陵来，公宴环香堂，听小惠歌"⑦。

以上史料显示，毕沅幕府演剧是常态化的，往往和文人的雅集如影相随，是毕沅及其幕僚为官理政、纂修书籍之余生活的重要组成部分。演剧活动与幕客们的品玩金石、鉴赏书画、诗歌宴集和著书立说一起，构成毕沅西安幕府独特的文化景观。

二、毕沅幕客与秦伶的交往

伶人和观众同为戏曲活动的主体，二者之间良好的合作和互动是戏曲消费关系长期存在的重要前提。幕府演剧活动的繁盛与否，固然取决于幕主对戏曲的喜爱程度和自身经济实力，但幕府成员和伶人（尤其是

① 洪亮吉《卷施阁集》诗卷四《官阁围炉集》，《续修四库全书》第1467册，第478页。
② 王昶《春融堂集》卷十八《苏文忠生日再集终南仙馆作》，《续修四库全书》第1437册，第539页。
③ 傅谨主编《京剧历史文献汇编》"清代卷·专书上"，第8页。
④ 傅谨主编《京剧历史文献汇编》"清代卷·专书上"，第9页。
⑤ 傅谨主编《京剧历史文献汇编》"清代卷·专书上"，第13页。
⑥ 傅谨主编《京剧历史文献汇编》"清代卷·专书上"，第14页。
⑦ 傅谨主编《京剧历史文献汇编》"清代卷·专书上"，第12页。

名伶）的私谊，同样是促成建立长期且稳固的"观/演"关系的重要助力。考察毕沅西安幕府成员不难发现，包括毕沅在内的幕府文人，多与伶人私契甚厚，这种特殊的关系很大程度增强了幕府内部戏曲活动的活跃度。

幕主毕沅未仕之前生活在昆曲的故乡苏州，从小耳濡目染，习得对戏曲独特的亲近感和鉴赏能力，此后又受京师时风的影响，养成"狎伶"之癖。毕沅的友人赵翼《檐曝杂记》卷二记载："京师梨园中有色艺者，士大夫往往与相狎。……宝和班有李桂官者，亦波峭可喜，毕秋帆舍人狎之。"① 赵翼还为之作有《李郎曲》。李桂官在毕沅未登第之前殷勤服侍之，"病则秤药量水，出则授辔随车"，后毕沅官陕西，李桂官也曾来探望，② 可见桂官对毕沅的深情厚义。

毕沅对男伶独特的亲近，在幕僚中具有示范意义，其幕宾将此种行为视为文人的风流雅事以为追摹，渐在西安毕幕中形成一种狎伶的风气。吴江徐晋亨在《秦云撷英小谱》"题词"中提到五对幕客与秦伶。一对是孙星衍与色子。色子与孙星衍关系非同寻常，后来随之去了浙江，星衍去世后不知下落，诗谓："玉颜憔悴向秋风，镜里看花色相空。料得西泠春寂寞，海棠染做泪痕红。"第二对是严长明与祥麟。严长明自谓"祥麟与余识最久"。乾隆四十一年南归，长明"欲挈以往，重利啖之，以亲老固辞。归后，得旧游书，俱道祥麟感余意厚，每言及，必太息再四，至双泪交睫"，以致严长明大发感概："信乎其至性有过人者"③，故将祥麟列为《秦云撷英小谱》之首。对严长明与祥麟的深厚友谊，徐晋亨评曰："钟吕筝琶杂赏音，风怀跌荡寄高吟。眼中犹有销魂种，潭水桃花深复深。"④ 第三对是钱坫与银花。钱坫为银花立传，谓其"貌不过中人，恂恂有儒士风"⑤。徐晋亨则忠告钱坫"莫折柔枝移别院，应须留伴苦吟身"。第四对是曹仁虎与三寿。仁虎初次见三寿，"稍稍心动，三寿亦于稠人中数目余"，而后"三寿每至余斋，依依不舍去，捧书拂纸，执役如僮仆状"，甚至向仁虎提出"相随至京，虽死

① 赵翼《檐曝杂记》卷二，李解民点校，中华书局 1982 年，第 37 页。
② 袁枚《随园诗话》卷四，人民文学出版社 1982 年，第 117 页。
③ 傅谨主编《京剧历史文献汇编》"清代卷·专书上"，第 8 页。
④ 傅谨主编《京剧历史文献汇编》"清代卷·专书上"，第 5 页。
⑤ 傅谨主编《京剧历史文献汇编》"清代卷·专书上"，第 10 页。

无憾"的请求①，终因故未能同行。第五对是琅玡公子与宝儿。琅玡公子何许人不得而知，徐晋亨以"文园正抱相如渴，谁解琴心一片幽"②的诗句隐射他们之间的亲密关系。

孙星衍在毕沅幕府中，除与秦伶色子相狎外，亦嬖伶人郭芍药。洪亮吉《北江诗话》卷四载："（孙星衍）性情甚僻，其客陕西巡抚毕公使署，也尝眷一伶郭芍药者，固留之宿。至夜半，伶忽啼泣求归。时戟辕已锁，孙不得已接长梯百尺，自高垣度过之，为逻者所获。"③ 郭芍药原名郭双，祖籍蒲州，与盝屋艺人郭喜齐名，二人皆是乾隆间西安的秦腔名伶，有"艺则东郭、西郭"之谓。④ 洪亮吉评价"二郭"："时值河东曲部籍，甚关中新声。围羊侃之筵，妙舞乱周郎之顾。翩有丽人忽焉，倾坐召而问焉，尤可异者。东郭、西郭隔河水而同源，南枝北枝待春风而欲合。拈珠纪岁，既已齐龄，映玉争妍，尤堪并蒂。"⑤ "关中新声"就是秦腔，东郭、西郭就是郭双和郭喜。洪亮吉对二伶的艺术评价极高，却绝少提及他们与孙星衍的私情，或有为同僚孙星衍讳的成分。王培荀《乡园忆旧录》卷三则是开宗明义地点明孙星衍的南风之癖，"孙公星衍不近女色，酷好男风，有仆名郭芍药常侍宴饮"⑥，甚至将之与幕主毕沅当年在京师眷顾伶人李桂官之事相提并论。

由上可见，在西安幕府中，从幕主毕沅到诸幕僚皆有昵狎男伶的行为，形成了文人与伶人相交相契的特殊氛围。同为毕沅幕宾的钱泳，在《履园丛话》中描述毕沅西安幕府诸僚狎伶的风气：

> 毕秋帆先生为陕西巡抚，幕中宾客大半有断袖之癖。入其室者，美丽盈前，笙歌既叶，欢情亦畅。一日先生忽语云："快传中军参将，要鸟枪兵、弓箭手各五百名进署伺候。"或问何为，曰："将署中所有兔子，俱打出去。"满座有笑者，有不敢笑者。⑦

① 傅谨主编《京剧历史文献汇编》"清代卷·专书上"，第9页。
② 傅谨主编《京剧历史文献汇编》"清代卷·专书上"，第5页。
③ 洪亮吉《北江诗话》卷四，《续修四库全书》第1705册，第31—32页。
④ 洪亮吉《卷施阁集》文乙集卷二，《续修四库全书》第1467册，第372页。
⑤ 洪亮吉《卷施阁集》文乙集卷六，《续修四库全书》第1467册，第404页。
⑥ 王培荀《乡园忆旧录》卷三，《续修四库全书》第1180册，第640页。
⑦ 钱泳《履园丛话》"丛话二十一·笑柄"，张伟校点，中华书局1979年，第555页。

《履园丛话》还记载，当时的曹仁虎因母丧，任关中书院山长，常居署中。毕沅偶于清晨造访其卧室，曹仁虎正酣卧尚未开门，毕沅见门上贴一联云："仁虎新居地，祥麟旧战场。"大笑曰："此必钱献之所为也。"后毕沅移镇河南，幕客好狎男伶之风如故。① 毕沅视幕僚狎伶为笑话，充分说明其对此的宽容态度，这与他所持的"所谓大德不逾闲，小德出入可也"②的道德立场不无关系。

毕府幕客与当时剧坛上的名伶建立的特殊关系，反映出文人群体与秦腔艺人在"观/演"戏剧之外的另一种生存状态，揭示了当时西安上层社会消费秦腔背后不为人知的隐幕。但不可否认，幕府文人狎伶的风气拉近了戏曲生产者与消费者之间的关系，加深了幕府中文人群体对秦腔艺术的好感和了解程度，有助于他们接受和传播秦腔。

三、毕沅幕客对秦腔的接受与传播

《秦云撷英小谱》是毕沅西安幕客为当地秦腔艺术和秦腔艺人摇旗呐喊的文字见证，诚如近人叶德辉《重刊〈秦云撷英小谱〉序》所言"诸先生激扬秦俗，托兴榛苓，凡秦伶一技一长，无不赖其嘘拂"③。严长明等人对秦腔名伶的这种激赏的立场和态度，确实令人耳目一新。不过，我们固然可以将《秦云撷英小谱》当作清中叶西安秦腔艺人小传来看待，但在《秦云撷英小谱》的正文和序跋、题词的背后还隐含着其他的重要信息。

毕沅幕府繁盛的演剧氛围，在其治下的陕西官员网络中起到示范效应，深刻影响到州县官员对秦腔的态度，渐渐在陕西官场形成喜观秦腔的潮流。《秦云撷英小谱》记载，严长明等毕沅幕客曾在陕西为官的沈竹坪观察、田商山太守、郭耐轩太守的官署中体验过秦腔戏的美妙。可见，在当时的陕西官场已经形成一个以毕沅幕府为核心，各州县官署为结点的官员幕府观演秦腔的戏曲文化网络。在此网络之中，伶人是可以自由流动的，但由于西安作为中心城市和毕沅作为陕西主官的特殊地

① 钱泳《履园丛话》"丛话二十一·笑柄"，张伟校点，中华书局1979年，第555页。
② 钱泳《履园丛话》"丛话六·耆旧"，张伟校点，中华书局1979年，第150页。
③ 傅谨主编《京剧历史文献汇编》"清代卷·专书上"，第5页。

位，演技上乘的伶人开始向西安、向毕沅幕府汇聚。如拴儿曾在陕西富平某官员的部署中，毕沅的幕僚庄炘观看其演出后赞不绝口将之带往西安，成为毕沅幕府演剧的常客。金对子和双儿，原来是泾阳的名角，严长明"以余辈赏之，遂留西安，不复归"①。在这场秦腔名伶的流动中，毕沅幕下的江南文人，很大程度上充当了周边属地秦腔名伶"发现者"的角色，同时还为名伶搭建进入西安上层社会演出的桥梁。

《秦云撷英小谱》还传达出毕沅幕僚籍贯的共同特点，对于我们重新审视秦腔在异地文人群体中传播接受的情况，提供了重要信息和视点。通过这部书的文本来看，它记录下3位正文作者（严长明、曹仁虎、钱坫），1位序作者（王昶），1位题词作者（徐晋亨），正文中还提及9位毕沅幕客（王梦楼、庄炘、毕竹屿、竹涛郡丞、杜防如、朱秋岩、王丹崟、张止原、钱惟乔）。可以说，由《秦云撷英小谱》的文字带出了一个庞大的文人群体，他们共同见证了清中叶毕沅西安幕客与西北秦腔结缘的全过程。进一步考察这14位毕沅西安幕客的籍贯，他们同来自江南。首先是三位《秦云撷英小谱》的作者，严长明来自江苏江宁，而曹仁虎和钱坫皆为江苏嘉定人。序作者王昶是江苏青浦人，题词的作者徐晋亨则是江苏吴江人。正文中所提及9位幕客，毕竹屿即毕沅的胞弟毕泷，竹涛郡丞是毕沅的从弟毕溥，皆是江苏太仓人。其余的幕客中，王梦楼是江苏丹徒人，庄炘和钱惟乔同为江苏武进人，张止原是江苏江宁人，而杜防如、朱秋岩、王丹崟籍贯待考，但据《秦云撷英小谱》，三人皆为江南文士。

同时还当注意的是，《秦云撷英小谱》涉及的时段只限于乾隆四十年至四十三年的四年，实际上毕沅任职陕西有十四年，入其幕府者多达数十位，如乾隆三十六年，洪亮吉入幕；四十年，苏显之（或作献之）入幕；四十五年末，孙星衍抵达西安入幕；次年，黄仲则入幕（当年冬离开毕幕，四十八年复至毕幕）。同年稍晚，王复入幕。四十九年程晋芳入幕（未久病逝）。这些幕僚除王复是浙江秀水（今嘉兴市）人、程晋芳是徽州歙县人之外，基本上是毕沅老家苏州府或周边州县的文人，如洪亮吉、孙星衍、黄仲则、管世铭皆是江苏阳湖人，吴泰来、徐坚是苏州府人，苏显之是江苏常熟人。在毕沅巡抚陕西期间，其幕府所聘幕

① 傅谨主编《京剧历史文献汇编》"清代卷·专书上"，第15页。

客，一是数量大，常年保持在十人以上的规模，二是基本是他的旧交故友或趣味相投的江南文人。幕客皆来自江南的共性，为我们提供了审视毕沅西安幕府演出秦腔戏的新视角。

毕沅幕府中这个从昆曲故乡来的文人群体有种对戏曲天然的亲近感，严长明在《秦云撷英小谱》曾讲到自己和其他同僚皆生长吴越，习听昆曲，且对"南北九宫亦稍谙尺度，按部选声无间昕夕"①，对昆曲是由衷的喜爱。幕客王梦楼自言"余素喜音乐"②，"余少喜填词，苦不知曲理，及与吴中叶广明交，始有入处"③，他卸任云南临安府知府后，"买僮度曲，行无远近，必以歌伶自随"④。毕沅幕府中的另一幕僚钱维乔亦工曲，还创作过《鹦鹉媒》《乞食图》等剧作。幕僚程晋芳在乾隆初年时是徽州大盐商，"程氏尤豪侈，多畜声伎狗马"⑤，显示他对戏曲的喜好。弟弟毕泷在毕沅幕府中的江南文人群体，出于对戏曲熟悉和天然的热爱，将观赏戏曲作为幕府生活的调剂，当地的秦腔走入幕府演出是题中应有之义。

不过，这群来自江南的文人对于秦腔的接纳，也有一个逐步适应的过程。王昶初来西安入幕，听了秦腔后曾赋诗曰"挡筝击缶今遍阅，终爱吴语娇春莺。琵琶每感迁客泪，觱栗或怆羁人情"⑥，表示自己观看秦腔表演后不仅未消病中凄苦，反添羁旅愁怀，在秦腔与昆曲之间，他"终爱吴语娇春莺"。严长明也提到自己初至西安参加宴会时，席上表演秦腔戏曲，颇觉不适应，往往"相与引避，頳首回面"，即便宾主极力挽留也坚辞离席。有次参加田商山太守署内宴集，商山因"久官陇右，耳熟秦声，引余共欣赏之"，严长明则"以苦颠眴辞"⑦。严长明初次接触秦腔的感受，在毕沅幕府中这些来自于江南的文人群体中具有普遍性，"又一载，曹习庵宫允、钱献之明经相继至。习庵、献之初听，

① 傅谨主编《京剧历史文献汇编》"清代卷·专书上"，第10页。
② 王文治《梦楼诗集》卷十七《可韵上人弹琴》，《续修四库全书》第1450册，第539页。
③ 王文治《梦楼诗集》卷二十一《题袁篛庵遗像二首》，《续修四库全书》第1450册，第568页。
④ 丁柔克《柳弧》卷二，中华书局2002年，117页。
⑤ 昭梿《啸亭杂录》卷九，何英芳点校，第295页。
⑥ 王昶《春融堂集》卷十八，《续修四库全书》第1437册，第533页。
⑦ 傅谨主编《京剧历史文献汇编》"清代卷·专书上"，第10页。

尚格格不入"①。昆曲雍和典雅，节奏纡缓婉转；秦腔激越高亢，多杀伐之声，严长明等幕僚要从江南文化传统转入西北新的文化生态中，需要时间来适应南北地域文化的差异。

　　由于有跟名伶近距离的交往和交流，毕沅的幕客们似乎并没有经过太长的时间，就生成了一份对秦腔的好感。严长明《秦云撷英小谱》"小惠"条讲到，严氏听了秦伶中"以声音擅，绝唱也"的小惠唱曲，为之惊艳，宣称"吾恐听琴声不复听昆曲矣"。正是有这样的听戏感受，严长明也向王文治（梦楼）、庄炘（虚庵）等同僚推荐小惠来演唱秦腔：

　　　　梦楼、虚庵诸君动色曰："止，请歌秦声。"于是，次日复令小惠奏技，诸君咸曰："冬友洵知言者，诚不我欺。"自是凡雅集，皆名秦中乐伎，而与昆曲渐疏远矣。②

　　不仅是王、庄二人有此重要的转变，上文提及曹仁虎、钱坫也有类似的经历。他们初来乍到，听秦声格格不入，但"不数日，亦抚掌称善"。这种变化表明，秦腔亦有昆腔无法比拟的优点，加之入乡随俗，在西安秦伶更比昆伶易得，自然毕沅幕客在接受秦腔后，多以秦腔侑酒佐觞。

　　毕沅幕客与秦伶相处日久，对秦腔的好感日增，产生带秦腔名伶去北京、江南更大舞台演出的想法，如严长明就想带祥麟去江南，"丙午（乾隆四十一年，1776）南归，欲挈以往，重利啖之"，但祥麟以亲老固辞③。而秦伶三寿则主动要求曹仁虎带他入京售艺，"倘蒙主人恩许，相随至京，虽死无憾"④，但他因为不得而知的原因终未与严氏成行。据《燕兰小谱》卷三记载，乾隆四十八年（1783）三寿终于进京搭双庆部演出秦腔，遗憾的是此时的他已无歌喉，只演做工戏，以《樊梨花送枕》著称。⑤ 相比祥麟和三寿因为各种原因而未能通过毕沅幕宾的孔

① 傅谨主编《京剧历史文献汇编》"清代卷·专书上"，第9页。
② 傅谨主编《京剧历史文献汇编》"清代卷·专书上"，第12页。
③ 傅谨主编《京剧历史文献汇编》"清代卷·专书上"，第7页。
④ 傅谨主编《京剧历史文献汇编》"清代卷·专书上"，第9页。
⑤ 张次溪编《清代燕都梨园史料》，第28页。

道前往京城或江南,秦伶色子似乎要幸运得多。色子原名岳森玉,虽艺不及祥麟,声不及小惠,色不及琐儿,但却"能奄有诸人之胜",艺、声、色皆有所长且集三者于一身。后来毕沅的幕僚庄炘将之挈至浙中卖艺,成为秦腔在江南传播的一粒火种。虽然《秦云撷英小谱》只记载了毕沅西安幕府四年间演出秦腔的历史,但通过所记载的祥麟、三寿、色子等名伶意欲通过幕宾从西安走向北京、江南的实例,可以想见毕沅西安幕府存续的其余十年间,也应该有其他秦腔艺人通过这条特殊的途径从西北走向全国。故而由此视之,毕沅幕府的秦腔演出和幕僚狎伶行为,客观促成了秦腔从西安向北京、江南的扩散传播。

幕主的迁移,也会导致伶人的流转和秦腔的传散。乾隆五十年,毕沅迁河南巡抚,离开西安时,幕府大宴宾客,演出秦腔酬宾,孙星衍《别长安诗》"镇日琼筵锦瑟傍,人言书记倚疏狂"①,以纪其事。随后,西安幕府中的宾客几乎全体追随毕沅迁转开封。毕沅巡抚河南,在开封的官署有蓄养梨园,杨钟羲《雪桥诗话》三集卷八记载:"毕秋帆抚汴,多蓄声伎,自排《长生殿》剧。严冬友至,谓听之已厌。"② 王昶《秋帆中丞邀至开封置酒观剧有作》亦有"季札又来观乐地""终南仙馆犹如故"的诗句,传达出他在开封又看到西安幕府时类似的"置酒观剧"、同人欢会的场景。③ 开封幕府演剧酬酒的传统没有改变,喜爱秦腔的幕客没有改变,故不排除有西安幕府时熟稔的秦伶随转开封。若如此,毕沅官职的迁转,也成为秦腔秦伶向外扩散的一个重要渠道。

四、毕沅幕客的秦腔剧种理论

毕沅西安幕府中的严长明、曹仁虎、钱坫等文人,由于长期观看秦腔表演,与秦伶有着亲密的接触,对秦腔有着更为切近的体认。《秦云撷英小谱》正是他们关于秦腔渊源、流派、伶人艺术风格进行理论思考的产物。

① 孙星衍《孙渊如先生全集》"澄清堂续稿",《续修四库全书》第1477册,第603页。
② 杨钟羲《雪桥诗话》三集卷八,《近代中国史料丛刊续编》第24辑,台北文海出版社1975年,第916页。
③ 王昶《春融堂集》卷十九,《续修四库全书》第1437册,第546页。

第六章 毕沅幕府与清中叶西安的梆子戏演出

在熟悉和热爱上秦腔后，毕沅西安幕府中的部分文士产生为秦伶立传的冲动。根据撰者严长明跋语所言，其创作《秦云撷英小谱》的出发点就是想模仿潘之恒《秦淮剧品》《艳品》"皆记曲中士女"的做法，为当时西安剧坛上祥麟、三寿、银花等秦腔名伶立传成谱。《秦云撷英小谱》凡七篇，严长明撰写五篇，曹仁虎和钱坫各有一篇。《秦云撷英小谱》成为目前存世的最早记录西安秦腔演出概貌的历史文献，其中包含严长明等人关于梆子戏源流、艺术特征的基本看法，已具有鲜明的剧种理论色彩。

首先是有关秦腔源流的论述。严长明指出："演剧昉于唐教坊梨园子弟。金元间始有院本。一人场内坐唱，一人场上应节赴焉。今戏剧出场，必扮天官引导之，其遗意也！院本之后，演而为曼绰（俗称高腔，在京师者称京腔），为弦索。曼绰流于南部，一变为弋阳腔，再变为海盐腔。至明万历后，梁伯龙、魏良辅出，始变为昆山腔。弦索流于北部，安徽人歌之为枞阳腔（今名石牌腔，俗名吹腔），湖广人歌之为襄阳腔（今谓湖广腔），陕西人歌之为秦腔。"① 在此，严长明提出了关于秦腔源流的几条重要观点：其一，秦腔的源头可以追溯至唐玄宗时代教坊的梨园子弟，而近源则是金元院本，因为他认为秦腔戏的出场必有天官引导的程式，是金元院本中一人坐唱、一人站演的孑遗。其二，严长明从声腔演化的角度，细致勾勒出金元院本——弦索——秦腔的演变轨迹。这一判断颇具学术眼光，符合秦腔来源的实际情况。其三，他在勾画秦腔声腔来源的同时，也阐明了不同声腔流派，金元院本演化的另一分支是：院本—曼绰—弋阳腔、海盐腔、昆山腔；而弦索又因为地域不同，分为枞阳腔、襄阳腔和秦腔三派。对此，叶德辉在《重刊〈秦云撷英小谱〉序》中指出："至所论昆曲、弋阳、海盐、安徽枞阳腔、湖广襄阳腔、陕西秦腔，流别异同，亦信手胪陈，未之分辨。"② 虽严长明所提出秦腔流别的观点或可商，但不能否定其对秦腔源头的独特理解，正因如此，今人在论述秦腔来源时多有引用。

其次是关于秦中地区秦腔流派考述。在《秦云撷英小谱》中，严长明集中论述了秦中地区秦腔的不同流派，为今人研究这一问题提供了

① 傅谨主编《京剧历史文献汇编》"清代卷·专书上"，第11页。
② 傅谨主编《京剧历史文献汇编》"清代卷·专书上"，第3页。

可信的第一手材料。他谓："秦中各州郡皆能声，其流别凡两派。渭河以南尤著名者三：曰渭南，曰盩厔，曰醴泉。渭河以北著名者一：曰大荔。"① 他以渭河为界，将秦腔分为南北两派，河南又分为渭南、盩厔、醴泉三家，河北则是大荔。各派秦腔唱法，大同中有小异，即便同派内部，也有不同的行腔方式。严长明指出，大荔腔即同州腔有"平、侧两调，侧调不能高，其弊也，恐流为小唱；而平调不能下，其弊也，恐流为弹词"②。这些论述很大程度丰富了我们对关中秦腔流派的认识，也表明严长明对声腔剧种的地域性特征具有深入思考。

再次，关于秦腔艺术特征的论述。严长明以昆腔为参照，通过比较得出秦腔较之昆腔的优处，主要体现在以下四个层面：一是秦腔乐器伴奏更贴近自然之音。严长明认为秦声所以不以笙笛伴奏，是以秦声多肉声，是在于竹不如肉。秦腔的乐器但用弦索伴奏，以绰板定眼，更贴近自然之声。二是秦腔较之昆腔具有更灵活的宫调转换。严长明认为秦中人发声皆音中黄钟，调入正宫且直起直落，具有灵活的转宫犯调，可谓"四、合、变宫、变徵皆具"。三是秦腔较之昆腔具有更为丰富的声音表现力。在严长明看来，"扣律传声，上如抗，下如坠，曲如折，止如槁木，倨中矩，勾中钩，累累乎端若贯珠，斯则秦声之所有，而昆曲之所无也。"四是秦腔具有昆腔所不具备的字声关系。他认为秦腔"调中有句，句中有字，字中有音，音中有态，小语大笑，应节无端，手无废音，足不土跗，神明变化，妙处不传，则音而兼容"③。相较之下，昆腔将字分为声母、字头、字腹、字尾，任意引长，虽长于婉转绵延，但一般观众不读曲本则未知所唱何句何字。这些论断皆得益于严长明在秦中与秦伶数载接触、多次观看秦腔后的深切体悟。

同为毕沅幕宾的洪亮吉，在《七招》中也有一段关于秦腔艺术特征的论述："将乐子以靡靡之声，荡之以淫乐。北部则枞阳、襄阳，秦声继作，芟除笙笛。声出于肉，枣木内实，箉箸中酱（今时称梆子腔。竹用箉箸，木用枣）。啄木声碎，官蛙阁阁。声则平调、侧调，艺则东

① 傅谨主编《京剧历史文献汇编》"清代卷·专书上"，第12页。
② 傅谨主编《京剧历史文献汇编》"清代卷·专书上"，第12页。
③ 傅谨主编《京剧历史文献汇编》"清代卷·专书上"，第11页。

郭、西郭。"① 在这段话中,洪亮吉也提及秦腔与枞阳、襄阳具有同源别流之关系,但未能点明它们共同的源头。不过,他更为清晰得指出了秦声因为使用枣木笊筲击节,又被称为梆子腔的理据,为今人辨析秦腔、梆子腔之间的关系提供了佐证。至于秦腔声调分平调、侧调,严长明已有论及,而名伶有东郭、西郭之谓,则给追寻清中叶西安剧坛伶人谱系提供了重要线索。

最后,是对西安戏班和名伶技艺的总结。《秦云撷英小谱》共为14位秦腔名伶立传,严长明、曹仁虎和钱坫依据与他们深入接触而获得第一手信息,记录了多位名伶的传奇故事,既写到他们出身贫寒、被迫谋生的辛酸,也提及他们依靠勤奋钻研、艺有精进的历程。在十数位名伶间,严长明从技、唱、色三个层面,评选出秦伶之三绝:"有祥麟者,以艺擅,绝技也;小惠者,以声音擅,绝唱也;琐儿,以姿首擅,绝色也。"② 这一做法明显带有古代文人品评诗文的传统,也与当时京师剧坛品评伶人的"花谱"热鼓柙相应,充分显露严长明等毕沅幕客对于秦伶演技予以评鉴的用心和眼光。

严长明等人创作《秦云撷英小谱》的初衷是为了记载秦腔名伶身世、传奇经历和与他们交往的片段,但在实际撰写的过程中却有意识地插入自己对于秦腔源头、流派、班社、名伶谱系的理解和思考,客观上赋予了此书区别于一般花谱或伶人传记更多的理论色彩。

五、毕沅幕府演剧的戏曲史意义

乾隆间赵怀玉的一首诗对当时官员幕府演剧生态作如此描述:"幕府盛声伎,群彦集稽讨。余各蓄小部,客至矜慧巧。维时吾与君,身闲少懊恼。昼常名胜探,夜或笙歌绕"③,毕沅西安幕府频仍的演剧,即是乾隆间官员幕府演剧生态的缩影。由于毕沅幕府处于清中叶西安这个特殊时间和地理节点上,其幕府中秦腔的演出活动,对于秦腔演进史和

① 洪亮吉《卷施阁集》文乙集卷二,《续修四库全书》第1467册,第372页。
② 傅谨主编《京剧历史文献汇编》"清代卷·专书上",第13页。
③ 赵怀玉《亦有生斋集》"诗"卷三十一《与张六朝缵话旧》,《续修四库全书》第1469册,第629页。

清代戏曲史的研究具有特殊的意义。

首先，毕沅幕府的秦腔演出正处于清代昆、乱接受潮流转换的节点，使之成为考察清代戏曲审美潮流变迁的重要例案。毕沅幕客的诗歌和《秦云撷英小谱》，记录了他们在西安对当地秦腔的观赏感受以及他们与秦伶交往的场景片段。这些长期受到昆曲文化的浸染和熏陶的吴越文人来到西安时，秦腔的粗犷激越、俚俗谐趣带来巨大的审美冲击，同时吸引他们走进秦腔的艺术世界。戏曲审美口味和知识惯性，使得这批江南文人习惯以昆腔作为参照系来审视秦腔艺术"异文化"的特质，而此正是他们审视和接纳秦腔秦伶的隐性立场和逻辑起点。另一方面，毕沅在陕西为官期间，正是秦伶魏长生在北京、扬州、苏州先后刮起"魏旋风"的时期。"苏州扬州，向习昆腔，近有厌故喜新，皆以乱弹等腔为新奇可喜，转将素习昆腔抛弃"①，面对这种剧坛时尚的转变，江南文人吴寿昌不禁感叹道："近人爱听伊凉调，闲杀吴趋老乐工"②，"伊凉调"即是梆子腔，"吴趋"就是昆腔。梆子戏在和昆腔竞争中渐占上风，在全国范围中掀起一股"喜梆厌昆"的剧坛潮流。可见，毕沅幕府演剧正居于我国剧坛发生深刻变革的关键时间点上，其幕府中江南文人群体对于花雅两部的态度转变，可以丰富我们对清中叶我国剧坛历史变革的认识。

其次，毕沅西安幕府因为处于特殊的地理节点，对于审视清中叶西安秦伶的流动和秦腔对外传播具有特殊的意义。秦腔的最早发源地是山、陕、豫三省交界的金三角官话区，③ 即今天的山西运城、陕西渭南、河南三门峡相互接壤的部分区域，在此区域孕育了同州梆子和蒲州梆子。蒲州梆子的中心是蒲州城（今属运城市），同州梆子的发源地是大荔（今属渭南市）。西安是西北的中心城市，既是同州梆子和蒲州梆子艺人进城的首选，也是西北戏班和伶人走向北京和南下扬州、广州等大城市的中转站。《秦云撷英小谱》中即提及祥麟曾赴蒲州售技，西安更多是同州梆子艺人的聚集地，小惠、喜儿"皆工同州腔（即大荔腔

① 江苏省博物馆编《江苏省明清以来碑刻资料选集》，第295页。
② 吴寿昌《虚白斋存稿》卷八《观剧三首》（其一），《四库未收书辑刊》第10辑第25册，第244页。
③ 寒声《中国梆子声腔源流考论》（上），三晋出版社2010年，第7页。

也)"①，其他秦伶四两、双儿、金对子、拴儿莫不如此。毕沅拥有乾嘉时期最大的文化幕府组织，它驻扎于西北的中心城市西安，具备将周边辖地优秀的秦腔艺人汇聚于縠中的实力和条件。《秦云撷英小谱》提到当时西安"乐部著名者凡三十六"，最优秀的秦伶基本上都在毕沅幕府演出过。在众伶之中，严长明评选出优者14人记入《秦云撷英小谱》，又从这些名伶中评出技、唱、色"三绝"。在此意义上，当时的毕沅幕府成为西安及周边秦腔名伶竞技的大舞台，西安也成为秦腔向全国传播的中心城市。

最后，毕沅西安幕府存续期间正逢两川战役的事件节点，而此重大事件一定程度刺激幕中演剧活动的活跃度。第一次金川战役发生于乾隆十二年（1747），结束于次年。第二次开始于乾隆三十六年（1771），结束于乾隆四十一年（1776），正是毕沅在陕为官期间。两川用兵，西安地当要道，官员将领进出频繁，秦腔激越高亢的杀伐之气极为契合军营演剧的需求，故而一些毕沅幕府中的秦伶也应召入营承值。《秦云撷英小谱》几次提到秦腔名伶被传入军营演出，如秦伶银花曾留驻平定金川的清军营帐，"流转军中五载"②。琐儿也入营承值，"是时方用兵西徼，秦中当两川孔道，輶轩络绎，宴会频烦，须琐儿来往，承直（值）其间，以故数月中卒不得一见。"③ 这些秦伶是否为毕沅幕府所推荐不得而知，但毕沅以秦腔演出接待来陕官员和犒赏入川将领是常有的事。乾隆四十一年四月，大小金川奏凯之时，奎林奉使河湟道，毕沅在西安官署"对酒征歌为长夜之乐"，作有"黯默秋光冷塞垣，欢场重省尚销魂；浮云玉垒铙歌远，皎月银灯舞扇翻"的诗句以纪其事。④ 次年王昶入幕，其《行至西安，秋帆抚军合乐留饮，即席四首》（其一）："明灯似月筯箫壮，旨酒如池角觝骈"⑤，也见证了毕沅开宴设乐犒军的盛景。可见，秦腔戏在清中叶已成为陕西官场、将领营帐等上层群落中的主要消费剧种。随着这些将领和官员的流动，他们对秦腔的热爱之情则会在

① 傅谨主编《京剧历史文献汇编》"清代卷·专书上"，第12页。
② 傅谨主编《京剧历史文献汇编》"清代卷·专书上"，第9页。
③ 傅谨主编《京剧历史文献汇编》"清代卷·专书上"，第13页。
④ 毕沅《灵岩山人诗集》卷三十《奎云麓尚书奉使河湟道，经兰岭，剪灯话旧，把盏追欢》，《续修四库全书》第1450册，第288页。
⑤ 王昶《春融堂集》卷十八，《续修四库全书》第1437册，第502页。

更广泛的范围产生影响,渐渐汇聚为上层社会戏曲消费的新潮流。

本章小结

　　作为乾嘉时期全国最大的文官幕府,毕沅西安幕府中的演剧活动存续时间长,参与人数多,在江南文人群体中产生深远的影响,形成了幕府演出秦腔的独特文化记忆。毕沅幕府位于西北的中心城市西安,不仅处于秦腔向外传播的特殊地位,而且正值第二次平定大小金川战役,进出西安的官员、将领络绎不绝,为秦腔走入上层社会并传播全国提供了难得的历史机遇。

　　由三位幕客合撰的《秦云撷英小谱》,是毕沅西安幕府演剧活动和文人狎伶生存状态的真实记录,承载着作者对秦腔源流和艺术特征等问题的思考。根据《秦云撷英小谱》和毕沅幕僚的相关记载,江南文人在西安对秦腔的接受也经历了由抵制到喜爱的过程,意味着秦腔的地位获得明显的提升。从清前期至中期,秦腔无论在传播的广度,还是观众层次上都有了质的飞跃,毕沅幕府中江南文人的秦腔观念的转变即是这一飞跃的典型实例,故而值得我们关注和深入研究。

下编：皮黄戏的源流与传播

第七章　清初"楚调"的兴起及其声腔的衍化

明末清初是南戏声腔浸渍、蘖变和繁衍的重要时期，不同的方音与南戏演出体制相结合，"改调歌之"①，衍生出新的地方戏曲声腔。除了明中前期的"四大声腔"外，明末涌现出杭州腔、乐平腔、徽州腔、青阳腔（池州调）、义乌腔、潮腔、泉腔、四平腔、石台腔、调腔等数种。② 清初又出现弦索腔、罗罗腔、西秦腔、高腔、襄阳腔等多种声腔，形成南昆、北弋、东柳、西梆四大声腔主导剧坛的新格局。在明末清初百余年时间内，文人笔下频频出现楚调的身影，而各种声腔史、剧种史及戏曲史著作对楚调的声腔属性及周边问题鲜有涉及，故对此作一些初步的探析，以推进皮黄声腔源起及其早期形态等问题的研究。

一、《游居柿录》关于沙市"楚调"的记载

楚调，顾名思义，是以楚地方音为基础的腔调。江西人魏良辅曾在指导昆腔演唱技法的《南词引证》中指出："五方语音不同，有中州调、冀州调、弦索调，乃东坡所仿，偏于楚腔。"③ 他强调楚腔独特的语音色彩及行腔方式，是一种与中州调、冀州调、弦索调不同的腔调。尽管还没有足够的证据表明魏良辅论及的楚腔就是一种独立的戏曲声腔，但视楚腔、楚调为一种方音腔调，晚明不少曲家是有明确的认识，如王骥德《曲律》"腔调"就指出："乐之筐格在曲，而色泽在唱。古四方之音不同，而为声亦异，于是有秦声，有赵曲，有燕歌，有吴歈，

① 朱彝尊《静志居诗话》卷十四，人民文学出版社 1990 年，第 430 页。
② 廖奔《中国戏曲声腔源流史》，第 62 页。
③ 钱南扬《魏良辅南词引正校注》，《汉上宧文存》，第 97 页。

有越唱,有楚调,有蜀音,有蔡讴。"① 楚调在与秦声、吴歈、越唱的对比中,曲调的"音不同""声亦异"的特性得以突显。

其实在明末,楚调不但以乐曲腔调的形态而存在,同时也以戏曲声腔的面貌出现于楚地文人的观剧生活的文字记录中。曾做过襄阳太守的徽州人汪道昆记录了湖广京山人李维桢蓄养家乐的情况,诗题《赠李太史本宁五首》其二云:"独擅阳春楚调工,重开宣室贾生同。虚传骏骨收燕市,转见峨眉出汉宫。"② 李维桢(1547~1626),字本宁,湖广京山人。隆庆二年(1568)进士,选庶吉士,除编修,进修撰,出为陕西右参议,迁提学副使。天启四年(1624)拜南礼部右侍郎,升尚书,乞归。《全明散曲》辑录其散曲一套,另从其所撰《南曲全谱题辞》③ 能看出李维桢是熟知音律的戏曲行家。李维桢自己也曾有"郢曲阳春布,吴歌子夜阑"④ 的诗句来形容参加楚地文士家宴演剧的情景。李维桢和汪道昆诗句中的"郢曲阳春""阳春楚调",都透露出当时家乐搬演的就是以楚地方音演唱的楚调戏曲。

对楚调演剧样貌记述更详的是湖广公安人袁中道的日记《游居柿录》,此书记载了万历四十三年(1615)间他在沙市与当地朱氏王孙、文士豪客一起观看昆曲、楚调演出的情况。

是年二月间,他赴王维南家宴,家乐演出楚调《金钗记》,"赴王太学维南名坫席,出歌儿演《金钗》,因叹李杜诗、《琵琶》《金钗记》,皆可泣鬼神。古人立言,不到泣鬼神处不休,今人水上棒、隔靴痒也。"⑤ 袁中道观剧后,将《金钗记》与李杜诗、南戏之祖《琵琶记》相提并论,叹曰"皆可泣鬼神",说明楚调《金钗记》在艺术上达到了相当高的水准。

不久,袁中郎又记载他前往西城赴约参加王孙小泉的宴席,王府有自己的"歌儿",搬演新排的剧目。

① 王骥德《曲律》,《中国古典戏曲论著集成》第四册,中国戏剧出版社1959年,第114页。
② 汪道昆《太函集》,《续修四库全书》第1348册,第414页。
③ 李维桢《大泌山房集》卷一二七,《四库全书存目丛书》集部第153册,第588页。
④ 李维桢《大泌山房集》卷二《十四夜吴宅灯燕》,《四库全书存目丛书》集部第150册,第349页。
⑤ 袁中道《珂雪斋集》,钱伯城笺校,上海古籍出版社1989年,第1330页。

第七章 清初"楚调"的兴起及其声腔的衍化

> 赴西城王孙小泉席,地较东城为僻,过湘城后,湖宛如村落,人家多茂林修竹。王孙家有歌儿,花径药圃具备,泛舟清渠可数里。夜饮,出小伶演新剧。①

次月,袁中道应沅洲王孙的邀请,赴宴观剧。"新到吴伶"搬演的是昆曲《明珠记》。

> 沅洲王孙早以字来留行,同诸公到江头共饮。是日大风雨,亦不能行,坐中有言新到吴伶,歌曲佳甚,诸公再订明日听歌之约。
> 诸公共至徐寓,演《明珠》,久不闻吴歈矣,今日复入耳中,温润恬和,能去人之燥竞。谁谓声音之道,无关性情耶?②

"久不闻吴歈"数语,说明袁中道在沙市观看的戏剧,或主要限于楚调。昆曲"温润恬和"的腔体属性,使小修发出"能去人之燥竞"的感叹。

中秋过后,袁中道又和诸王孙一起宴饮观剧。吴伶、楚班间演,昆曲《幽闺记》和楚调《金钗记》轮番搬上红氍毹。

> 晚赴瀛洲、沅洲、文华、谦元、泰元诸王孙之饯,诸王孙皆有志诗学者也。时优伶二部间作,一为吴歈,一为楚调。吴演《幽闺》、楚演《金钗》。予笑曰:"此天所以限吴、楚也"。③

观看完两部经典的名剧,袁中道发出"此天所以限吴、楚也"。此语不仅说明昆曲风行全国,更透露出在当时江汉平原的重要城市沙市,楚调已经与昆曲分庭抗礼,各有千秋,进而说明楚调在沙市及周边地区正处于兴盛时期。斯时,不仅有让袁中道等雅集文士赞叹的"可泣鬼神"的楚班,而且有比肩《琵琶记》《幽闺记》《明珠记》的经典剧目《金钗记》。关于《金钗记》的剧目内容,扬铎主张是演周贵生、丘凤

① 袁中道《珂雪斋集》,钱伯城笺校,第1332页。
② 袁中道《珂雪斋集》,钱伯城笺校,第1347页。
③ 袁中道《珂雪斋集》,钱伯城笺校,第1348页。

娇情事的《碧明镜》①；流沙认为是仿效《钗钏记》的《刘孝女金钗记》②；陈历明则推测是潮州出土戏文《刘希必金钗记》同一剧目③。然因袁中道日记所载甚简，终难坐实。

袁中道《游居柿录》对万历年间沙市楚调的记载，彰显楚调已经在沙市受到文人雅士的欢迎，成为他们置办家乐的理想选择。但此时沙市的楚调是否仅是晚明"一地之声腔"的例案，还是有一定流播范围？是昙花一现，还是在入清后继续存在？此外，楚调具有怎样的声腔属性？与流行沙市的弋阳腔、青阳腔、四平腔等"时调"又有何关系？这些问题都值得深入探究。

二、万历间沙市《金钗记》的声腔归属

《金钗记》是万历间沙市楚调的代表剧目，因为它高超的艺术水平，而被搬上当地王孙文士的堂会，并被袁中道记载了下来。那么，《金钗记》究竟属于什么声腔呢？弄清这个疑问，事关"楚调"在中国戏曲史上，能否以独立的戏曲声腔获得承认的问题。

在声腔归属上，有学者认为《金钗记》就是万历年间沙市流行的青阳腔剧目④。事实果真如此吗？青阳腔发端于安徽省青阳县，明代隶池州府，故又谓池州调。青阳腔在嘉靖、万历年间风行一时，传播迅

① 汉剧《碧明镜》，又名《双合家》，演周贵生原聘丘凤娇，岳父丘登高嫌婿贫穷，强令退婚。贵生之父周鉴不允，被丘父诬陷杀人而下狱。周贵生约会凤娇，娇赠以金钗，誓不另嫁。丘父再诬陷贵生杀人，逮送县衙。周氏父子，一同被判问斩，凤娇法场哭祭。幸遇定国侯昭雪冤案，释周家父子。欲斩丘登高，贵生代为求情，登高深为感动。周、丘两家和好，贵生与凤娇成婚。(参扬铎《汉剧传统剧目考证》，1981 年 12 月武汉市文联戏剧部、武汉汉剧院艺术室编印，第 200 - 201 页。)

② 祁彪佳《远山堂曲品》"杂调"著录《金钗记》："全效《钗钏》，何秽恶至此。"《大明天下春》卷八上层题为《刘孝女金钗记》，选有《张子敬钓鱼》。剧演书生张子敬江边垂钓奉亲，有刘孝女随父乘舟赴任，江心落水，为子敬所救。子敬见孝女穷途至极，劝说与其一道归家。(参流沙《明代湖北"楚调"浅探》，《长江戏剧》1982 年第 5 期。)

③ 《刘希必金钗记》于 1975 年 12 月在粤东的潮安出土，演西汉年间，南阳书生刘文龙(字希必)辞别新婚妻子肖氏赴京赶考，临别以半支金钗、半面菱花镜及一只弓鞋为表记。后刘文龙高中状元，因拒曹丞相招婿，被遣护送明妃出使西番，到达西番又被招为驸马。留番邦十八年，终被放回故国。汉帝嘉其忠孝，衣锦还乡，凭"三般古记"对认，夫妻团圆。(参陈历明《潮州出土戏文珍本〈金钗记〉》，广东人民出版社 2012 年，第 162 页。)

④ 陈历明《潮州出土戏文珍本〈金钗记〉》，广东人民出版社 2012 年，第 162 页。

速,如万历年间福建建阳刊行的《新刻京板青阳时调词林一枝》就将青阳调列为流行的时调,择选经典的折子戏予以刊行。编选者叶志元在书前特意强调:"千家摘锦,坊刻颇多,选者俱用古套,系未见其妙耳。予特去故增新,得京传时兴新曲数折,载于篇首,知音律者幸鉴之。"①几乎同时,又出现了江西汝川黄文华精选的《鼎雕昆池新调乐府八能奏锦》,已将青阳腔与昆腔并列于受广泛欢迎和流行的"时调"。此外,选收青阳腔折子戏的明末戏曲选本还有《新撰南北时尚青昆合选乐府歌舞台》《新选南北乐府时调青昆》等。胡文焕选编于万历二十一年至二十四年间的《群音类选》"诸腔类",也将青阳腔与弋阳、太平、四平等腔同列。

风靡一时的青阳腔,很快流传到了长江中游的港口城市沙市。袁宏道于万历二十七年(1599)在北京给沙市时任荆关抽分的友人沈朝焕的信中写到,人生有数苦,而身处"南郡地暖"的"兄丈",就要忍受"歌儿皆青阳过江,字眼既讹,音复干硬"之苦②。万历三十年(1602)袁宏道返乡,在描写当时沙市的竹枝词中也批评青阳腔的俚俗:"一片春烟剪縠罗,吴声软媚似吴娥。楚妃不解调吴肉,硬字干音信口吪。"③"硬字干音信口吪",是当时喜爱昆曲的文人雅士对青阳腔的一致看法。"公安三袁"邻郡的戏曲家龙膺,在《诗谑》中也有嘲谑青阳腔演出的诗句:"弥空冰霰似筛糠,杂剧尊前笑满堂。梁泊旋风涂脸汉,沙沱腊雪咬脐郎。断机节烈情无赖,投笔英雄意可伤。何物最娱庸俗耳,敲锣打鼓闹青阳。"④因为青阳腔喧闹以及舞台艺术相对粗陋,被龙膺斥为"庸俗耳"。在《中原音韵问》中,龙膺更是写下了大段鄙视青阳腔的语句:"抑且专尚蛮俗谐谑、构肆打油之语,衬礴砌凑为词,如青阳等腔,徒取悦于市井媛童游女之耳。置之几案,殊污人目,是所谓画虎不成反类狗也。"⑤作为戏曲家的龙膺与公安"三袁"交往密切,他对青阳腔的态度,一定程度上与袁氏兄弟对戏曲艺术的审美取向桴鼓相应。

青阳腔尽管在晚明很风行,但取材庸俗,行腔干硬,格调蛮俗谐

① 叶志元《词林一枝》卷首,《善本戏曲丛刊》初集,学生书局1983年影印本。
② 《袁宏道集笺校》卷二《敝箧集》,钱伯城笺校,第75页。
③ 《袁宏道集笺校》卷二十七《潇碧堂集》,钱伯城笺校,第894页。
④ 龙膺《龙膺集》卷二十二,梁颂成、刘梦初校点,第401页。
⑤ 龙膺《龙膺集》卷二十一,梁颂成、刘梦初校点,岳麓书社2011年,第379页。

谑，而遭到士大夫的鄙弃，故廖奔先生认为青阳腔虽与昆腔同为广受欢迎的"时调"，但"隶属的阶层不同，一为民间百姓，一为文人士大夫"①，此论甚是。由此视之，能受到袁中道称赏的楚调《金钗记》，绝不应是腔硬调高、锣鼓喧阗的青阳腔。

万历间沙市的楚调不是青阳腔，那么会不会如有的学者所认为的是流传于此地的弋阳腔呢？② 弋阳腔因为"错用乡语"，加用滚调，内容浅俗，搬演热闹，很受下层民众的欢迎，流播甚广，在晚明的沙市也聚集了为数不少的弋腔伶人。万历三十七年（1609），汤显祖《赠郢上弟子》云："年展高腔发柱歌，月明横泪向山河。从来郢市夸能手，今日琵琶饭甑多。"③ 这首诗是为"怀姜奇方、张居谦叔侄"作，姜奇方曾任宣城知县，湖广监利人。张居谦，张居正之幼弟，湖广钟祥人。汤显祖在诗中，引用《北梦琐言》"琵琶多于饭甑，措大多于鲫鱼"的典故，以"饭甑多"来形容来沙市（郢市）献艺的高腔（即弋阳腔）伶人之多。

其实，袁中道兄弟对弋阳腔并不陌生。袁宏道在《瓶史》"十二鉴戒"中就将弋阳腔与"丑女折戴"相提并论④，意谓美妙的时境若唱弋阳戏，就如"丑女戴花"一样。袁中道《采石度岁记》记载万历间他"从北来入新安"，游太白祠，"舟人有少年能唱弋阳腔者，亦流利可喜。"⑤ 万历四十一年（1613）三月，袁中道到邻县桃源游玩，就遭遇"张阿蒙诸公携榼宫中，带得弋阳梨园一部佐酒"⑥。既然袁中道对弋阳腔颇为熟悉，那么他不会简单地将楚调与弋阳腔相混淆，况且从艺术形态上看，弋阳腔多用江西土曲，"句调长短，声音高下，可以随心入腔，故总不必合调"⑦，加之锣鼓司节，一唱众和，喜用滚调，与文士追求的宁静舒逸、高雅恬淡的堂会情景也并不相恰。由此看来，为袁中道所

① 廖奔《中国戏曲声腔源流史》，第 66 页。
② 流沙先生认为万历沙市流行的《金钗记》为弋阳腔，参流沙《明代湖北"楚调"浅探》，《长江戏剧》1982 年第 5 期。
③ 汤显祖《汤显祖全集》第二册，徐朔方笺校，第 952 页。
④ 《袁宏道集笺校》卷二十四《瓶史》，钱伯城笺校，第 828 页。
⑤ 袁中道《珂雪斋集》前集卷十六，钱伯城笺校，第 692－693 页。
⑥ 袁中道《珂雪斋集》"游居柿录"卷八，钱伯城笺校，上海古籍出版社 1989 年，第 1282 页。
⑦ 凌濛初《谭曲杂札》，《中国古典戏曲论著集成》第四册，第 254 页。

推崇的《金钗记》楚调，也不会是俚俗喧阗的弋阳腔。

也有学者认为袁中道所推崇的楚调为四平腔，"这种名为'楚调'的新声，就是'四平腔'。——或是'四平腔'流传于沙市，抑或'四平腔'在沙市的萌发、演进、形成?!"① 四平腔最早见载于明顾起元《客座赘语》卷九"戏剧"条，"又有四平，乃稍变弋阳而令人可通者"②。清初刘廷玑《在园杂志》卷三亦指出："近今且变弋阳腔为四平腔、京腔、卫腔"③。刘廷玑虽谓四平腔演化自弋阳腔是在近年，时间研判上有错误，但裁定四平调的源头为弋阳腔，却是有据可依。关于四平腔的特点，清初李渔讲得很清楚："弋阳、四平等腔，字多音少，一泄而尽。又有一人启口，数人接腔者，名为一人，实出众口。"④ 据李渔的说法，四平腔特点之一是"字多音少"，音促节密，与昆曲"字少音繁"舒邈的特点，大相径庭。特点之二是一唱众和，有帮腔。此二点，显然都与袁中郎《游居柿录》中透露楚调亦如昆腔能"去燥竞"的特点，不相符合。

据上所论，我们可以排除万历年间楚调为沙市盛行的青阳腔、弋阳腔、四平腔。我以为，《金钗记》的声腔当属于以楚地方音为基础的、已具独立品质的一种"新声"。

三、明末清初楚调的兴起及与诸腔的融合

楚调在明末跻身于沙市诸腔竞发的剧坛格局，不断向周边传播，与其他声腔相互融合，相互竞争。楚调在向外扩展和传播过程中，自身的腔体特征和戏曲质素渐趋鲜明。

首先，明末清初的曲家、文士，已经能将楚调从周边众多流行的戏曲声腔中区分开来。换言之，楚调已经以独立戏曲声腔的姿态获得社会的广泛认同。

明万历间宋懋澄《九籥续集》卷十记载：

① 刘广禄《"楚调"新探十议》，《沙市文化志》编纂办公室编《沙市文化史料》，1982年12月内部印刷，第347页。
② 顾起元《客座赘语》卷九，谭棣华、陈稼禾点校，第303页。
③ 刘廷玑《在园杂志》卷三，张守谦校点，中华书局2005年，第89页。
④ 李渔《闲情偶寄》卷二，《中国古典戏曲论著集成》第七册，第33页。

盖天下优人十九出弋阳，故土人好胜，一至于此。吴人云："江阴莫动手，无锡莫动口"，岂特弋阳哉？然吴歌楚调不相入如薰莸，彼其相和如东西，司长俱有竞心，都无雍和之雅。又腔曰"乐平"，地属饶州，岂凤游鹤阜，独协八音，以予听之，然欤否也？又其次曰"青阳"，乃南国矣。①

　　弋阳腔、乐平调出自江西，青阳腔（池州调）产自安徽，都是邻省衍生的"时调"声腔，它们在楚地广泛传播。但宋懋澄却能清楚地将楚调与弋阳腔、乐平调、青阳腔区分开来，从侧面告诉我们楚调自身声腔特性是明晰的。

　　其次，楚调孕育、繁荣于明末的沙市，逐步向周边扩散影响，说明其具备相当高的艺术水准和传播能力。

　　明末的沙市能孕育出楚调，首当归功于作为长江港口的独特地理地位，"蜀舟吴船欲下上者，必于此"，因此"沙市明末极盛，列巷九十九条，每行占一巷。舟车辐凑，繁盛甲宇内，即今之京师姑苏，皆不及也。"② 此言或有过誉之嫌，但也一定程度描绘出明清之际沙市作为内河重要港口城市繁荣的景象。一般而言，城市经济的繁荣必将促进戏曲文化消费。明末鄂西容美土司田九龄（字子寿），游荆沙时就写下"江汉风流化不群，管弦久向日边闻"③，"泽在漫寻游猎迹，台荒空忆管弦秋"④ 的诗句，以记在沙市所见繁盛的演剧面貌。这些记载和袁中道《游居柿录》中关于楚调的记录，都充分表明沙市是楚调的诞生地和大本营。

　　楚调在沙市形成和兴盛后，随着文士的从宦和交游，逐步扩散到周边及更远的地域。其中，公安三袁就是很重要的媒介。鄂西容美土司子弟中，田宗文与袁中道关系密切，很有可能将沙市的楚调"引入"鹤峰土司。虽未见明末容美土司搬演楚调的直接记载，但在清初康熙年间容美土司田舜年家中，田氏父子各有戏曲家班。田舜年的家班，"女优

① 宋懋澄《九籥续集》卷十，《四库禁毁书丛刊》集部第177册，第715页。
② 刘献廷《广阳杂记》，汪北平、夏志和校点，第200–201页。
③ 陈湘锋、赵平略《〈田氏一家言〉诗评注》"田九龄卷"《陈明府元勋召自崇阳却寄》，中央民族大学出版社1999年，第100页。
④ 陈湘锋、赵平略《〈田氏一家言〉诗评注》"田九龄卷"《荆州游章台寺》，第84页。

皆十七八好女郎，声色皆佳，初学吴腔，终带楚调；男优皆秦腔，反可听。"①"终带楚调"，既可理解为家乐伶人为楚人，带有楚地口音，也可以理解为这班楚伶原先是习楚调的，现在兼习昆曲，唱音难改。既如此，那么在秦腔、昆腔风行的清初，土司田舜年家乐已经是楚调与昆、秦诸腔竞陈的局面。

事实显示，明末至清初，楚腔已与昆、秦诸调一起，成为一支流播大江南北的重要戏曲声腔。往西，楚调传播至鄂西容美；往东，越过长江，还可以看到楚调传播至鄂东南嘉鱼的情形。《湖北诗征传略》卷三谓："朱竹垞乃谓：楚调变而至于尹宣子，正音为之扫地，则未免过刻之论也。"②朱竹垞，即朱彝尊（1629～1709），清初著名的词人、学者，号竹垞，秀水（今浙江嘉兴市）人。尹宣子，名民兴，字宣子，号洞庭，湖广嘉鱼人，崇祯进士，官至太仆寺卿。南明王朝灭亡后，返乡归隐，卒于家。尹宣子熟谙音律，致仕后隐居乡里，建造园林，家乐自娱，伶人搬演的就是楚调。尹氏家乐搬演楚调而将"正音（昆腔）扫地"，除透露出尹氏对楚调的喜爱外，也说明楚调腔体具有别于"正音"的方音性质。

楚调往南，传至常（德）、岳（阳）地区。崇祯十六年（1643），巴陵（今湖南岳阳）人杨翔凤有《岳阳楼观马元戎家乐》诗："岳阳城下锦如簇，历落风尘破聋鼓。秦筑楚语越箜篌，种种伤心何足数。"③明末左良玉部将马元戎镇守岳阳多年，军戏艺人所唱演的"秦筑楚语"，显示秦声、楚调同台演出。

楚调再往东南方向，传至江西建安。汤显祖《建安王夜宴》诗云："徽歌一一从南楚，守器累累奉北藩。巧笑旧沾词客醉，博山通晓奉余温。"④据《明史》卷一百二"诸王世表三"，建安王朱多㸅万历元年（1573）袭封，二十九年（1601）薨。⑤当时的江右是戏曲中心之一，建安王能从"南楚"引进的"新声"，必为楚地特色之声腔；就当时的

① 顾彩《容美纪游》，吴柏森校注，第69页。
② 丁宿章辑《湖北诗征传略》卷三，《续修四库全书》第1707册，第140页。
③ 陶澍、万年淳修纂《洞庭湖志》卷十一艺文三，何培金点校，岳麓书社2003年，第382页。
④ 汤显祖《汤显祖全集》第二册，徐朔方笺校，第762页。
⑤ 《明史》卷一百二"诸王世表三"，中华书局1974年，第2736页。

情况而言，非勃兴之楚调"新声"莫属。

通过对以上零星文献的梳理，楚调在明末沙市孕育形成后，主要通过文人雅士的途径，向周边进行传播，扩大影响，逐步演化为一种个性色彩鲜明的地方声腔。

最后，明末清初，楚调独特声腔品格的确立，是与昆腔、秦声诸腔相互融合的过程中达成的。这一时期，楚调成为文士喜爱的戏曲新声，是他们置办家乐的重要选择。

屠隆《长安元夕听武生吴歌》中有"千人楚调谁堪和，一曲吴歈总断魂"①的诗句，此诗提及的"武生"是一位唱昆腔水平很高的演员，但从"千人楚调谁堪和"一句来看，楚调已和戏曲声腔吴歈比肩而出，十分流行。屠隆《集徐翁仍天均馆同叶虞叔》亦载楚调："西园才子风流甚，楚曲吴歌手自调。"②屠隆精通曲律，不仅创作过昆腔的《凤仪阁乐府》三种，还酷好弋阳腔，冯梦桢《快雪堂日记》记载，万历二十八年（1590）九月二十八日，"唐季泉等宴寿岳翁，扳余作陪，搬弋阳戏。夜半而散，疲苦之极，因思长卿乃好此声，嗜痂之癖，殆不可解。"③尽管冯梦桢不喜好弋阳腔，但屠隆却有"嗜痂之癖"，说明屠长卿是熟谙弋腔的。在屠隆的诗句中反复出现楚调，我们可以推导出这样的结论：其一，屠隆所具备的曲学修养能区分出楚调与弋阳腔，由此亦可旁证上文袁中道笔下的《金钗记》的楚调不与弋阳腔相混淆的结论。其二，楚调与昆曲同时竞演，说明楚调已经广为江浙一带文士所接受，其传播区域进一步扩大。其三，值得充分重视的是，不论是袁中道的《游居柿录》还是这里屠隆诗句对楚调的记载，它们都是和昆曲同时出现在文人雅士堂会之上，由此揭示出楚调具有接近昆腔"静雅"的特性。

楚调"静雅"的声腔特点，使之在顺、康间昆腔家乐极盛之时，作为一种"新声"而成为文人士夫家乐的重要选择。清初诗人吴伟业于康熙六年（1667）曾对楚调传播的总体面貌有过描述："方今大江南

① 屠隆《白榆集》诗集卷三，汪超宏主编《屠隆集》第三册，浙江古籍出版社 2012 年，第 65 页。
② 屠隆《栖真馆集》卷七"七言律诗"，汪超宏主编《屠隆集》第五册，第 109 页。
③ 冯梦桢《快雪堂日记》，《四库全书存目丛书》集部第 164 册，第 715 页。

北，风流儒雅，选新声而歌楚调。"① 这句话很明确告诉我们，楚调作为一种新兴的戏曲声腔受到文人的高度关注。如清初太仓王昊（1627～1679）曾有诗《虎丘席上赠歌者苏昆生故宁南侯幕中客也》"吴俗淫哇竞舌唇，年来腔谱争翻新。郢曲虽高和原寡，豪贵莫救苏生贫"②，点明有一种郢曲新腔来到苏州，与昆腔相竞。清初顾嗣立《观迟辰州澹生家乐即席口占四绝》（其二）云："舞袖歌喉变入神，吴愉（歈）楚艳杂西秦。也知世上知音少，时顾筵前顾曲人。"③ 顾嗣立（1665～1722），字侠君，号闾邱，江苏长洲（今苏州）人。康熙五十一年（1712）进士，曾预修《佩文韵府》，授知县，以疾归，博学有才名，著有《秀野集》《闾邱集》。从顾嗣立的诗句可知，迟澹生家乐为昆腔、楚调、秦腔的大杂烩，楚调已经同其他流行的"时调"进行着充分的艺术交流。这样的情况还出现于浙江秀水项公定的家乐，李日华《六研斋笔记》卷一载："（项公定）中岁颇娱声酒，尝招余出歌童相侑，备秦巴荆越之音。"④ 此处的"荆音"即指荆州中心城市沙市一带兴起的楚调。楚调与秦腔、川戏、越调一起进入江南文士的堂会，反映出戏曲消费的新动向。

最能反映这种新动向的是被称誉为"浙中名部"⑤的查继佐家乐"十些班"。毛奇龄《查继佐客淮复买小鸦头自随，短句为寿，或云嘲焉，并命鸦头歌之》组诗（六首之五）云："旧部能吴舞，新人解楚歌。"⑥ 查继佐先前所蓄乐部擅长昆曲，而后来改唱楚调，"十些新变楚词耶"⑦。他以楚辞声尾"些"呼歌儿，其"家伶独胜，虽吴下弗逮也。娇童十辈，容并如姝"，而查继佐"数以花舲载往大江南北诸胜区，与

① 冒襄《同人集》卷四，《四库全书存目丛书》集部第 385 册，第 164 页。
② 王昊《硕园诗稿》卷十八，《四库未收书辑刊》第九辑第 16 册，第 470 页。
③ 顾嗣立《闾邱诗集》"桂林集"卷六，《四库全书存目丛书》集部第 266 册，第 514 页。
④ 李日华《六研斋笔记》卷一，凤凰出版社 2010 年，第 10 页。
⑤ 沈起《查东山先生年谱》"戊寅"，民国嘉业堂丛书本。
⑥ 毛奇龄《西河集》卷一百四十六，《景印文渊阁四库全书》第 1321 册，台湾商务印书馆 1985 年，第 512 页。
⑦ 查嗣琏《查氏勾栏》，金埴《不下带编》卷六，王湜华点校，中华书局 1982 年，第 117 页。

贵达名流，歌宴赋诗以为娱"①。查继佐家乐改昆腔歌楚调，表明查氏个人爱好的转移。查继佐携歌楚调的"十些班"游弋于"贵达名流"之间，一定程度上扩大了楚调的影响；江南名流对查氏家乐的接受和喜爱，表明士人阶层对楚调的接纳和喜爱，并折射出楚调"新声"的兴起已经导致剧坛审美风尚的新变化。

总之，如清代曲学家凌廷堪所总结的"自明以来，家操楚调，户擅吴歈"②，楚调在明末清初迅速兴起，已经成为这一时期具有重大影响的"新声"，对戏曲格局产生深刻的影响。这种影响不仅体现于上层文士家乐戏曲声腔选择的新变化，也体现在文人雅士对楚调艺术品格的定位和重塑，使之成为明末清初戏曲腔系中不可忽视的一支力量。它的存在和壮大，扩散和融合，为清代中叶汉调的形成，奠定了坚实的艺术基础。

四、"楚调"向皮黄"汉调"的声腔衍化

由于相关文献的稀少，我们很难完整描绘明末清初楚调的艺术品格，但有两点是可以确定的。其一，楚调具有楚地方音的特点。由于孕育地为沙市，而沙市的方音属于北方方言区"西南官话"，与今天的汉口、常德、岳阳、宜昌、鄂西、重庆等地为同一方言区。古今移民，五方杂厝，外来方言与本地土语互相融合，沙市的方音形成了"咬字轻浅，清亮而不高亢，娓婉而不轻媚"的特点。③ 其二，沙市方音"清亮娓婉"的特点，赋予了楚调雅正绵邈的声腔属性，与文人雅士家乐堂会演剧的氛围和境界颇为契合，故受到沙市王孙文士的青睐，从而与昆腔共陈于厅堂氍毹。这也是袁中郎感叹"此天所以限吴楚也"的原因所在。

明末清初楚调"清亮娓婉"的属性，与清中叶叶调元《汉口竹枝词》描绘的"急是西皮缓二黄"二黄调"缓"的总体特征完全一致。

① 金埴《不下带编》卷六，王湜华点校，第116页。
② 凌廷堪《校礼堂文集》卷二十二《与程时斋曲书》，《续修四库全书》第1480册，第252页。
③ 湖北省沙市地方编纂委员会编《沙市市志》第4卷，中国经济出版社1999年，第351页。

第七章　清初"楚调"的兴起及其声腔的衍化

正因艺术血脉的延续,清中叶人们也习惯以"楚调"称呼已经西皮、二黄合流的皮黄声腔。叶调元《汉口竹枝词》卷四有诗句云:"吴讴楚调管弦催,翠鬟红裙结伴来。除却寒风和暑雨,后湖日日有花开。"① 范锴《汉口丛谈》亦收录有金粟庵主人的诗:"清扬楚调吴侬让,及见吴侬又如何?寄语双双小红豆,可来此处舞婆娑。"② 从地方戏曲艺术传承相对稳定性和艺术关联性来看,明末清初流传甚广的楚调,与清中期楚地风行的二黄调血脉相承。换言之,明末孕育于沙市的楚调当就是清代湖北二黄调的前身。

声腔之间的相互融合和"在地化"演变,是中国戏曲声腔蘖变和衍化的基本模式。绵邈舒缓的楚地二黄调,遇到从汉江顺流而下的秦腔,经过长时间的磨合而很自然地走到一起。高亢激越的秦腔便于抒发激越的情绪,流利宛转的二黄调便于故事讲述的舒缓氛围,迥异的声腔属性促成二者的互补和合流。清乾隆年间,由楚调一路走来的二黄调,终于与由秦腔转化的西皮调在湖北地区实现合流,合流的地点在汉口。关于西皮、二黄合流形态,笔者已有专文论述,在此不赘。③ 稍作补充的是,皮黄合流选择汉口,与汉镇优越的地理位置、繁荣的港口贸易有关。嘉靖年间正式设立汉口镇后,因其独特的地理位置和便利的交通条件,汉口镇初具规模,"商船四集,货物纷华,风景颇称繁庶"④,商品贸易得以快速发展。至清初,优越的地理位置,致使汉口的商品经济又有了长足发展。刘献廷《广阳杂记》记载:"汉口不特为楚省咽喉,而云贵、四川、湖南、广西、陕西、河南、江西之货,皆于此焉转输,虽欲不雄天下,不可得也。天下有四聚,北则京师,南则佛山,东则苏州,西则汉口。然东海之滨,苏州而外,更有芜湖、扬州、江宁、杭州以分其势,西则惟汉口耳。"⑤ 到了清中叶的乾、嘉时期,汉口的经济指标不仅成为全省的风向标,同时也成为全国贸易经济的晴雨表,"楚

① 叶调元《汉口竹枝词》,见徐明庭辑校《武汉竹枝词》,第74页。
② 范锴《汉口丛谈》,江浦等校释,湖北教育出版社1999年,第414页。
③ 关于西皮、二黄在汉口合流的相关论述,参本书第十章《汉调进京与皮黄声腔在北方的传播》。
④ 陶士偰主修《(乾隆)汉阳府志》卷十二,《中国地方志集成·湖北府县志辑》第一册,江苏古籍出版社2001年,第128页。
⑤ 刘献廷《广阳杂记》卷四,汪北平、夏志和校点,第193页。

北汉口一镇，尤通省市价之所视为消长，而人心之所因为动静者也。户口二十余万，五方杂处，百艺俱全，人类不一，日销米谷不下数千。所幸地当孔道，云贵川陕粤西湖南，处处相通，本省湖河，帆樯相属。……查该镇盐、当、米、木、花布、药材六行最大，各省会馆亦多，商有商总，客有客长，皆能经理各行各省之事。"① 各地的商帮汇聚汉口，都建有会馆，据统计，汉口的各地商帮建成的各类会馆、会所至晚清时多达178所。② 众多商帮会馆中尤以山陕会馆规模最大，其正殿、正殿两侧、财神殿、天后殿、七圣殿、文昌殿每殿皆建有戏台，一共有七座之多。商路即戏路，楚调与各地商帮带来的家乡戏（其中就有秦腔）在会馆戏台轮番上演，促进了相互之间的交流和融合。

汉口处于汉江和长江的交汇点，陕西秦腔顺汉江而下，沙市楚调（二黄腔）沿长江而至，最终熔冶于一炉。楚调二黄和秦腔西皮在汉口的合流，是历史的选择也是汉水文化和长江文化互补的结果。从音乐风格上看，西皮激越悲怆，故多表现愤怒、悲伤、控诉等题材、曲段；二黄舒缓雅静，则多表现人物抒情、雅致的场景。楚地戏曲艺人所创造的西皮、二黄的合流，就音乐形态而言，获得了对比与统一的完美平衡，体现出他们融汇南北戏曲艺术优长的集体智慧。从组曲形态上看，皮黄声腔"既不象高腔、昆曲用那么多的曲牌来联唱，以至对比有余、统一不够；也不像梆子腔都唱一个腔调，统一有余、对比显欠；而是运用多种声腔的多种板式变化，将音乐的对比统一推到一个相对平衡的高度。"③ 西皮、二黄在地域文化、音乐风格和组曲形态上的南北融汇，赋予皮黄腔"融合多家，自成一家"的文化品格和声腔属性，造就其强大的艺术生命力和传播力。

于汉口合流后的皮黄声腔，在对外传播过程中，仍然被称为"楚调"。乾隆年间在潮州做官的江西临川人乐钧所作《韩江櫂歌一百首》中的一首诗云："马锣喧击杂胡琴，楚调秦腔间土音。昨夜随郎看影戏，

① 晏斯盛《请设商社疏》，见贺长龄编《清经世文编》卷四十《户政》一五，中华书局1992年，第991页。
② 傅才武《近代化进程中的汉口文化娱乐业（1861～1949）》，湖北教育出版社2005年，第309页。
③ 刘正维《汉剧传统音乐的精神继承》，《戏剧之家》1999年第6期。

第七章 清初"楚调"的兴起及其声腔的衍化

月中遗落凤头簪。"① 这首竹枝词记叙了当时潮州等地男女结伴通宵观看影戏的情况。影戏唱的是楚调秦腔，而且以马锣击节，用胡琴伴奏。秦腔，用板胡；皮黄，用胡琴。胡琴对板腔体皮黄声腔形成具有标志性意义②。这种演剧的音乐形式，就是外江皮黄声腔传入粤东的集中体现。与乐钧这首竹枝词几乎同时的另一首竹枝词，是乾隆年间嘉应人李宁圃的《程江竹枝词》："江上萧萧暮雨时，家家篷底理哀丝。怪他楚调兼潮调，半唱消魂绝妙词。"③ 这首竹枝词见于袁枚的《随园诗话》卷十六，是袁枚在广州听说的。李宁圃这首《程江竹枝词》中提及的程江，是韩江的上游。据笔者考证，所唱的楚调是已经传入粤东地区的汉调④，只是由花艇上的本地歌伎清唱，自然就夹杂着潮音了。这也说明此时楚调流入到粤东地区，受到当地士子文人的欢迎，以至歌伎也学来迎合他们的需要。

向北，楚伶将皮黄合奏的皮黄腔带进北京，各种帝京文献延续传统仍以"楚调"称之。《燕兰小谱》卷四题咏楚伶四喜官，"本是梁溪队里人，爱歌楚调一番新。"⑤ 道光八年（1828）或稍后刊印的《燕台鸿爪集》亦如此称谓王洪贵、李六所善"新声"为"楚调"："京师尚楚调，乐工如王洪贵、李六，以善为新声称于时。"⑥

与此同时，也有以地域相称为"楚腔"的。乾隆四十五、四十六年，圣谕命令各省巡抚将有违碍字句的戏曲（删）本解京销毁的情况，因为各省巡抚的奏折中，客观地描述了各地戏曲声腔即包括楚腔在各省传播的情况。乾隆四十五年（1780）两淮盐政使伊龄阿复奏查办戏曲奏折说：湖广之楚腔与安庆石牌腔、山陕之秦腔、江西之弋阳腔，在"江广、闽浙、四川、云贵等省，皆所盛行"⑦。次年，湖广总督舒常、湖北巡抚郑大进的奏折报告湖北的声腔活动是，"惟有石牌腔、秦腔、

① 乐钧《青芝山馆诗集》卷八，《续修四库全书》第1490册，第498页。
② 参见胡汉宁《楚调"皮黄合奏"成因及其传播》一文，《戏曲研究》第72辑，文化艺术出版社2007年，第296页。
③ 袁枚《随园诗话》卷十六，第563页。
④ 陈志勇《广东汉剧研究》，中山大学出版社2009年，第62页。
⑤ 吴长元《燕兰小谱》卷四，张次溪编《清代燕都梨园史料》，第35页。
⑥ 张次溪编《清代燕都梨园史料》，第272页。
⑦ 转引自朱家溍、丁汝芹《清代内廷演剧始末考》，第59页。

弋阳腔、楚腔等项，虽声调各别，皆极为鄙俚，使人易于晓解。"① 同年，江西巡抚郝硕②、广东巡抚李湖③回奏广东、江西也有楚腔活动。稍后，道光朝广东番禺的一位名叫张维屏的进士，从湖北做官回到广州作了一首竹枝词《笛》："楚腔激越少温柔［1］，解意双鬟发妙讴。玉笛听来都易辨，扫花折柳又藏舟［2］。"原注：［1］梆子、宜黄俱近楚腔。［2］珠江唱昆曲多此三阕。④ 张维屏生于乾隆四十四年（1779），道光年间先后任湖北广济知县、同知、南康知府，辞官后回家乡定居。这首竹枝词正是张维屏回广州所记，至少有两点值得我们重视：其一，张维屏曾在湖北广济县为官，而广济正是地处鄂东的黄冈，是余三胜等人的家乡，道光时此地十分盛行皮黄声腔。从常理推测，张维屏在此地做父母官肯定没少接触该地皮黄戏。其二，张维屏在广州看到的梆、黄，正是皮黄声腔，所以他说"俱近楚腔"。

更值得注意的一个变化是，在清道光及其后，多以"汉调"来称谓皮黄合流的楚调，如崇彝的《道咸以来朝野杂记》在描述徽班进京的情况时说："盖三庆最早，乾隆八旬万寿，自安徽来京，徽人多彼时所谓新腔，因以前多汉调也。"⑤ 楚伶带来的家乡戏曲声腔皮黄调，在北京剧坛的影响逐步扩大，至道光末年楚伶自己掌握了春台、和春等徽班，形成"班曰徽班，调曰汉调"⑥北京剧坛新格局。

在皮黄声腔体系中，湖北人贡献的是具有地方特色的声腔是二黄，故当楚伶将之带至北京，京城人直接称其为"二黄（腔）""汉调二黄"，抑或简称为"黄腔"。早期进京汉调，因已融合了西皮腔，故具有"高而急"的特点，于是《都门杂咏》以"时尚黄腔喊似雷"⑦来总结汉调的特点。道光二十五年（1845）初刻本《都门纪略》也有"近日又尚黄腔，铙歌妙舞，响遏行云"之类似的说法⑧。但很快，余三胜等楚伶对"黄腔"作了改革，使之更加靠近昆腔的雅致，曼殊震

① 朱家溍、丁汝芹《清代内廷演剧始末考》，第61页。
② 朱家溍、丁汝芹《清代内廷演剧始末考》，第64页。
③ 朱家溍、丁汝芹《清代内廷演剧始末考》，第61页。
④ 潘超、丘良任、孙忠铨等编《中华竹枝词全编》第六册，第307-308页。
⑤ 崇彝《道咸以来朝野杂记》，北京古籍出版社1982年，第74页。
⑥ 倦游逸叟《梨园旧话》，张次溪编《清代燕都梨园史料》，第836页。
⑦ 杨静亭辑录《都门纪略》"都门杂咏·词场门"，道光二十五年（1845）初刻本。
⑧ 杨静亭辑录《都门纪略》"都门杂记·词场"，道光二十五年（1845）初刻本。

第七章　清初"楚调"的兴起及其声腔的衍化

钧《天咫偶闻》卷七记录了进京汉调的声腔风格演化的轨迹:"道光末忽盛行二黄腔,其声比弋则高而急,其辞皆市井鄙俚,无复昆弋之雅。初,唱者名正宫调,声尚高亢。同治中又变为二六板,则繁音促节矣。"① 余三胜等楚伶对"汉调"的变革,使其楚声的地域色彩更为鲜明。

据上梳理,明末兴盛于沙市的楚调在清初获得更大范围的传播,逐步与昆腔、秦腔等"时调"融合,终在清中叶的汉口完成皮黄的合奏。直至乾隆年间,合奏的皮黄声腔北上京城,南下粤东,都被称为"楚调(腔)",延续了明末清初楚调的声腔传统。以"汉调"称呼皮黄合奏的皮黄声腔,大约在道光年间。道光十年(1830)前后,湖北黄冈、汉阳、江夏等地发生大水灾,一批楚伶王洪贵、李六、范四宝、朱志学、余三胜、龙德云等为生计而进京搭演徽班。② 自此后,由进京楚伶带入京城的皮黄声腔,被北京民众称为"汉调""二黄""汉调二黄"或"黄腔"。道光间楚调转称"汉调""黄腔",是楚调向皮黄合流"汉调"完成腔体演化的重要标志,也是"汉调"真正成为皮黄声腔代表性称谓的节点。

本章小结

皮黄声腔的源起及其早期形态,一直以来是声腔史、剧种史及近代戏曲发展史研究的一个难点和薄弱环节。我们通过对明末清初楚调文献的梳理,初步得出以下结论:

(一)明万历年间沙市的楚调,是皮黄声腔中二黄腔的重要源头。汉剧作为楚地孕育的皮黄剧种,其历史应该从袁中道《游居柿录》记载万历四十三年(1615)沙市搬演楚调《金钗记》算起。汉剧的历史,距今400年。

(二)生成于沙市的楚调,从明万历年间至清中叶,并不是断裂的,而是以勃兴的面貌和独立声腔的姿态活跃在湖北、湖南甚至江浙一带,被文人视为一种戏曲"新声"。流播至大江南北的皮黄声腔,直至

① 震钧《天咫偶闻》卷七,北京古籍出版社1982年,第174页。
② 王芷章《京剧名艺人传略集》,见《中国京剧编年史》附录,第107页。

清乾隆年间仍被称之为"楚调",延续了人们对明末清初楚调(实即二黄腔)的认知习惯和传统,充分凸显了楚调艺术脉络的延续性。

(三)楚调诞生之后,以兼容并蓄的姿态,不断与昆腔、秦腔及其他声腔发生融合,最终促成与秦腔西皮的合奏,实现皮黄声腔在湖北的合流,完成了楚调向皮黄合流"汉调"的声腔演化。

(四)道光十年前后,余三胜等楚伶集中进京,带去皮黄合流的楚调"新声",楚调遂被改称为"汉调"(或"黄腔"),为京剧等皮黄声腔剧种的形成,奠定了艺术基础。

总之,明末湖广公安籍文学家袁中道《游居柿录》关于沙市楚调的记载,为我们研究皮黄声腔的历史起点,追溯汉剧、京剧等皮黄剧种的声腔艺术源流,探寻完整历史意味的楚调演化轨迹,以及辨明楚调、楚腔、汉调、黄腔等名词在不同历史时期的意涵,提供了相对可靠的文献依据。在此基础上,进而探寻楚调缘起及其腔体演化的规律,对我们深入研究汉剧史、京剧史及清代戏曲发展史,都具有重要价值和意义。

第八章 "二黄腔"的名实及其与周边声腔之关系

皮黄声腔的兴起及皮黄戏的流播、繁衍，是清代剧坛上的重大事件。然而，二黄腔的来源不清，各家说辞不一，不仅对皮黄合流及其周边问题难作裁断，也影响到京剧、汉剧、徽剧、宜黄戏、粤剧等多个剧种历史源头的研判甚至是清代地方戏史的书写。笔者细检清代以来各类史料，尤其通过阅读皮黄戏早期剧本"楚曲"发现新的证据，指引我们从二黄腔的名实辨析入手，结合历史文献、戏剧文本与乡邦文献等多重证据，对二黄腔的来源问题重新梳理和辨析，期以找到破解这一戏曲史难题的新途径。

一、二黄腔与二簧腔的产地差异

清代中叶开始，历史文献中频繁出现二黄腔和二簧腔的语词，虽仅是"黄"与"簧"的一字之差，实际上是两种不同的戏曲声腔，它们的来源地有差别。

关于二簧调的文献记载首先是李斗的《扬州画舫录》卷五，谓扬州的剧坛陆续有外地戏班演出："句容有以梆子腔来者，安庆有二簧调来者，弋阳有以高腔来者，湖广有以罗罗腔来者。"同卷又说樊大晫演《思凡》戏出，集昆、梆子、罗罗腔、弋阳、二簧，无腔不备，被人称为"戏妖"。[①] 其次，记载二簧调的是嘉庆八年（1803）《月下看花记》，书中称三庆徽班的安庆人高朗亭为"二簧之耆宿"[②]。再有嘉庆间包世臣《小倦游阁集》记曰：

[①] 李斗《扬州画舫录》卷五，汪北平、涂雨公点校，第130、131页。
[②] 张次溪编《清代燕都梨园史料》，第103页。

召梨园,徽、西分侪。徽班昳丽,始自石牌。……早出觱栗声洪,间以小戏、梆子、二簧,忽出群美衔曜全堂。①

西调为梆子,徽调为二簧。总之,以上三条"二簧调"的史料都指出二簧调源自徽班或直接来自安庆。

而同时期其他文献记载的"二黄腔"往往与湖北相联,如乾隆四十九年(1784)檀萃督运滇铜进京,观剧有感,写了两首《杂吟》诗,其一云:"丝弦竞发杂敲梆,西曲二黄纷乱唴。酒馆旗亭都走遍,更无人肯听昆腔。"原诗有注:"西调弦索由来本古,因南曲兴而掩之耳。二黄出于黄冈、黄安,起之甚近,犹西曲也。……"② 望江(属安庆)人檀萃将二黄腔的产地确定为湖北的黄冈、黄安。初刻于道光二十五年(1845)杨静亭的《都门纪略》也谓:"黄腔始于湖北黄陂县,一始于黄冈县,故曰二黄腔"③,他们皆未将二黄写作"二簧"。

即便是到了晚清,谙知音律的孙宝瑄对二簧调和二黄腔仍有清晰的区分,其《忘山庐日记》光绪三十二年(1906)四月二十八日记曰:"二簧中之有长庚也。"光绪三十四年(1908)正月十四他又记:"益斋工于二黄、西陂(皮),不下汪桂芬。其辨别音律精审。分析唇喉舌齿牙,每一字成声,其清浊、高下、尖团,无丝毫误,且善运用古音,故触耳沁脾,沈着有味。"④ 他称谓徽伶程长庚演唱的是"二簧",同时将京剧名伶汪桂芬所唱的腔调称为"二黄",程长庚与汪桂芬相距近半个世纪,二者的唱腔有很大差异,显然孙宝瑄对此有较为明确的声腔意识予以判别。

事实上,类似孙宝瑄对二黄、二簧之间差别有所警觉的恐怕还有不少,王芷章先生就敏锐地觉察到二黄腔与二簧调是两种不同的声腔,他在《腔调考源》第三章"二黄考"、第四章"二簧考"都反复强调应将二黄与二簧视为两种不同的戏曲声腔。⑤ 当然,道光后汉伶大批进京唱

① 包世臣《小倦游阁集》卷一,《续修四库全书》第1500册,第363-364页。
② 檀萃《滇南集律诗》卷三"杂吟",清嘉庆元年(1796)石渠阁刻本,国家图书馆藏。
③ 杨静亭辑录《都门纪略》卷上"词场序",道光二十五年(1845)初刻本。
④ 孙宝瑄《忘山庐日记》,上海古籍出版社1983年,第869、1143页。
⑤ 王芷章《中国京剧编年史》附录,第1268-1290页。

第八章 "二黄腔"的名实及其与周边声腔之关系

红二黄腔,导致人们二簧、二黄不分,则另当别论。

值得深究的是,乾隆年间安庆徽伶入扬州、进京城所携带的"二簧调"是何腔调呢?这须从"二簧"释义入手。《说文解字》谓:"簧,笙中簧也。"也就是说,在古代笙簧并称。具体而言,簧有两个意思,一是"簧"指笙、竽等吹奏乐器的簧片。孔颖达《诗经疏》:"簧者,笙管之中金薄鍱也。"所言的"金薄鍱",朱熹《诗集传》言之甚详:"簧,笙竽管中金叶。盖笙竽臂以竹管植于匏中,而窍共管底之侧,以薄金叶障之,吹则鼓之而出声,所谓簧也。故笙、竽皆谓之簧。"① 二是在后世,簧慢慢演化为以竹或铁制的横于口中演奏的乐器。汉代王符《潜夫论·浮侈篇》:"或作竹簧,削锐其头。"刘熙《释名·释乐器》:"簧,以竹铁作,于口横鼓之。"清人俞正燮考证簧尤详:"簧即今啸子,通俗文为哨子,喇叭、琐呐、口琴皆有之";"(簧)自为一乐器,其后配笙,又自为一乐器。"② 音乐史家李纯一先生《说簧》一文对"簧"的形制、发音原理有详细考证,亦认为:簧即是一种吹奏乐器。③ 在晚清民国时期梨园行流行一种传说:京剧改胡琴伴奏为笛,是因为二簧与二皇(乾隆、嘉庆)谐音,触犯了龙威。④ 改换乐器伴奏之原因未必如伶人所猜测的,但传说背后却透露出一些重要的信息:即在乾隆、嘉庆之交,北京剧坛戏曲声腔由胡琴伴奏的西秦腔变为由笛子伴奏的二簧腔。

王芷章先生指出,乾隆年间被徽班带入京城的二簧腔就是取双笛托腔的吹腔,⑤ 此论信然。吹腔是枞阳腔的俗名,严长明《秦云撷英小谱》谓枞阳腔"今名石牌腔,俗名吹腔。"⑥ 前引包世臣《小倦游阁集》所记徽班搬演的"二簧"即明确指出"始自石牌",亦证二簧调就是石牌腔(吹腔)所衍化。乾隆四十五年(1780)两淮盐政使伊龄阿、江西巡抚郝硕给朝廷的奏折中都报告说石牌腔与昆、秦、楚等声腔在各地传播演出。关于吹腔,李调元《剧话》也曾说:"又有吹腔,与秦腔

① 朱熹《诗集传》"君子阳阳"条,中华书局2011年,第57页。
② 俞正燮《癸巳类稿》卷二,商务印书馆1957年,第41页。
③ 李纯一《说簧》,《乐器》1981年第4期。
④ 寄萍《皮黄源流考》,《北洋画报》第20卷989期,1933年。
⑤ 王芷章《腔调考源》,《中国京剧编年史》附录,第1284—1288页。
⑥ 严长明《秦云撷英小谱》,傅谨《京剧历史文献汇编》清代卷"专书上",第11页。

相等，亦无节奏，但不用梆而和以笛为异耳。"① 吹腔在钱德苍编《缀白裘》第六、十一集的地方剧目中频繁出现，在第六集《问路》中出现【吹调驻云飞】，句格为四、七、五、五、嗏、五、五、七、七，第一个句逗不齐，后面的曲句为齐整的对仗式，这显示此期的吹腔正处于曲牌体向板腔体过渡的特殊形态。第十一集中的吹腔则呈现三、五、七的基本句式，如《上坟》【吹调】："劬劳念，痛杀我老亲，恨只恨强徒黑心人。……"只要将首句去掉一字与次句合并，即形成七言对仗句式。从某种意义上讲，吹腔是较为接近板腔体戏曲的腔调，京剧、汉剧、徽剧等皮黄剧种都有吸收和保留，丰富了声腔的构成和表现力。

以吹腔为主体的安庆二簧调在向更为完备之板腔体戏曲的演进之路上，并没有止步，皖伶创造出一种腔调"高拨子"较之吹腔更加接近后世京剧的二黄腔。因此在京剧中，高拨子被视为二黄腔的前身，"通常被划归二黄腔类。"② 拨子还保留着梆子腔的某些元素，故而有人认为京剧中的高拨子与河北梆子、山西梆子在结构上也是相近的。③ 在徽州一带的口语里"梆""拨"不分，艺人的手抄本往往标有"梆子""拨子""驳子""二梆子"等不同称呼，故有学者认为"拨子"可能是"梆子"的音转。④ 这些不同的理解和感受，正好印合高拨子承前转后的居中艺术形态。从基本曲式结构来看，高拨子与后世二黄腔完全相同，都是板起板落，也是七字句和十字句两种词格，分为上下对句式。如原板"结构比较规整，七字句常作前四后三两个分句，一、二逗连唱，二、三逗和上下句间都加用短过门，只是在段落开始和腔节或乐句最后一字才加拖腔。"⑤ 就调式调性而言，高拨子的调式与二黄腔同为宫调式，曲调刚健朴素、豪放明朗。正因为高拨子与二黄腔的紧密的血缘关系，在皮黄声腔剧种中，二者是可以间替组合使用的。高拨子较之乱弹腔最大的进步是板式更为丰富，有回龙腔、导板、原板、散板、碰板等。在《徐策跑城》《淤泥河》《打面缸》等剧目中保存完整，而这

① 李调元《剧话》卷上，《中国古典戏曲论著集成》第八册，第47页。
② 武俊达《京剧唱腔研究》，第256页。
③ 安禄兴《京剧音乐初探》，山东人民出版社1982年，第143页。
④ 王锦琦、陆小秋《浙江乱弹腔系源流初探》，《中华戏曲》第4辑，山西人民出版社1987年，第55页。
⑤ 武俊达《京剧唱腔研究》，第256页。

些剧目亦见于《缀白裘》十一集。

总上所论,乾隆年间徽班入京所演的二簧调对后世皮黄声腔系统中的二黄腔有一些艺术滋养,但二者谈不上是母子亲缘关系,更称不上是同一声腔的不同发展阶段。

二、湖北"二黄"是西皮调的别称

"二黄"腔是外地人对走出湖北的西皮调的特称,湖北人则称汉调、楚曲,或者直呼西皮。震钧《天咫偶闻》卷七有段话对京城剧坛上二黄腔的流变情况记述甚详:

> 道光末,忽盛行二黄腔,其声比弋则高而急,其辞皆市井鄙俚,无复日经弋之雅。初唱者名正宫调,声尚高亢。同治中,又变为二六板,则繁音促节矣。①

为什么道光末北京剧坛会忽盛二黄腔呢?这与道光十年(1830)前后有大批楚伶进入京城搭徽班演出有关。据王芷章先生考证,这个时间湖北黄冈、汉阳、江夏等地发生大水灾,一批楚伶为生计而进京搭演徽班。②这个时间段,湖北黄州府及周边地区连续发生大水灾和大饥荒,《黄州府志》卷四十"灾异"记载:道光十一年到十三年连续三年,黄州府不是大水就是大疫,"十一年大水,十二年蕲州、黄梅饥、大疫,十三年黄冈、蕲州、黄梅大水。"③这批楚伶知名者包括余三胜、王洪贵、李六、范四宝、朱志学、龙德云等数位。经过不长的时间,这批楚伶就将带来的西皮调唱红京城舞台,成为一种时尚新声。道光八年至十年(1828~1930)刊印的《燕台鸿爪集·三小史诗引》即云:"京师尚楚调,乐工如王洪贵、李六,以善为新声称于时。"④王芷章先生《京剧名艺人传略集》也总结道:"及至(道光)二十四、五年之

① 震钧《天咫偶闻》卷七,第174页。
② 王芷章《京剧名艺人传略集》,《中国京剧编年史》附录,第107页。
③ 莫启修、邓琛等纂《黄州府志》卷四十,光绪十年(1884)刻本。
④ 张次溪编《清代燕都梨园史料》,第272页。

际,……四大徽班,旗鼓相当,角逐一时,所奏悉楚调,盖至是而黄腔势力,始普遍京师,是不得谓非三胜之功也。"① 故,至迟在道光末年形成"班曰徽班,调曰汉调"② 的新局面。道光间余三胜等人带入京的西皮调的显著特点是,其辞"市井鄙俚",其调"高而急"。顺便指出的是,后来经过改造的二六板则"繁音促节",调低腔长,更受京城观众喜爱。二六板为西皮调所独有的板式,为后世汉剧中的二黄调所无。

京城人甚至直呼余三胜等楚伶所唱的二黄腔为"黄腔",如道光间杨静亭《都门杂咏·词场门》中题为《黄腔》的诗云:"时尚黄腔喊似雷,当年昆弋话无媒。而今特重余三盛(胜),年少争传张二奎。"③ 称呼二黄腔为"黄调"者也有之,如光绪二年(1876)萝摩庵老人《怀芳记》记载胡喜禄等演员"工于黄调"。

不仅是京城称呼来自湖北的西皮为二黄调,就是陕西人也同样如此称呼,只是陕邑的称谓出现的时间要比北京要晚一些。《俗文学丛刊》第279册收有两个剧目《杨四郎探母》《五台会兄》,《杨四郎探母》封面镌刻"新刻杨四郎探母,文光堂",卷五文末镌刻"《杨四郎回番》五卷五号完。同治四年冬月重刻",卷六文尾刻"文光堂新刻二黄调《杨四郎回番》六卷五号终"。《五台会兄》封面镌刻"新刻二黄调五台会兄,陕邑文义堂梓"。将《俗文学丛刊》第110册所收录楚曲《杨四郎探母》与陕邑文光堂所梓《杨四郎回番》进行比较,发现楚曲少了卷五、卷六两卷,共有的前四卷文字二者完全相同。这显示,陕西所称的二黄调就是流行于武汉等周边的楚曲。事实上,不仅《杨四郎探母》《五台会兄》这两个剧目,现存的其他28个楚曲剧本都是唱西皮调,文本中对西皮板式都标记十分清楚。

值得进一步探究的是,为什么京城观众会将来自湖北的西皮调称之为"二黄"呢?王芷章《腔调考源·黄腔考》云:"黄腔的黄字是湖广二音的反切,故黄腔者,实湖广腔三字急促读之而成者也。"④ 王先生的黄腔是湖广反切的说法可备一说,更值得重视的是他指出了二黄腔

① 王芷章《京剧名艺人传略集》,《中国京剧编年史》附录,第899页。
② 倦游逸叟《梨园旧话》,张次溪编《清代燕都梨园史料》,第836页。
③ 杨静亭辑录《都门纪略》"都门杂咏·词场门",道光二十五年(1845)初刻本。
④ 王芷章《腔调考源·黄腔考》,见《中国京剧编年史》(下册),第1268页。

（黄腔）湖北属地的特质。这一指向提醒我们注意清中叶以来关于二黄腔出自黄冈（黄梅、黄安）、黄陂的说法。翻检清代的历史文献，至少可以发现以下相关的文字记录。

1. 乾隆四十九年（1784）檀萃《滇南集律诗》："二黄出于黄冈、黄安，起之甚近，尤西曲也。……"①
2. 嘉庆、道光间张祥河《关陇舆中偶忆编》谓："戏曲二黄调始自湖北，谓黄冈、黄陂二县。"②
3. 道光二十五年（1845）杨静亭《都门纪略》："黄腔始于湖北黄陂县，一始于黄冈县，故曰二黄腔。"③
4. 光绪间周寿昌《思益堂集》"日札"卷七："两湖则有湖广调、岳州调、二黄调（谓黄陂、黄梅也）。"④
5. 清末丁立诚《王风百首》中《反黄腔》："黄陂黄冈二黄调，善反其腔更绝妙。登台一唱百转音，台下如雷万人叫。"⑤

进入民国后，二黄腔出自黄冈、黄陂的说法仍有一定的市场，没有随着时间的流转而消失，反而在清人的说法基础上有所发明和引申。挑选具有代表性的几家，胪列如次：

1. 叶德辉《重刊秦云撷英小谱·序》："二黄者，黄冈、黄陂，在荆湘亦称为汉调。"⑥
2. 王梦生《梨园佳话》："皮为黄陂，黄为黄冈，皆鄂地名，此调创兴于此。亦曰汉调，介二黄之间，故曰二黄。"⑦
3. 徐珂《清稗类钞》第十一册"皮黄戏"条："皮黄者，导

① 檀萃《滇南草堂诗话》卷三，清嘉庆元年（1796）石渠阁刻本，国家图书馆藏。
② 张祥河《关陇舆中偶忆编》，见雷瑨辑《清人说荟》初集，民国六年（1917）扫叶山房石印本。
③ 杨静亭辑录《都门纪略》卷上"词场序"，道光二十五年（1845）初刻本。
④ 周寿昌《思益堂集》"日札"卷七，《续修四库全书》第1540-1541册，第73页。
⑤ 胡寄尘编《清季野史》卷三，岳麓书社1985年，第320页。
⑥ 叶德辉《重刊秦云撷英小谱·序》，双楳景闇丛书本。
⑦ 王梦生《梨园佳话》，第8页。

源于黄陂、黄冈二县，谓之汉调，亦曰二黄。"①

4. 陈彦衡《说谭·总论》："二黄、西皮始于黄冈、黄陂。"②

5. 张肖伧《鞠部丛谭》："幼时习闻人言，皮黄出于湖北黄陂、黄冈，此说几为世人所公认。"③

类似以上的说法还可以找出不少，笔者之所以不厌其烦地罗列这些义献，目的是想探究其背后隐含的"相似性"。自乾隆四十九年檀萃入京听说二黄腔出自黄冈、黄陂开始，这一说法流传二百多年不仅没有消失，反而成为一种集体记忆和公共知识获得沉淀与承传。对此，笔者认为不能像1928年王绍猷《黄陂访问记》对此简单予以否定，"予意皮黄戏绝非黄陂、黄冈或黄安，二黄择其二者之命名也"，④而应反思这一说法的合理性所在。

就地理位置而言，黄冈、黄梅、黄安和黄陂都曾都隶属黄州府，清雍正七年（1729）黄陂县划属汉阳府，黄州府辖黄冈、黄安、麻城、罗田、蕲水、广济、黄梅7县和蕲州。也就是说，关涉二黄产地的几个县彼此接壤，都属于鄂东北地区。而此地，正是余三胜、王洪贵、李六、范四宝等名伶的故乡；亦因为余三胜等人在京城剧坛杰出的表现，人们对余三胜等楚伶所唱的声腔的记忆便以他们的籍贯为标志，通俗的称为二黄腔或黄腔。

余三胜等楚伶带进京城的二黄腔就是西皮调，这是毋庸辩驳的事实。正是在这批楚伶进京后，"西皮"一词也慢慢进入文献之中。西皮调能受到昇平署太监的关注并引入内廷演出，说明它已经在京城非常盛行。道光八年（1803）张际亮《金台残泪记》也提到"甘肃腔谓西皮调"⑤，指出了湖北西皮调来自甘陕。而初刻于道光十二年（1832）的程岱葊《野语》卷六记载一桩奇事有涉西皮调：崔某突得疾病发癫，友人进屋探视发现他"唱西皮调，甚高急。视之崔在地向床，跪以手拊

① 徐珂《清稗类钞》第11册"皮黄戏"条，第5016页。
② 陈彦衡《说谭·总论》，交通印书馆1918年，第5页。
③ 张肖伧《鞠部丛谭》，大东书局1926年，第21页。
④ 王绍猷《秦腔记闻》附《黄陂访问记》，见陕西艺术研究所编《秦腔研究论著选》，陕西人民出版社1983年，第84页。
⑤ 张次溪编《清代燕都梨园史料》，第250页。

床,作按拍状"①。声调"甚高急"正是早期西皮调的特点。另外,道光间刊刻的金连凯《业海扁舟》,第三出丑与末的打诨中也提到京城流行西皮等唱腔。② 不仅北京流行西皮调,道光二十八年(1848)邗上蒙人所撰小说《风月梦》第二回和十三回也提到扬州有人唱外来的西皮调。③ 从时间来看,这些较早的"西皮"调的史料基本集中在道光年间,这与余三胜等楚伶进京演红湖北"二黄腔"的时间完全吻合。

据上,二黄腔就是西皮调的别称,这也应证了檀萃所言二黄腔"尤西曲也"的结论。不过,值得注意的是,标记为二黄腔的楚曲剧本显示,在主要唱西皮的剧目中还存在二凡等声腔。这意味着,二黄腔实际上是西皮调、二凡调甚至地方小调民歌的总称。此种情况也符合一个大的剧种的声腔系统有主有次、兼容并蓄的普遍情况。

三、"楚曲"中的二黄是二凡调

道光三十年(1850)刊行的叶调元《汉口竹枝词》,是目前来看最详实反映这一时期楚曲艺术形态的历史文献。有的诗句透露汉调的演奏乐器为月琴、弦子和胡琴,有的诗句则记录当时汉调完备的一末至十杂的独特脚色体制及名班名角,还有的竹枝词记载汉调名角精彩绝伦的表演艺术和剧坛流行的名剧。而最值得注意的是其中一首诗:"曲中反调最凄凉,急是西皮缓二黄。倒板高提平板下,音须圆亮气须长。"原注:"腔调不多,颇难出色,气长音亮,其庶几乎?"④ 不仅显示汉调腔调板式已渐趋完备,出现了倒板、平板以及西皮、二黄的反调,还形成了不同板式的旋律风格。这些信息对于了解早期汉调的声腔情况都极为珍贵,但颇为费解的是"急是西皮缓二黄"这句诗。过去不少学者包括笔者也认为这是嘉庆或道光年间西皮二黄在汉口合流的最有力证据。现在细思之,它不仅是个孤证,而且令人疑惑的是,当时汉口流行的"二黄"与被其他地方称为的"黄腔"之间是什么关系?

① 程岱葊《野语》卷六,《续修四库全书》第1180册,第83页。
② 金连凯《业海扁舟》第三出,清道光刻本,国家图书馆藏。
③ 邗上蒙人《风月梦》,朱鉴珉点校,北京师范大学出版社1992年,第9、93页。
④ 徐明庭辑校《武汉竹枝词》,第95页。

最真实反映出道光间汉口地区汉调声腔的文献，应该是当时的剧本。当下受到学界关注的汉调剧本主要有两批，一批是由杜颖陶捐赠、中国艺术研究院藏"楚曲十种"之六种，分别为《祭风台》《英雄志》《临潼斗宝》《清石岭》《李密投唐》《烈虎配》，每册正文首行空白处都钤印"杜颖陶捐赠"的图书章。前五种有1985年孟繁树、周传家的整理本①，《续修四库全书》第1782册亦有影印。另一批是台湾"中央"研究院史语所搜集、由新文丰出版公司影印出版的楚曲24种。本章为方便表述，将这两批楚曲剧本合称为"楚曲二十九种"。仔细翻检这两批剧本，发现西皮的板式如导板、倒板、平板、急板、滚板、二六等名称时时可见，而二黄的标识未见一处。

值得注意的是，"楚曲二十九种"有三处出现"二凡"的标识。一处是《辟尘珠》第4场"拾宝上京"还出现了夫唱"十字二凡"的情况："叹一声我良人早已命丧，丢下了儿和女好不凄凉。"② 另两处是《打金镯》第1场《别母贸易》生唱二凡，为四个七字句，"人生莫把根本忘，家中事情日夜忙。劝母亲且把忧心放，孩儿得利转回乡。"第2场《祝寿训蠢》生再唱四个七字句的"二凡"③。楚曲《辟尘珠》《打金镯》所标识的"二凡"调，成为研究湖北二黄调来源与皮黄合奏的一条重要线索。

笔者认为，《汉口竹枝词》"急是西皮缓二黄"中的"二黄"就是楚曲剧本中的二凡调。《汉口竹枝词》的作者叶调元是浙江余姚人，在浙江方言中，念"凡"听起来接近"黄"。不仅如此，在武汉话中，"二凡"的发音也有些类似于"二黄"，④ 外地人很难将武汉人口语中的"凡"与"黄"作精准的区分。

在浙江、安徽、江西的一些剧种中有称"二凡"的腔调，浙江婺剧中存在唱七言十言的二凡调，与吹腔、三五七并存。安徽徽剧艺人认为"二凡"是高拨子的别称，而"拨子"可能是"梆子"的音转。⑤

① 孟繁树、周传家《明清戏曲珍本辑选》下册，中国戏剧出版社1985年。
② 黄宽重等主编《俗文学丛刊》第110册，第375页。
③ 黄宽重等主编《俗文学丛刊》第111册，第200、202页。
④ 朱建颂《武汉方言研究》，武汉出版社1992年，第48页。
⑤ 王锦琦、陆小秋《浙江乱弹腔系源流初探》，《中华戏曲》第4辑，山西人民出版社1987年，第55页。

第八章 "二黄腔"的名实及其与周边声腔之关系

高拨子在京剧中"通常被划归二黄腔类",① 保留着梆子腔的某些元素。江西的赣剧、东河戏、宁河戏和盱河戏艺人也将宜黄腔称为"二凡"或"老二黄"。总之,二凡是清前中期乱弹戏时代的一种过渡声腔,是后世皮黄声腔系统中二黄腔的前身。

在清中叶众多拥有二凡调的戏曲声腔系统中,二凡调几乎是宜黄腔的代名词,它在宜黄腔中占据举足轻重的地位(详下文)。虽然目前未能发现嘉庆、道光年间宜黄腔在汉口及周边流传的文献记载,但有一点值得我们重视的是,汉口镇在清代商业极为发达的,寓居在汉口的浙江人范锴《汉口丛谈》曾描述道:"汉口镇在郡城南岸。西则居仁、由义,东则循礼、大智四坊。廛舍栉比,民事货殖,盖地当天下之中,贸迁有无,互相交易,故四方商贾,辐辏于斯。"② 江西商帮在汉口商业活动中占据很重要的地位,他们在汉经营着米、盐、药材、木材、布和当铺六大行业,尤其是药材行业几乎为江西人所垄断。江西商帮亦如山陕、福建、徽州商团一样在汉口建立自己的会馆,形成"汉口会馆如林"的盛况③。康熙六十一年(1722),江西南昌、临江、吉安、抚州、瑞昌等六府商号花十万余两白银在汉口修建万寿宫,自后两百余年间成为江西商人的同乡同业会馆。万寿宫占地面积约 4000 平方米,"墙壁屋瓦均以瓷为主,可谓一瓷世界",雕刻有"十八国朝周王""醉八仙"等装饰图案,④ 是清代汉口最辉煌的建筑群之一。江西会馆也如所有大型的会馆一样建有外台和内台两个戏台,而且雕刻华丽。外台也称为万年台,常举行酬神、喜庆、宴集等社会活动,演出会戏。一般的市民百姓都只能在外台观戏。内台为行帮、公会头目们观剧所设,方便他们"一边看戏,一边谈生意"⑤。会馆常常会在客商寄居地营造浓厚的乡土氛围,通过看戏化解乡愁,也可以通过看戏来联络各方势力的感情。在汉的商帮对自己的家乡戏多有偏爱,他们往往聘请家乡的戏班来会馆唱

① 武俊达《京剧唱腔研究》,第 256 页。
② 范锴《汉口丛谈》,江浦等校释,湖北教育出版社 1999 年,第 138 页。
③ 徐明庭辑校《武汉竹枝词》,第 35 页。
④ 徐焕斗修,王夔纂《汉口小志·风俗》,《中国地方志集成·湖北府县志辑四》,江苏古籍出版社 2001 年。
⑤ 刘小中、郭贤栋《谈汉剧在荆沙》,《湖北省志·文艺志资料选辑(二)》,1983 年,内部印刷,第 391 页。

戏，如"清季北京银号皆山西帮，喜听秦腔，故梆子班亦极一时之盛。"① 同样，会馆、行会的演剧活动为外地戏班进入汉口演出市场营造了良好的生存空间，叶调元《汉口竹枝词》"各帮台戏早标红，探戏闲人信息通。路上更逢烟桌子，但随他去不愁空"② 诸语，即充分说明当时汉口会馆演剧极为繁盛，以至于产生专门打探戏班、名角和戏码信息的闲人，也给山陕的梆子腔、江西的宜黄腔进入汉口带来了契机。当然，各地戏曲声腔是否能为当地观众接纳，或为汉口楚曲艺人所借鉴，则取决于外来戏班的表演水平和声腔的新奇美妙程度。汉口发达的商业、广阔的戏曲演出市场和融汇并蓄的文化特质，为宜黄腔进入汉口并成为汉调声腔系统的重要组成准备了条件。

无论汉口流行的汉调"二凡"是否由江西宜黄腔戏班传入，都可以初步形成以下结论：其一，道光间由余三胜带入北京的"二黄腔"当是容括西皮、二凡的复合腔系。其二，二凡腔在早期的汉调楚曲的声腔系统中不占主导地位，因此才出现西皮调撑台面的情况。如王芷章先生曾从春台班班主的后人手中得到一张余三胜的戏单，询之谭富英，证实这四十出戏中"三分之二是西皮"③。剩下的三分之一，有的唱二黄，有的唱昆腔，还有的完全是地方小调。不仅余三胜所唱的戏以西皮占主导，其他入京的楚伶莫不如此，这一局面的形成显然不是短时间的结果，而是长期积累的产物。其三，后来皮黄声腔系统中的"二黄腔"的形成，应该是在西皮调盛行的道光年间以后的事情。也就是说，皮黄戏声腔系统中的"二黄腔"要比西皮调加入的时间晚。

四、皮黄腔：西皮腔与二凡调的并奏

据上文的论述可知，清中叶汉口的皮黄合流是客观存在的，具体而言就是西皮腔与二凡调的合流。

二凡调涉及的戏曲剧种多达二十余个，各个剧种所称又有"二汉"

① 陈彦衡《旧剧丛谈》，张次溪编《清代燕都梨园史料》，第859页。
② 徐明庭辑校《武汉竹枝词》，第94页。
③ 张民《余三胜的四十出戏》，《戏曲研究》第41辑，文化艺术出版社1992年，第219页。

第八章 "二黄腔"的名实及其与周边声腔之关系

"二万""二缓""二换（唤）""二放""二王"之别，但以唱【胡琴二凡】的剧种居多，它们在浙江、江西和福建等地形成一个二凡调的流播圈。在这个流播圈里都能找到西秦腔【二犯】、宜黄腔【唢呐二凡】和【胡琴二凡】三种曲调，而每种【二凡】曲调都与【吹腔】联系在一起，仅存在伴奏乐器的区别。① 二凡调流播圈中最具影响力的声腔是宜黄腔。

宜黄腔是西秦腔流入抚州宜黄县经过发展变化而产生的戏曲腔调，其所唱的基本曲调由【平板吹腔】（以笛子伴奏）和【唢呐二凡】（由唢呐伴奏）构成，其中【二凡】保留了西秦腔【二犯】曲名。由于宜黄腔主要的腔调是【二凡】，故而不少江西的地方戏往往将【二凡】、【宜黄】混称，如江西广信府铅山县"坐唱班"所唱【二凡】的手抄老剧本里也题名为【宜黄调】②。这种情况也见于江西的赣剧、东河戏、西河戏等地方剧种。

乾隆年间，宜黄腔在乐器伴奏上有重大的变革，即"以胡琴代替笛子和唢呐为伴奏，并将【平板吹腔】和唢呐【二凡】统一起来，从而构成以【二凡】为主体的胡琴腔。"③ 故而，乾隆四十年（1775）李调元《剧话》才会将宜黄腔谓为"胡琴腔"：

> "胡琴腔"起于江右，今世盛传其音，专以胡琴为节奏，淫冶妖邪，如怨如诉，盖声之最淫者，又名"二簧腔"。④

为什么李调元将宜黄腔称之为"二簧腔"？流沙先生根据江西戏班将宜黄腔称为"二黄""泥簧"而判定二黄与宜黄是读音的一字之讹，名二实一⑤。清中叶宜黄腔改笛子和唢呐的吹奏为胡琴伴奏，顺应了西皮调以胡琴伴奏的音乐形式，使之二者融合奠定了音乐基础。

西皮声腔高而急，二凡调则舒缓绵邈，在胡琴伴奏转化时只需改变

① 流沙《两种秦腔及陕西二黄的历史真相》，《戏曲研究》第79辑，文化艺术出版社2009年，第239页。
② 流沙《清代梆子乱弹皮黄考》，第319页。
③ 流沙《清代梆子乱弹皮黄考》，第309页。
④ 李调元《剧话》卷上，《中国古典戏曲论著集成》第八册，第47页。
⑤ 流沙《清代梆子乱弹皮黄考》，第323页。

定弦即可。二凡定弦为52，俗称"上把"；伴奏西皮时，"千金"往下移一指，定弦为63，俗称"下把"，调高一致。① 这说明西皮和二凡合流过程中，胡琴伴奏上完全能够实现自由转换，二者有合奏融会的前提。值得指出的是，在汉剧中就是称二黄为上把，西皮为下把。② 这种约定俗称并世代相传的称谓，亦可证明早期汉调的二凡就是来自江西的宜黄腔。

然而，从汉口往南的皮黄剧种则不再称二黄、西皮为上把、下把，而是以其来源将之称为南路、北路，而最早如此叫法的很可能是流行于荆州和常德地区的荆河戏。③ 称二黄西皮为南北路的剧种还有湖南的常德汉剧、湘剧、祁剧、广西桂剧、粤剧、广东汉剧、闽西汉剧等，有研究者将它们流行的区域称为"中南片南路北路流变区"。④ 它们共同的特点是北路西皮来源于湖北汉调，而南路二黄来自于江西宜黄腔，如清代三元堂刊"新抄真班本"湘剧曲本《三哭桃园》有段唱词："（唱南路）汉室刘备坐宫帏，（二凡调）一更里哭桃园珠泪滚滚，思想起二贤弟好不伤心。"⑤《三哭桃园》原是湖北汉剧的剧目，传至湖南，将"二黄"改为"南路"，同时却保留了宜黄腔中【二凡】的名称。湘剧的南路受到宜黄腔的影响，祁剧也是如此。《祁剧志》从剧目、乐器、板式等多个方面论证祁剧受宜黄腔的艺术沾溉。⑥

粤剧所唱的梆黄是典型的西皮与宜黄腔结合体。粤剧的梆子其实就是西皮腔，⑦ 二黄则来自宜黄腔。⑧ 道光间番禺人张维屏曾记录广州戏曲声腔曰："楚腔激越少温柔"，接着张维屏以广州本地流行的梆黄来注释"楚腔"："梆子、宜黄俱近楚腔"⑨。此处"楚腔"，当为皮黄合

① 《中国戏曲音乐集成·江西卷》（上册），中国ISBN中心1999年，第867页。
② 王俊、方光诚《湖北戏曲声腔剧种研究》，第49页。
③ 流沙《宜黄诸腔源流探》，人民音乐出版社1993年，第50页。
④ 王俊、方光诚《湖北戏曲声腔剧种研究》，第51页。
⑤ 流沙《清代梆子乱弹皮黄考》，第364页。
⑥ 刘回春《祁剧志》，湖南文艺出版社1988年，第27页。
⑦ 黄锦培《粤剧的梆子二黄与京剧的西皮二黄（续二）》，《星海音乐学院学报》1990年第3期。
⑧ 苏子裕《粤剧梆黄源流新探》，《广东艺术》2000年第2期。
⑨ 张维屏《张南山全集》第三册《松心杂诗》，谭赤子标点，广东高等教育出版社1994年，第215页。

流的汉调。既如张维屏所言梆子、宜黄类似于皮黄腔的楚腔，那不就是说梆子类似于西皮，宜黄腔类似于湖北汉调的二黄调吗。上文已证明嘉庆、道光年间湖北的二黄调就是宜黄腔中的二凡调，此再次证明张维屏"梆子、宜黄俱近楚腔"所言不差。事实上，在张维屏生活的嘉庆、道光年间，广州并不缺少宜黄腔的足迹。他的好朋友、南海人招子庸编纂的《粤讴》刊于道光八年（1828），卷首有蓬江居士的"铁板铜琶属女朗，珠江沸耳听宜黄"的题词，昭示宜黄腔在广州流行既广且颇受欢迎。

综合考量二凡调在宜黄腔中的突出地位和宜黄腔对中南诸省地方戏的重要影响，道光间汉口"楚曲"剧本中的二凡调很有可能是由江西宜黄腔传入的。当然这一结论还需更扎实的材料予以充分论证。

本章小结

经过上文的讨论，关于皮黄合流的一些谜团获得澄清，有些问题可以初步给出解释。

其一，西皮和二黄的同源性，使得二者有很多艺术相似性，它们的合奏具有与生俱来的优势。这就致使有些学者认为西皮、二黄同生共长，根本不存在皮黄合流的问题，从而主张皮黄合流是个伪命题。如丁汝芹先生就指出："皮黄腔在原始状态时，就是西皮、二黄紧密结合，甚至是相互渗透的。""共性太多的原因在于它们实际上是两个音乐素材孪生于统一母体。"[①] 湖北汉剧史家王俊、方光诚经过田野调查后也得出了类似的结论："西皮、二簧两支声腔不是各自分别形成之后才同台合奏的。它是在湖北地方乱弹母体中孕育成长，经历了兼唱湖广调与平板；兼唱西皮、二流、平板；到兼唱西皮、二簧、平板的不同阶段而发育完成，始终是有'皮'就有'簧'，有'簧'就有'皮'相伴随而发展。"[②] 现在从历史文献尤其是皮黄戏早期"楚曲"剧本来看，西皮和二凡虽然远源相同，但中间的过渡声腔完全不同，它们既有母体带来的相同艺术质素，也有后天形成的艺术个性，故而才会出现如民国人

[①] 丁汝芹《关于"皮黄合流"一说的疑问种种》，《戏曲艺术》1993年第2期。
[②] 王俊、方光诚《湖北戏曲声腔剧种研究》，第235页。

所言:"常听戏的人只有胡琴一拉,就知道是二黄腔还是西皮腔"① 的艺术感受。

其二,皮黄合流是多点的,不适宜将多个地点和不同时段的合流状况放置到同一层面予以比较和论说。有些地方的剧坛对新声腔比较敏感,善于接受和吸纳外来的腔调;而有的地方剧坛则要保守或迟钝很多,无法在短时间内形成新旧声腔、本地与外来剧种之间的交融。在清代剧坛上,较早出现皮黄合流文献记载的正是商业气息浓厚、戏曲演出繁盛的北京、扬州、汉口等中心城市;而相对闭塞的中小城市,对新的声腔的吸收与融会则要慢。

此外,由于接纳新事物的观念、能力和途径的不同,西皮或二黄的合流时间不仅在不同城市有先有后之别,而且就剧种而言也有差别,例如输出二凡调的宜黄腔戏班,他们吸纳西皮的时间就较晚,在同治以后才实现皮黄合流。② 这要比至迟在嘉庆和道光年间已经实现西皮、二黄(二凡)合流的汉调晚数十年之久。

其三,皮黄合流是动态的,复合腔系的艺术提升也并非止步不前,故而考察这一问题,也需要选取客观的标志点。西皮调存在秦腔而襄阳腔(一说"吙腔"、越调)的中间发展过程,二黄腔存在西秦腔至吹腔再至二凡的演化路径,因此西皮与二黄的合流究竟是哪个阶段的融合,则是需要谨慎考量的问题。否则,不同标准的讨论都无助于问题的解决,反而会将问题复杂化。

清中叶皮黄合流是个极为复杂的声腔史、戏曲史问题,其复杂性的核心在于二黄腔的来源一直模糊不清,形成安徽、江西、湖北、陕西诸说的局面。笔者从清中叶皮黄早期"楚曲"剧本入手,结合历史文献和前辈学者的研究成果,提出道光间余三胜等楚伶带入北京的"黄腔"

① 寄萍《皮黄源流考》,《北洋画报》第 20 卷第 989 期,1933 年。
② 流沙《宜黄诸腔源流探》,第 45 页。

主要是湖北的西皮调，而合流的二黄调其实是二凡调；二凡调或由江西宜黄腔戏班所贡献的。这一结论是否正确，不敢自专，尚待方家不吝指教。

第九章 从清代"楚曲"剧本看早期汉调的演出形态

"楚曲"是指清代流行于汉口及周边地区的皮黄声腔戏曲。它的源头可追溯至明万历年间袁中道《游居柿录》所记载的沙市戏班演出楚调《金钗记》。① 清中叶,楚曲的一支被楚伶带入北京,成为京剧的重要艺术源头;而留驻于汉口的楚曲则发展迅速,后来演变为汉剧。皮黄合奏的楚曲流传南北,对荆河戏、常德汉剧、湘剧、祁剧、桂剧、广东汉剧、闽西汉剧、川剧等剧种都产生深远影响。

当下受到学界关注的"楚曲"剧本主要有两批,一批是由杜颖陶捐赠、中国艺术研究院藏"楚曲十种"之六种,分别为《祭风台》《英雄志》《临潼斗宝》《清石岭》《李密投唐》《烈虎配》,每册正文首行空白处都钤印"杜颖陶捐赠"的图书章。前五种有1985年孟繁树、周传家的整理本②,《续修四库全书》第1782册亦有影印。另一批是台湾"中央"研究院史语所搜集、由新文丰出版公司影印出版的楚曲24种。本章为方便表述,将这两批楚曲剧本合称为"楚曲二十九种"。在这两批楚曲中,《烈虎配》是共有的,从版本形式上看,它们实为同一版本,而且与其他28种也大致相同,说明分藏海峡两岸的这29种楚曲剧本是同一时期的产物。"楚曲二十九种"中有长篇11部③,篇幅从10

① 袁中道《珂雪斋集》,钱伯城笺校,第1330页。
② 孟繁树、周传家《明清戏曲珍本辑选》下册,中国戏剧出版社1985年版。
③ 11部长篇分别为《祭风台》《英雄志》《鱼藏剑》《上天台》《回龙阁》《二度梅》《辟尘珠》《龙凤阁》《打金镯》《烈虎配》和《青石岭》。将前十种归于长篇剧目没有歧见,《青石岭》分为四卷,没有分回/场,介于长篇与短篇之间,丘慧莹将之归于"全围本"。然封面明确标识"青石岭全部",整部戏的封面以及正文首行、版心等处,都未见标识"全围"字样,也就是说在当时刻书人或楚曲舞台上,《青石岭》就是"全部本"。此外,就体量而言,《青石岭》的四卷不小于楚曲"全部本"《上天台》(凡10场)、《龙凤阁》(凡9回),故本章依原貌仍将之归于长篇。

第九章　从清代"楚曲"剧本看早期汉调的演出形态

余场到30余场不等；短篇18部，① 皆分两卷或四回，搬演一段相对完整又不枝蔓的精彩故事。

"楚曲"剧本自周贻白先生1957年于《谈汉剧》一文中首次提及以来，已有不少较为重要的成果。② 然而，"楚曲二十九种"的一些基本问题还处于模糊状态，并未得到彻底的解决，例如这批剧本具体刊刻于何时？在剧本形态上，何为"全部本"？何为"全围本"？二者是什么关系？为什么有些剧本分场，有些又分回？再如，楚曲剧本对研究明清传奇向地方戏过渡、西皮二黄声腔乃至京剧的源头等重要问题又具有哪些参考价值？这些问题都期待我们作出解释。

一、"楚曲二十九种"的刊刻时间

关于"楚曲二十九种"刊刻的时间，说法不一。王俊、方光诚《湖北戏曲声腔剧种研究》认为这些楚曲剧本"最迟也是乾隆末叶、嘉庆初年，即楚腔时期的剧本。"③ 幺书仪先生主编的《戏剧通典》也主张这批楚曲"出现在乾隆末或嘉庆年间"。④《中国戏曲志·湖北卷》"新镌楚曲十种"词条将《祭风台》等五种楚曲刊刻的时间判定在"大约嘉庆、道光年间。"⑤ 这些说法把楚曲付梓的时间差不多判定于"鸦片战争"（1840）之前，但也有将之裁断在晚清时期，如邓绍基先生主编的《中国古代戏曲文学辞典》认为《李密投唐》等楚曲剧本"系晚

① 18部"全围本"分别为《临潼斗宝》《李密投唐》《蝴蝶梦》《斩李广》《探五阳》《辕门射戟》《曹公赐马》《东吴招亲》《新词临潼山》《闹金阶》《杀四门》《洪洋洞》《杨四郎探母》《杨令婆辞朝》《花田错》《日月图》《玉堂春》《闹书房》。

② 1981年张庚、郭汉城先生编著的《中国戏剧通史》第四编清代地方戏专辟一节介绍楚曲《祭风台》（中国戏剧出版社1981年12月版）。同年，颜长珂先生撰文《读〈新镌楚曲十种〉——兼谈〈祭风台〉的衍变》（《长江戏剧》1981年第3期）。台湾高雄师范大学丘慧莹的博士毕业论文《清代楚曲剧本及其与京剧关系之研究》（2005年6月）。丘慧莹《清代楚曲剧本概说》（《戏曲研究》第72辑，文化艺术出版社2007年），龚战《楚曲〈打金镯〉考述——兼谈〈四进士〉故事并非出自鼓词〈紫金镯〉》（《戏曲研究》第89辑，文化艺术出版社2014年）。

③ 王俊、方光诚《汉剧西皮探源纪行》，《湖北戏曲声腔剧种研究》，第31-32页。

④ 幺书仪主编《戏剧通典》，解放军文艺出版社1999年，第557页。

⑤ 《中国戏曲志·湖北卷》，中国ISBN中心1993年，第493页。

清坊间刻本"。① 在实际的研究中，不少地方剧种研究者亦乐于将这批楚曲的时间往前推移，将之确定为乾隆年间坊间刻本的不乏其人。依此时间节点推导出的相关结论，其可靠性自会大打折扣，故而厘定"楚曲二十九种"刊印时间成为深入研究这批剧本文献的首要任务。

值得关注的是台湾学者丘慧莹对此问题的研判，她认为"楚曲盛行不会晚于嘉庆末年，因此这批楚曲最晚的出现年代，也应当在嘉庆末年"②。这一结论推进了学界关于楚曲剧本刊刻时间问题的研究③。她的理由有三：一是主张"楚曲二十九种"与叶调元《汉口竹枝词》所载汉口楚调演出形态是一致的。二是认为楚曲剧本所反映的西皮与二黄正处于融合时期，符合皮黄声腔形成史上乾隆、嘉庆年间之样貌。三是认为楚曲剧本中脚色体制沿袭《扬州画舫录》"江湖十二脚色"，但又未出现后来京剧须生、花旦之名，从而判定楚曲剧本面世的时间最迟为嘉庆末年。此三条证据中，首条材料为叶调元描述亲身见闻的竹枝词，本是可信的第一手材料，细细推敲却无法支撑丘氏的论断。因为依丘文所论"楚曲二十九种"最晚是嘉庆年间所刊，那么刊刻于道光三十年（1850）《汉口竹枝词》即便为叶调元过去二十年所见所闻，中间仍存在十年甚至更长的时间空档（嘉庆在位25年）。也就是说，竹枝词所记载的汉口楚调演出形态，难以与丘氏所主张刊刻于嘉庆间的楚曲剧本构成对应关系。故而，《汉口竹枝词》的文献记载不足以佐证其"嘉庆说"的成立。而丘氏的第二、三条证据的推导过程亦存在问题。丘慧莹提出"楚曲二十九种"反映了西皮、二黄融合阶段面貌的论断，是基于当时的楚曲是以二黄腔为主调的前提作出的。她在著作《清代楚曲剧本及其与京剧关系之研究》中指出："现存清代'楚曲'剧本中，《新词临潼山》《辕门射戟》《回龙阁》《龙凤阁》剧作中，都出现了标示为'西皮'的唱段，《新词临潼山》还有标示为'上字二六'的唱段，由此似乎显示唱二黄的情形在西皮之先。因为如果全剧是唱二黄，才需

① 邓绍基主编《中国古代戏曲文学辞典》，人民文学出版社2004年，第389页。
② 丘慧莹《清代楚曲剧本概说》，《戏曲研究》2007年第1期，第220页。
③ 如流沙《宜黄诸腔源流探——清代戏曲声腔研究》指出："大约是在乾嘉年间，由汉口永宁巷老街几家书坊刻印的皮黄剧本，总题目标作《新镌楚曲十种》。"（第164页）

第九章 从清代"楚曲"剧本看早期汉调的演出形态

特别标示出此唱段为'西皮',否则何须多此一举?"① 常理下,为突显事物的差异性,人们确实会将一个集合体中的少数部分突出标示,但丘女士忽略了"楚曲二十九种"刊印的"非常态",即它们都是汉口书坊所刻,底本来自戏班演出本(所谓"名班真本"),而且校勘粗疏,出版质量不佳。楚曲剧本不标示二黄而偶尔标示西皮,是因为这些剧目本身是唱西皮调,只是书坊刻工依底本的原貌加上;增添与否,在刊刻并不规范的情况下都是极为随意之举。事实上,如楚曲剧本《祭风台》《英雄志》都有标示"西皮"以及"导板""倒板"等板式,可查检今存汉剧、京剧等皮黄剧种的同名剧目,全本皆唱西皮而不唱二黄。这一事实说明,丘女士将楚曲衡定为"二黄"腔的前提,并不是基于事实而是根据自身知识经验所作出的判断,故而以此为前提推导"楚曲二十九种"刊刻时间自然是站不脚的。丘文的第三条证据认为楚曲剧本中的脚色处于昆剧"江湖十二脚色"与京剧成熟脚色体制之间。姑且不论这两头时间节点的模糊性,单说其间的时间跨度之大,既无法得出楚曲于嘉庆年间刊印的结论,亦无助对"楚曲二十九种"刊刻时间作出相对精确的判断。

在没有题署具体时间的情况下判断古籍刊刻的年代,除了通过书籍版式、印刷载体、刻字风格的比较鉴定等途径外,研究文本中皇帝避讳也不失为一种方法。朱恒夫先生所主编的《后六十种曲》楚曲"祭风台·剧目解题"指出:"'文升堂真本'第三场有'吾皇祖在沿阳百战百败'的文字,'沿阳'当为'咸阳',为避'咸丰'讳,当为咸丰年间本。"② 即试图从皇帝敬讳着手解决楚曲《祭风台》刊印年代问题,但其结论值得商榷。我们知道,古代少见为皇帝年号改字避讳的,而且"楚曲二十九种"中错别字、异体字、破体字、俗字甚至同音记字的情况比比皆是,即便是将"咸阳"写作"沿阳"也未必是为咸丰皇帝敬讳。因而,以此孤证尚不足以说明楚曲剧本就刊刻于咸丰年间。不过,通过曲本文字的避讳来考察文本刊刻时间的思路却是有建设性意义。

① 丘慧莹《清代楚曲剧本及其与京剧关系之研究》,花木兰文化出版社2012年,第25—26页。

② 朱恒夫主编《后六十种曲》第八册,复旦大学出版社2013年,第155页。

清朝在皇帝避讳上，因康、雍、乾三朝"文字狱"的施行而形成了比较严格和成熟的国讳制度，① 道光帝继位后也延续了前朝为皇帝避讳的传统。在乾隆四十七年（1782）道光帝出生起名绵宁时就有避讳的上谕，但当时并未颁布全国。因"绵"为常见字，百姓多用，后改名"旻宁"。具体的敬避办法是："御名上一字敬改，至臣下循例敬避。上一字着缺一点书作旻字，下一字将心字改写一画一撇，书作寜字。其奉旨以前所刻书籍俱无庸追改。"② "寜"是"寧"的异体字，虽不是道光年间首用，但因"寜不成字"③，故在古籍中较少使用。道光帝登基后因避讳的缘故，加之"寜"比"寧"笔划简单，"寜"字遂在全国文字书写中得以广泛运用。"楚曲二十九种"皆为汉口书坊刊刻，在每部戏本的封面上都会标榜得自"名班真本"，提示读者认准诸如文会堂、三元堂、文陞堂等书坊商号，并写明自家书坊的地址是位于汉口永宁巷。封面完整保存的 25 部楚曲剧本所镌"永宁巷"的"宁"字无一例外写作"寜"④。不仅如此，翻检楚曲文本，尚有三十余处"寜"字存在于《祭风台》《英雄志》《鱼藏剑》《上天台》《回龙阁》《二度梅》《龙凤阁》《打金镯》《烈虎配》等 9 部长篇和《新词临潼山》《洪

① 参张莹《浅议清朝的避讳（国讳）制度》，《多维视野下的清宫史研究——第十届清宫史学术研讨会论文集》，2011 年内部印刷，第 113 页。
② 嘉庆二十五年（1820）八月初十日上谕。（中国第一历史档案馆编《嘉庆道光两朝上谕档》第 25 册，广西师范大学出版社 2000 年，第 350－351 页）。七月二十五日嘉庆驾崩，八月二十七日道光帝继位，绵宁避讳的上谕发布在二者之间。"宁"为"寜"的改字避讳基本上是在道光帝登基（1820）八月之后在全国普及的。
③ 朱之英、舒景蘅纂修《民国怀宁县志》"凡例"，1918 年铅印本。
④ 现存封面的楚曲，"全部本"除了《英雄志》外存 10 种，"全囤本"除《李密投唐》《临潼斗宝》《新词临潼山》外存 15 种。

洋洞》《四郎探母》《杨令婆辞朝》等4部短篇之中。① 也就是说，"宁"字的避讳基本覆盖了现存全部的楚曲剧本。据此，可判定这批楚曲剧本当刊刻于道光帝登基（1820年8月）之后无疑。这是"楚曲二十九种"刊刻时间的上限。

"楚曲二十九种"刊刻时间的下限亦可从避讳的角度加以考探。张惟骧《历代讳字谱》谓"咸丰四年，谕以'甯'字代"②，这一说法未知所据。查咸丰四年的上谕档并未见此奏折，但翻看道光末年、咸丰初年的上谕抄本发现，道光三十年（1850）上谕中出现西宁、江宁、泰宁、南宁等含有"宁"字的地名一律以"寧"敬避，而咸丰元年（1851）开始则一律改为"甯"。核之"楚曲二十九种"所有的文字并未出现以"甯"代"寧"的情况，这意味着楚曲刊刻的时间不会是咸丰元年（1851）之后。颜长珂先生在《读〈新镌楚曲十种〉》文章的末尾附记中将楚曲刊刻的时间下线定在太平军攻克汉口的咸丰二年（1852），他指出："这篇文章在《长江戏剧》1981年第3期发表后，湖北老戏剧家龚啸岚先生告诉我：清代汉口书坊原来大都集中在永宁巷。太平天国起事后，房屋毁于战火，重建的书坊迁到了别处。《楚曲十种》封面标出文陞堂等的地址在永宁巷，刊印时间应早于太平军攻克汉口的1852年。"③颜长珂先生所论信然，永宁巷的书坊房屋毁于战火

① 《鱼藏剑全部》第6回"福寿安宁"，同回伍员唱"我宁做不忠不孝人""爹娘堂上少问安宁"；《上天台》第3场汉皇"愿娘奶奶个福寿安宁"，同剧第四场姚期唱"愿娘娘福寿康宁"；《回龙阁》第12回苏龙道白"且喜干戈宁尽"，同剧第21回"好问他安宁可安宁"；《二度梅》第2回夫唱"进京时丁宁百遍"，同剧第20回梅良玉唱"到邹府真个宁静"，同回邹夫人"他二人病可安宁"，21回月英唱词"探一探母亲可安宁"，同剧同场医生道白"想甚物件，故心神不宁"，第23场梅良玉"想得我日夜不宁"；《祭风台》第7场蒋干"坐不宁睡不安"；《英雄志》第10场刘禅唱词"这几载承天命干戈宁静""马放山甲归库四方安宁"，第14场邓芝"宁死不辱君命"；《龙凤阁》第1回"扶主安宁"，第2回"愿国太福寿康宁"；《打金镯》第11场杨素真"家住在汝宁府"，同剧第18场田能"有几载未问安宁"；《烈虎配》第35场嘉靖皇帝"四海干戈宁静"；《新词临潼山》上本李渊上场道白"李渊征战江南十一载，才得干戈宁静"；《洪洋洞》下本赵德芳唱词："放宽怀，身保重，自然安宁"；《四郎探母》第2回铁镜公主唱词："惟愿太君康宁健"、第3回杨四郎唱词"时来与母问安宁"，同回杨六郎唱词"得睹萱颜福安宁""老母思儿色宁耐"，同回杨四郎唱"愿母康宁福寿偕"，"惟愿老母康宁泰"，第4回杨八姐唱词"老母康宁天保泰"；《杨令婆辞朝》下本宋仁宗唱词"愿太君四季保安宁"等戏词中的"宁"都写作"寧"。
② 张惟骧《历代讳字谱》"宁字条"，小双寂庵丛书，武进张氏1932年刊本。
③ 颜长珂《纵横谈戏录》，文化艺术出版社2014年，第293页。

后，虽有重建但远无往日之繁华，仅有一些刻印善书的零星书局存在。① 如此，"楚曲二十九种"刊刻时间的下限为清宣宗驾崩的道光三十年（1850）。

"楚曲二十九种"刊刻于道光年间的结论还能找到其他佐证。据《陕西戏剧志·安康卷》介绍：1959年安康专区弦子腔影戏老艺人樊礼三、李鉴钧、吴世凯等捐献了祖传剧本167册，其中就有汉口永宁巷同文堂刊刻的《巧连珠》全集。② 笔者委托柳茵女士访查藏于陕西省艺术研究所的《巧连珠》剧本，从封面"汉口镇永宁巷大街老岸同文堂发客不误"的牌记、书版风格以及"宁"字避讳为"寍"等来看，《巧连珠》全集和"楚曲二十九种"亦为汉口永宁巷书坊同期发行的俗文学曲本。根据避讳情况判断，《巧连珠》封面题署刻书时间为"辛丑年"当为道光二十年（1840）。③ 此亦印证上文所考"楚曲二十九种"刊刻时间边界的结论。

这批楚曲剧本所反映的道光二十年前后汉口皮黄剧（汉调）的基本面貌，还可与叶调元《汉口竹枝词》的相关记载相互参证。道光间浙江余姚人叶调元两度流寓汉口，第二次抵达汉口的时间就是道光二十年（1840），叶氏有鉴"风气迥非昔比"而陆续写下若干首竹枝词，于道光三十年（1850）刊行《汉口竹枝词》。《汉口竹枝词》记载汉调艺人胡德玉、胡福喜、张纯夫尤擅《活捉》《崇台》《祭江》《祭塔》《探窑》等戏出，其中《崇台》（即《丛台别》）出自楚曲《二度梅》，《探窑》出自楚曲《回龙阁》。《汉口竹枝词》又云"汉口向有十余班，今止三部"，"祥发联升与福兴"④ 等名班大行其道的情况，也与汉口永宁巷文会堂、三元堂、文陛堂、文雅堂等书坊追求"名班真本/珍本"的刊刻理念一致。此外，《汉口竹枝词》所记载道光年间汉调有倒板、平

① 如史典辑、蒋子登增纂《增补愿体广类集》，同治六年（1867）汉口陈明德善书坊刊版权内页订明此书印刷费用："板存汉皋永宁巷大街上首数家陈明德大房刻刷善书老坊，四方乐善愿送，上料纸每部四百文，中料纸每部二百六十文。"一直到光绪二十八年（1902）还有汉口陈明德老二房善书局铅印本《药言随笔》。

② 据鱼讯主编《陕西省戏剧志·安康地区卷》介绍，樊礼三为弦子腔影戏王家班的第三代传人，"王家班"创立于道光二十五年（1845）（三秦出版社1994年，第58-59页）。

③ 鱼讯主编《陕西省戏剧志·安康地区卷》将"辛丑年"定为光绪二十七年（1901），实不确（第59页）。

④ 徐明庭辑校《武汉竹枝词》，第95页。

第九章 从清代"楚曲"剧本看早期汉调的演出形态

板等板式及唱腔特色,"曲中反调最凄凉,急是西皮缓二黄。倒板高提平板下,音须圆亮气须长"①,与"楚曲二十九种"中声腔、板式的标识也相吻合。流沙先生曾指出:"这些楚曲的剧目主要是唱西皮调,惟有《青石岭》的《打赌》一场,在湖北汉剧中是唱'二流'(相当于二黄原板)。我们认为这种楚曲剧本,当然是在皮黄合流之后出现的。"② 上文关于"楚曲二十九种"刊刻时间的判断,于此再度获得流沙先生研究结论的佐证。

二、全围本与全部本的转换

"楚曲二十九种"剧本皆为汉口永宁巷的数家书坊刊刻,封面大都镌刻"汉口永宁巷下首大街河岸××堂专一家真本戏文发客不误"(如《鱼藏剑》封面)的广告词,引导顾客认准自家字号堂址,切莫买错,具有一定的反盗版意识。有的楚曲封面则镌刻"本堂不惜工资,精选名班戏本法客不误。所有引白、唱词、过场、排子、介断、圈点清白,戏班一样"(如《辕门射戟》封面)等商业用语,以此强调戏本排印的严谨和阅读的便利。几乎所有的楚曲剧本都在封面及正文首行等显要位置标识"名班戏文""真本/珍本戏文",标榜底本来源的可靠、正宗和珍贵,期以激起读者的购买欲望。更值得关注的是,楚曲剧本封面题称剧名时,明确标识"时尚楚曲×××全部"或"时尚楚曲×××全围"。那么,何谓楚曲的"全部本"?何谓"全围本"呢?简言之,长篇楚曲称为"全部本","全围本"即是短篇楚曲,但"长"和"短"的边界如何区分?"全部本"和"全围本"的关系如何?结合存世的 29 种楚曲剧本将这些问题作一番探究,或能构建对清代皮黄戏早期剧本形态的新认知。

"楚曲二十九种"中有 11 个剧目在封面明确标识为"××全部本"。"全部本"楚曲多则 40 余场,少则 10 余场(回),如此大的故事体量一般会分为二卷(本/册)或四卷。"全部本"楚曲模仿明清传奇,保留了小引、副末开场、登场、分卷、分回标目以及大团圆结局的剧本

① 徐明庭辑校《武汉竹枝词》,第 95 页。
② 流沙《宜黄诸腔源流探——清代戏曲声腔研究》,第 164 页。

体制。长篇剧本体制可以用来搬演复杂的故事，"楚曲二十九种"中尤以敷演三国故事的《祭风台》《英雄志》，反映忠奸斗争的《回龙阁》《二度梅》和搬演百姓生活的题材的《辟尘珠》《打金镯》《烈虎配》七部戏情节最为婉曲繁复。相较楚曲"全部本"而言，"全围本"的篇幅要简短，但又不同于明清剧坛上的单出折子戏，倒是像将几折情节精彩且前后相连的戏出贯穿起来的组剧形式。"全"透露的是故事情节相对完整的涵义，然以"围"作戏曲长度的单位却并不多见，这种特殊称谓颇具意味。颜长珂先生认为"全围"的提法可能来自弋阳腔剧本体制①。他指出流沙、北萱、北锡合撰《试谈江西弋阳腔》一文曾论及："《三国传》第五本《草庐记》（俗名《三请贤》），其第一围是《三请贤》（包括徐庶荐诸葛、三顾茅庐、张飞观榜、张飞反阳等）；第二围是《长坂坡》；第三围是《祭东风》；第四围是《回荆州》（包括东吴招亲、芦花荡等）。"② 就此看来，弋阳腔的长篇戏剧先由若干场（或出）组成围，继由若干围联成本，再由若干本合成全部。场——围——本——全部的剧本单元结构，让长篇剧目具有更为灵活的衔接能力，伶人可以根据演出场地、时长和观众需求机动选取演出的内容。以"全围"标识戏文的段落，是否源于弋阳腔已难坐实，但同治二年（1862）于湖南郴州看戏的杨恩寿在《坦园日记》中已用"全围"来标示剧目段数：

> 三月初四，万寿宫"正演《三官堂》全围"。
> 三月廿二日，"更演清华部，《法门寺》全围、《阳五雷》大剧"。
> 三月廿五日，清华部"始《程咬金庆百岁》，继《黑松林》全围。"
> 三月廿八日，"演《望儿楼》全围。迄《双带箭》而止。"
> 四月初七，"清华部演《牧羊山》全围。"
> 四月廿日，"演《受禅台》《山海关》《孙世灵卖身》三大围，

① 颜长珂《纵横谈戏录》，文化艺术出版社2014年，第291页。
② 流沙、北萱、北锡《浅浅谈江西弋阳腔》，江西省文化局剧目工作室编《弋阳腔资料汇编》第一辑，1959年内部印刷，第1页。

第九章　从清代"楚曲"剧本看早期汉调的演出形态

《回营探母》《金水桥》二中出，喜红演《祭塔》《吃醋》而已。"

四月廿四日，"邻寺有吉祥之乐，为《凤仪亭》全围。"

五月十一日，吉祥班"演《天门阵》全围。"

五月十三日，"演《孙膑下山》全围。"①

同治二年（1862）三月十日，杨恩寿记曰："楚俗于昆曲、二簧之外，另创淫辞。"②"淫辞"是指花鼓戏。昆班演出的大戏多用全本，如三月廿九日昆曲吉祥班"演《金沙滩》全本"，故《坦园日记》以"全围"来称呼的剧种应该是皮黄戏（二簧戏）。《坦园日记》对"全围戏"的记载，很大程度印证了清代中晚期在两湖地区皮黄戏曾以"全围"来称谓几个折子戏组剧的情况。

从楚曲剧本的组织关系看，"全部戏"比"全围戏"的层级要高，能涵括多本"全围戏"。换言之，"全围戏"作为"全部戏"情节最为精彩、戏点最为突出的部分，则可从长篇的"全部戏"析出单独演出。虽然现存"楚曲二十九种"中的18个"全围戏"与11个"全部戏"不存在隶属关系，但我们可从"全部戏"的版式信息中捕捉到"全围戏"单独演出的蛛丝马迹。具体讲有如下表征：

1. "全围本"的正文回目与卷首总目不符。《鱼藏剑》第六、七场，卷首总目录分别题为"拆书放关"和"长亭释放"，而正文则另题作"樊城下书上本"和"樊城下书下本"。以上、下本来标识剧名是楚曲"全围本"立目的惯用做法，"樊城下书"上下本当是"全围本"无疑。

2. "全围本"的回次与总目回次或自然回序不符。《龙凤阁》第5回、第6回都没有回序，径题"赵飞颁兵上""赵飞颁兵下"。第九回"徐杨进宫"，实际顺序应该是第八回；第十回未标回序，题为"进宫登基，封官团圆"，而版心则题"进宫下"。实际上，第九、十两回就是汉剧、京剧中的《二进宫》。书坊将"全部本"里情节集中且精彩的一些戏出不标回次、另制新题，既可当作"全部本"的组成部分也可单独抽印出售，达到节约印刷成本、获取更大利润的商业目的，但客观

① 杨恩寿《杨恩寿集·坦园日记》，岳麓书社2010年，第5—22页。
② 杨恩寿《杨恩寿集·坦园日记》，第8页。

上导致"全部本"回次的紊乱。26回本的《回龙阁》有《盼窑训女》《进府拜寿》《贫贵算粮》三个"全围本"的插入，且这些"全围本"不标识回次，因而回序全乱，特别是卷三重新从第一回开始编序。更令人匪夷所思的是在《盼窑训女》下本之后，直接跳到第二十回，恢复到卷二的回目序号，与自然回次相差五回。"全部本"回序的紊乱传递出一个信号，即出现"全围本"插入全本予以重新组合的情况。当然，从现存"楚曲"剧本来看，尽管一些"全部本"目序颇为凌乱，但书坊在刊刻的过程中还是能保证故事情节的前后连贯，实际上对阅读影响不大。

3."全围本"与前后文的版式不符。汉口永宁巷的书坊很有可能将抽印的"全围本"集中印刷，或由于与全部本印刷的时间不同，导致它的版式与原本差异较大。《回龙阁》的三个"全围本"《盼窑训女》《进府拜寿》《贫贵算粮》版面行宽字稀，皆以半叶7行、行20字排印，与前后文8行、行26字的版式相比显得更为疏朗。《二度梅》也涵括多个"全围本"，几乎每个单独抽印的"全围本"版式都有差别，《祭梅》是半叶8行、行28字，《杏元和番》是6行、行21字，《春生投水》与《祭梅》版式相同，但《失钗》的版式又变化为半叶8行、行24字。同一剧目却有版式的不停变化，说明书坊将不同时间抽印的"全围本"凑泊成"全部本"，如此独特的成书方式造成"全部本"前后不一的版本形态。

4."全围本"与前后文的唱词句格、脚色分配不符。《上天台全部》第三场"绑子上殿"不仅没有场（回）次的标识，而且板式与前后文明显不同（虽半叶仍为8行，但每行少了2字，笔划也显得潦草），唱词的句格也一变前后文的七字句为十字句。此外，剧中主要角色姚刚的行当归属也有差异，前文以"付"扮，此场则改为"花"扮，后面又改为"净"扮。脚色行当称谓随意变化的情况在"楚曲二十九种"中并不多见，即便"付""花""净"名异而实同，然这些不多见的例子却透露出第三场"绑子上殿"为别本配搭拼凑而成的事实。

5."全围本"与前后文关键情节不符。《回龙阁》第九回首行仅题"贫贵别窑"，没有回次的标识。贫贵从朝堂获封西凉先行官后，急忙赶回家与王宝钏话别，向妻子复述自己降伏红鬃烈马被封都督，却在朝堂上遭人暗算的经过。在何人向皇帝连上数本参劾平贵的核心情节上，

第九回明显与前后文有不相符合之处。前文第八回是岳父王允当朝上本唐王强烈要求将薛平贵由都督府降级为先行官，而第九回薛平贵向妻子讲述是："可恨魏虎连奏七本，都督府削去，改为西凉先行。"第九回将参奏的人、参奏的时间和频次都改变了。笔者认为如此安排情节一方面强化魏虎与平贵之间的仇隙，为剧末将魏虎处斩奠定了情绪基础；另一方面将使坏的人由宝钏的父亲王丞相改为魏虎，减轻了王丞相的罪行，为剧终王宝钏开脱父亲留有余地，从而有助于薛平贵与王宝钏夫妻关系的缓和，也更符合平民百姓对父女亲情的基本认知与常态处理。"全围本"在情节上与"全部本"前后抵牾的情况在"楚曲"中还有其他例案，如《鱼藏剑》第六、七场樊城所下之书的内容上有明显出入，伍奢写给两个儿子最关键的一句隐语前文多次出现，皆为"外加走字多准备，骏马十匹不可误"，而第六回《樊城下书上本》则为"外加走字书后定，骏马十匹少停留"。第七回《樊城下书下本》，当父子相见时，伍奢埋怨伍尚"逃走二字书后载，骏马十匹巧安排。你头上枉把纱帽带（戴），逃走二字解不开"，书信中的暗语又有不同。"全围本"《樊城下书》与"全部本"《鱼藏剑》在细节上的差异，不是书坊刻板工人的失误，而是因为"全围本"经常在舞台演出，伶人临场发挥而生成的异文。道光年间"楚曲"剧本刊刻过程中同一剧目的散出与全本不同来源的情况，不得不说是我国俗文学出版史上颇为有趣的现象。

汉口书坊为满足市民阅读和戏班演戏之需以求厚利，印制大量楚曲戏本，从现存的"楚曲二十九种"来看这些戏本难称精美。然将"全部本"中情节精彩且相连的几回合刊为"全围本"，既可单独印制出售也可合缀拼组为"全部本"兜卖的灵活方式，却体现出道光年间汉口永宁巷书坊主的精明和睿智，亦为我们呈现出一种特殊的刻曲方式和文本形态，对了解俗文学的出版策略和市民对楚曲的接受心态具有特殊的意义。

三、分场制与分回制的并存

在剧本体制上，"楚曲二十九种"处于一种分场、分回并存且二者

偶有交叉的特殊状态。① 对此，丘慧莹指出："分场与分回并行的体制存在于长篇'楚曲'之中，明显可见楚曲正介于'分出'到'分场'的转换过渡时期，且'分场'制日渐成熟。"② 分场、分回同时存在于楚曲中，如何就"明显可见"楚曲正处于从传奇体制的"分出"向京剧等皮黄戏"分场"的转换过渡时期呢？分回又是如何部分地消解传奇"分出"体制的呢？丘女士的论文语焉不详。笔者以为楚曲中有些剧本分回，很有可能是题材来源是民间小说或接近小说一类的说唱艺术（鼓词、弹词）。赵景深先生曾介绍，1954年发现于山西万泉县百帝村的四种青阳腔清钞本《三元记》《跃鲤记》《黄金印》《陈可忠》皆是分回。③ 这四剧虽为清钞本，但为明代南戏的遗存，赵景深先生认为它们的分回制"显然受评话影响，作者看来也像是民间艺人"④ 的说法不无道理。

盘点"楚曲二十九种"采取"分回制"的剧目发现，"全部本"有《回龙阁》《二度梅》《龙凤阁》三种，"全围本"中分为两段的皆记以"本"，分为四段的都记以"回"，四回本有《临潼斗宝》《李密投唐》《蝴蝶梦》《杀四门》《杨四郎探母》《花田错》六种，也就是说所有的"全围本"都不采取分场的形式。如前文所论，"全围本"可从"全部本"中抽取出来单独刊印和演出，它们是自足的演出单元，那么分场制的"全部本"怎么会产生分回制的"全围本"呢？我们认为，在道光年间楚曲艺人的心目中对"回"与"场"是有一定的区分，"回"比"场"更具有情节的完整性，每一回都可作为独幕剧搬上舞台演出；而"场"则凸显重要人物登场、下场的时空转换，二者是两个不同层面的段落划分方式。那些情节精彩、故事集中、冲突激烈又有相当长度的场次，就被艺人抽取出来，两场相连的称为上、下本，四场相连的题为四回。分回与分场出发点和标准并不相混，但在舞台演出与底本过录、抄本刊印过程中并未得以很好应用和坚持，原因在于不同的人理解回与场

① 《鱼藏剑》总目录作"回"，正文中上卷标"场"，下卷标"回"，可见在楚曲戏本中"回"与"场"的边界并不是很明晰。
② 丘慧莹《清代楚曲剧本及其与京剧关系之研究》，第70页。
③ 赵景深《明代青阳腔剧本的新发现》，《戏曲笔谈》，复旦大学出版社2015年，第251－252页。
④ 赵景深《明代的民间戏曲》，《曲论初探》，上海文艺出版社1980年，第115页。

第九章　从清代"楚曲"剧本看早期汉调的演出形态

的内涵存在模糊地带。究竟情节集中和精彩到什么程度，故事篇幅长到什么地步就可以称之为"回"，对于一般的艺人或刻书人则存在判断上的困难。因此，基于"场"比"回"更便于操作，分场制在楚曲"全部本"中运用更为广泛。

不过，笔者颇疑"楚曲二十九种"经历了一个由分回向分回、分场并行，再到分场制确立的渐变过程。"全部本"中《回龙阁》《二度梅》《龙凤阁》三种是分回制，情节叙述委婉曲折，关目设计新奇迭出，故事的体量繁复庞杂，它们可供抽取的"全围本"也最多。不仅如此，在剧本体制上小引、分本分卷、分回标目、报场登场以及团圆结局，与明清传奇戏曲的体制更为接近。某种意义上，这三部长篇楚曲的分回只是传奇戏曲分出的一种改称。楚曲"全部本"从分回向分场演进的过程中，还出现分回、分场同存一部戏的情况，《鱼藏剑全部》卷上分场，卷下分回，回与场的标识不统一，实际上分回和分场的戏出在段落划分上也看不出太大差异，这或许显示出演剧者或刊刻者对二者的实际涵义不甚了了，同时或还透露出楚曲确实存在分回制向分场制过渡的情形。

我们知道，以人物上下场来标识演出节奏的分场制在古希腊的悲剧中就产生了，"古希腊悲剧中除了歌队的入场歌、每场之后的合唱歌以及结尾处的退场歌以外，以开场、场次、退场构成的结构形式，展示出古希腊戏剧结构分场不分幕的规范性体制。"[①] 中国戏曲的分场制如周贻白先生所言是以"脚色上下，是一本戏或一出戏一个场子的起讫"[②]，但在实际中一个场次有多个脚色，他们上下场的频次有密有疏，究竟是以哪个脚色上下场为一个场次的起讫标志，却是考察楚曲"分场制"的一个关键因素。楚曲的分场制是舞台演出的节奏划分在戏剧文本上的体现，它与分回制所强调故事演述以剧本为中心存在视角的差异。"楚曲二十九种"以重要人物上下场为标准划分场次，是对道光年间汉口汉调名班舞台演出实况的直现，同时也符合清代地方戏越来越凸显舞台演

[①] 胡健生《元杂剧与古希腊戏剧叙事技巧比较研究》，中国社会出版社 2014 年，第 70 页。

[②] 周贻白《中国戏剧的上下场》，《周贻白戏剧论文选集》，湖南人民出版社 1982 年，第 187 页。

出中心、名角中心的总体趋势。

据上论可见，无论是"全部本"与"全围本"互补的形态，还是分回制与分场制并存的体制，都集中反映出清道光间汉口书坊所刊的楚曲剧本前承明清传奇、后接地方戏的中间状态。这种中间状态含蕴着出版者对俗文学曲本刊印的独特理解与处理方式，见证了清代中叶剧坛发生深刻变革的背景下楚曲相时而动形成自身独特文本体式的追求足迹。

四、"楚曲二十九种"与早期汉调的表演形态

清中叶是各种声腔相互借鉴、融合的特殊时期，也是板腔体皮黄戏形成的关键时期。皮黄戏崛起是清中叶"花雅之争""花雅融合"的重要课题，道光间汉口书坊所刊"楚曲二十九种"剧本作为原始文献，其呈现的剧本形态和音乐体制有助于我们探求皮黄戏形成史的相关问题。

皮黄戏史上早期的剧本除了"楚曲二十九种"之外，还有刊刻于道光九年（1829）纪荫田所撰的《错中错》①和观剧道人创作于道光二十年（1840）的《极乐世界》，但它们的情况与"楚曲二十九种"有所不同。《错中错》和《极乐世界》都是文人所创作，剧作者以昆剧的知识储备建构皮黄戏的艺术世界，时时以明清文人传奇文体作映照，序言、凡例、开场、定场、团圆收煞俱全，甚至出末附有评语；唱词也是昆曲曲牌长短句与板腔体七言句混杂，如《极乐世界》第二十出"朝议"连缀一支【点绛唇】和四支【西江月】曲牌成套，其他戏出中也时见板腔体间杂曲牌体的情况。可以说，这两部皮黄戏早期的剧本仅仅是将曲牌的长短句换成七字十字的齐言句，其他的戏剧要素仍袭传奇体制，故将它们称之为"板腔体文人传奇"或许更符合其真实情况。然而不可否认的是，这两部戏所透露出当时的文人对京城时兴皮黄戏的特殊关注以及创作实践的现状，为我们了解皮黄戏是如何走进文人视野成为可能。与之不同，作为汉口名班演出本（"班本"）的"楚曲二十九种"，实际是当时汉口剧坛最流行剧目脚本的实录，蕴含着舞台表演和

① 颜全京认为《错中错》是现存最早的皮黄剧本，参《早期文人创作的京剧剧作〈错中错〉》，《文学遗产》2005 年第 4 期。

声腔演变的丰富信息，为探考清中叶汉口之汉调前承明清传奇，后启汉剧、京剧等皮黄戏的演进之路提供了可资参考的重要文献。

（1）"楚曲二十九种"由于在皮黄戏史上出现的时间比较早，通过它能看到地方戏接续明清传奇传统和自创体例的演进轨迹。

中国古代戏曲虽唱腔有别，舞台语言不同，但表演程式大体相同，所谓"一体万殊"①，清代地方戏的成长、崛起正是在学习和超越昆剧表演体系中达成的。楚曲作为清代中叶兴起的板腔体戏曲，同样是在模仿明清传奇剧本体制、演出体制中获得新发展。楚曲之于昆剧模仿中寻求自立的姿态，具体而言有如下三点：

一是就剧本体制而言，长篇楚曲从副末报场、人物登场、情节建构、团圆结局、分回分场等诸方面，都存在模仿明清传奇剧本体制的痕迹。"全部本"楚曲借鉴明清传奇的体制，建构起自身较为严谨的剧本格范。篇首"小引"寄予编者对此剧的感慨或见解，实为传奇戏曲"副末开场"中那阕略陈主旨的词之变体。"小引"之后是总目，长篇楚曲多分二卷，分回分场兼而有之。次是模仿明清传奇"分出标目"的体制确立每回标目的常态，回目多为二字或四字，但三言、五言甚至六言、七言等杂言回目同时存在。继为副末"报场"，通过念诵词一阕向观众报告剧情大概，对于传奇另一支词来念诵作者创作意图的程序，由于楚曲剧本多为伶人自创，多予省略。念完开场词紧接是报幕，副末高声诵念"来者×××"，提示最先登场的那位角色即将开启大戏的帷幕。长篇楚曲的最后一场多以大团圆结局，有时回目径标"团圆"，明清传奇"始离终合、始困终亨"的叙事格套亦获承继。

二是昆剧曲牌丰富了楚曲的场景音乐。楚曲改昆剧的曲牌体为板腔体，但将大量昆曲曲牌运作场上音乐。"楚曲二十九种"中的昆曲牌子被广泛应用到人物上下场、祝寿饮酒、写书看信、分别饯行、恭接圣旨等各种场合，【驻云飞】、【四边静】、【风入松】、【急三枪】、【朝天子】、【泣颜回】、【画眉序】、【六毛令】等20余种曲牌在楚曲剧本最为常见。陈彦衡曾考证皮黄剧中吹打曲牌摘自昆曲的情况，"【泣颜回】摘自《起布》、【朱奴儿】摘自《宁武关》、【醉太子】摘自《姑苏台》、

① 郑传寅《地域性·乡土性·民间性——论地方戏的特质及其未来之走势》，《湖北大学学报》2010年第6期。

【粉孩儿】摘自《埋玉》,诸如此类,不可枚举。"① 1959 年研究者在整理汉剧曲牌时发现,144 支中竟然属昆腔同名曲牌就占三分之一以上。② 楚曲剧本在曲牌使用上频次繁密、配适妥帖又灵活多变,实现了场景营造与音乐烘托的完美统一,成为舞台音乐系统中不可或缺的组成部分。

　　三是脚色体制脱胎于昆剧。"楚曲二十九种"③ 以及叶调元《汉口竹枝词》④ 显示,道光间楚曲戏班已经形成具有地方特色的脚色体制。长篇楚曲《回龙阁》的脚色名称就有末(扮王允)、净(魏虎)、生(唐王)、旦(王宝钏)、丑(魏虎)、外(代战王)、小生(薛平贵)、占(代战公主)、老旦(宝钏母)、付(代战王)、花(苏勤)、杂(守关将领)、小旦(金钏)等十余种,与李斗《扬州画舫录》所描述的昆剧"江湖十二脚色"十分接近,"梨园以副末开场,为领班,副末以下老生、正生、老外、大面、二面、三面七人,谓之男脚色;老旦、正旦、小旦、贴旦四人,谓之女脚色。打诨一人,谓之杂。此江湖十二脚色。"⑤ 故周贻白先生指出:汉调的"十门脚色,固犹'昆曲'旧制"⑥,他还以明代《目连救母戏文》中的脚色为例说明汉调的脚色行当来源于传奇戏曲:"明代《目连救母戏文》(郑之珍撰)本出徽班,其脚色共分九种,为末、生、小生、外、旦、贴、夫(即老旦)、净、丑,此例尚存于今之湖北汉调戏班。'汉调'多一所谓'杂','杂'实

① 陈彦衡《旧剧丛谈》,张次溪编《清代燕都梨园史料》下册,第 849 页。
② 邓家琪《汉剧志》,中国戏剧出版社 1993 年,第 118 页。
③ 《打金镯》第 13 场"拜继"出现"五丑白"的舞台科介提示,(黄宽重等主编《俗文学丛刊》第 111 册第 255 页)。汉调一末至十杂的脚色称谓主要存在于艺人口语中,即便是后来的汉剧剧本都不会繁琐地注明大家熟稔的行当称谓,虽然在楚曲剧本中仅有此一例,但一方面说明当时汉口书坊刊刻的楚曲确实是梨园盛行的名班真本,同时也说明楚曲时代,一末至十杂的脚色体制已经形成。
④ 叶调元《汉口竹枝词》指出:"汉口向有十余班,今止三部。其著名者,'末'如张长、詹志达、袁宏泰,'净'如卢敢生,'生'如范三元、李大达、吴长福(即巴巴),'外'如罗天喜、刘光华,'小'如叶濮阳、汪天林,'夫'如吴庆梅,'杂'如杨华立、何士容。"(徐明庭辑校《武汉竹枝词》,第 95 页)叶调元有意识的按照一末、二净、三生、四旦、五丑、六外、七小、八贴、九夫、十杂的顺序排列,只是缺少四旦、五丑和八贴。但随后叶调元有竹枝词补充着三个行当的名角,如闺旦胡德玉、胡福喜、张纯夫,花旦张红杜、叶双凤,武旦姚秀林、王金铃、程颉云,丑则有余德安。可见,在叶调元所处的道光年间,楚曲汉调十行当脚色体制已经定型。
⑤ 李斗《扬州画舫录》卷五,汪北平、涂雨公点校,第 122 页。
⑥ 周贻白《中国戏剧史长编》,人民文学出版社 1960 年,第 606 页。

第九章　从清代"楚曲"剧本看早期汉调的演出形态

即'付',俗称'二花脸',亦即明传奇之'副净'。"① 汉调一末至十杂的脚色称谓主要存在于艺人口语中,即便是后来的汉剧剧本都不会繁琐地将数字与行当并称,故而楚曲剧本中的脚色名称很少见到"一末"至"十杂"将数字与行当合称的情况,惟一的例子是《打金镯》第13场"拜继"出现"五丑白"的舞台科介提示②。这说明楚曲时代一末至十杂的脚色体制已经形成,由此开启了后来汉剧、湘剧③、粤剧④独具特色的行当系统。

据上可见,民间流传的"昆剧是百戏之祖"谚语,不无准确地概括了昆剧给予地方戏艺术全方位滋养的事实,楚曲深承昆剧沾溉之德亦为显例。

(2)"楚曲二十九种"既有长篇也有短套,总字数约有三、四十万字,如此大的体量,涵括道光年间汉口皮黄戏剧本体制、声腔形态、戏班演出等多重信息。

楚曲剧本承载的"全部本"与"全围本","分回制"与"分场制"等剧本形态前文已有详论,这里稍作补充的是楚曲剧本记录下大量声腔的信息。不仅类如导板、倒板、平板、急板、滚板、二六等西皮板式名称见诸文本,在楚曲文本中还出现三处有关"二凡"的标识。一处是《辟尘珠》第4场"拾宝上京"还出现了夫唱"十字二凡"的情况:"叹一声、我良人、早已命丧,丢下了、儿和女、好不凄凉。"⑤ 另两处是《打金镯》第1场"别母贸易"生唱二凡,为四句七字,"人生莫把根本忘,家中事情日夜忙。劝母亲且把忧心放,孩儿得利转回乡。"第2场"祝寿训蠢"生再唱四句七字"二凡"⑥。在浙江、安徽、江西的一些剧种中有称"二凡"的腔调,浙江婺剧中存在唱七言十言的二凡调,与吹腔、三五七并存。安徽徽剧艺人认为"二凡"是高拨子的

① 周贻白《中国戏剧史长编》,人民文学出版社1960年,第528页。
② 黄宽重等主编《俗文学丛刊》,第111册第255页。
③ 黄芝冈《论长沙湘戏的流变》指出:"长沙湘戏十行脚色分类,是根据汉戏来的。"欧阳予倩编《中国戏曲研究资料初辑》,中国戏剧出版社1957年,第74页。
④ 欧阳予倩《试谈粤剧》指出:"粤剧的十行脚色——一末、二净、三生、四旦、五丑、六外、七小、八贴、九夫、十杂——就是照汉戏分的。"欧阳予倩编《中国戏曲研究资料初辑》,第115页。
⑤ 黄宽重等主编《俗文学丛刊》,第110册第375页。
⑥ 黄宽重等主编《俗文学丛刊》,第111册第200、202页。

别称，而"拨子"可能是"梆子"的音转。① 高拨子在京剧中"通常被划归二黄腔类"，② 保留着梆子腔的某些元素。江西的赣剧、东河戏、宁河戏和盱河戏艺人也将宜黄腔称为"二凡"或"老二黄"。可见，二凡是清前中期乱弹戏时代的一种过渡声腔，与后世二黄腔有千丝万缕的联系。楚曲《辟尘珠》《打金镯》所标识的"二凡"调，成为研究湖北二黄调来源与皮黄合奏的一条重要线索。

与二黄腔相比，西皮的来源问题相对简单，学界基本认为西皮是梆子腔的变体，此论断亦可从楚曲中找到一些证据。楚曲"全围本"《太君辞朝》就与《俗文学丛刊》第280册收录梆子腔《太君辞朝》有蛛丝马迹的联系，故事情节完全相同，唱词在有所差别的情况下相同处亦不少。总体上看，梆子腔的剧本体制与"楚曲二十九种"没有本质区别，远比明传奇《牡丹亭》是以昆腔还是海盐腔、宜黄腔演唱的争议要小得多，伶人的场上发挥空间更大。尽管对于西皮腔来源问题分歧不大，但在西皮形成地的问题上却存在歧见，例如陕西安康学者束文寿提出京剧的源头在陕西，提供了很多例证来说明安康是西皮、二黄腔的发源地。③ 然随着"楚曲二十九种"的刊印，这一问题值得重新考量。《俗文学丛刊》第279册收有两个剧目《杨四郎探母》《五台会兄》，《杨四郎探母》封面镌刻"新刻杨四郎探母，文光堂"，卷五文末镌刻"《杨四郎回番》五卷五号完。同治四年冬月重刻"，卷六文尾刻"文光堂新刻二黄调《杨四郎回番》六卷五号终"。《五台会兄》封面镌刻"新刻二黄调五台会兄，陕邑文义堂梓"。将《俗文学丛刊》第110册所收录楚曲《杨四郎探母》与陕邑文光堂所梓《杨四郎回番》对勘，

① 王锦琦、陆小秋《浙江乱弹腔系源流初探》，《中华戏曲》第4辑，山西人民出版社1987年，第55页。
② 武俊达《京剧唱腔研究》，第256页。
③ 参见束文寿《论京剧声腔源于陕西》（《中国戏剧》2004年第7期，后又以《京剧声腔源于陕西》为题完整发表于《戏曲研究》第64辑（文化艺术出版社2004年）。次年年初以《陕西是京剧主调声腔的发源地》为题刊于《艺术百家》2005年第1期，重申自己的立场观点。束文发表后，《中国戏剧》2005年第2期同时刊发湖北方月仿和安徽金芝的商榷文章《质疑"京剧声腔源于陕西"》《京剧"母体"论——束文寿先生〈论京剧声腔源于陕西〉读后感》。《戏曲研究》第68辑（2005年）则刊发江西苏子裕的论文《"京剧声腔源于陕西"质疑——与束文寿先生商榷》。《戏曲研究》第70辑（2006年）再次刊发束文寿《再论京剧声腔源于陕西》文予以回应，亦激起其他研究者的回应。

第九章　从清代"楚曲"剧本看早期汉调的演出形态

发现楚曲少了卷五、卷六两卷，共有的前四卷文字二者完全相同。将这一现象与1959年安康地区发现的汉口书坊刊刻于道光二十年（1840）的《巧连珠》剧本联系起来看，湖北地区皮黄戏流入陕西安康的路径甚明：西皮腔脱胎于梆子腔，在形成之后迅速获得湖北艺人的改造和提高并风靡南北，并回流到陕西汉中、安康等地。回流的途径，当然是溯汉水而上的戏班所携至。著名汉剧史家扬铎先生曾在《汉剧史考》中提供安康老艺人范仁宝的口述史料，范氏祖上嘉庆、道光年间在安康设立科班传授汉调的情况。① 道光间汉口刊刻的楚曲剧本于同治四年（1865）在紧邻湖北的陕西安康重刊，陕邑书坊将楚曲改称"二黄戏"，这些信息印合了扬铎先生的湖北汉调流入安康的口述文献。因此，"回流现象"是我们在考察皮黄声腔源头问题应慎重考虑的因素。

（3）"楚曲二十九种"所包含的剧目为考察皮黄戏内部如京剧、徽剧、汉剧、常德汉剧、祁剧、桂剧、广东汉剧、闽西汉剧诸剧种的来源提供了参证文本。

限于篇幅，这里仅以北方的京剧和岭南的广东汉剧为例，通过"楚曲二十九种"与京剧、广东汉剧剧本的比勘获得部分楚曲向后二者衍化路径的清晰认识。首说楚曲对京剧的影响。据王芷章先生考证，道光十年（1830）前后，湖北黄冈、汉阳、江夏等地发生大水灾，王洪贵、李六、范四宝、朱志学、余三胜、龙德云等楚伶为生活计而进京搭演徽班，② 也将当时汉口流行的楚曲剧目带入京城。"楚曲二十九种"在京剧形成期（1790～1840）曾被不同的剧目所收录，如周志辅《京剧近百年琐记》有一份退庵居士所收藏的《道光四年（1824）庆升平班剧

① 扬铎《汉剧史考》，武汉汉剧院艺术室编印，1961年11月内部印刷，第15页。
② 王芷章《京剧名艺人传略集》，见《中国京剧编年史》附录，第107页。

目》收录 18 种①；而抄录于道光年间②的《春台班戏目》收录 14 出③；刊刻于道光二十五年（1845）的《都门纪略》也载有当时徽班伶人所擅演的《双尽忠》《战樊城》《鱼藏剑》《断密涧》《草船借箭》《辕门射戟》等楚曲剧目。此外，《玉春堂》《回龙阁》《上天台》《大保国》《二进宫》等楚曲也为《都门纪略》戏目所记录。④ 楚曲被楚伶带到北京演出直接被早期京剧化为己用。进一步将"楚曲二十九种"与"车王府曲本"、李世忠《梨园集成》以及《戏考》等京剧剧集进行比较发现，京剧基本照搬楚曲的有《祭风台》⑤《鱼藏剑》⑥《玉堂春》《李密投唐》⑦《打金镯》《新词临潼山》《回龙阁》⑧ 等多种。京剧在照搬或编改楚曲剧目的同时也继承了其分场制的剧本体制，沿袭楚曲选择以主要角色上下场为情节单元的判别和划界，突破了曲牌体音乐对故事容量的限制。楚曲"板腔体"唱曲体制的成功实践，为京剧的形成奠定了

① 这 18 种庆升平班剧目为《安五路》（楚曲剧名为《英雄志》，下同），《断密涧》（《李密投唐》），《舌战群儒》《群英会》《借箭打盖》《祭东风》《华容道》（《祭风台》），《樊城昭关》《鱼藏剑》（《鱼藏剑》），《双尽忠》（《斩李广》），《上天台》《绑子上殿》（《上天台》），《探五阳》（同名），《临潼山》（《新词临潼山》），《下南唐》《喂药》（《杀四门》），《杨四郎探母》（《四郎探母》），《杨令婆辞朝》（《太君辞朝》）。（参傅谨主编《京剧历史文献汇编》"清代卷"卷八"笔记及其他"，第 503 – 513 页。）

② 此剧目为周明泰旧藏手抄本，封面有"乾隆三十九年巧月立"字样，但据颜长珂先生考证为道光年间（参颜长珂《〈春台班戏目〉辨证》，见《纵横谈戏录》，文化艺术出版社 2014 年，第 300 页）。

③ 这 14 出分别为《断密涧》《群英会》《青石岭》《战樊城》《双尽忠》《庆阳图》《临潼山》《回龙阁》《洪洋洞》《探母回令》《辞朝》《玉堂春》《大保国》《二进宫》。（参傅谨主编《京剧历史文献汇编》"清代卷"卷八"笔记及其他"，凤凰出版社 2011 年，第 467 – 502 页。）

④ 杨静亭辑录《都门纪略》卷上"词场"，道光二十五年（1845）初刻本。

⑤ 楚曲《祭风台》，卢胜奎（1822~1889）在编写京剧剧本《三国志》时，就直接继承了其排场、情节、语言等，颜长珂先生称《三国志》与楚曲"两者的人物、结构、语言等没有重大差别。"（颜长珂《纵横谈戏录》，文化艺术出版社 2014 年，第 288 页）

⑥ 楚曲《鱼藏剑》单折戏《战樊城》《长亭会》《文昭关》《浣纱记》《鱼肠剑》《刺王僚》等 6 场为《戏考》收录。

⑦ 台湾学者王安祈将之与京剧剧本车王府本、民国初年《戏考》本以及名伶唱片、当代演出本《断密涧》的细致比勘，发现楚曲——车王府曲本——京剧剧本逐次发展的轨迹。（王安祈《关于京剧剧本来源的几点考察——以车王府曲本为实证》，《中华戏曲》第 27 辑，文化艺术出版社 2002 年，第 283 页。）

⑧ 《戏考》也收录《回龙阁》10 场，分别为《彩楼配》《三击掌》《平贵别窑》《赶三关》《五家坡》《算粮登殿》《回龙阁》《大保国》《叹皇陵》《二进宫》。

第九章 从清代"楚曲"剧本看早期汉调的演出形态

艺术基础,如上下对句的形式便于实现情感宣泄和故事铺叙的伸缩自如,大量排比句的运用则为后来京剧名角展示唱功提供了便利。① "楚曲二十九种"从剧本文献的角度印证了清中叶大批楚伶进京为京剧最终形成所作的独特贡献,使得重衡楚曲(汉调)与京剧的血缘联系有迹可循。

楚曲的流衍之迹还体现于南方的其他皮黄剧种,譬如广东汉剧(外江戏)就保留与楚曲的天然血缘关系。广东汉剧发端于清中叶而形成于同治年间,早期的广东汉剧(外江戏)皮黄板式与汉调基本一致,完好地保留汉调一板三眼的西皮慢板和西皮眼上开唱的传统;行当体制上也如楚曲汉调实行的是"十行脚色制",而且行当演唱方法和调式基本一致。即使在唱句的落音和声调变化上,也与楚曲汉调相同;楚曲最具地方特点的去声字上翘,广东汉剧也全盘保留。② 若将楚曲与广东汉剧早期的剧本进行比较更能看出二者之间的联系,有学者曾将《李密投唐》《辕门射戟》两部楚曲与民国间汕头公益社所刊印的广东汉剧剧本进行比较,发现广东汉剧对楚曲剧本在唱词部分改动很小,有不少唱词是原封未动的照搬。③ 新加坡国立大学、国家图书馆和国家档案馆藏多种外江戏剧本,为侨居新加坡的潮州业余票友在 1914 至 1939 年过录(大部分抄写于 1920 年之前)④,其底本多为清末民国初年流行于粤东地区的皮黄剧本。现藏新加坡国家图书馆的外江戏《洪洋洞总纲》即是楚曲《洪洋洞》下本"六郎升天"的后半部分,《大别窑总纲》即楚曲《回龙阁全部》第九回"贫贵别窑";藏于新加坡国立大学图书馆的外江戏本《杨太郡辞朝》即是楚曲《太君辞朝》,二者的曲辞基本相同。另外,楚曲《上天台全部》《探五阳全围》《龙凤阁全部》都可在新加坡藏外江戏本中找到相同情节的剧目,外江戏本的曲辞虽有改动但仍明显存在沿袭楚曲的痕迹。这些表明,楚曲最核心和稳固的基因不会因为时间的流转和空间的变换而消失殆尽,反而较为完好地在粤东"外

① 余三胜在演《探母》时,唱至"杨延昭坐宫院自思自叹"一段,曾唱了十个"我好比",五个"我杀得",四个"思老娘",一时传为佳话。(参周贻白《皮黄剧的变质换形》,《周贻白戏剧论文选集》,湖南人民出版社 1982 年,第 367 页。)
② 参陈志勇《广东汉剧研究》,第 29 - 53 页。
③ 陈志勇《广东汉剧研究》,第 32 - 34 页。
④ 陈燕芳《新加坡藏"外江戏"剧本初探》,《文化遗产》2016 年第 3 期。

江戏"（广东汉剧）中保存了下来，楚曲强大的艺术生命力和文化传播力于此再获彰显。

本章小结

　　清代皮黄腔的兴起，是中国古代戏曲发展进程中的一件大事，它催生出以京剧为代表的皮黄腔系的地方戏，颠覆了昆腔占据剧坛盟主的地位，构建起两百年来中国戏曲较为稳定的结构版图。考索近代剧坛中心从昆剧向地方戏转化的嬗变轨迹，梆子与皮黄是重要对象，而楚曲则是衔接昆腔传奇、梆子、皮黄戏之间的重要一环；它在清代戏曲花雅竞争与融合的历史进程中，扮演着承上启下、继往开来的特殊角色。

　　道光年间刊刻的"楚曲二十九种"作为皮黄戏早期的剧本，对于理解楚曲在清代戏曲转型期的特殊位置和意义具有不可替代的价值。楚曲初显端倪的十大行脚色体制和丰富的皮黄声腔板式，以及分回制与分场制并行的剧本体制，为探求早期皮黄戏向明清传奇取鉴的独特样貌，梳理楚曲与京剧、汉剧、桂剧、祁剧等皮黄剧种之间的源流关系提供了珍贵的第一手文献。因此，对楚曲及同期的其他皮黄戏剧本作全面的搜求和研究，势可成为清代戏曲史尤其是皮黄戏形成史的重要课题。

第十章　汉调进京与皮黄声腔在北方的传播

在中国戏剧史上，京剧的诞生，被视为是清中叶以后最重要的历史事件。它的诞生与繁荣，不仅迎来了地方戏的辉煌，同时也重构了中国戏曲的格局。梳理京剧诞生的艺术源流，衡判京剧各种艺术来源的贡献，无疑是我们重新认识这段历史的重要突破口。

提及京剧的形成过程，最受关注的往往是"四大徽班"进京的史实。虽然从徽班进京到京剧的正式诞生还有相当的距离，但今人却常将"纪念徽班进京二百年"视同为"纪念京剧诞生二百年"。一个耐人寻味的事实是：乾隆末年已有大量进京的徽班（调），并没能直接演变为京剧，反而是后来居上的"汉调"为京剧的形成提供了重要和直接的艺术基础。"班曰徽班，调曰汉调"的说法，也昭示了"汉调"进京，给徽班带来了巨大变化，为京剧的最终形成起到的独特作用[①]。然而，学术界对于京剧形成史上"汉调进京"这一事件的研究和评价，与其实际贡献显然是不相称的，这种面貌客观上影响了我们对"京剧形成"历史的整体把握。因此，重新考量并具体探讨汉调对京剧形成的独特历史贡献，对于深入理解与认识中国戏曲的内在发展规律与近代转型等问题，就具有重要的意义。

一、西皮、二黄楚地合奏与先期在京传播

研究汉调对京剧形成的影响，不能不首先考察徽班进京之前汉调皮黄合流、流播的情况。这是本章讨论的前提。这个问题可以分为两个层

① 注：本章是笔者和湖北大学朱伟明教授合作完成，以《汉调对京剧形成的贡献》为题发表于《武汉大学学报》（人文科学版）2013年第1期，特此说明。
北京市艺术研究所、上海艺术研究所编《中国京剧史》（上），第63—70页。

面来表述：

第一，明代文献已经出现了与昆腔、秦声相并举的楚调、楚声、楚曲、楚腔的记载，它们正是后世汉调的先声。

较早提到楚腔的是魏良辅的《南词引证》。魏良辅指出："五方语音不同，有中州调、冀州调、弦索调，乃东坡所仿，偏于楚腔。"稍后，王骥德《曲律·腔调第十》亦有类似的说法："乐之筐格在曲，而色泽在唱。古四方之音不同，而为声亦异，于是有秦声，有赵曲，有燕歌，有吴歈，有越唱，有楚调，有蜀音，有蔡讴。"如果说魏氏与王氏所言，还只是侧重在"五方语音不同""古四方之音不同"的范围，一般意义地列举各种地方曲调名称的话，那么下面的这则记载，则具有更为重要的价值。

万历四十三年（1615）袁小修在沙市与诸王孙公子同游荆州江头，在观看了"吴歈《幽闺》，楚演《金钗》"后，发出"此天所以限吴楚"的赞叹。① 这说明当时昆曲风行全国，楚调与昆曲在楚地分庭抗礼，各有千秋，而楚调在楚地及周边地区正处于兴盛时期。这段文字，已不是一般意义上的腔调的介绍，而是具体涉及到了剧本与演出的情形。尽管这时的"楚演《金钗》"是否就是后来的汉剧传统剧目《金钗记》还有待确认，但可以肯定的是，这是楚调剧目演出的最早记载。

崇祯十六年（1643），巴陵（今湖南岳阳）人杨翔凤《自牧园集》有《岳阳楼观马元戎家乐》诗云："岳阳城下锦如簇，历落风尘破聋鼓。秦筑楚语越筌篌，种种伤心何足数。"② 史载明末左良玉部将马元戎镇守岳阳多年，军戏艺人所唱演的"秦筑楚语"是否就是西皮与二黄尚难明确肯定，但秦声、楚调同台合流演出的史实，显然值得特别关注。

到了清代，从诗人吴伟业《致冒襄书》（康熙六年）的笔下也可以看到这样的描述："方今大江南北，风流儒雅，选新声而歌楚调。"③ 而更当引起注意的是，在康熙年间的鄂西容美土司田舜年家中，田氏父子

① 袁中道《珂雪斋集》，钱伯城笺校，第1348页。
② 陶澍、万年淳修纂《洞庭湖志》卷十一艺文三，何培金点校，岳麓书社2003年，第382页。
③ 冒襄《同人集》卷四，《四库全书存目丛书》集部第385册，第164页。

各有戏曲家班。田舜年的家班,"女优皆十七八好女郎,声色皆佳,初学吴腔,终带楚调;男优皆秦腔。"① 由此可见,斯时斯地,楚腔已与昆、秦诸调杂陈。

第二,乾隆年间,以西皮、二黄为主要声腔的汉调已经合流,并在全国广泛流播。

潘仲甫先生在中国艺术研究院图书馆发现清道光十三年(1833)徽戏《荐葛》《戏凤》带工尺谱的钞本,在深入研究后得出这样的结论:钞本"证明当时不仅是西皮与二黄在同一出戏演唱,而且根据曲谱分析,唱腔还带有很大程度的汉派皮黄特点。……实际上是一种汉派皮黄成分多,徽派皮黄少,徽汉合流的皮黄腔了",潘先生并进一步指出:"皮黄同在一出戏里演唱的时间,在乾隆年间就已形成。"②

成书于清道光三十年(1850)的叶调元的《汉口竹枝词》所保存的大量汉剧史料,既印证了潘仲甫先生的结论,也有助于我们加深对早期汉口汉调的认识。

其中有诗句记载了当时汉剧的主要演奏乐器为月琴、弦子和胡琴:"月琴弦子与胡琴,三样和成绝妙音。啼笑巧随歌舞变,十分悲切十分淫。原注:唱时止鼓板及此三物,竹滥丝哀,巧与情会。"

有的诗句描绘了汉戏腔调板式的情况,不仅西皮、二黄已经合奏,而且腔调板式已渐趋完备,出现了倒板、平板以及西皮、二黄的反调,并形成了不同板式的旋律风格,如:"曲中反调最凄凉,急是西皮缓二黄,倒板高提平板下,音须圆亮气须长。原注:腔调不多,颇难出色,气长音亮,其庶几乎。"

还有诗句记载了汉戏完备的一末至十杂的独特脚色体制及名班名角:

> 梨园子弟众交称,祥发联昇与福兴。比似三分吴蜀魏,一般臣子各般能。原注:汉口向有十余班,今止三部。其著名者,末如张长、詹志达、袁宏泰,净如卢敢生,生如范三元、李大达、吴长福

① 顾彩《容美纪游》,吴柏森校注,第69页。
② 潘仲甫《皮黄合流浅谈》,《戏曲研究》第16辑,文化艺术出版社1985年,第204页。

（即巴巴），外如罗天喜、刘光华，小如叶濮阳、汪天林，夫如吴庆梅，杂如杨华立、何士容。

此外，有竹枝词还记录了汉调名角精彩绝伦的表演艺术："小金当日姓名香，喉似笙箫舌似簧。二十年来谁嗣响，风流不坠是胡郎。原注：德玉、福喜俱是胡姓。""风前弱柳舞纤腰，宛转珠喉一串调。情景逼真声泪并，祭江祭塔与探窑？原注：此闺旦之大戏也。二胡及张纯夫均臻其美。"①

凡此种种，都说明汉皋的汉戏已经发展到很高的艺术水准。从叶调元旅居汉口的时间及"二十年来谁嗣响"等诗句知道，他所记录的当是嘉庆年间汉口汉戏演出的盛况。综合这一时期汉戏成熟的声腔、精妙的表演艺术和广大的演出市场来看，汉调声腔皮黄合奏的时间，应该足可以提前二、三十年，即不迟于乾隆年间。

这一依据以上文献做出的推断，还能通过早期汉剧剧本（楚曲）坐实。《新镌楚曲十种》是道光时期汉口书肆刻印盛演的汉调剧本。现存五本戏中，《英雄志》已不见唱，《祭东风》《李密投唐》《临潼斗宝》均为西皮剧目，仅《青石岭》中"打赌"一场唱二流，其他均唱西皮。可见这一时期的楚曲已经是皮黄合奏。正因如此，欧阳予倩在《谈二黄戏》文中也认为，皮黄合奏于徽班进京之前。②

皮黄合奏在湖北完成后，不仅在楚地广为流传，而且在江浙、中南诸省都留下了踪迹。乾隆四十五年两淮盐政使伊龄阿复奏查办戏曲奏折③及道光年间小说《风月梦》，都提及"湖广之楚腔"在苏州、扬州一带盛行。此外，乾隆四十六年（1781），江西巡抚郝硕④、广东巡抚李湖⑤等官员复奏查办戏曲奏折及各地的竹枝词等文献，都载明楚腔在赣、粤等地的踪迹。

更为关键的是，合流后的皮黄声腔在北京也得到了广泛传播。乾隆四十九年（1784），云南元谋知县檀萃督运滇铜进京，看到北京皮黄演

① 叶调元《汉口竹枝词》，徐明庭辑校《武汉竹枝词》，第95-96页。
② 欧阳予倩《谈二黄戏》，《小说月报》第17卷号外，1927年6月。
③ 朱家潜、丁汝芹《清代内廷演剧始末考》，第59页。
④ 朱家潜、丁汝芹《清代内廷演剧始末考》，第64页。
⑤ 朱家潜、丁汝芹《清代内廷演剧始末考》，第61页。

第十章 汉调进京与皮黄声腔在北方的传播

出的盛况，曾咏下"丝弦竞发杂敲梆，西曲二黄纷乱唛。酒馆旗亭都走遍，更无人肯听昆腔"的诗句。原注："西调弦索由来本古，因南曲兴而掩之耳。二黄出于黄冈、黄安，起之甚近，犹西曲也。"署名华胥大夫《金台残泪记》一书中也有"故当时蜀伶而外，秦、楚、滇、黔、晋、粤、燕、赵之色，萃于京师"[1]的记载，所谓"楚调"者即是湖北之汉调，"楚色"者当为汉调艺人。崇彝《道咸以来朝野杂记》写徽班进京的情况，"盖三庆最早，乾隆八旬万寿，自安徽来京，徽人多彼时所谓新腔，因以前多汉调也"[2]，也说明湖北的二黄比安徽的二黄来京要早。

合奏之皮黄声腔，在乾隆、嘉庆年间由湖北进京，是由一批楚伶完成的。

成书于乾隆五十年（1785）的吴长元《燕兰小谱》记录有两位早期进京的旦角楚伶。一位是王湘云，该书卷二载：

> 王桂官（萃庆部），名桂山，即湘云也，湖北沔阳州人。身材仿佛银儿。横波流睇，柔媚动人，一时声誉与之相埒。

湘云演技出类拔萃，"清歌妙舞，名冠梨园"（俞蛟《春明丛说·楚伶传》），因身材娇小，扮演少妇、闺秀，形象柔美动人，当时即有"蜀伶浓艳楚伶娇"的说法。湘云演《卖饽饽》《葫芦架》等剧甚佳，"风俗荆江乐事多，春田土鼓唱秧歌。何来窄袖青衫女，笑眼看钱卖饽饽"，原注："演《卖饽饽》一出甚佳。"[3] 另一位楚伶是四喜官，《燕兰小谱》卷四题咏："本是梁溪队里人，爱歌楚调一番新。"可知四喜官在京都为人称道者正是新腔"楚调"。

此外，据《听春新咏》记载早期入京的楚伶还有孙双凤、李凤林等人，分别隶三和部和春台部。[4]

乾隆年间或稍后进京的楚伶基本以旦角为主，他们将楚地的时曲及

[1] 张际亮《金台残泪记》，张次溪编《清代燕都梨园史料》，第251页。
[2] 崇彝《道咸以来朝野杂记》，第74页。
[3] 吴长元《燕兰小谱》卷二，张次溪编《清代燕都梨园史料》，第18页。
[4] 留春阁小史辑《听春新咏》，张次溪编《清代燕都梨园史料》，第158–159页。

时兴的楚调带入北京，给京城的剧坛带来一股清新的楚风汉韵。

二、汉调进京与北京剧坛之新变

乾隆五十五年（1790）"四大徽班"进京，是京剧形成史上的重要里程碑。徽班进京，颠覆了昆班占踞京城剧坛的局面，"嘉庆以还，梨园子弟多皖人，吴儿渐少"①。尽管如此，进京的徽伶实际是"以安庆花部合京秦两腔"②。道光八年（1828）之《金台残泪记》记徽部所演各剧59出，除昆秦两腔之外，其二黄本调反而少见，确知者仅《萧后打围》《戏凤》二出。诚如周贻白所言："实则徽班虽号称二黄班，所演固多昆曲，纯粹的'二黄'，最初也许只有'四平调'。"③直至程长庚，仍"愤徽伶之依人门户"④。

但是，不容忽视的是，徽班如徽商一样，秉持一种兼容并包、灵活经营的商业文化理念，给京剧的形成带来了契机。徽班中艺人来源多元化，既有徽伶，也有唱秦腔、京腔、汉调甚至昆腔的各地艺人，以致发展到后来，徽班艺人"文武昆乱不挡"。正是徽班这种包容的姿态，为各种声腔的融合和京剧声腔的形成提供了平台。

在徽班搭建的平台上，将汉调演化为京剧的直接推手是嘉庆年间开始陆续进京的一大批楚伶。他们以老生演员米应先、童应喜为代表。米应先于嘉庆己未年（1799）前后入京，首场以关羽戏《破壁观书》亮台，获得好评。于是声名大噪，遂为春台班台柱，掌管"四大徽班"之一的春台班长达20余年（继为楚伶余三胜接管）。可见，"春台班"名为徽班，实为汉班。

米应先与同时进京的楚伶童应喜，因"谓系首倡汉调、二黄于京师之人"，而立牌位于松柏庵设梨园先贤祠中⑤。米应先在"关戏"饰演上具有开创性的贡献，其设计的关羽造型，威严、忠勇、刚愎、儒雅兼备，后得到了程长庚、余三胜等京剧名家的继承和发展，形成红生一

① 杨懋建《长安看花记》，张次溪编《清代燕都梨园史料》，第310页。
② 李斗《扬州画舫录》卷五，汪北平、涂雨公点校，第125页。
③ 周贻白《中国戏剧史》，湖南教育出版社2007年，第500页。
④ 张肖伧《燕尘菊影录》，见《鞠部丛谭》，上海大东书局1926年，第1页。
⑤ 王芷章《京剧名艺人传略集》，见《中国京剧编年史》附录，第903页。

行。而童应喜则以王帽袍带须生名闻京师，其声调高逸、响遏行云，尤善拉长腔，如《探母》见娘一场之"来"字，拖腔长至数分钟而歇，且极为动听，生平擅长老生唱工戏目甚多，据《春台班戏目》记载，有《探母回令》《伐东吴》《兴汉图》等40余出。

嘉庆年间进京的楚伶将皮黄合奏的汉调带入京师，广为传播，扩大了汉调在北京剧坛的影响。尽管，这时期进京的楚伶在人数上还不多，搬演的汉调在艺术上尚嫌质朴简单，影响力有限，但客观上为道光十年（1830）前后大批汉调艺人进京铺平了道路。

据王芷章先生考证，道光十年前后，湖北黄冈、汉阳、江夏等地发生大水灾，一批楚伶为生活计而进京搭演徽班。① 这批楚伶知名者包括王洪贵、李六、范四宝、朱志学、余三胜、龙德云等数位。经过多年的奋斗，这批楚伶以自身精湛的艺术征服了京城的观众。

道光八年至十年（1828～1930）刊印的《燕台鸿爪集·三小史诗引》记载："京师尚楚调，乐工如王洪贵、李六，以善为新声称于时。"② 王芷章先生《京剧名艺人传略集》也总结道：

> 及至（道光）二十四、五年之际，……四大徽班，旗鼓相当，角逐一时，所奏悉楚调，盖至是而黄腔势力，始普遍京师，是不得谓非三胜之功也。③

楚伶和汉调在北京剧坛的影响逐步扩大，不仅楚伶自己掌握了春台、和春等徽班，而且至道光末年，北京菊部形成了"班曰徽班，调曰汉调"④ 的新局面。那么，这批进京的楚伶在艺术上给北京剧坛带来了最直接的变化是什么呢？

嘉道年间进京的楚伶多为中老年男性演员，他们以老生、花脸等行当为主，一扫此前旦角挑大梁的局面。对于这个局面的变化，《中国京剧史》指出：

① 王芷章《京剧名艺人传略集》，见《中国京剧编年史》附录，第107页。
② 张次溪编《清代燕都梨园史料》，第272页。
③ 王芷章《京剧名艺人传略集》，见《中国京剧编年史》附录，第899页。
④ 倦游逸叟《梨园旧话》，张次溪编《清代燕都梨园史料》，第836页。

在汉调进京之前，无论是称为雅部的昆班，还是属于花部的京、秦、徽班，无一不是以演旦角戏为主。就以花部诸班而言，不仅各班以旦行演员为最多，而且一些旦行主演大多兼任领班人。……然而，汉调进京之后，形势发生了变化。演男性角色剧目日多，尤以老生为主之剧目数量最大。①

事实确实如此，汉伶进京后，增加了大量皮黄类的剧目，且由原来旦角剧目为主过渡到以（老）生行剧目为主的新阶段。

这个变化还可以通过嘉庆与道、咸不同时期戏目的比较看出端倪。成书于嘉庆八年（1803）小铁笛道人《日下看花记》和成书于嘉庆十五年（1810）《听春新咏》中记载徽班三庆、春台、四喜等部演员，善演的剧目主要是《胭脂》《烤火》《闯山》《铁弓缘》《别妻》《送灯》《花鼓》《上坟》《连相》《琵琶洞》以及《思凡》《藏舟》《春睡》《思春》《香山》等旦角"粉妆戏"。

至道光四年（1824）《庆昇平班剧目》所辑录的272个剧目，情况发生了重大改变，乾、嘉朝风靡的风情小戏，难觅踪迹，剧目以历史剧为主，主角以生脚为尊。又如，大约抄录于道光、咸丰年间的《春台班戏目》② 收录三四百个剧目，取材于历史演义"讲说前代书史文传、兴废争战之事"的作品占有很大分量，"三国志戏"甚至专列了一栏。道光二十五年（1845）《都门纪略》辑录三庆、春台、四喜、和春、嵩祝、新兴金钰、双和、大景和等八个徽班，皆以老生掌班，老生人数比其他行当的总和还要多，而且老生的剧目也最多，有80余出，约占整个辑录剧目的一半以上。

道光年间北京剧坛戏目的变化，显然与楚伶刮起的"黄腔"旋风有关。老生剧目的增多，与《都门纪略》《春台班戏目》等文献记载进京楚伶善演剧目以三国故事和杨家将故事为主，是完全一致的。如和春班首席老生王洪贵擅演剧目为《让成都》（刘璋）、《击鼓骂曹》（弥衡）；春台班首席老生余三胜擅演剧目为《定军山》（黄忠）、《捉放

① 北京市艺术研究所、上海艺术研究所编《中国京剧史》（上），第65页。
② 颜长珂《〈春台班戏目〉辨证》，《中华戏曲》第26辑，文化艺术出版社2002年，第134页。

曹》(陈宫)、《碰碑》(杨令公)、《探母》(杨四郎)等。另一方面,这些"剧目都与现存的'楚曲'剧本相符"①,也能印证汉调当时在京城影响之巨。

楚伶中老生当台,并在京城戏曲舞台上盛演大量"三国""杨家将"等历史题材剧目,为京剧的形成奠定了剧目基础。剧目的变化,预示着北京戏曲舞台表演艺术革新时代的来临。

三、汉调在京剧形成过程中的独特贡献

京剧是在吸收京、徽、昆、秦诸腔艺术养分基础上而形成的,但汉调在京剧形成过程中的独特贡献是全方位、多层次的。无论是剧目特色的形成,还是唱腔、板式、伴奏乐器和舞台唱念语言规范的确立,京剧都打上了汉调艺术的烙印。

(1) 戏曲唱腔的革新。楚伶对汉调的改造首先是从唱腔开始的。早期进京汉调多以西皮调为主,西皮唱腔具有"高而急"的特点,诚如道光二十五年《都门纪略·词场》"时尚黄腔喊似雷""今日又尚黄腔,铙歌妙舞,响遏行云"之所记。② 道光年间,王洪贵、李六、余三胜等汉调艺人开始改变汉调"高而急"的唱腔风格,逐步发展为花腔派汉调(新声)。震钧《天咫偶闻》卷七记录了进京汉调的声腔风格演化的轨迹:"道光末,忽盛行二黄腔。其声比弋则高而急,其辞皆市井鄙俚,无复昆、弋之雅。初,唱者名正宫调,声尚高亢。同治中又变为二六板,则繁音促节矣。"③

余三胜花腔的特点是:"老调翻新,添字嵌句,巧唱韵味",如在《捉放曹·宿店》和《文昭关》的"叹五更"中,都有一大段二黄三眼,唱词开始都是"一轮明月……",余三胜在唱"一"字时,有13个迂回婉转的唱腔,就像是连续唱13个"一"字一样,所以名为"十三一",听起来荡气回肠,渗透肺腑。④ "压赛当年米应先"⑤、"而今特

① 丘慧莹《清代楚曲剧本及其与京剧关系之研究》,第31页。
② 杨静亭辑录《都门纪略》"都门杂咏·词场门",道光二十五年(1845)初刻本。
③ 震钧《天咫偶闻》卷七,第174页。
④ 刘正维《论戏曲音乐发展的五个时期》,《黄钟》2003年第2期。
⑤ 吴同宾《余门三人杰——余三胜、余紫云与余叔岩》,《梨园春秋》2011年第8期。

重余三盛（胜）"①，正是北京戏曲观众对余三胜行腔柔婉细腻、变化多端的"花腔"的充分肯定。波多野乾一《京剧二百年之历史》盛赞之"顿挫抑扬，缠绵悱恻，称为前古得未曾有。而于腔调改良之处，彼则荷第一人之荣誉"②。

后来，王梦生在《梨园佳话》中这样总结余三胜的演技：

> 于（余）三胜，鄂人，亦"老生"中之不祧祖也。其唱以"花腔"著名，融会徽、汉之音，加以昆、渝之调，抑扬转折，推陈出新，后此诸家，无能出其窠臼者。其唱以"西皮"为最佳，若《探母》，若《藏剑》，若《捉放》，若《骂曹》，皆并时无两。而"二黄反调"亦由其创制者为多。若《李陵碑》，若《牧羊圈》，若《乌盆计》，今日所盛传之剧，皆"于（余）派"也。③

余三胜能被誉为"老生中之不祧祖"，能成为汉调演化为京剧的最重要的推手，正在于他能兼容并蓄，"融徽、汉之音，加以昆、渝之调"，融合提炼，推陈出新，完成了声腔和语言规范的一系列艺术创新。

（2）板式体式的丰富。无论是汉调还是京剧，都是板腔体戏曲。板式的丰富性，代表着板腔体戏曲的艺术高度。毋须讳言，早期汉调的板式相对而言是较为单调的。叶调元《汉口竹枝词》一首"曲中反调最凄凉，急是西皮缓二黄；倒板高提平板下，音须圆亮气须长"的诗，尽管告诉我们：道光年间汉调皮黄尽管已经有了原板、倒板、平板、反调等数种板式，但原注"腔调不多，颇难出色"，也透露出当时板式种类还不够丰富的事实。后来进京的汉调艺人余三胜等人，不仅改变了早期进京汉伶以唱西皮为主，同一剧目中少见西皮、二黄同奏的情况，还逐步发展和丰富了汉调皮黄的板式。

在余三胜时代，当时汉伶流行的剧目《文昭关》《捉放曹》，二黄、西皮板式在同一剧目中相间使用，已经很为普遍。从《文昭关》伍子胥、《大报国》李艳妃的唱腔，"慢三眼""二流""散板""倒板"等

① 杨静亭辑录《都门纪略》"都门杂咏·词场门"。
② 波多野乾一《京剧二百年之历史》，上海启智印务公司1926年，第22页。
③ 王梦生《梨园佳话》，第58–59页。

一整套二黄板式已经粗具规模。从《四郎探母》杨延辉、《击鼓骂曹》弥衡的唱腔,可知西皮的板式也渐臻完美。① 经过几代艺人的共同努力,汉调板式更为丰富,如二黄腔逐步形成"二黄摇板""散板""滚板""倒板""二流""慢二眼"等一整套板式。西皮板式则比二黄腔更为完备,"散板""摇板""快西皮""西皮垛子""中、慢西皮"等板式也基本齐备。完备的皮黄板式,是以余三胜等杰出楚伶和京城其他"黄腔"艺人逐步创造完善的,如余三胜在《李陵碑》《牧羊卷》《乌盆记》等剧目中首创反二黄唱腔,极大地丰富了皮黄声腔的旋律。完备的西皮、二黄板式为表现各种历史场景、人物情绪提供了可能,也为京剧艺术的繁荣奠定了基础。

(3) 唱念语言的改造。与唱腔紧密相关联的另一问题,是舞台唱念语言的选择与改造。京剧形成的重要标志之一,是北京字音与湖广音相结合的舞台语言规范的确立。余三胜等人的舞台语言"京音化"改造包括:归并《中原音韵》十九韵为京音"十三辙",确立唱词的新韵脚;吸收京、秦、昆、徽及汉调的语音因素,创造唱腔的新韵味;改造徽、汉原来的韵白,提炼出京都观众乐于接受的新京白。

《燕台鸿爪集》记道光十二年(1832)前后春台班楚伶汪一香唱腔已是"郢曲声声妙,燕言字字清"②,说明楚伶很重视舞台语言的"京音化"。在京音化的同时,余三胜等楚伶大量采用湖北口音作为舞台语言,逐步形成独特的唱腔处理方式③。试归纳如下:

《中原音韵》"皆来"部中的某些字,北京音归于乜斜辙,而汉调艺人的处理是归于怀来辙,如"鞋",北京话读 [$\varepsilon i\varepsilon^{35}$],而京剧中读作 [$\varepsilon iai^{35}$];"街",北京话读 [$t\varepsilon i\varepsilon^{55}$],京剧中念 [$t\varepsilon iai^{55}$]。

《中原音韵》"庚青部"里开口、齐齿两呼字,北京话读 [əŋ] 或 [iŋ],而汉调艺人在京剧中的处理为 [ən] 或 [in],如"兵" [pin^{55}]、"敬" [$t\varepsilon in^{51}$]、"请" [$t\varepsilon^{h}in^{214}$]、"明" [min^{35}]、"迎" [in^{35}] 诸字,均入人辰辙。这一规律,罗常培先生在 1935 年所撰《旧

① 北京市艺术研究所、上海艺术研究所编《中国京剧史》(上),第 78 页。
② 粟海庵居士《燕台鸿爪集》,张次溪编《清代燕都梨园史料》,第 272 页。
③ 翁思再《湖广音与京剧音韵》,《上海大学学报》(社科版)1990 年第 4 期;徐慕云、黄家衡编著《京剧字韵》,上海文艺出版社 1980 年,第 20—34 页。

剧中的几个音韵问题》①一文有所论及，可参。

《中原音韵》"歌戈部"的字在[k、kh、x、ŋ]及[p、ph、m]作声母时，北京话读[ɤ]，而汉调艺人多处理为[uo]，如"个""何""葛"字，分别读作[kuo^{35}]、[xuo^{35}]、[kuo^{35}]。

《中原音韵》"东钟"部古喻母的撮口呼字，北京音读[uŋ]，而汉调艺人的处理是[iuŋ]，如"蓉"北京音念[ʐuŋ35]，京剧读[iuŋ35]。

以上例子，均为京剧中的湖广音遗存。湖广音无疑是京剧语音系统里影响较大的一种方音。"湖广音"对京剧舞台语言的影响，是声、韵、调一体化的。

"湖广音"音节响亮，吐字清晰，平缓中富于变化，有利于表现人物身份、情绪，所以，这些处理舞台唱念语言的方式，随着米应先、余三胜、谭鑫培等汉伶的走红，渐渐孕育为北京菊部独宗"楚音"的一种风习。道光二十年（1840）刊刻的皮黄剧本《极乐世界》"凡例"云："二黄之尚楚音，犹昆曲之尚吴音，习俗然也。"因此，在京的一些徽伶的手抄二黄剧本上，不少唱念字旁都注有湖北口音，如当时名伶安徽怀宁人曹春山，在他咸丰元年（1851）的手抄本《祭风台》中许多字旁都注了湖北口音，以应时俗。可见，京剧唱腔中"湖广音"的遗存，赋予了京剧独特的舞台韵味，同时也见证了楚伶汉调的深远影响。

（4）主奏乐器的引入。汉调花腔唱法，配合胡琴为主，月琴、三弦为副的文场伴奏方式，获得了良好的效果。据叶调元《汉口竹枝词》"月琴弦子与胡琴，三样和成绝妙音。啼笑巧随歌舞变，十分悲切十分淫"知，早在乾嘉时期，汉口的汉调已经形成了自己特色伴奏乐器体系。

胡琴的引入，改变了道光之前京城皮黄伴奏主要以笛子为和的局面。笛子和奏对节奏的迅急、曲调的繁复，灵活度不够，诚如徐慕云先生所指出的："皮黄之托腔曩时皆吹双笛相和，颇费气力，腔调之转折亦欠灵活，故颇感不便。"②从乐理上而言，胡琴发音较之笛子为胜。

① 罗常培《罗常培语言学论文集》，商务印书馆2004年，第431页。
② 徐慕云《中国戏剧史》，上海古籍出版社2001年，第201页。

笛出声靠气；竹筒胡琴出声靠力，它既保持了笛子的柔美，又通过加力的方式表现出杀伐之声，所以竹筒胡琴有丝有竹，更接近人声的音色，既能表现二黄平缓抒情，又能表现西皮高亢杀伐之气。① 楚伶对胡琴的利用，打破了笛子的诸多限制，从此与昆腔的音乐伴奏体制彻底分野。后来，在对汉调竹筒胡琴加工、改造的基础上，形成了京剧主奏乐器京胡。

由上可知，汉调对京剧的形成提供的艺术滋养，既是全方位的，更是深层次的，因为汉调艺人的革新，直接促成了京剧最核心的艺术特征——唱腔板式、唱念语言、主奏乐器的最终确立。

四、从早期"楚曲"看京剧与汉调之血缘联系

汉调进京催生京剧的动态过程，不仅见载于各种历史文献，而且早期的汉剧、京剧剧本也为我们提供了另一考察的对象。对现存的早期汉剧剧本（楚曲）与京剧剧本予以比较，同样能清晰看到京剧与汉调（楚曲）内在的血缘联系。

目前能见到最早"楚曲"有两批，一批是由杜颖陶捐赠，中国艺术研究院收藏的《新镌楚曲十种》②，实存 5 种；另一批是由台湾出版的《俗文学丛刊》之 24 种，二者凡 29 种。这两批楚曲都为汉口书商所刻印。从剧本形态上看，它们是"汉调（汉剧）的前身"③。刊刻的具体时间，大致在道光二十年前后④。研究这两批楚曲与早期京剧剧本的关系，可以清楚地看出汉调对京剧形成的重要影响。

以楚曲 29 种为代表的汉调剧目被陆续进京的楚伶带到了京城的戏剧舞台，极大地丰富了戏班的剧目演出。

29 种楚曲，除《蝴蝶梦》《杨令婆辞朝》《二度梅》等少数几个旦行剧目外，基本上为生行戏。这些楚曲在京剧形成期（1790～1840）

① 胡汉宁《楚调"皮黄合奏"成因及其传播》，《戏曲研究》第 72 辑，文化艺术出版社 2007 年，第 296 页。
② 孟繁树、周传家编校《明清戏曲珍本辑选》下册，中国戏剧出版社 1985 年；《续修四库全书》集部戏剧类第 1782 册亦影印收入。
③ 张庚、郭汉城主编《中国戏曲通史》，中国戏剧出版社 1981 年，第 131 页。
④ 参本书第九章。

曾被不同的剧目所收录,如《道光四年庆昇平班剧目》(1824)就收录有楚曲(29种)中的18种①;而抄录于道光、咸丰年间的《春台班戏目》收录楚曲相关剧目有14种②;刊刻于道光二十五年(1845)的《都门纪略》也载有相关楚曲剧目为当时徽班伶人所擅演,如"春台班"老生余三胜《双尽忠》(李广)、《战樊城》《鱼藏剑》;"新兴金钰班"老生薛印轩、四喜班夏花脸擅演《断密涧》之李密,而老生周凤山则以演王伯党闻名;"三庆班"老生程长庚《借箭》(鲁子敬)、小生曹喜林《草船借箭》(周瑜);"和春班"小生龙德云《辕门射戟》(吕布)。此外,《上天台》《回龙阁》《大保国》《二进宫》《玉春堂》等楚曲也为《都门纪略》戏目所收录。

楚曲不仅被楚伶带到北京演出,而且直接被早期京剧沿袭、改造为己用。通过与李世忠《梨园集成》、"车王府曲本"等京剧剧集比较,在29种"楚曲"中,除少数场次有所调整外,在剧作结构、人物、情节、唱词几乎全部沿袭楚曲的就有《鱼藏剑》《祭风台》《打金镯》《新词临潼山》《大审玉春堂》等5种。

如楚曲《祭风台》,卢胜奎(1822~1889)在编写京剧剧本《三国志》时,就直接继承了其排场、情节、语言等,颜长珂先生称《三国志》与楚曲本"两者的人物、结构、语言等没有重大差别。"③《中国京剧史》将《祭风台》与京剧《赤壁鏖战》进行对比,也得出了类似的结论。④

楚曲《李密投唐》,也被京剧全盘继承。台湾学者王安祈将之与京剧剧本车王府本、民国初年《戏考》本以及名伶唱片、当代演出本《断密涧》的细致比勘,发现楚曲——车王府曲本——京剧剧本逐次发

① 这18种为《安五路》(楚曲剧名为《英雄志》,下同),《断密涧》(《李密投唐》),《舌战群儒》《群英会》《借箭打盖》《祭东风》《华容道》(《祭风台》),《樊城昭关》《鱼藏剑》(《鱼藏剑》),《双尽忠》(《斩李广》),《上天台》《绑子上殿》(《上天台》),《探五阳》(同名),《临潼山》(《新词临潼山》),《下南唐》《喂药》(《杀四门》),《杨四郎探母》(《四郎探母》),《杨令婆辞朝》(《太君辞朝》)。

② 这14种分别为《断密涧》《群英会》《青石岭》《战樊城》《双尽忠》《庆阳图》《临潼山》《回龙阁》《洪洋洞》《探母回令》《辞朝》《玉堂春》《大保国》《二进宫》。

③ 颜长珂《读〈新镌楚曲十种〉——兼谈〈祭风台〉的衍变》,《长江戏剧》1981年第3期。

④ 北京市艺术研究所、上海艺术研究所编《中国京剧史》(上),第94页。

展的轨迹。①

又如，为京剧所全本袭用的两个短篇楚曲《新词临潼山》《大审玉春堂》。《车王府曲本》乱弹部收《新词临潼山》（上本）、《大审玉春堂》（全本），《戏考》俱收二剧。比较以上三个版本，后两个版本在唱词上对楚曲几乎未作大的变动。再次说明由楚曲至《车》本乱弹，再至《戏考》本演进的京剧剧目发展基本路径。

除全本沿袭之外，还存在将楚曲中的一些场次单独抽调出来集中演出的情况。《戏考》收录早期"楚曲"的情况是：收楚曲《鱼肠剑》单折戏6场（《战樊城》《长亭会》《文昭关》《浣纱记》《鱼肠剑》《刺王僚》）；收《祭风台》3场（《舌战群儒》《借东风》《华容道》）；收《回龙阁》10场（《彩楼配》《三击掌》《平贵别窑》《赶三关》《五家坡》《算粮登殿》《回龙阁》《大保国》《叹皇陵》《二进宫》）。通过重点唱段的比勘，《戏考》本中收入的相对应的曲本，很多地方基本沿用了楚曲本，只是个别地方稍作删改，因此楚曲为京剧本《戏考》之"祖本"的结论，当为不诬。

除楚曲成为京剧剧目重要来源外，楚曲在剧本形态及排场上，也对早期京剧产生过不小的影响。

首先，楚曲分场的剧本体制，对京剧剧本体制有直接影响。

分场制是板腔体戏曲与曲牌体戏曲在排场上的重要区别。作为曲牌体的传奇，以一个套曲的音乐长度为一出（齣）；而后来的地方戏则出现了以"人物上下为一场"的"分场制"，京剧即是如此。分场制的长处是突破了音乐体制的限制，而以主要角色的上下场为情节的单元，剧情可长可短。

考察29种楚曲发现，有一些剧目是分出（齣），如《鱼藏剑》《回龙阁》《二度梅》；但大多剧目已经是分场制，如《上天台》《英雄志》《祭风台》《辟尘珠》《龙凤阁》《打金镯》《烈虎配》等。楚曲两种剧本体制的并存，说明它正介于从传奇分出制向地方戏分场制的过渡阶段。楚曲已经出现的分场制，当给予京剧剧本体制较大的影响。乾隆、嘉庆年间其他一些声腔的剧本，还在追步昆腔的步伐，如《明清戏曲珍

① 王安祈《关于京剧剧本来源的几点考察——以车王府曲本为实证》，《中华戏曲》第27辑，文化艺术出版社2002年，第283页。

本辑选》中所辑乾隆、嘉庆梆子腔剧本，还未见分场的情况。

其次，楚曲曲牌过场音乐形式的成熟使用，为京剧提供了范本。

综观楚曲29种曲牌的运用情况，呈现出频次至密、使用灵活、意识明确的特点，说明清代中期汉调已经熟练掌握了曲牌过场音乐的使用规律。《祭风台》是一个典型的例子，全本共使用吹打牌子49次，涉及曲牌凡9种。已经熟练做到在不同场合、不同感情、不同动作、不同人物身份，使用不同曲牌来渲染气氛。第十七场中孔明摆阵，剧中标明【锣鼓摆阵过场】，以锣鼓激昂的音乐来渲染摆阵将士誓杀曹贼的决心和勇气，即为显例。楚曲过场音乐，很大程度上丰富了人物唱曲之余在时空中的表现力，尤其在人物上下场只做不唱不念时，对突出特定场景下的人物特定情绪，渲染场景气氛作用明显。楚曲过场音乐的运用，对后世京剧及地方戏的音乐体制的影响甚巨。

再次，楚曲"板腔体"唱曲体制的成功实践，为京剧的形成奠定了艺术基础。

板腔体以上下对句的形式，可以对唱、轮唱、接唱、合唱，形式更加灵活，完全突破了传奇以曲牌连套演唱的音乐体制和依赖唱词表现情节的叙事体制，而使情剧情的铺叙，情绪的表达，戏点的凸显，更为顺畅。楚曲排比句的大量运用，对后世京剧的演唱体制也影响颇巨。楚曲29种中，排比句比比皆是，《上天台》刘秀连用八个"孤念你"；《斩李广》李广连用十个"再不能"；《鱼藏剑》伍子胥连唱四个"我好比"，这些排比唱句对细表剧情、深化情感作用明显。余三胜在演《探母》时，唱至"杨延昭坐宫院自思自叹"一段，曾唱了十个"我好比"，五个"我杀得"，四个"思老娘"，一时传为佳话。排比句在京剧中广泛运用，为演员的临场自由发挥留下了余地。

本章小结

从乾隆中叶至道光末年不长的几十年里，北京剧坛先后经历了昆腔、京腔、秦腔、徽班（调）和汉调，后浪推前浪，各领风骚的五个不同时期。然而，之前的昆腔、京腔、秦腔、徽调未能演化为京剧，而独汉调能兼容昆、京、秦、徽诸调冶炼而成，正在于汉调的艺术特征契合了北京剧坛的审美需求。

第十章　汉调进京与皮黄声腔在北方的传播

西皮调的高亢质朴和二黄调的婉转缠绵，使汉调兼具南北文化之胜，可以满足不同观众群的需要。尤其是，楚伶以老生高扬衰迈的唱腔，在北京戏曲舞台上演绎白帝城托孤、杨令公碰碑、弥衡击鼓骂曹、苏武牧羊之类充满历史沧桑感和民族气节的历史剧，一扫秦腔花旦粉戏的淫靡、昆剧才子佳人的缠绵，令人耳目一新；或许也暗合了国民对清廷昏聩、国势衰微、民族侵凌现状不满的情绪发泄和振奋精神之诉求。

更为重要的是，从乾隆年间开始，一批批优秀的楚伶绵延不绝地进入北京的梨园界，为京剧的形成提供了最充足的人才资源。从王湘云到米应先，从王洪贵、李六到余三胜，再从谭志道到谭鑫培，他们在继承乡贤精湛技艺基础上，从来都没有停止过艺术探索和革新的步伐。米应先开创红生行当，余三胜新创汉调花腔，龙德云独创"龙调"，谭鑫培开创"谭派"，他们凭依"皮黄合流"之后多年的艺术积累，借助汉调艺人集体雄厚的艺术实力，从声腔、剧艺到剧目、剧本等多方面为京剧的形成奠定了坚实的艺术基础，产生了重要而直接的影响。可以说，抽掉了汉调的京剧，是无法想像的。从这一意义上可以说，汉调进京所传递的，正是19世纪中国戏曲格局的转型与重构之重要信息。

因此，重衡汉调楚伶进京这一历史事件对京剧形成的独特历史贡献，其目的是为了进一步梳理京剧形成史，促进学界对京剧形成与中国戏曲近代变革这一重大课题的重新思考。

第十一章　徽班汉伶米应先及其对京剧的贡献

乾隆年间，"四大徽班"进京是京剧形成史上的一件大事，它将皮黄合奏的汉调带进京城，形成与昆腔别有风味的"皮黄腔"。在汉调吸收徽、昆、秦、京诸腔进而演化为京调的特殊时期，进京徽班中的汉调艺伶对京剧的形成功不可没，形成了"班曰徽班，调曰汉调"的局面，其中春台班的湖北名伶米应先为进京汉伶之先导。本章将具体考证米应先的生平事迹和家世谱系，为探究米氏精湛的舞台艺术、了解他对京剧形成所作的独特贡献提供一扇窗户。

一、米应先生平考述

米应先，生于乾隆四十五年（1780），卒于道光十二年（1832），湖北崇阳县人。对米应先的认识原有三个误会，一是籍贯，李登齐《常谈丛录》谓："米盖吾邑之饶段村人。"而李登齐为江西抚州金溪县人，即将米氏断为江西抚州人，当以祖籍论之（详后）。也有人因米应先在京曾掌徽班，就认为米应先是安徽人[①]。这些说法随着上世纪80年代初《米氏家谱》的发现而得到订正[②]。米应先本人生于湖北崇阳是没有疑义的。咸丰十一年（1861）续修的《米氏家谱》卷二"总录"对米应先墓葬的具体方位以及米应先的家庭情况记载十分详细。此谱离米氏逝世仅距38年，因此关于米应先的记载当是可信的。现崇阳县洋泗桥还有米应先故居、坟墓，米氏生前供奉的戏神坐像，麻石米家祠堂有后人

[①] 潘镜芙、陈墨香《梨园外史》，第17页。
[②] 可参阅方光诚、王俊《米应先、余三胜史料的新发现》（《戏曲研究》第10辑，文化艺术出版社1983年）及崇阳县文化局《米应先是湖北崇阳人》（湖北省戏剧工作室编《戏剧研究资料》第3期，1982年10月）。

供奉米应先木雕坐像,而且当地还流传"米喜子"是汉剧"老祖宗"的说法以及一些关于米应先的传说。"家谱"及当地故迹、实物、传说,形成了重要的证据链,坐实了米应先为崇阳人的判断。第二个误会是名之误。米应先,字石泉,号桃林,谱名应生。在地处赣方言区的崇阳,"生""先"咬音不准,将"生"读为"先"是普遍事实,于是在戏班中呼喊米氏为"应先"便成习惯①。也因米氏德艺双馨,又因"米伶知医"②,常有悬壶药人之德,时人多尊称其为"米喜官""米先生",李登齐《常谈丛录》"米伶有名"条:"班中以老成也,呼为'米先生',都人亦相随以是为称,其见赏重如此。"③ 第三个误会是米应先享年之误。李登齐在《常谈丛录》中讲,米应先"道光十二年壬辰,年才四十余岁,病殁,人嗟惜之,春台班由是减色"④,又因李登齐自称为米应先同乡,故后人都深信米氏亡时年方四旬⑤。李登齐记述米应生卒年正确,但对其享年实误,充分说明米的事迹是道听途说来的。

米应生,天资颖悟,性格豪爽。自幼离乡,拜师学艺,习扮正生。嘉庆间入京,尝与楚伶"铜骡子"(童应喜)等纠合徽汉伶工共组一班,嗣以力弱,不久即告解散,遂入优部春台班唱戏。首场以关羽戏《破壁观书》亮台,有撼场震心之声,有抖脸变色之能,神情逼真,惟妙惟肖,满座观众,五体投地,叹为观止,由是声名大振,遂为春台班台柱。关于米应先入京的时间,秋园居士《修正增补梨园原》云"清代嘉、道间,湖广名优米应先始来京师,渐传其调"⑥,可知米应先在嘉庆己未年(1799)前后入京。又李登齐《常谈丛录》"京师优部如春台班,其著者也,二十年来,要皆以米伶得名"⑦,及《米氏宗谱》所记米应先"嘉庆己卯年(1819)京师旋里",也坐实了秋园居士的

① 单长江《崇阳米应生与京剧》,《艺术百家》2004年第5期。
② 杨懋建《梦华琐簿》,张次溪编《清代燕都梨园史料》,第375页。
③ 李登齐《常谈丛录》,张次溪编《清代燕都梨园史料》,第895页。
④ 李登齐《常谈丛录》,张次溪编《清代燕都梨园史料》,第895页。
⑤ 如影响颇大的王芷章著《中国京剧编年史》,即在道光十二年大事记中写道:"春台班正生米应先(喜子)卒,年四十余岁"(第123页)。
⑥ 秋园居士《修正增补梨园原》,民国时期文献保护中心、中国社会科学院近代史研究所编《民国文献类编·文化艺术卷》第904册,国家图书馆出版社2015年,第41页。
⑦ 李登齐《常谈丛录》,张次溪编《清代燕都梨园史料》,第895页。

说法。

顺便指出,京剧老艺人李洪春讲,米应先在京城舞台演出"关戏"失真似神而被禁演,于是米去了上海演出,并收了王鸿寿为徒①。此说影响颇大,实谬。王鸿寿清道光二十八年(1848)生于江苏南通,这已经是米应先逝世十六年后的事了。但是,这样的传说正说明,米氏的正生演技对后来的王鸿寿影响颇大。

嘉庆二十四年(1819),由于身体的原因,"积劳成疾,往往呕血",米应先告别了京师舞台,回到家乡。他的晚辈陈育斋回忆当时的情形:"公乃余之庶考也,忆自嘉庆己卯(二十四年、1819)京师旋里,予踵府拜谒,睹先生之容,倜傥魁梧,卓卓不凡。"②此后不断有人向他问艺求教,他热情解答,还抱病演出他的经典剧目《战长沙》,受到乡人的热烈欢迎。在崇阳洋泗桥(现灌溪乡白泉村)建房安家十三载,米应先在家设科授徒,叩门拜颜者络绎不绝。为使求教艺人来往方便,米还自修了一条约三华里的石板路,直通县城。当时鄂南、赣西、湘北的汉剧名伶,多出其门,其对汉剧事业的提高和发展起了很大作用。民国十六年(1927)汉班紫云班主廖湘兰演《云长战长沙》,被人盛赞"真骨神传米喜子,风韵犹借小兰湘"云云,③足见米应先演关公戏在其家乡影响之深远。

米应先嘉庆二十四年返乡,已40岁。此后,是否再次赴京,文献不征,但有条史料应引起我们的注意:道光七年孟夏,京城同业在崇文门外四眼井安庆义园重修关帝庙,修摸故冢,见《碑记》赫然有米应先之名。所以据此有学者认为米氏返乡后,再次入京。此说不足信,道光十一年十一月的捐献,发生在米氏逝世前的两个多月,本来米氏积劳成疾才返乡,其晚年体质更弱,其族谱也未记载他再次入京,种种迹象表明,米氏晚年再次入京的可能性不大。但米氏生性豪爽,乐于好施,重建关帝庙为其所敬,捐助义冢,为客死京城的艺人有所归依,也为米氏所愿,米氏虽身处鄂南小镇,却心系同业,合乎情理。

① 李洪春《京剧长谈》,中国戏剧出版社1982年,第52页。
② 《米氏宗谱》卷一总录,转引自方光诚等《米应先、余三胜史料的新发现》,《戏曲研究》第10辑,第33页。
③ 程清潮《观"紫云班"〈云长取长沙〉剧感作》,见钟清明《咸宁地区戏曲史料调查报告》,载湖北戏曲工作室编《戏剧研究资料》第15辑,1986年,第69页。

回到鄂南小镇生活了将近十三年，米应先于道光十二年（1832）正月二十二日子时去世，"葬大集山张家屋场吴姓屋后右侧，乾巽兼戌辰，石泉公坟禁上下穿坟三丈左右，直下二丈。"① 终年五十三岁。因米应先一生正直，梨园行都供他为神，连北京司坊里，也有几家有他的香火。② 米死后三十多年，北京戏曲界在松柏庵设立梨园义地（即今北京戏剧专科学校旧址，碑记仍然存在），在庵内建立了梨园先贤祠。程长庚为了纪念他的师傅，把米应先牌位放在第一位。就米对京剧老生艺术的伟大贡献说，自然应当如此。③

二、米应先家世考述

《米氏宗谱》卷一"总录"言米氏的祖先米肇，"字景福，行四，原籍江西抚州府金溪县顺德乡葛富东堡二十六都蓝家牌人氏，迁居湖北武昌府蒲圻县沙阳乡山下鹄里稳庄堡江家塘畔婆婆井居住"。④ 可知，米氏祖籍江西抚州府金溪县，后迁往湖北武昌府蒲圻县定居，但迁居的原因不详。

而同治五年修的《蒲圻县志》卷五"选举"记载，米肇的后世子孙米济世，"（明万历）四十年贡，官永州教谕，子良昆"。《蒲圻县志》卷八"艺文二"的"浮湘十六艺"条良昆小传甚详："米良昆，字彦伯，未冠时从其父官荥阳，镌《浮湘十六艺》。后中乡试，历任河南衮州学正，升涉县、丰县。公余辄游意翰墨，诗风格类魏晋，书法类南宫，人多宝之。"米良昆仕途虽不达，却精通诗书翰墨。《蒲圻县志》

① 《米氏宗谱》卷二总录，转引自方光诚等《米应先、余三胜史料的新发现》文，《戏曲研究》第10辑，文化艺术出版社1983年，第32页。
② 潘镜芙、陈墨香《梨园外史》，第52页。
③ 引自王芷章《中国京剧编年史》，第125—126页。又见民国二十八年六月六日《小实报》载壹万（方问溪笔名）《松柏庵设梨园先贤祠》一文："近有人提倡修葺伶圣程长庚坟墓，及在松柏庵立祠设牌位事，其意甚善。惟据所知，松柏庵已早设有梨园先贤祠，祠中供奉梨园诸前辈牌位，如米应先（即米喜子，为程长庚师）、童应喜（首以汉调来京者）、徐文波（即松柏庵创办人，为今琴师徐兰沅之祖）、张二奎、余三胜、梅巧玲、时小福、杨隆寿、杨月楼、谭鑫培、汪桂芬、方秉忠、樊锦泰、梅雨田等。"
④ 《米氏宗谱》卷一总录，转引自方光诚等《米应先、余三胜史料的新发现》文，《戏曲研究》第10辑，第33页。

卷五"选举"也记载有米良昆的事迹,"四十三年乙卯中官至知县。父济世,子舫"。那么其子米舫的情况又怎样呢?同治二年修的《崇阳县志》卷七"选举·举人"云:"米舫,字大川。父良昆,以举人官荆山司马,明亡殉难。详蒲圻志。舫六岁,随母氏朱避乱居崇阳。朱氏通经史,能诗文,课舫甚勤。既长,益自力学,年四十五始登贤书,官桂阳州学正,升德安府教授。培植学校,以孝弟廉耻乖训,有胡瑗造士风,升印江县令,以老致仕归,卒年八十六。舫诗文具晋魏风格,尤工书,绝类南宫,得者珍之。子调元。"从米舫的小传可以知道:(1)米氏宗族,在明清易代之季,即米舫时,避战难又从蒲圻迁居崇阳,这是米氏家族第二次迁居。(2)米舫出身翰墨经史家庭,家族皆有晋魏之遗风,而舫尤类其父。米舫《九日山头燕集》诗:"秋山浓淡暮云遮,处处篱边饯菊花。惟有壶中春不老,一声长笛彻天涯。"① 略见一斑。

米舫生三子,调元、振元、赞元。《崇阳县志》卷七"选举·进士"载:"米调元,字和梅,号白峰,一号养石。舫子。康熙甲戌进士,授分水县,爱民息讼,豪强敛迹。"同时,调元设法劝谕,恩威相济,解决了俗惯溺女的陋习。署淳安时,为当地造浮桥。康熙四十一年,奉调同考试官,所荐多名士。寻补礼部精膳司主事,监督大通桥及兴平仓,剔奸除弊,寝食不遑。后来,"丁内艰,归,服满候补,卒京师。"② 这是一位积极出世,建立功业的儒士,所以在现实面前,调元远没有其父米舫的洒脱与轻灵,他的心灵有一份沉重。他在未仕前曾作诗《城冈贫居》云:"风色归穷巷,门闲尽日关。布衣四海士,寒树古时山。梦想羲皇上,身居夷惠间。小童出负米,昏黑踏泥还。"生活虽贫苦,却时时"梦想羲皇上",为国出力。他的《春日独行北门畈经荒村有所忆》诗中有两句"机心息已久,麋鹿不须惊"③,能很好体现调元当时为国立功无门的心境。米舫故居崇阳麻石米家,现还有米调元于清康熙年间所建三进两厢楼房,保存有米家各世神主牌位十数个,附近有米舫等祖辈坟茔,皆有碑。

① 高佐廷修,傅燮鼎纂《崇阳县志》卷一,武汉大学出版社 2019 年影印同治五年(1866)刻本,第 45 页。
② 高佐廷修,傅燮鼎纂《崇阳县志》卷七,第 265 页。
③ 丁宿章辑《湖北诗征传略》卷四,《续修四库全书》第 1707 册,第 163 页。

第十一章 徽班汉伶米应先及其对京剧的贡献

调元子米漳，字禹勋，号紫衡。康熙末从军征叛夷阿穆尔撒拉，以功擢海丰知县。后任嵩县、唐县知县，解职归。在任上均有作为。"漳少负侠骨，喜结客，精通武艺，能腾身取檐瓦。从军时，始于营中读书，性聪敏，过目不忘，得金文《毅公琴解古调》。归田后，啸歌泉石，有陶彭泽风。卒年七十有九。"① 米漳解甲归田后，还帮助乡里修建大白堰，是位德高望重的乡绅。

米漳生子廷极、廷相。廷极，号紫垣，一号中宰，"善诗工书，囊古琴抚之，时作雅韵，岁荐未仕。"② 廷相，"号谦山，幼失怙，善事继母，和于诸弟，幕游吴、越、湘、澧、闽、黔，闲知交，重其信义，终附贡。"③ 廷相生子灿，"号汤泉，廪贡，肄业成均，任广济县训导，以文行勖诸生，栽培寒畯，不责束修。归里时，门生泣涕送之。卒年七十七"。④

以上考述的是米调元一支，子孙多仕于官宦，虽位居不显，然皆能为民作主，励精图治。而相较之下，米应先房支，即祖上米赞元一支，为吏为官者少。据《米氏宗谱》，赞元出汉、潢二公，潢公又生廷枢、廷杲，而廷杲生生父焜，由此知米应先为米赞元五世孙。又，《米氏宗谱》"卷二总录"载，应生（先）生二子，锡嘏、锡桂，女一，适雷。这样，米应先家族谱系了然：

从上看，米应先族里颇多雅士儒生，他们积极出世，惠泽百姓的志向，以及保持人格独立的精神，也给米应先产生了深远的影响。米应先

① 高左廷修，傅燮鼎纂《崇阳县志》卷七，第294页。
② 高左廷修，傅燮鼎纂《崇阳县志》卷七，第288页。
③ 高左廷修，傅燮鼎纂《崇阳县志》卷七，第291页。
④ 高左廷修，傅燮鼎纂《崇阳县志》卷七，第291页。

在京城深受同行敬重，这既源于他对艺术的执着追求，更源于幼时浸染家族风气所形成的铮铮磊落之人品。嘉、道年间，京师梨园盛行购蓄伶童，充小旦以渔利的风气，"京师优童甲于天下，一部中多者近百，少者亦数十。……老优蓄童，视之如子。蓄有数人，则命名成派，视如兄弟。中有享盛名者，其余亦易动人，咸谓某优之徒、某童之兄弟，便增身价。"① 这些娈童奔走于权贵达宦之间，以色艺媚人，佐宴宥酒，曲求富贵，腾达后戏班托其名以扬名增价。时执掌春台班的米应先，"独近方严，绝不为此"②。

直至晚年返乡，族人也评价他："先生之为人，严以律己，厚以待人，古貌古心，克勤克俭，以故家业则日新月盛。"③ 米应先回到崇阳后，将祖居崇阳县麻石镇的家，迁至洋泗桥。据米应先的后人米金城讲，米应先回崇阳之前，三次托人带钱回乡修屋，修好后才返乡定居④。

三、米应先对京剧艺术之贡献

米氏自幼入班学艺，习正生，嗓音高亢激越，"每登场，声曲臻妙，而神情逼真"。嘉庆初年，他开始掌管"四大徽班"之一的春台班，直至嘉庆二十四年（1819）返乡为止，长达二十余年。春台班也因米应先在嘉庆年间撑台柱而名闻京师。

在京的二十余年中，米应先对汉调的推广与京剧的形成作出了较大贡献。

第一，米应先作为早期进京入徽班的汉伶，为汉调在京城站稳脚跟和扩大影响贡献了力量。他将皮黄合奏的汉调带入京师，广为传播汉调艺术，扩大汉调在北京剧坛的影响，同时客观上为后来大批汉调名角，如王洪贵（一说安徽人）、李六、余三胜、龙德云、王九龄、童德善、汪年保、吴红喜进京铺平了道路。这样，在声腔和人才的准备上，为京

① 张次溪《北京梨园掌故长编》，张次溪编《清代燕都梨园史料》，第897－898页。
② 李登齐《常谈丛录》，张次溪编《清代燕都梨园史料》，第895页。
③ 《米氏宗谱》卷一总录，转引自方光诚等《米应先、余三胜史料的新发现》文，《戏曲研究》第10辑，第33页。
④ 方光诚等《米应先、余三胜史料的新发现》文，《戏曲研究》第10辑，第36页。

剧的形成和发展准备了条件。米应先嘉庆二十四年（1819）返乡，次年，"京师春台班忽无故散去。"但不久，汉伶王洪贵、李六等人进京重新恢复了"春台班"的演出，梁绍壬《两般秋雨盦随笔》卷三"京师梨园"记载道光二年（1822），"京师梨园四大名班，曰四喜、三庆、春台、和春。"① 说明不到两年"春台班"又活跃于北京剧坛。王洪贵、李六为代表的楚调演员，在米应先的基础上把汉调推向了一个新的高度，"京师尚楚调，乐工如王洪贵、李六，以善为新声称于时"②，这充分说明在嘉庆三年徽班受挫③以后，楚调在北京剧坛影响逐步扩大。约在米应先逝世那年（1832），湖北罗田的余三胜进京，他在声腔、字韵、剧目等方面，为京剧的发展做出了关键的贡献，也在京城的剧坛上获得很高的声望，"而今特重余三盛（胜）"④。正是有了米应先先导，楚调艺人连绵不绝，薪火相传，才使得汉调不仅在京城站住脚跟，为汉调过渡到京调至最终京剧的形成起到了关键作用。

第二，米应先在"关戏"饰演上有开创性的贡献，得到了程长庚、余三胜等京剧名家的继承和发展，形成红生一行。

米应先及后来的京剧表演艺术家不断创造革新，使得关羽的形象，具有表现威严、忠勇、刚愎、儒雅特殊的造型美。米应先对艺术刻意求精，家设等身大镜，日夕对影徘徊，自习容止。他自身条件不好，过于清瘦，有"水蛇腰"之讥，于是"扮戏时在胖袄内用一块铁板支撑着前胸，这样不但看不出他有水蛇腰，反而显得魁梧了"⑤。又因米氏不剃头，总挽一个道冠模样的发髻，因而得来个"铁板道人"的外号。米应先以演关公戏而闻名，一出《战长沙》闻名京师。他在《战长沙》中扮演关羽，"不傅赤粉，但略扑水粉，扎包巾出，居然凤目蚕眉，神威照人，对之者肃然起敬"⑥，"出场时用袖子遮脸，走到台口，把袖口往下一撤，台下观众全堂为之起立，大家都说，仿佛真正关公显圣，所

① 梁绍壬《两般秋雨盦随笔》卷三，庄葳校点，上海古籍出版社2012年，第93页。
② 张次溪编《清代燕都梨园史料》，第27页。
③ 嘉庆三年苏州《老郎庙碑记》："嗣后除昆弋两腔仍照旧准其演唱，其外乱弹、梆子、弦索、秦腔等戏，概不准再行唱演。"见刘念兹《戏曲文物丛考》，中国戏剧出版社1986年，第130—133页。
④ 杨静亭辑录《都门纪略》"都门杂咏·词场门"。
⑤ 李洪春《京剧长谈》，中国戏剧出版社2011年，第43页。
⑥ 杨懋建《梦华琐簿》，张次溪编《清代燕都梨园史料》，第375页。

以不觉离座"①。李洪春在《京剧长谈》中也记述说，米应先饰演关公，出场时用左手水袖遮面，右手揪住袖角，到台口再落水袖亮相，一位面如重枣，脸有黑痣，凤目长髯的活关公俨然在眼前，使得台下乱了套，前台听戏的官员、平民跪下一片。后来传得更奇，说每次米喜子演《战长沙》，总看见"关老爷骑马拿刀站在米喜子身后头"，以致清廷出面禁绝关公戏。这些说法虽有关公崇拜心理作用下夸饰失实的成分，却从侧面对米应先成功饰演关公予以了肯定。

米应先对关羽形象精心塑造，并通过精湛的演出将之定格在广大观众印象中，以致后来人难以超越。嘉道时期"京师歌楼演剧，不敢复般关帝，固由凡有血气莫不尊亲，声灵赫濯，不敢亵侮，亦缘米伶之后难为继也。"② 正因如此，一般演员不敢轻易搬演关戏。

米应生的关戏除《破壁观书》外，尚有《古城会》《战长沙》《走麦城》等。米应先演关公"声容毕肖"，把人物演得神形兼具，脱形入神。对米应先饰演关公"面如重枣"的红脸，众说纷纭，有的说是染的红脸，有的说是揉红脸，也有的说是上场憋气涨红的脸，其实米应先演红脸的关公有他自己的绝活，每次"他一进后台，就把一壶酒放在化妆桌上，而后穿'行头'，穿好后就坐下来用手捏脑门，在快上场时，一口气把一壶酒喝光，然后戴上髯口，从容上场"③。用酒劲催出红脸，正是他精心琢磨反复实践的结果。此外心中对关公的诚信敬拜，也是米应先能塑造出"活关公"的另一个前提。"喜子对关爷，比别人分外敬礼。家里中堂供了神像，早晚烧香，初一十五，必到正阳门关庙去走走。唱老爷戏的前数日，斋戒沐浴，到了后台，勾好了脸，怀中揣了关爷神马，绝不与人讲话。唱毕之后，焚香送神。他那虔诚真叫作一言难尽。"④ 相传嘉庆年间，米应先回家探母，和崇阳当地戏班搭班演出。一次在白霓镇上街头露天戏台演出《云长取长沙》剧，有抖脸变色之能。崇阳白霓及城关一带至今流传"京城无米不开台"的故事⑤。

① 齐如山《京戏之变迁》，辽宁教育出版社 2008 年，第 117 页。
② 杨懋建《梦华琐簿》，张次溪编《清代燕都梨园史料》，第 375 页。
③ 杨懋建《梦华琐簿》，张次溪编《清代燕都梨园史料》，第 375 页。
④ 潘镜芙、陈墨香《梨园外史》，第 26 - 27 页。
⑤ 钟清明《咸宁地区戏曲史料调查报告》，湖北戏曲工作室编《戏剧研究资料》第 15 辑，1986 年，第 39 页。

正是对艺术的虔诚敬畏、刻意求精的态度，米应先赢得了京城各界人士的尊重和赞誉，名气大燥，"远近不知有米喜子者，即高丽、琉球诸国之来朝贡或就学者，亦皆知而求识之"①，甚至皇帝也大为赞赏并赐予金菩萨、象牙笏等物件。

第三，米应先搬演关戏闻名京师，其贡献不仅体现在关戏艺术上的开创性成就，还在于自他改变了当时京师旦角当台的局面，开创了京剧老生当台的新局面。

以米应生为先导的汉调演员陆续进京，改变了旦角一统剧坛的局面，"演男性角色剧目日多，尤以老生为主之剧目数量最大"。②

自米氏之后，涌现"老生前三杰"（程长庚、余三胜、张二奎）、"老生后三杰"（谭鑫培、汪桂芬、孙菊仙）、"四大须生"（余叔岩、马连良、言菊朋、高庆奎）以及一大批生行名角并形成各自的流派，从而使京剧老生行当形成自身独特的艺术风格。

第四，米应先作为较早进京入徽班的汉伶，直接推动了徽、汉两调的融合，为京师皮黄声腔的合奏，以及京剧的形成作出了先导性贡献。

众所周知，京剧是徽、汉艺人，以徽班为平台，在京城剧坛"昆曲不景气，花部乱弹日隆"的背景下通力合作的结晶。这其中就包含着米应先的巨大努力。据刘正维考证，米应先到北京唱的是一字清派的汉调。而后，王洪贵、李六、余三胜则到北京唱起了花腔派汉调（新声），一下子得到了京城观众的认同和喜爱，"压赛当年米应先"③。王洪贵等楚伶新创的唱腔是在米氏基础上的改造与提高。

不仅汉伶老生流派宗米应先，入京徽伶也喜习米氏唱腔作派。程长庚就善于向米应先学习，"从前程长庚演戏，专学米喜子"④。程长庚不仅学习米应先红生的精湛表演艺术，也学习其汉调的发声吐字方法，在

① 李登齐《常谈丛录》，张次溪编《清代燕都梨园史料》，第895页。
② 北京市艺术研究所、上海艺术研究所《中国京剧史》（上），第65页。
③ 刘正维《论戏曲音乐发展的五个时期》，《黄钟》2003年第2期。
④ 齐如山《京剧的变迁》，见《齐如山全集》，联经出版事业公司1979年，第831页。刘强、杨宏英《程长庚传》（河北教育出版社1998年）中也介绍：程长庚于清嘉庆十六年（1811）出生在安徽，家境窘迫，毅然从戏。后来，程去北京，在"炮戏"受挫之后，几经潦倒，最后被米应先收留；米又介绍程长庚去昆腔班坐科，学习昆曲，还专门给了他一本《中原音韵》，藉以研习音韵，纠正行腔吐字偏差。后在米应先的推荐下，程长庚去参加为皇太后祝寿的演出，一炮走红。

唱念语言上，严格以中州韵为语言规范，湖广音为字音标准。这些为程长庚后来的走红打下了坚实基础，后又"愤徽伶之依人门户，乃镕昆弋声容于皮黄中，匠心独造，遂成大观。"① 汉调艺人独树"新声"，程长庚宗汉伶习皮黄，又善于学习其他声腔，兼容并蓄，所以才取得开创京剧基业的重大成就。

米应先虽当红多年，威望颇高，但并无门户之见，无论徽伶、汉伶，上门求教，皆"尽己所长悉以教之"。一时，春台班徽、汉名角齐聚，名声鹊起。即使米氏返乡后，鄂东罗田人余三胜执掌春台班，仍沿袭了米应先网罗人才、善待伶工的传统。如此，嘉、道年间以米应先、余三胜领班并而蜚声北京的"春台班"一脉相承，成为皮、黄合奏，徽、汉两调交融的重要平台。

本章小结

入京的楚伶，从乾隆年间的王湘云到嘉庆间的米应先，再到道光间的余三胜、王贵、李六，及后来的谭志道，一波接着一波。其实，还有很多进京的楚伶，已经淹没在历史的尘埃之中，未被记载，但他们确确实实与米应先一样向京城的剧坛输出汉调，为京剧的形成做出了或大或小的贡献。在此意义上，米应先也是幸运的。

米应先的幸运源自他处于京剧形成的重要关节点上。乾隆末年，徽班进京带来以吹腔和高拨子为主要腔调的徽调，但其过于柔靡婉转，难以适应京城观众的口味。在此背景下，颇具北方戏曲音乐风格的汉调被米应先等带入北京，很大程度上弥补了徽调的不足。所以客观来讲，以米应先为先导的汉伶加入，使京城的徽班在演出阵容、声腔曲调、语言规范、剧目剧本等方面得到了极大丰富和提高，从而为京剧的形成创造了条件。故而，米应先在京剧史上是有一席之地的。

也正因米应先在汉剧史和京剧史上的独特地位，对其生平事迹、家族谱系及其艺术成就予以考证和重估，即是题中应有之义。经过方光诚、王俊等前辈学者以及崇阳县地方文化部门的努力，米应先的族谱被重视发现，米应先的家世谱系被清晰描绘，其在家乡学艺、传艺经历被

① 张肖伧《燕尘菊影录》，见《鞠部丛谭》，上海大东书局1926年，第1页。

完整呈现。这些对于全面了解米应先这位杰出的汉调艺人有着不同寻常的意义。

历史是人创造的,京剧的历史同样是由伶人、剧作家和观众共同完成的。米应先等汉伶在北京的创艺与献艺历史,是研究京剧形成史的重要环节。因此,更为深入挖掘和研究米应先等早期进京汉伶的相关史实,当是京剧史学者不可忽略的任务。

第十二章　皮黄声腔在岭南的传播及其意义

外江班、外江戏的"外江",是相对内江、内河、内湖而言的地理方位名词。① 理论上,全国各地只要有江的地方都可以这么讲。若与人群组合,"外江人"这个词就比较特殊,它有更狭小的地理方位的含义,多指相对广东、广西以外地区的人。② 在历代文献中,"外江人"一词基本上都带有岭南地域色彩,如雍乾时人张渠《粤东闻见录》、李调元《南越笔记》都称岭外人为"外江佬""外江獠"。③ 具体到戏曲史料中,超出两粤之外,罕见将外地戏班称呼为"外江班"的,然成书于乾隆末年的《扬州画舫录》是个特例,其书卷五将本地雅部昆腔德音班称为"内江班",将外来花部春台徽班称为"外江班"④。由此可见,在《扬州画舫录》中"外江班",就是指来本地演出的外地戏班。

清中叶以降,外江班与外江戏驰骋于岭南地区,对粤剧、潮剧、广东汉剧三大剧种的形成都产生了重大的影响。随着时间的流转,"外江班"一词已消逝在历史的尘埃中,但"外江戏"却在晚清、民国时期演变为今天广东汉剧的专称。综观清代的广东戏曲发展的历史,"外江班"与"外江戏"两个名词的产生及其意义衍化过程,蕴涵着外来戏

① 外江与内湖之分,如曾国藩《曾国藩文集》卷二:"水师有外江、内湖之分,内者守江西,外者援湖北。"外江与内江之别,如王士禛《渔洋山人精华录》卷七"江阳竹枝二首"云:"锦官城东内江流,锦官城西外江流。"外江与内河之对,如毛祥麟《三略汇编》卷八《粤逆记略三》谓:"水师亦由外江进口,攻内河,击沉贼船二十余。"

② 清代方濬师《蕉轩随录》卷四曾谓:"寇莱公谓晏元献为外江人,真宗顾元献曰张九龄非江外人耶。今广东转称各省人为外江老。"(《续修四库全书》第1141册,第342页)晏殊是江西临川人,张九龄是广东韶关人,前者被认为是外江人,而后者则不是,说明"外江人"是以岭南为坐标点来区别其他地域的专用名词。

③ 张渠《粤东闻见录》"外江佬"条谓:"广人呼他省人,除闽、桂外,皆曰外江佬。风俗世传,迁居不渡岭。"(广东高等教育出版社1990年,第59页)李调元《南越笔记》卷一谓:"广州……大奴曰大獠,岭北人曰外江獠。"(中华书局1985年,第13页)

④ 李斗《扬州画舫录》卷五,汪北平、涂雨公点校,第107页。

班与本地戏班、外来人群与本地族群、外来文化与区域文化既冲突又融合的丰富历史信息。本章以外江班与岭南本地班为线索，探寻外江班和外江戏在广州、潮州、梅州三地的"本地化"进程，及其与本地戏班、本地剧种竞争融汇的历史关系和文化意义。

一、广州：外江班的进入与本地班的崛起

最早提及"外江班"的历史文献，是乾隆二十四年（1759）清政府广州归德门魁星巷建立的"外江梨园会馆"碑记，在碑记中明确称呼外来的戏班为"外江梨园"。广州一口通商，全国各地商贾云集，由于间接贸易，货物来广州交给十三行转售，要等待脱手后，云集广州的商帮才能回去。他们在广州作短期寄寓，客中需要消遣，商人又挥金如土，随着各商帮之后，各省的戏班亦相继接商帮之踵而来。[①] 接踵而来的戏班包括昆班、徽班、湘班、赣班、豫班等外省戏班。广州遗存的12块"外江梨园会馆碑记"，客观反映出乾隆二十七年（1762）至光绪十二年（1886）120余年间来穗的外江班盛衰隆替的变化：乾隆末年，湖南班、江西班后来居上，姑苏班、安徽班减少；至嘉庆年间，昆、徽班几近销声匿迹，而湖南班、江西班仍有一定的市场。更重要的变化是，自嘉庆五年（1800）以后，碑刻上的戏班已不再标明省籍，甚至连班名都不标，这表明："外江班正渐趋本土化。"[②]

在外江班进入广州的同时，也存在本地班。杨掌生写于道光二十二年（1842）的《梦华琐簿》谓："广州乐部分为二：曰'外江班'，曰'本地班'。"[③] 这时的外江班和本地班阵营界限分明。从"外江梨园会馆碑记"看，凡"外江班"都要入会，遵守会馆的相关规程，自然地形成外江班与本地班的界划，故冼玉清先生特别强调："早期外江班和本地班的分别，并非由于唱腔之不同，舞台艺术的差异，所演剧本之悬殊，而是广州外江班的戏班行会，排斥本地人唱外江戏。外江班与本地

① 冼玉清《清代六省戏班在广东》，《中山大学学报》1963年第3期。
② 黄伟《广府戏班史》，第24页。
③ 张次溪编《清代燕都梨园史料》，第350页。

班的区分,很可能是外江戏班行会做成的现象。"① 在冼先生看来,因为行会组织的存在和管理,形成外江班和本地班判若分明的限界。

外江班和本地班的限界和差异体现在多个方面。在舞台唱念语言上,外江班主要是戏棚官话,而本地班则是"土音啁哳"。就艺术水平而言,外江班比本地班水平要高,"外江班皆外来妙选,声色技艺并皆佳妙,宾筵顾曲,倾耳赏心。……本地班但工技击,以人为戏,所演故事类多不可究诘。言既无文,事尤不经。"② 所以,外江班承值广州城中官宴赛神演出市场,"凡城中官宴赛神,皆系外江班承值"。③ 刊印于嘉庆九年(1804)描写广州十三行历史的《蜃楼志》第二十回提及达官贵人堂会演出的情况:

> 摆着攒盘果品看吃大桌。外江贵华班、福寿班演戏。仲翁父子安席送酒。戏子参过场,各人都替春才递酒簪花,方才入席。汤上两道,戏文四折,必元等分付撤去桌面,并做两席,团团而坐。④

本地班则主要在乡间演出,"其由粤中曲师所教,而多在郡邑乡落演剧者,谓之本地班,专工乱弹、秦腔及角觝之戏。"⑤ 在杨掌生看来,流落乡间的本地班,"每日爆竹烟火,埃尘涨天,城市比屋,回禄可虞。贤宰官视民如伤,久申厉禁,故仅许赴乡村般(搬)演。鸣金吹角,目眩耳聋。然其服饰豪侈,每登台金翠迷离,如七宝楼台,令人不可逼视,虽京师歌楼无其华靡,又其向例,生旦皆不任侑酒。其中不少可儿,然望之俨然如纪渻木鸡,令人意兴索然,有自崖而返之想。"⑥ 尽管如此,外江班与本地班各有自己的演出市场,二者并存。⑦

① 冼玉清《清代六省戏班在广东》,《中山大学学报》1963年第3期。
② 张次溪编《清代燕都梨园史料》,第350页。
③ 《中国地方志集成·广东府县志辑》第7辑,上海书店2003年,第612页。
④ 庾岭劳人《蜃楼志》第二十回,山西人民出版社1993年,第256页。
⑤ 俞洵庆《荷廊笔记》卷二"广州梨园",光绪十一年(1885)广州富文斋刊本。
⑥ 张次溪编《清代燕都梨园史料》,第350页。
⑦ 外江班也会去乡间演出,如《清乾隆四十五年外江梨园会馆碑记》规定城内外台戏的戏金,同时要求新到的外江班必须上会,否则"官戏任唱,民戏不挂",即表示官宦人家点戏不能也不敢干涉,但民戏不许在会馆挂牌。实际是若新到外江班不上会,不捐会费,禁止其民间戏路。

但随着时间的推移,外江班和本地班之间的鸿沟慢慢缩小。广州外江梨园碑刻显示,嘉庆十年(1809)后就没有新的外江班来广州,而且此后外江梨园碑刻上的艺人名字明显带有粤人的特点,到了道光十七年(1837)时,本地艺人已占到戏班总人数的半数以上。① 这说明外江班与本地班之间发生融合,出现以外江班艺人授艺和管理本地艺人的"本地外江班"。光绪初年俞洵庆《荷廊笔记》卷二的一段文字很好地说明了广州昆腔外江班"本地化"的情况:"咸丰初,粤东尚有老伶能演《红梨记》《一文钱》诸院本"②,"其后转相教授,乐部渐多,统名为'外江班'。"③ 这类由外江艺人"转相教授"的本地班,虽伶人是本地,但艺术是外来的,故统一称为"外江班"。在时间的变化中,这种以本地伶人为主体的"本地外江班"已经渐失原貌,无论是艺术风格还是舞台语言,都打上本地的印记。俞洵庆《荷廊笔记》卷二记载:

> 嘉庆季年,粤东鹾商李氏家蓄雏伶一部,延吴中曲师教之。……而距今已六十余年,何戡老去,笛板飘零,班内子弟,悉非旧人。康昆仑琵琶,已染邪声,不能复奏大雅之音矣。犹目为外江班者,沿其名耳。④

"吴中曲师"教出的童伶,舞台语言已开始以广府粤语念唱,对此,游幕番禺的浙江人俞洵庆认为是"已染邪声",但在我们看来却不失为外江戏本地化的典型例案。王馗考察中国艺术研究院藏同治年间刊刻的本地班剧本《审康七全》等剧本,也发现丑脚的道白已开始使用白话俗字。⑤ 舞台语言的粤语化,昭示外江班"本地化"进程已经开启。

当广州的外江班开始流失或向本地班转化,本地班从业人数的大幅增长,演出市场逐渐扩大,艺术水平得到长足进步的时候,本地班就已

① 黄伟《广府戏班史》,第24、47页。
② 俞洵庆《荷廊笔记》卷一"音乐歌剧原始",光绪十一年(1885)广州富文斋刊本。
③ 俞洵庆《荷廊笔记》卷二"广州梨园",光绪十一年(1885)广州富文斋刊本。
④ 俞洵庆《荷廊笔记》卷二"广州梨园",光绪十一年(1885)广州富文斋刊本。
⑤ 王馗《外江梨园与岭南戏曲——广州外江梨园会馆碑记研究》,《戏曲研究》第73辑,文化艺术出版社2008年,第36页。

经取代外江班的统治地位，而成为本地戏曲市场的主宰者。这个时间节点或可推至道光年间，因为我们看到这时，道光二十六年（1846）官文《羊城竹枝词》云："看戏争传本地班，果然武打好精娴。禄新凤共高天彩，色艺行头伯仲间。"原注："本地班，唯以武打为胜睹。"①"看戏争传本地班"诗句，说明民间的戏曲消费风向标已经从外江班完全转向了本地班。

此外，广州上层官宦士商也已经厌弃外江班，而热纳本地班了。时任南海知县的绍兴人杜凤治的《特调南海县正堂日记》称：同治十二年（1873）正月中堂太太不喜看贵华外江班，而爱看"广东班"：

> 十八日将"普丰年"移入上房演唱，……中堂太太不喜看桂华外江班，十八日又请中堂太太去看广东班。桂华班今日演一日，晚演灯戏。②

五月初九日中堂大人"在署演剧，请客酬贺寿之情"，召普丰年、周天乐、尧天乐等三个本地班到"上房演唱"：

> 十三日预备第一班普丰年，第二班周天乐，适在肇庆、清远等处，将尧天乐（笔者按：第三班）留住。③

同治八年（1869）任广州汉军副都统杏岑果尔敏所创作的竹枝词，很好地反映出本地班崛起的情势：其一，本地班已唱梆黄，"五子兴歌怨太康，又闻孺子唱沧浪。粤人不解歌风意，开口争号土二黄。"（《唱曲》）这与俞洵庆《荷廊笔记》记载"本地班专攻乱弹、秦腔及角觝之

① 官文《敦教堂粤游笔记》，文史哲出版社编辑委员会编《图书与图书馆》第一辑《小学图书馆专号》影印道光二十年丙午抄本，文史哲出版社1976年，第88页。按，《图书与图书馆》，承周丹杰博士惠赠，并根据《敦教堂粤游笔记》卷首官文自序的落款，知道这首竹枝词写作的时间。特此致谢。
② 杜凤治《杜凤治日记·特调南海县正堂日记》"同治十二年正月十六日"，桑兵主编《清代稿钞本》第十四册影印，广东人民出版社2007年，第439页。
③ 杜凤治《杜凤治日记·南海官厅日记》"同治十二年五月初九日"，桑兵主编《清代稿钞本》第十四册影印本，第566页。

戏"① 是吻合的。其二,本地班以武打见长,《班中跌打丸》云:"莫把虚戈作戏看,干戈未动胆先寒。腾骧踯躅真忘死,壮药先吃跌打丸。"《翻金斗》云:"冲场一战起因由,逃难投亲闹不休。最有一般真绝技,全身披挂打跟头。"本地班演出的舞台上,真刀真枪,"全身披挂打跟头",样样都是"真绝技",颇能吸引观众。其三,无论是勾脸、扮演还是演唱技巧,都有长足的进步:

《勾脸》
野史从来入戏场,三花大净漫更张。
曾闻更有新鲜样,绿脸红须扮孟良。
《传神》
摹似神情事事详,嚎啕恸哭惨悬梁。
其余更有离奇处,花旦临盆大弄璋。
《角色》
花旦出场逞艳姿,土音啁哳使人疑。
矜庄严重方巾丑,不向人前逗笑儿。

正是有了以上的变化,本地班受到广府观众的欢迎:"和声鸣盛理当然,菊部风光别一天。台大人多场面少,价银累百动成千。"② "价银累百动成千",表明本地班在戏曲市场中的地位获得大幅提升。俞洵庆《荷廊笔记》卷二记载"伶人之有姿首声技者,每年工值多至数千金。各班之高下,一年一定,即以诸伶工值多寡,分其甲乙。班之著名者,东阡西陌,应接不暇,伶人终岁居巨舸中,以赴各乡之招,不得休息"③,从而出现"村市演唱,万目共瞻"的轰动场面。

此外,从日戏、夜戏的安排,亦能昭显本地班与外江班升沉的变貌。同治五年(1866)正月杨恩寿在《坦园日记》中记载他往粤东乐升平部观剧的情况。他说:"粤俗:日间演大套,乃土戏,谓之'内江

① 俞洵庆《荷廊笔记》卷二"广州梨园",光绪十一年(1885)广州富文斋刊本。
② 潘超、丘良任、孙忠铨等编《中华竹枝词全编》第六册,第10页。
③ 俞洵庆《荷廊笔记》卷二"广州梨园",光绪十一年(1885)广州富文斋刊本。

戏'；夜间演常见之戏，凡三出，谓之'外江戏'。"① 将白天重要时段安排本地班搬演"大套戏"，晚间安排外江班演出"常见戏"，透露出本地班在同治年间已取得与外江班同场竞技的资格，甚至有西风压倒东风之势。

再往后至光绪年间，本地班在广府的势力已经无与匹敌，1904 年创刊于香港的《无所谓报》描述当时广州剧坛的样貌："光绪中叶，外江班退席而绅士辈亦喜看本地班。"② 随着广州戏院的兴起，本地班已如日中天，给投资人带来丰厚的商业利润，"及省河之南与东关、西关诸园继起，每园缴捐至巨万，商业因以兴盛。"③ 即便如此，也有观众对正处于极盛时期的本地班艺术有冷静的反思："穗自去春创建戏园，开演广班，鸣盛和声，谅为赏鉴家所孰睹。然而土音解语，难觅参军，旧本新腔，依然南汉似未合。"④ "土音解语，难觅参军"诸语，与其是对本地班的微词，也不妨看作是对昔日外江班高雅艺术的一种怀想。⑤

审视清中叶以来广州外江班与本地班"由外江全盛渐成为本地班与外江班并立，再成为彼此合并，最后本地班独盛"⑥ 的历程，同治年间外江班本地化是重要的转折点。外江本地班在清末的繁荣，完成了外江班与本地班剧坛地位的逆转，宣示广州外江班时代的终结和"粤剧时代"的到来。

二、潮汕：外江班的本地化与潮音戏的兴起

职业戏班趋利的特性，决定它会紧跟中心城市商业繁荣的脚步翩翩

① 杨恩寿《坦园日记》，上海古籍出版社 1983 年，第 151 页。
② 原文未见，转引自李虹《粤剧红楼戏之研究综述》，载北京曹雪芹学会编《曹雪芹研究》2012 年第 2 期。
③ 徐珂《清稗类钞》第 11 册"戏剧卷"，第 5048 页。
④ 《中西日报》光绪十八年（1892）6 月 6 日。
⑤ 如杏岑果尔敏创作的竹枝词也评价本地班"缺欠多"："锣鼓喧天闹不休，辉耀金翠阔行头。旗幡砌末花灯彩，一概全无不讲求。"即便是普天乐、丹山凤之类的名班，也是不及外江班，"普天乐与丹山凤，到处扬名不等闲。牛鬼蛇神惊客眼，看来不及外江班。"在杏岑果尔敏眼中的外江班，"外江班子足温柔，几个优伶艳粉头。不即不离昆与乱，酒阑灯灺也风流。"
⑥ 欧阳予倩《试谈粤剧》，欧阳予倩编《中国戏曲研究资料初辑》，第 116 页。

第十二章　皮黄声腔在岭南的传播及其意义

而至。乾隆年间广州一口通商带来了商业的繁荣，迎来了外江梨园繁盛的景象，但随着外贸港口城市的增多，外江班又沿商路的转移而分散到其他城市。外江班进入粤东潮汕的情形，与广州有着惊人的相似性。

关于"外江戏"流入粤东的路线，应是从闽西沿汀江而至，在时间上比汕头开埠要早。萧遥天认为外江戏"大概在乾隆末年，已流入了。它流入的路线是从江西的西南区衍及福建的西区。……它入潮州，仍经过客家繁布的梅属诸县。"① 萧先生提出的路线即侧重于早期外江班进入潮州的路线。乾嘉时人程含章的《岭南续集》"告条"② 中已有粤东"外江班"的记载，或稍晚的龚澄轩《潮州四时竹枝词》也谓"正月花灯二月戏，乡风喜唱外江班"③，据上两条文献或可作为判断"外江班"于清中期或稍晚入潮的重要证据。判断外江戏从闽西进入粤东，基于两点事实：其一，乾隆、道光、咸丰三朝，有为数众多的楚南班、江右班在闽西的连城、宁化等地活动，留在当地戏台墙壁上的大量演剧题记可为佐证。④ 不仅如此，在闽西万安还留下了咸丰十年（1860）楚南班的剧本，经与皮黄剧本比较，"不仅内容和故事基本相同，而且有许多唱词和道白也几乎相同"⑤。其二，水路一直是古时戏班流动的首选交通方式。考察闽西、粤东的水系发现，发源于广东紫金县的梅江和起源于福建的汀江，在大埔的三河口汇合为韩江，韩江流经客家地区的梅州，贯穿潮州，而从汕头入海。就常理而言，由闽西汀江从客家的大埔顺韩江进入梅州和潮汕，是湘班、赣班等外江戏进入粤东的最佳交通路线图。这样看来，由北江进入广州的外江戏，与由闽西汀江进入粤东的外江戏并不会是同一拨。换言之，清代广州的外江戏与潮汕的外江戏，从地域分布和时间前后看，它们是两种外江戏。晚期进入粤东的外江戏，由于已经和后来演唱皮黄的广东汉剧很接近，遂成为广东汉剧的专用名称。

咸丰八年（1858）汕头正式开埠，昔日为韩江出海口的小渔村，短时间内一跃成为粤东、赣南、闽西的主要港口和商贸集散地。经济的

① 萧遥天《民间戏剧丛考》，南国出版公司1957年，第101页。
② 程含章《月川未是稿》"公牍"卷二，《清代诗文集汇编》第473册，第729页。
③ 潘超、丘良任、孙忠铨等编《中华竹枝词全编》第六册，第444页。
④ 王远廷《闽西汉剧史》，海潮摄影艺术出版社1996年，第12-14页。
⑤ 王远廷《闽西汉剧史》，第24-27页。

崛起带来汕头戏剧演出市场的繁荣，大批的外江班蜂拥而来。同光年间潮汕地区迎来了外江班的繁盛却是事实，因为它有几个重要表征：

第一，潮汕官员商贾纷纷组建外江家乐或延聘外江班佐宴助兴，外江戏成为粤东上层社会的娇宠，"官场觞咏必用外江，故其价高出白字、正音之上。"①率先组建外江家乐的是一些外地官员。早在道光年间，河北宛城人杨振璘以惠潮嘉道兼署潮州盐运同知时，就组建外江家班。王定镐《鳄渚摭谭》曾谓"外江创自晚近，或谓自杨分司，洪松湖'潮州竹枝词'已及之，知当在嘉庆前矣。其名角有王老三、杨老五等，皆外省人"②，故称"外江"。咸丰年间，两广水师提督方耀就在普宁县洪阳的家中豢养有外江班；而至同光两朝，蓄外江家乐几成风气。外籍官员及商人对外江戏的娱乐需求和喜爱，不仅提升了外江戏的艺术水平，更是在粤东倡导了一个戏曲文化消费的社会氛围和导向，"吾邑所演戏剧向俱雇请潮州之外江班"③。

第二，"外江戏"以其儒雅敦厚的风格，迎合了潮州本地的文人尚雅的审美风尚，很多文人纷纷聚集在一起组建外江音乐社。他们或清唱外江戏曲段，或操琴赏玩汉乐丝弦，或粉墨登场挂衣演出。"近年国乐复兴，各地人士组织音乐社，以供工作余暇正当娱乐者，多如雨后春笋"。④同治中叶，澄海涂城村成立清泰国乐社，这是目前知道的最早"外江音乐社"⑤。光绪六年（1880）前后，庵埠成立了"咏霓社"儒乐社；光绪十一年（1885）饶平县黄冈的余拔臣和妻儿子侄办起"金字彩韵"儒家汉剧社，随后族人余吊丁则创办"老彩韵"乐社，自任导师教唱，先由其叔父余大鹏，继由余镇安领奏。⑥虽然他们完全出于喜好，偶尔因募捐而登台，但这些熟稔外江弦乐的士绅，却在很大程度上促进了外江戏的普及和提高，特别是每年夏季演出淡季艺员返乡加入

① 王定镐《鳄渚摭谭》，转引自《中国戏曲志·广东卷》，中国ISBN中心1993年，第84页。
② 转引自萧遥天《民间戏剧丛考》，第102页。
③ 刘织超修，温廷敬等纂《民国新修大埔县志》卷八，1943年铅印本，见《中国地方志集成·广东府县志辑》第22册，上海书店出版社2013年，第189页。
④ 钱热储《论音乐社的组织》，《公益社乐剧月刊》第四期，第1页。
⑤ 澄海县地方志编纂委员会《澄海县志》，广东人民出版社1992年，第714页。
⑥ 余构养《饶平文化志》（上），饶平县《文化志》编写小组，1988年7月，内部发行，第63—64页。

第十二章 皮黄声腔在岭南的传播及其意义

当地的汉乐儒乐社,与业余琴师、鼓师共同赏玩,相互切磋,指评研讨,达成台下台上互通有无、共同提高的效果。

第三,同光年间,涌现出大批本地的外江戏名班名角。粤东外江"四大班"潮州的新天彩、普宁的荣天彩、澄海的老福顺、潮阳的老三多,行当整齐,规模很大,少则六七十人,多则一百余人,能够承演大型的棚头戏《六国封相》等剧目。除名班之外,还有大量"咸水班"承应乡间演出,"顾汉剧之在吾潮梅,当三十年前我辈童龄时代,名著一时者,有上四班、下四班,此外更有所谓咸水班者,指不胜屈。"①外江戏各个行当都先后涌现出一大批演技精湛的名角,花旦、正旦、花衫、小生、丑角、红净、黑净、公及婆等行当都有"四柱"名角。②各个行当名角的出现,表明"外江戏"已形成各具特色的表演艺术流派,拥有了自身特色的唱腔、绝技和代表剧目。

第四,随着大批外江班的涌入,为营造外江戏行业"共同的家园",光绪元年(1875),外江班在潮州上水门捐资建立"外江梨园公所"(时称"皇佛祖庙宇",因外江班入乡随俗,也信奉"九皇菩萨",故有此称)作为集会、活动的场所,至今屋宇碑铭尚存(已被列为潮州市文物保护单位)。遗址还存六块捐资重修"梨园公所"的"题银碑"③,真实记录了当时几大名班的规模、经济实力及艺人等情况,是研究光绪年间"外江班"在潮州活动情况的重要史料。

在潮州外江戏繁荣的同时,其本地化的帷幕已然开启,首先表现在外江科班招收本地童伶上。面对广大民众对"外江戏"的喜爱,外来的戏班已经很难满足这种急剧膨胀的需求,同治末年,桂天彩、高天彩开始设立科班,招收十二岁左右的儿童集中训练,期限是七年十个月,

① 钱热储《汉剧提纲·作者缘起》,汕头印务铸字局民国二十二年(1933)十月印刷。
② 四大花旦:张全镇、林辉南、李兴隆、丘赛花;四大正旦(青衣、蓝衫):詹剑秋、詹吕毛、钟熙懿、黄桂珠;四大花衫:黄万权、庄巧兰、林贯权、陈庆祥;四柱小生:曾长锦、陈良、梁才、赖宣;四柱丑角:蔡荣生、苏长康、光头导、铁钉丑;四柱泰斗(公):罗芝璇、盖洪元、沈可长、黄春元。四老"龙钟"(婆):陈文铭、詹阿日、郑耀龙、杜小贵;四红头(红净):张来明、陈隆玉、蓝光耀、肖娘传;四黑头(黑净):姚显达、谢阿文、何开镜、许二娥等等。
③ 它们分别是:潮音老正兴班题银碑(光绪二十六年);外江双福顺班题银碑(光绪二十七年);外江老福顺班题银碑(光绪二十七年);外江老三多班题银碑(光绪二十七年);外江荣天彩班题银碑(光绪二十八年);外江新天彩班题银碑(光绪二十九年)。

以后各外江班相继设立科班。也有本地人自发组班的,"光绪间有由本邑人自组童子班。营业者,一为百侯人所办'新春华'及'采华春'二班。"① 桂天彩、高天彩开科招徒,是"外江班"向本地化进程迈出的第一步,因为此时,"名曰'外江',实尽潮产之伶人。"②

外江班本地化还体现在入乡随俗改奉潮音戏神田元帅,光绪二十九年(1903)的《岭东日报》报道七月初五,外江班与正音班、潮音班一起捐资游戏神"田元帅"的情形,"为神前驱"的正是外江班著名之耀龙婆乌面达,③ 说明此时的外江班在祀神上不仅笃信田元帅,而且是整个梨园行神祀的主要组织者。基于以上史实,我们将广东汉剧形成时间裁定为同治年间④,即以外江戏本地化为标志。

更值得关注的是,在潮汕为中心的粤东戏曲市场上,外江班与本地潮音班存在此消彼长的转换关系。当清末民初粤东外江戏如日中天之时,已经开始孕育衰败的因子。除了外在经济环境的变化外,自身在艺术上固步自封,难敌新近崛起之潮剧的挤压是主因。民国年间有人在汕头看外江名班"老三多"演出《店别》,感觉很糟糕:"蓝衣是呆若木偶,非经人扯线几不知动作。……(小生)满面喜色,没半点离情别绪,几与戏情全不相干,剩一个花旦在那儿,左右手脚,已不甚凑合,也就演不出甚么戏神来了。"⑤ 另一位戏迷看"老三多班"演出《贵妃醉酒》也有同感,"像乡下妇人样底旦角,身子颠来倒去,眼睛左翻右覆,两颊忽凹忽凸,双唇忽闭忽关"⑥,可见青衣做工令人咂舌。连四大名班之一的"老三多"当时的演出水平如此,其他外江班的演艺水平则可想而知。

面对粤东观众求新求变的审美需求,潮音戏敢于改革,迎合观众,与外江戏的固步自封形成强烈反差。诚如欧阳予倩先生所总结的:"一种戏发展到成熟的阶段,形式便固定起来,它的内容由于政治的或社会

① 刘织超修、温廷敬总纂《(民国)新修大埔县志》卷八"社会教育·戏剧",1943年铅印本。
② 讷公《潮戏漫谭》,载刘豁公主编《戏剧月刊》第1卷第9期,上海大东书局印行,1929年3月10日出版。
③ 《岭东日报》光绪二十九年(1903)七月初六第三版。
④ 陈志勇《广东汉剧研究》,第66页。
⑤ 偷闲《新年观剧记》(一),《汕报》1931年1月13日第八页。
⑥ 白舟《寂寞的汕头》,《星华日报》1931年7月11日第十一版。

的人为的限制渐趋贫乏，如果不能及时改进便会一步步失掉群众的支持而趋于衰落，另一种戏便接着兴旺起来。"① 这又何尝不是外江戏和潮音戏的真实写照。

民国二十四年（1935）出版的《潮梅现象》一书分析了外江戏的衰败与潮音戏的兴盛之原因，它在肯定外江戏"音韵合拍，举止自然，态度姿势妙肖备至，为潮剧界之神乎其技者"的同时，也指出了其缺点"陈陈相因，排演仍旧，为知命以上之人所欢迎"。而与外江戏不同的是："潮音戏为潮安戏剧界中之最精采者，其演员多属妙龄子女，来自潮州，思义顾名，因号潮音。舞台陈设，较之其他戏剧为周到，布设华丽，演唱妙肖，尤以歌喉宛转，声音嘹亮动人爱慕，久为一般人所迷恋。各班主持人，又能以投机取巧之方法，随时代演进而改良剧情，唱作翻新，化装美术，颇博得社会人士欢迎。声誉较著者如三正顺、老怡梨等。演唱一宵，索价常在二百金之谱，犹时有争聘之事，其为社会迷恋，与此可见一斑。"② 潮音戏能在此时崛起，显然与它艺术上能够锐意创新颇有关系。从"色"来看，它的演员"多属妙龄子女"，比外江戏"黄年者多"更吸引人，惹人注目。潮音戏班"艺"虽不及外江班成熟，但基础也不差，"演唱妙肖，尤以歌喉婉转，声音嘹亮"，再加之能"随时代演进而改良剧情，唱作翻新，化妆美术"，在"新"字上做文章，也能给人耳目一新的感觉。故为"社会迷恋"，"时有争聘"，理在当然。因此，粤东戏曲演出市场逐步被异军突起的潮音戏占领。光绪二十八（1902）的《岭东日报》记载："潮州梨园分外江、潮音，外江初四大班之外，继起者寥寥，潮音则日新月盛，几有二百余班。"③ 对此，本土学者萧遥天总结道：潮音戏"这一次的兴起，给与从前打击它的各种外来戏剧一个反击，各班果然渐次凋零，正音、外江、西秦的末流，不得不向潮音投降，迁就观众，相率兼唱潮调。"④ 尽管萧先生认为外江班"兼唱潮调"尚待求证，但外江班与本地班之间彼消此长关系却是毋庸质疑的。

① 欧阳予倩《中国戏曲研究资料初辑·序言》，第21页。
② 谢雪影《潮梅现象》第三十七节"潮州戏剧今昔观"，1935年11月出版，第195－196页。
③ 刊载原文的报纸未能找到，转引自萧遥天《民间戏剧丛考》，第13页。
④ 萧遥天《民间戏剧丛考》，第14页。

三、梅州：外江戏与山歌剧"谁是客家戏"之争

面对清末民初新兴的潮音戏，外江戏有两种存在状态。一种是继续存在于粤东地区的业余外江乐社中，除上文介绍的外江乐社外，汕头还有许宛如主持的"以成儒乐社"，钱热储主持的"公益社"；梅县有陈雁容、曾振生、黎仲平等人组建的"梅县国乐研究社"；大埔旧治埔城（今茶阳镇）活跃着同益国乐社，洪阳成立了"钧天儒乐社"。对此，萧遥天曾回忆说："当外江戏鼎盛的时代，潮州社会崇为雅乐，士绅阶级爱好这种艺术的颇不乏人。檀板歌喉，春风一曲，以为雅人深致。间或粉墨登场客串，像京班的票友。故儒家乐社的组织，云蒸霞蔚。儒家两字，在潮州的特解是风流儒雅之家，儒家乐社便是儒雅的业余剧乐组织，亦等于京班的票房。"① 这些儒乐社班在和弦索之余，还兼唱些外江戏以助兴。后来又吸收了一些外江艺人到汉乐社来清唱汉剧，如钟熙懿、丘赛花、李光华等，他们互相串班，活动频繁，② 客观上保存了外江戏的艺术种子，为 1950 年代初成立广东汉剧专业院团奠定了基础。

另一种存在方式是平时分散乡间各地，节时汇聚潮州及属县城内演出，"每届春日神游，外江班纷纷由梅属客地莅潮待聘"③。清末写成的潮州歌册《樟林游火帝歌》中，就写到樟林游神赛会外江班返回潮地演剧的情况："白字西秦共外江，共凑约有廿外班"，"外江三多荣天彩，相斗就在郑厝祠"，"乐天彩拼新天彩，外江相斗惊杀人"，"连做四夜共四日，引动邻近外乡人"④。另外，游走于粤东地区民间小型仪式演出市场的傀儡戏班，"有汉腔与潮音二种，惟此种戏剧，潮班组织者甚少"⑤，"九十巴仙为外江班"，"它原来盛行于梅属的客家，每年的春天，潮安游神赛会，外江班的'柴头傀'戏才纷纷从客属赶来潮安

① 萧遥天《民间戏剧丛考》，第 105 页。
② 丘煌《"广东汉乐"不是源于潮州汉剧中的器乐曲牌而是源于"中州古乐"》，《星海音乐学院学报》1998 年第 1 期。
③ 谢雪影《潮梅现象》，1935 年铅印本，第 196 页。
④ 《樟林游火帝歌》，《澄海文史资料》第十三辑"莲花山专辑"，澄海县政协文史资料委员会编纂，1994 年，第 70 页。
⑤ 谢雪影《潮梅现象》，第 196 页。

第十二章 皮黄声腔在岭南的传播及其意义

演唱"①。这些情况表明，在 20 世纪早期，外江戏的中心虽在潮汕城中，但外江班却分散于包括客家人聚居的粤东各地，客家人已和外江戏之间形成良好的观演关系。

外江戏的中心真正由潮汕地区向梅州等客家地区转移的节点，是 1939 年潮汕的沦陷。潮汕的沦陷，给粤东的外江戏以致命打击，潮州、汕头城中已经失去了戏班生存的土壤。据资料显示，潮汕沦陷以前，潮州本城常住人口约 10 万人左右，至 1945 年 9 月 15 日潮州光复，全城仅有居民 1 万多人口②，而且处于极度贫困之境地。无奈之下，戏班纷纷散班，或转移到山区，自寻活路，加之当时国民政府对古装戏采取禁演，只许演现代戏、家庭戏，致使外江戏各班景况不佳，难以维持，③即使是荣天彩、老三多、新天彩、老福顺"外江四大名班"，也是命运多舛，难逃劫难，都在抗日战争期间散班。"自遭八年战争，今日入潮州境内，几乎看不见外江班的影子了。"④

戏班不复存在，外江戏艺人有的返乡，有的转移到客家人聚居地，如在大埔成立同艺国乐社。国乐社汇聚了当时外江戏各个行当艺术成就最高的老艺人和琴师 60 余人。⑤ 鉴此盛况，当地名流罗梅波筹集资金到上海、潮州购置了汉剧演出的全套衣箱及道具，组织艺人巡回演出。可以说，在外江戏最艰难时，是客家人以宽广的怀抱接纳和延续了它的艺术生命。1950 年代初正是在同艺国乐社的基础上，粤东地区重新组建了二、三十个汉剧院团，客都梅州成为"外江戏"的新高地。

海内外客家人将"外江戏"（广东汉剧）视为客家戏剧，除了历史上外江戏与客家人的因缘际会外，更与客家族群对"外江戏"舞台唱

① 萧遥天《民间戏剧丛考》，第 175 页。
② 许振声《沦陷时期潮州城民生境况杂忆》，《潮州文史资料》第十四辑，第 65 页。
③ 据老艺人林壬子的回忆，他从民国十七年起先后参加过"四大班"中的"老三多""新天彩""荣天彩"三个班。参见饶乃谷、郑星阳《有关潮州外江"四大班"的一些情况》，《广东汉剧资料汇编》1985 年第 2 辑。
④ 萧遥天《民间戏剧丛考》，第 105 页。
⑤ 这批老艺人有老生詹勋、刘恩隆、郭维正、小生梁才、黄玉兰、乌净乌面鹅、蓝增球、红净黄娘传、郭法清、郭石安、丑角唐冠贤、丘瑞望、罗生照、婆角天生、黄奎发、花旦丘赛花、黄桂珠、刘巧士、钟熙懿、梁春梅、萧雪梅、萧霜梅、武旦梁树堂，以及杂角罗木基、赖石吉等演员四十多人，还有乐师罗莱俞、郭化眉、詹亚运、詹亚李、李亚四、罗亨韶等十余人。

念语言以及古朴典雅艺术风格的文化认同不无关系。宋朝北人南迁,在迁徙的过程中,时而损坏了他们的语言,时而为各地的方言所影响,形成"混杂着土话的官话"①,客家话与岭南的广府话、潮州话截然不同,却明显带有北方语言的特点,因此对于由北而来、舞台唱念语言为北方官话的"外江戏"带有"家乡戏"的天然亲切感。

顺便提及的是,粤东地区的正音戏(即正字戏)、西秦戏虽也唱官音,但客家人不会将之与"外江戏"混为一谈。一是因为正字戏、西秦戏来粤东要比外江戏早,已与清中叶集中入潮的外江戏有很大差别,并不相混。其二,正字戏、西秦戏入潮并不经过客家地区。正字戏从闽南直接传入,而西秦戏是从广州传入。其三,正字戏虽说其名称仍叫"正音""官音",但由于传入时间长,多少已"在地化",故不称"外江戏"。正音戏全面"在地化"即为白字戏(潮剧的前身)。也就是说,正音戏与潮剧有直接的血缘关系,但外江戏没有。所以,在萧遥天的《潮州戏剧音乐志》以及清代粤东文献中,正字戏、西秦戏与外江戏指涉分明,绝不相混。②

客家人接纳广东汉剧为客家戏,还因为"外江戏"古朴典雅的艺术风格很好地契合了客家族群的"崇古尚雅"的审美心态,如民国间客家人陈雁容所言:"汉剧自逊清以还,流入闽、赣、粤客族区域,客族人士多喜闻之,以其语言、音乐,极能表现客族精神故耳。"③ 所以我们在全面考察广东汉剧与客家人、客家文化关系后曾明确提出:"综观广东汉剧发展的全部历史,我们认为客家文化对广东汉剧的影响远远超过潮汕文化对其的影响,完全能够得出'客家文化元素,已经成为广东汉剧最大的特色'的结论。"④ 换言之,从清末至1956年国家将梅州为中心的"外江戏"定名为"广东汉剧"的半个多世纪里,"外江戏"与客家人尽管构建了搬演与观演的互动样态,但最终的对应关系不能不

① 王力《汉语音韵学》,中华书局1956年,第665页。
② 如王定镐《鳄渚摭谭》谓:"潮俗菊部谓之戏班,正音、白字、西秦、外江,凡四等。正音似乎昆腔,其来最久;白字则以童子为之,而唱土音。西秦与外江脚色相出入而微不同。"
③ 陈雁容《梅县国乐研究社戏剧词曲考》,载陈雁荣《汉剧乐曲指南》第一集,1949年印刷,广东省立中山文献馆藏。
④ 康保成、陈志勇《广东汉剧与客家文化》,《学术研究》2008年第2期。

说是一种相互选择的结果。这种结果超越了简单的戏曲文化消费关系，因为经过时间的淘洗和历史事件的勾连，外江戏为客家族群所认同，最终成为客家文化的标志物。

然而，势态发生逆转的是进入 21 世纪，新一代的客家人并不认同广东汉剧为客家戏，他们认为唱普通话、不唱客家话的广东汉剧，不能作为客家文化的代表①，反而将客语唱念道白的山歌剧视为真正的客家戏。外来的广东汉剧在今天陷入尴尬的境地，连广东汉剧院前任院长李仙花对此也深表忧虑。我们知道，客家山歌剧是 1949 年以后成立的地方剧种，它以客家方言演唱，流行于梅州、惠州、韶关等客家人聚居区。唱腔音乐以客家山歌、说唱音乐、民间小调、宗教音乐为主；唱词以七字句为主，四句为一组，"间有迭板山歌加衬字"②。新生代客家人将山歌剧视为自己族群的戏剧，与山歌剧浓郁的客家风味不无关系。山歌剧虽形成晚，但来源都是客家本土艺术，一是上文所提及的粤东傀儡班，这些班社尽管唱外江调，但丑角操客语，也唱客家山歌、民间小调、说唱曲调。二是以客家语搬演的竹马戏、采茶戏。如何以客家山歌为主体，融合好这些土生土长的客家艺术元素来搬演故事，1962 年汕头专区举行首届客家山歌剧会演成为客家山歌剧走向艺术成熟的转折点。山歌剧艺术家通过"套"（即套用原腔山歌）、"编"（即用原腔山歌为基础进行改编）、"创"（即运用山歌特性音调重新编曲），完成了艺术上的整合和提升，标志着客家山歌剧艺术的成熟。③ 此后这一剧种发展到 200 余个剧团班社。山歌剧的成熟和壮大，直接引发了它与广东汉剧之间客家文化身份的争议：谁最能代表客家文化？谁是客家文化传统的承继者？这些问题即便时至今日，仍是广东汉剧人及地方文化学者争议的话题。

四、岭南：外江班"本地化"的文化意义

在中国古代戏曲发展史上，远离国家文化中心的岭南，戏曲虽起步

① 参陈志勇《广东汉剧研究》，中山大学出版社 2009 年，第 340 页。
② 谢彬筹《岭南戏剧源流编》，第 105 页。
③ 《中国戏曲音乐集成·广东卷》，中国 ISBN 中心 1996 年，第 2038 页。

较晚，但清中叶之后，岭南地区形成自己既开放又自足的戏曲文化圈。粤剧、潮剧、广东汉剧分别对应广府人、潮州人、客家人三大族群，更重要的是岭南三大剧种的形成与发展，都与外江班、外江戏有着密切的关系。外江班、外江戏在广州、潮州、梅州等地的进入、传播、升沉、衍化的历史轨迹，是岭南戏曲演变历史上重要的一环，也是考察戏曲声腔传播形态绝佳例案。

首先，岭南外江班的"本地化"进程，在全国地方剧种生成模式中具有代表性。外江班进入一地演出，无外乎三种情况：演完走人、就地散班和本地化后长留生根。为了"留下来"，外江班会在从艺人员、舞台艺术甚至文化习俗上进行"在地化"改造。从上文的论述中不难看到，外江戏在广州、潮州和梅州都存在明显的本地化过程。就伶人本地化而言，广州的外江班在同光年间基本实现了本地化，外江梨园会馆碑刻上艺人的姓名带有明显的粤地色彩，这种情况也体现在潮州外江梨园公所的碑刻上。清末及民国时期，大埔等地也开办过培训外江戏童伶的班社。晚近，外江戏改名汉剧后进入梅州地区，其艺人更是以大埔、梅县等客家人为主体。① 因为如此，冼玉清先生单列一种外江班的类型——外江本地班。② 这类型的戏班，正是外江戏本地化进程中最坚实的主体，他们承担起外江戏舞台艺术改造的重任。

基于此，我们看待外江戏本地化改造问题，尽管是同一个结果——促成本地化戏曲品种的诞生，却有外江班与外江本地班两个不同的向度。若从外江班的角度看，它的本地化改造就是对本地艺术的吸收，当然也包括采用当地方言对舞台常年语言的改造。如潮州的外江班，为拉近与粤东观众之间在艺术理解上的距离感，不仅吸收高雅的丝弦汉乐，同时也吸纳当地婚丧庆典时吹奏的中军班音乐及粤东民歌小调入戏，成为汉剧音乐的重要补充。另一方面，从外江本地班而言，外江戏本地化则是对外江戏艺术的保留，如广州的外江本地班，既保留了本地班原有声腔梆子，又融合了外江戏的皮黄。道光年间杨掌生《梦华琐簿》说："大抵外江班近徽班，本地班近西班"③，"西班"即指西秦梆子腔，而

① 参康保成、陈志勇《广东汉剧与客家文化》，《学术研究》2008 年第 2 期。
② 冼玉清《清代六省戏班在广东》，《中山大学学报》1963 年第 3 期。
③ 张次溪编《清代燕都梨园史料》，第 350 页。

第十二章 皮黄声腔在岭南的传播及其意义

当大批演唱皮黄的徽班、湘班（衡阳班、祁阳班）、赣班进入广州，本地班又融汇皮黄调，故早期的粤剧声腔就是梆子和皮黄的结合体——梆黄。

为了融入本地戏曲文化习俗中，广州、潮州的外江班都曾改祀自己的行业神信仰。清代外江梨园会馆倡建之始，目的在于供奉戏神，营造共同的家园，让"四方流寓者，岁时伏腊咸得聚于斯堂"①。无论是昆、弋还是徽班都是祭祀老郎神的，故广州外江梨园会馆外堂供奉的是老郎祖师（后堂是斗姆星君），但本地班供奉的粤剧戏神有华光大帝、田窦二师、谭公爷和张五师父等多种。潮州的外江班，原来也是信仰老郎神，后来也同潮音戏合流，改奉田元帅为戏神。

据上可见，舞台语言、声腔音乐、信仰习俗的改换，是外江班在岭南作"本地化"改造最直接的措施，也是它们"留下来"生根发芽、开枝散叶，融入当地戏曲演出生态中最有效的方式。

其次，外江班与本地班所构成的大戏与小戏关系，是各地戏曲生态圈普遍现象，但岭南的情况更具典型性。外江班能在进入广州、潮州、梅州之后立稳脚跟，表明它们对于已存在的本地戏班而言是一种优势文化。外江戏行当齐全、剧目丰富、表演精湛、音乐高雅、唱念官话，处处透露出"雅"的文化品性，它们是观众眼中的"大戏"。相对而言，本地班艺术粗率、行当简单、土音啁哳，充斥着鄙俚闹热粗浅"俗"的气息。客观上，外江班与本地班构成了"大戏"与"小戏"的对峙关系。这种情况在广州体现为外江班与本地班，在潮州体现为外江戏与潮音戏，在梅州体现为汉剧与客家山歌剧，即便在全国范围内也颇为普遍，如在汉口体现为汉剧与楚剧（黄孝花鼓）、在沙市体现为汉剧与荆河戏，在石家庄体现为京剧与评剧，在合肥体现为徽剧与黄梅戏之间的存在形态。

由于艺术品位的不同，大戏与小戏在观众群体上会自然分层，大戏主要占据城中官宦士商堂会及大型祭祀活动的演出市场，而本地班则流动于郊县、属县的乡间村落市场。即便同在城中，观众群体也呈现明晰的限界，如清代的汉口，汉剧的观众群体集中于有钱有闲的市民，而楚

① 清乾隆二十七年（1762）《广州外江梨园会馆碑记》，见广东省文化局戏曲研究室编《广东戏曲史料汇编》第一辑，1963 年内部印刷，第 36 页。

剧（花鼓戏）忠实的观众则是一批下层苦力"草鞋帮"，当时的竹枝词记曰："俗人偏自爱风情，浪语油腔最喜听。土荡约看花鼓戏，开场总在两三更"，"一把散钱丢彩去，草鞋帮是死忠臣。"① 大戏作为优势性的戏剧艺术，给地方小戏更多滋养，楚剧在民国初年进入武汉城里，就向汉剧展开全方位的学习，改变自身"三小戏"的格局，成长为能演连台本戏的"大剧种"。其实，清末民初潮州的"外江戏"与潮音戏之间的关系很类似于湖北的汉剧与楚剧。潮音戏很善于向"外江戏"学习，借鉴外江戏在戏曲剧本、舞台艺术、音乐唱腔、器乐伴奏等方面的长处②，艺术水平得到很大提高，逐步受到本地观众的欢迎，戏金额度有大幅提升。同光年间外江戏繁盛时，"假若祀神赛会，其原定系聘演四大班的，及后因故障而改聘潮音，则依例凡四大班一台，潮音须增抵一台半。"③ 可是到了潮音戏崛起，"声誉较著者如三正顺、老怡梨等，演唱一宵，索价常在二百金之谱，犹时有争聘之事。"而相应的外江班的戏金，则要低得多，"每届春日神游，外江班纷纷由梅属客地莅潮待聘，每日索价三十余元"④，不及潮音班 1/6。可见，"大戏"与"小戏"之间艺术层次和戏班规模是相对而言，是动态变化的，不仅体现在艺术的交流互融，也体现为演出市场的此消彼长。

再次，方言是地方剧种的显现特征，同时也是地域文化和族群认同的纽带，这在岭南的三大剧种粤剧、潮剧和广东汉剧上体现得尤为突出。语言不仅是人类最重要的交际工具，同时也是地域文化的重要载体。语言在形成和发展的过程中，因民族的、地域的、民俗的、社会的诸多因素影响，会形成多种不同的方言系统。方言必将成为地域性风土人情、民俗习惯、婚姻制度、宗教信仰等文化信息的载体，它的言说方式、语词特色、行腔风格甚至专用词汇，都会若隐若显地折射出本地域聚居族群的社会文化及共同心理结构。当方言作为地方戏剧的舞台唱念语言，它特有的文化品格会通过舞台艺术形象的呈现而得以展示。具有地方特色的历史文化、地域风情和审美习惯，通过演员方言的唱念与演

① 朱伟明、陈志勇编《汉剧研究资料汇编》，武汉出版社 2012 年，第 4 页。
② 参看陈志勇《广东汉剧研究》，第 263－266 页。
③ 萧遥天《民间戏剧丛考》，第 12 页。
④ 谢雪影《潮梅现象》，第 195－196 页。

绎，搭建了一个演员与观众间心领神会的文化心理场。扩展开去，方言不仅是演员与观众之间传达戏境的有效孔道，而且成为了传播与诠释族群内部文化传统的重要方式。故而，在一定程度上，地方戏因为方言的运用，成为展现地方人文信息和历史传统的一张名片。

自从清末民国时期，粤剧完成改官话为"白话"，它就逐步在南粤民众心中成为岭南文化的杰出代表，也无形中成为维系海内外两千多万广府民裔的重要文化纽带。潮剧也是如此，萧遥天先生提出：潮音戏之所以成为潮汕人族群文化的联系纽带，很大程度上归功于使用了潮州方音，"潮音戏的唱曲和宾白，概用乡土方言，此即为构成乡土戏的主要条件。盖凡一种戏剧，其中各种艺术成分的综合，犹如散颗珍珠，方言如线，必赖以贯串之，方能自成形式而为乡土戏剧。"① 族群对戏剧的认同，很大程度上依赖于地方戏方言的使用。清末民初，当大量粤东潮、客人到南洋谋生时，潮剧和粤东"外江戏"也如影随行。不仅国内有大量潮剧、外江戏班前去东南亚潮属、客属聚居地演出，当地的华侨也自娱自乐组织乐社。业余之时，潮属华侨弹唱潮剧、潮乐，客属侨民则玩赏外江戏、外江音乐。因此，"华语戏曲，在东南亚的华侨群体中，扮演着很重要的社会文化功能的角色。在东南亚多元种族的文化环境中，以族群方言为基础的家乡戏曲，某种程度上，成为了保持自身族群内聚力和文化身份识别的重要武器。"②

本章小结

由于粤剧、潮剧、广东汉剧与生俱来的文化品格，已经被岭南的三个大的族群广府人、潮汕人和客家人认同为自己族群的代表性戏剧，故而2016年我们在新加坡国立大学访问时，容世诚教授特别强调从国族文化建构和认同的角度，审视岭南三大剧种在新加坡不同人群、不同社团中的独特文化功能。抛开新加坡华人社群特殊的国家政治和文化政策的背景，新加坡华人对岭南三大剧种自我皈依更能说明：方言剧种所负载的地域文化信息，已经成为人群祖地身份辨识和族群认同的重要途

① 萧遥天《民间戏剧丛考》，第46页。
② 陈志勇《广东汉剧研究》，第329页。

径。由此角度视之,外江班与外江戏的进入岭南并实现"在地化"的转化,已经不是一个简单的戏曲史现象,在时间的催化下已经演变为辨识地域族群的重要标记,成为民间话语系统下重要的地方文化事件。

附录一：《钵中莲》写作时间考辨

玉霜簃藏《钵中莲》是一部很重要的剧本，剧中的一些地方声腔的信息，对考察地方剧种缘起至为关键，例如【西秦腔二犯】的出现，成为研究秦腔早期历史的重要文献，故而有些时候更愿意将之视为戏曲声腔史料。

玉霜簃是京剧名家程砚秋先生的斋号。1933年杜颖陶先生首次在《剧学月刊》（二卷四期）上公布该剧本，而广为流传则得益于1985年孟繁树、周传家编校《明清戏曲珍本辑选》的刊行。一则史料的学术价值，首先取决于其时间的确定性。焦文彬根据剧中第一出观音上场白"今当下界大明天下嘉靖壬午春朝"语，将玉霜簃藏钞本《钵中莲》的写作时间定在明嘉靖年间①。而更多的研究者有不同看法，《明清戏曲珍本辑选》在"编校说明"中指出："玉霜簃藏钞本《钵中莲》传奇，计二册，不分卷，十六出。不署作者姓名。末页有'万历'、'庚申'印记，由此可知其为明万历四十七年钞本。"②《珍本辑选》这一说法源自杜颖陶《剧学月刊》二卷四期《记玉霜簃所藏钞本戏曲（续）》一文对《钵中莲》的解题：

> 《钵中莲》，二册，不分卷，共十六出，末页有"万历""庚申"等印记。未著录作者姓名。此剧演王合瑞及其妻殷凤珠事，《王大娘锯大缸》一剧，即此本里的一出。③

① 焦文彬《从〈钵中莲〉看秦腔在明代戏曲声腔中的地位》，《梆子声腔剧种学术讨论会文集》，第55页。
② 孟繁树、周传家编校《明清戏曲珍本辑选》"编校说明"，第2页。
③ 杜颖陶《记玉霜簃所藏钞本戏曲（续）》，《剧学月刊》2卷第4期，1933年4月。

于是，自1933年《钵中莲》在《剧学月刊》刊载后，研究者均认同"万历写作说"。惟胡忌先生晚年发表于《戏剧艺术》的《从〈钵中莲〉传奇看"花雅同本"的演出》一文，对《钵中莲》写作年代提出了质疑①，遗憾的是未能引起学界的重视。笔者结合胡忌先生论文提出的证据，进一步考辨玉霜簃藏《钵中莲》的写作时间。

一、《钵中莲》戏剧形态上的诸多特例

传奇作为一种戏曲样式，不仅有其自身独特的音乐体制，同时也有其规范化的剧本体制。体制规范一旦形成，在一段时间内具有相对的稳定性。但将《钵中莲》放到万历年间考察，却发现它在戏剧形态上存在诸多破例。

依据这一原则，先从传奇剧本长度来考察《钵中莲》。明万历时期，传奇的长度基本在三十出以上，鲜有二十出以下的传奇剧本。据郭英德先生的统计，从万历五年至顺治八年传奇发展的勃兴期，现存的203个剧本仅有5个剧本为19出以下。② 查《明清传奇综录》统计的这五个篇幅在二十出以下的传奇，除16出的《钵中莲》之外，分别是袁于令的《长生乐》，朱葵心的《回春记》，阙名之《南楼传》《锦囊记》。

先抛开《钵中莲》不论，除朱葵心的《回春记》存1卷14折明崇祯十七年（1644）序刻本外，其余三个传奇都只存清抄（刻）本。《南楼传》和《锦囊记》是否是明传奇尚难准确判断，前者仅存清抄本，后者现存乾隆百本张抄本。而袁于令的《长生乐》可以肯定是创作于清人入关之后，其最早的版本为清乾隆四十年（1775）耕心草舍抄、同治四年（1865）曹春山校订本，今藏中国艺术研究院。以上四个传奇中，最早的《回春记》尽管是明末传奇，但也距万历庚申年（1620）二十余年，与万历间文人传奇体制有所差异，也是情理之中的。也就是说，这四个传奇皆是清代演出本，当与原貌有较大改正。总之，从目前所存明代传奇剧本看，尚未发现明万历年间传奇长度在30出以下的实

① 胡忌《从〈钵中莲〉传奇看"花雅同本"的演出》，《戏剧艺术》2004年第1期。
② 郭英德《明清传奇史》，江苏古籍出版社1999年，第330－331页。

例。如果将长度为 16 出的玉霜簃藏《钵中莲》传奇写作时间定在万历年间,那么它是唯一的特例。

次之,就万历期间传奇剧本的基本体制来看,《钵中莲》也与众不同。考量玉霜簃藏《钵中莲》传奇,在题目、开场、下场等方面,皆为万历时期传奇体制的不合。一是题目。明代传奇开头必有韵文四句,用来总括剧情大纲,叫做"题目"。明中叶以后,传奇不再首标题目,而在副末念完开场白之后,多了四句下场诗。这四句下场诗,就是由题目转化而来。如《牡丹亭》第一出题目为:"杜丽娘梦写丹青记,陈教授说下梨花枪。柳秀才偷载回生女,杜平章刁打状元郎。"此四句基本涵括了剧情的大意。然而玉霜簃藏《钵中莲》传奇却无,第一出《佛口》即是众角色引"老扮观音执拂尘上",老念【诵子】"潮音洞外海涛来,紫竹深处霁色开,普渡慈航登彼岸,圣辉先是现莲台。(合)南无佛,南无观世音菩萨。善哉,善哉!"后接老旦所唱【番竹马】只曲。这样的开场与一般传奇的"开宗"或"家门"大不相同。二是开场诗。明清传奇在进入正戏之前,用一两阕小曲,多用【西江月】、【鹧鸪天】、【蝶恋花】、【满江红】等曲(词)牌,开宗明义地介绍创作意图或剧情大意。《钵中莲》传奇不仅一改明清传奇副末开场的基本的体制,而且径以老旦登场,并无定场诗。三是人物下场诗。在每出戏结尾,由在场角色念诵两句或四句韵语,然后下场,谓之"下场诗"。至晚明,文人传奇尤喜"集唐",多集唐人诗句为下场诗,清初的戏剧家如洪昇等,也亦步亦趋。然观之《钵中莲》,全剧并无下场诗,仅标(下)字的科介提示,更毋论集唐体之下场诗。

传奇体制是在对南戏的改造中逐步摸索建立的。同样,突破传奇体制规范,也是一个渐变的过程。对于明传奇体制规范而言,万历朝相对是较为稳定的时期,若玉霜簃藏《钵中莲》是万历间传奇,那么在体制上的诸多突破,显然与这一时期传奇的基本面貌格格不入。凿枘不合,或在暗示《钵中莲》传奇非万历时期的戏剧作品。这一推测,还可以从《钵中莲》剧中的内证获得进一步地证明。

首先,就曲词、曲牌联套方式来看,《钵中莲》的一些曲词借用于清初传奇。胡忌先生发现《钵中莲》第十四出贴、净的一段对白:

(贴)【尾声】今朝急切休留恋。

（净）今晚不及，到底几时来？
　　（贴）待等时来风便。
　　（净）有了上，等我索性串完。吓，殿下！那时同向金门把诏传。

　　这里借用了清初朱佐朝《渔家乐·藏舟》的原词。《藏舟》的【尾声】如下："从今扮做渔家汉，待等时来风便。那时同向金门把话传。"据此，胡先生得出结论说："朱佐朝的时代应略晚于李玉，它是苏州派剧作家的中坚；《藏舟》一出今天仍经常在昆剧舞台上演，《钵中莲》的借用自在情理之中。这一条算得上是铁证，证明《钵中莲》这个抄本时代应在康熙中期创作的《渔家乐》之后（可暂时推想在1700年前后）。"① 胡忌先生的创见与笔者的观点不谋而合。

　　曲牌连缀方式的不同处理，不同时间段可能会有较大的差异，考察这种特征差异，或可成为判断不同剧目写作时间的重要途径。曲牌连套的独特方式，往往因为某一名家名作的广泛流传，视为"规范"，而竞相沿袭、使用。胡忌先生发现，《钵中莲》第五出曲牌连套方式：【粉蝶儿】→【泣颜回】→【石榴花】→【泣颜回】→【斗鹌鹑】→【扑灯蛾】→【上小楼】→【扑灯蛾】→【尾】，与《长生殿》最著名的一出"惊变"完全相同。他认为这是玉霜簃藏《钵中莲》创作于《长生殿》之后的铁证。②

　　但是这里有一个问题：为什么说《钵中莲》沿袭《长生殿》，而不是相反呢？这是因为在《长生殿》出现之前，曲家在使用这套弦索时，往往讹误甚多，而在《长生殿》之后，这种现象基本上绝迹了。对于《长生殿》之前，往往"杜撰调名传讹袭舛"的现象，徐灵昭在《长生殿》康熙刻稗畦草堂本这套曲牌的批注中予以批评："此调□于《小扇轻罗》，时人喜唱之，作者亦多效之，但【石榴花】【斗鹌鹑】【上小楼】诸曲，皆多衬字重句，【扑灯蛾】又用别体，不识曲者遂杜撰调名传讹袭舛，今悉正之。"徐氏在【斗鹌鹑】曲时评曰："此调时人讹作【黄龙衮犯】，非，不知即【斗鹌鹑】，但多添字添句帮唱耳。"评【扑

① 胡忌《从〈钵中莲〉传奇看"花雅同本"的演出》，《戏剧艺术》2004年第1期。
② 胡忌《从〈钵中莲〉传奇看"花雅同本"的演出》，《戏剧艺术》2004年第1期。

灯蛾】曲时指出:"此调时人讹作【北叠字犯】,非。亦是【扑灯蛾】,乃《风流合三十》格也。……碜磕磕句不叠唱亦可。"事实上,明末清初的"时剧"在联套上确实有不少讹犯之处,如李素甫《元宵闹》第26折,范希哲《偷甲记》第36出,将【斗鹌鹑】曲讹作【黄龙衮犯】;李玉《清忠谱》第23折,李渔《怜香伴》第11出,吴伟业《秣陵春》第22出则将【扑灯蛾】曲讹作【北叠字犯】。《长生殿》完成于康熙中期,演出轰动在康熙二十七年(1688),而此后的传奇在这两套曲牌运用上,则很少出现的"杜撰调名传讹袭舛"的现象。这一情况能很好说明《钵中莲》第五出曲牌连套方式是沿袭《长生殿》,而不是相反。

其次,《钵中莲》剧中道情【耍孩儿】曲牌的使用,也与清代的情况相符。

《钵中莲》第一出末扮道人敲渔鼓执简板,唱道情,【耍孩儿】"道情儿,上古传。论人生,善为先。昭彰报应原非浅,贪财斗气多遭怨,恋酒迷花易弃捐。须及早知龟勉也,只为心肠易变,唱一曲醒世良言。"回顾道情曲调的演变,唐宋时期有七言道情诗,宋金时期有道情词,词牌名为【捣练子】、【满庭芳】、【步虚词】等。元代有道情散曲,形式包括小令和套曲,曲牌有【叨叨令】、【殿前欢】、【普天乐】等。明代道情则多用【普天乐】、【浪淘沙】等曲牌,如《韩湘子全传》,又名《韩湘子十一度韩昌黎全传》,是由万历天启年间杨尔曾编写的一部通俗小说。在这部小说中,多见【挂枝香】、【黄莺儿】、【浪淘沙】等曲牌,未见【耍孩儿】。

【耍孩儿】广泛被用作道情曲牌,是康熙年间或稍后的事情。蒲松龄《聊斋小曲集》中有一首注明为"聊斋随手抄"的"道情"云:"鼓逢逢,第一声莫争喧,仔细听,人生世上浑如梦,春花秋月消磨尽,苍狗白云变态中。游丝万丈飘无定,诌几句盲词瞎话,当作他暮鼓晨钟。"就是一支【耍孩儿】道情曲。雍乾年间江苏兴化人郑板桥用小曲【耍孩儿】写的一组"小唱"(又称《道情十首》),皆是"觉人觉世"之作。笔者按:作者在卷尾题记作于雍正七年。今举其一:"老渔翁,一钓竿,靠山崖,傍水湾,扁舟往来无牵绊。沙鸥点点轻波远,荻港萧

萧白昼寒，高歌一曲斜阳晚。一霎时波摇金影，蓦抬头月上东山。"①这支曲子，虽未标明曲牌，但显见是【耍孩儿】曲牌。稍后徐大椿所作的《迴溪道情》（今存道光重刻本）38首，也广泛使用【耍孩儿】曲牌。康熙朝之后，【耍孩儿】曲牌在道情曲中使用频率最高。据昝红宇统计清咸丰九年刻本《九度文公道情全传》共使用了道情曲牌20种，其中以【耍孩儿】、【步步娇】、【清江引】为主，【耍孩儿】出现了100多次，【步步娇】41次，【清江引】34次。②而在《钵中莲》中，唯一的一支道情曲，就选择【耍孩儿】，这正与清代道情曲牌使用的情况相符合，再次从侧面说明玉霜簃藏本《钵中莲》不会是明代演出本的事实。

二、《王大娘补缸》与《钵中莲》的关系

《钵中莲》传奇除昆腔外，还出现了六种地方戏曲声腔：1. 弦索（第三出），2. 山东姑娘腔（第三出），3. 四平腔（第三出），4. 诰猖腔（第十四出），5. 西秦腔二犯（第十四出），6. 京腔（第十五出）。从文献来看，这六种声腔除弦索腔、四平腔早在明代中叶以前已经存在外，其余四种的名称最早出现的时间都不在明代，而皆在康熙年间及其后。

1. 山东姑娘腔。姑娘腔最早见于乾隆时李振声《百戏竹枝词》："绵驹讴已绝高唐，舞态千迥也断肠。唤呐一声无艳笑，春闲肯负唱'姑娘'？"其注云："（唱姑娘）齐剧也，亦名姑娘腔，以唢呐节之，曲终必绕场宛转，以尽其致。"③又据卢前《读曲小识》所记录，乾隆元年抄本《情中幻》第五出《幻合》中运用了【姑娘腔】的"牌调"④。惜原剧已散佚。

2. 诰猖腔。不知所出，为民间小调无疑。焦文彬认为是山东高昌

① 郑板桥《郑板桥集》，上海古籍出版社1982年，第150页。
② 昝红宇《清刻本〈韩湘子九度文公全本（道情全传）〉简论》，《沧桑》2009年第1期。
③ 杨米人等著、路工编选《清代北京竹枝词（十三种）》，第150页。
④ 卢前《卢前曲学四种·读曲小识》，中华书局2006年，第103页。

地名的音转①，可参。诰猾腔首见于《钵中莲》殷凤娇与补缸匠调情时所唱，疑即"王大娘补缸调"。除之，目前还没有记录有"诰猾腔"名称的文献早于清康熙年间。

3. 西秦腔二犯。西秦腔之名，虽见于乾隆年间的各种文献，如刊刻于乾隆五十年（1785）《燕兰小谱》，有载："蜀伶新出琴腔，即甘肃调，名西秦腔。其器不用笙笛，以胡琴为主，月琴付之，工尺咿唔如话。"② 但早在康熙年间刘献廷《广阳杂记》卷三有载："秦优新声，有名乱弹者，其音甚散而哀。"③ 根据秦腔的发展历史看，这里"其音甚散而哀"的"秦优新声"就是西秦腔。但是，目前也尚未有明确的文献记载犯调西秦腔的情况。

4. 京腔。京腔是弋阳腔流传到北京后，和当地语言相结合而形成的地方声腔，亦称高腔、弋腔。京腔之名，最早见于清康熙二十三年（1684）王正祥所撰《新定十二律京腔谱》，谓："（京腔）盛行于都下。"同时的江苏宝应人刘中柱有《元夜》诗云："飞扬跋扈京腔戏，宛转回肠吴下箫。"说明燕都京腔与昆腔并驾齐驱。康熙三十二年，苏州织造李煦为讨好皇帝，欲教成一班弋阳腔子弟进贡朝廷，但在各地都没找到好的弋阳腔教师，只得奏请朝廷支援，由朝廷派了一位名叫叶国祯的教习来到苏州教戏。④ 康熙三十五年，王阮亭奉命出都公干，群僚公宴饯行，演京腔《摆花张四姐》侑宴。⑤ 正因康熙朝内宫对京腔的喜爱，所以杨静亭《都门纪胜·词场序》云："我朝开国伊始，都人尽尚高腔。"⑥ 继后乾隆年间的北京剧坛，也曾出现过京腔"六大名班，九门轮转"的盛况，此是后话。

从以上山东姑娘腔、诰猾腔、西秦腔、京腔四种声腔的名称首见于康熙年间或其后文献的事实来看，《钵中莲》传奇出现的年代也不会早于康熙朝。

① 焦文彬《从〈钵中莲〉看秦腔在明代戏曲声腔中的地位》，《梆子声腔剧种学术讨论会文集》，第55页。

② 安乐山樵《燕兰小谱》卷五，张次溪编《清代燕都梨园史料》，第46页。

③ 刘献廷《广阳杂记》卷三，汪北平、夏志和点校，第152页。

④ 《苏州织造李煦奏折》，沈云龙主编《近代中国史料丛刊续编》第45辑，台湾文海出版社1981年影印，第4页。

⑤ 焦循《剧话》，《中国古代戏曲论著集成》第八册，第154页。

⑥ 杨静亭辑录《都门纪略》卷上"词场序"，道光二十五年（1845）初刻本。

进一步考究以诰猖腔、西秦腔为主要腔调的《王大娘补缸》与《钵中莲》全本的关系发现，《钵中莲》传奇"万历写作说"更不可靠。玉霜簃藏《钵中莲》传奇十四出，叙贴旦殷凤娇变作人形，来到人间补缸，碰到补缸匠顾老头。顾虽年过半百，却"堪爱风流"，与殷氏调情吊膀子。只因被"俏娇娘"美色所迷，失手打碎了殷氏的缸，顾被显出鬼形的殷氏所吓，仓皇逃走。此出戏俗称《王大娘补缸》。

在清代地方戏中，《王大娘补缸》不仅作为民间小调，更以旦丑二小戏，广为流传。乾隆年间，《王大娘补缸》被时人当作"杂"剧，与《看灯》《吊孝》《卖胭脂》《骂鸡》《亲家母探亲》等小戏，成为戏剧舞台上常演不衰的剧目。约成书于乾隆五十五年的《燕兰小谱》卷二咏郑三官："吴下传来【补破缸】，低低打打【柳枝腔】。庭槐何与风流种，动是人间《王大娘》。"原注："是日演《王大娘补缸》，杂剧中如《看灯》《吊孝》《卖胭脂》《骂鸡》，何王氏之多佳话耶？"①《燕兰小谱》记载的是北京剧坛盛演《王大娘补缸》的情形，"吴下传来【补破缸】"一句又可从记述同时期南方剧坛情况的李斗《扬州画舫录》得以印证。是书卷十一"虹桥录"下云："后以下河土腔唱【剪靛花】，谓之'网调'。近来群尚【满江红】、【湘江浪】，皆本调也。其【京舵子】、【起字调】、【马头调】、【南京调】之类，传自四方，间亦效之。而鲁斤燕削，迁地不能为良矣。于小曲中加引子尾声，如【王大娘】、【乡里亲家母】诸曲。"②《画舫录》真实记录了民间小调辗转各地流传，与流传地乡音、曲调相结合、改造的情况。《扬州画舫录》著录【王大娘】曲的文字也被姚燮《今乐考证》"小曲"条所抄录："于小曲中加引子、尾声，如《王大娘》《乡里亲家母》诸曲。"③《王大娘补缸》同时还作为"小戏"被姚燮《今乐考证》著录，见该书"著录四"之附录《燕京本无名氏花部剧目》④。此外，乾隆间王廷绍所编《霓裳续谱》卷八之【西腔】，对比曲文，即为《锯缸》。这些乾隆时期的文献说明，《王大娘补缸》在这时期，既以小调也以小戏的形式广泛

① 张次溪编《清代燕都梨园史料》，第20页。
② 李斗《扬州画舫录》，汪北平、涂雨公点校，第257页。
③ 姚燮《今乐考证》，《中国古典戏曲论著集成》第十册，第22页。
④ 姚燮《今乐考证》，《中国古典戏曲论著集成》第十册，第183页。

流传。

稍后，民间流传的《王大娘补缸》戏传入宫廷。由杜颖陶捐赠中国艺术研究院、署名"旧小班"字样的嘉庆年间的《钵中莲》，就是宫廷御本。它是十六出玉霜簃藏《钵中莲》传奇的改编本，尽管只有四出，却很好地保存了玉霜簃藏本有关王大娘补缸的情节，也可视为《王大娘补缸》戏出流变的重要环节。嘉庆、道光年间著录"王大娘补缸"曲调的文献还有：嘉道间华广生编述的《白雪遗音》卷三有【赐儿山】曲牌，"和聚堂"高记《歌样曲儿》中辑有【钉缸】、【王大娘】。而《补缸》还以《百草山》剧著录于退庵居士（文瑞图）所藏道光四年（1824）庆升平班戏目之中。① 嘉庆、道光以后，收录或著录【补缸调】及《王大娘补缸》戏的文献更为多见，如同治七年（1886）江苏巡抚丁日昌查禁淫词小说目录、余治《得一录》卷十一"禁唱曲（戏）"目中皆有《王大娘补缸》。光绪十四年（1888）蓍月明记重抄《修缸》，其中有白有唱，唱的是【琐拿正调】。光绪三十年（1904）嘉兴吴澄甫辑《丝竹小谱》卷下有【大补缸】；宣统二年（1910）郭仲文手抄《三弦谱》中收录了《锯缸》的工尺谱；民国时刘复、李家瑞编《中国俗曲总目稿》也著录有【锯大缸】。② 除以上这些文献之外，各地地方戏以《王大娘补缸》为题材改编的剧目，从南到北的剧种，几无遗落。

审视《王大娘补缸》小戏与《钵中莲》传奇之间的关系，有两种可能：（一）吸入。《王大娘补缸》广为民间流传，后被艺人揉入《钵中莲》传奇中；（二）析出。《钵中莲》传奇第十四出"王大娘补缸"为民众喜闻乐见，后被艺人改编为各地方戏中的旦丑小戏。两种可能性，存在"补缸"小戏在《钵中莲》传奇之前还是之后广泛流传的时间差别。就以上分析来看，无论是"补缸"调还是"补缸"小戏，都是在清代中叶兴起的。若《钵中莲》在万历年间已经面世，那么其经典的"补缸"调或"补缸"戏，应该会在民间广为流传；既然是广为流传，应有文献记录在案才符合逻辑。可是，实际情况并非如此，万历末年至清中叶的100多年间，没有发现任何关于"补缸"调或小戏流播

① 周明泰《道咸以来梨园系年小录》，中国戏曲艺术中心，1985年内部印刷，第7页。
② 参见板俊荣《明万历抄本〈钵中莲〉之【补缸调】的词谱考释》，《交响》2009年第6期。

的记载；而这一曲调或小戏突然在清代中叶涌现后，文献记载却不绝如缕。所以，笔者认为根本不存在因《钵中莲》传奇的盛演而析出"补缸"戏出的可能性。更接近事实真相的是，因为"补缸"小戏或曲调广受欢迎，而被民间艺人改编进《钵中莲》传奇中。这也进一步说明，玉霜簃旧藏《钵中莲》传奇的写作年代，当是清代中叶，或距此不会太远。

三、"补缸"戏出与全本的"不协调"

玉霜簃藏《钵中莲》第十四出"补缸"，因为使用了两种民间小调【诰猖腔】和【西秦腔二犯】，受到地方戏研究者的广泛关注。然而这两支民间小调的审美特征、情节内容和音乐风格，却和全本《钵中莲》迥然有别。

首先，就情节模式来看，"补缸"与前后情节存在明显的不协调性，显得很生硬。廖奔先生即认为："补缸一节调情小调插在里面非常生硬，违背了剧中的情节逻辑。只能理解为这是楔入的痕迹。我颇怀疑作者即因为'王大娘补缸'小调的风行，托为故事而搬上戏台，才产生了这本传奇。"① 廖先生指出"补缸"戏出与《钵中莲》全剧在情节上违背逻辑，是"楔入"的外来文本，显然是独具只眼。的确，即便删去"补缸"一出，不仅丝毫不影响《钵中莲》情节的完整性，反而会使全剧情节更为紧凑和流畅。

其次，玉霜簃藏《钵中莲》传奇语言风格雅俗莫不至极，雅者诘屈聱牙，俗者如《补缸》俗不可耐，直至下流不堪。反差之大，不得不使人怀疑"补缸"戏出为伶人所掺入。

玉霜簃藏本第十四出《补缸》补缸匠顾老头与变为人形的殷凤娇调情，其中不少打诨俗不可耐，如"（净）小娘子，你的东西到底大的是小的？""（净）我晓得你的□□，你也该晓得我的□□。""（净）阿呀，前头一条缝，后头一个洞；我的钻子小，叫我那介弄！""（净）小娘子，你到底要补前头，要补后头？""（净）没有什么来赔补，只好当面脱衣裳。"这些打诨，因为下流，在嘉庆本中均被删去。

但从整体而言，玉霜簃藏本《钵中莲》语言风格又是雅训的，当

① 廖奔《中国戏曲声腔流源史》，人民文学出版社2012年，第96页。

为文人所创作。如第二出"思家"生所唱几支曲子,【临江仙】"陶渔耕稼纵论争夸,人生遭落魄,聊且度华年。"【如梦令】"自是栖迟异地,俯仰全无惬意;身体幸平安,刻感佛天遮庇!生计生计,勉强土窑萍寄。"【解三醒】"料山荆必高身价,岂胡为迹类杨花!纵为人转背难拿,把乱嫌猜自认先差。若果是鸳鸯浪打分南北,那时节拼此形孤,誓出家,无虚假。"第九出"神哄"钟馗的唱词:【临江仙】"忆自金门赴试,中途忽变芳颜,胪传惊驾落孙山;捐躯魂缥缈,后宰沐恩颁。职掌降妖伏怪,平安永镇人间。六神虽算是同班,一般图祭祀,谁破半钱悭了?"【五煞】"恁道是杳沉沉断宝香,冷清清守后门,天中像挂华堂镇,芽茶蕴玉偕花献,角黍包金杂俎陈。"这样的唱词,民间艺人是很难写出的。甚至个别的词语还存在掉书袋的情况,如第二出,"山荆"为妻子的谦称;第六出,以"尊阃"为尊嫂的书名语,因"阃"可指古代妇女居住的内室,实在文雅。后至嘉庆删节本已删除不用了。

 胡忌文还举出押韵难的例子,以证明玉霜簃藏本《钵中莲》原本当出自文人之手。他说"仅据第十一出《点悟》使用黄钟宫【醉花阴】南北合套,北曲全用'车蛇'韵,南曲则用'欢桓'韵。我敢说,凡是'伶工'是决不会有此举动的。"① 稍涉音律皆知,"车蛇"韵与"欢桓"韵,在南北合套中押韵之难。

 唱词雅驯,典故频出,时押险韵,都让人相信玉霜簃藏本《钵中莲》应有一个出自文人之手的原本。同时,《钵中莲》越典雅,鄙俗的《补缸》一出越显得与全剧不协调,也越让人怀疑其系后世掺入。

 又次,玉霜簃藏《钵中莲》传奇全本仍以昆曲的曲牌体为音乐演唱形式,但例外的是第十四出中小调【诰猖腔】、【西秦腔二犯】所用板腔体已趋成熟,二者共同构成"花雅同本"的音乐面貌。若将这一面貌裁断在明万历年间出现,那么中国古代戏剧史的很多问题需要重新审视。

 板腔体是以一个板式为基础,通过节拍、节奏、速度、旋律等的变化,生成不同形态板式的组曲方式,它与以曲牌联套组成音乐单元的曲牌体最大不同是齐言组句,采用一腔多曲的通用腔。《补缸》一出,通折只用了【诰猖腔】和【西秦腔二犯】两个腔调,【诰猖腔】共有104

① 胡忌《从〈钵中莲〉传奇看"花雅同本"的演出》,《戏剧艺术》2004年第1期。

句唱词,【西秦腔二犯】则有 28 句,充分体现了板腔体以腔调为主,一腔多曲的基本特征。抄录【诰猖腔】起首几句可证:

（净）忙将担子来挑起,挑起担子走街坊。前街走到后街上,不觉来到王家庄。
（贴）王大娘,出绣房,忽然门外叫补缸。双手开了门两扇,那边来了补缸匠。
（净）闻知你家有缸补,借你宝缸来开张。
（贴）大缸要钱几多个? 小缸要钱几多双?
（净）大缸要钱一百二,小缸要钱五十双。
（贴）一百二,五十双,再添几个买新缸。
（净）新缸那有旧缸好? 新缸那有旧缸光?

显然【诰猖腔】、【西秦腔二犯】二调所用曲调形态,已经符合了板腔体的基本特征。然而,翻检乾隆年间钱德苍编辑的《缀白裘》剧集,可以发现第六集、十一集收入不少地方戏出。在第十一集中,所收入的"秦腔""西秦腔"曲段,仍是齐言与长短句并存。如《闹店》【秦腔】"堪笑奴才直恁歹,大胆痴愚惹祸灾,教人气忿难宁耐!"《夺林》【秦腔】"贼子多强暴,为甚前来厮闹,管叫你性命难保。"又,《搬场拐妻》【西秦腔】"这春光早又是阑珊,阑珊归去也,梨花箨,柳絮飘飘何方歇? 去匆匆,捱过一春节。春愁,春愁向谁说? 叹离家,背祖业,心儿里忍饥渴,听鸟儿巧弄舌,送春归,何苦人又别?"同剧又一支【西秦腔】"挽丝缰,跨上了驴儿背。挽丝缰,跨上了驴儿背。偷睛瞧着小后生,他有情,奴有心,相看,相看,两定情。这姻缘却原来在此存顿停鞭、停鞭慢慢行。"以上实例说明在乾隆年间板腔体,还处于与曲牌体相互借鉴和融合的阶段。这一情况也符合乾隆年间昆曲日衰,花部渐盛,二者竞争中又互相借鉴的状况,如唐英就主张向花部学习,他也曾把花部剧目《大面缸》《十字坡》《梅龙镇》《英雄报》等改为昆曲新戏,闯出了一条雅部与花部相互交融的路子。所以清代中期,唱昆腔的《钵中莲》掺入民间小调或小戏,迎合雅俗风格之变的需求,则是再正常不过的事情。相反,如果说清代中期板腔体还处于与曲牌体在兼容并存、互相融合的阶段,而 100 多年前的明万历年间《钵

中莲》中就已经出现 28 个七言上下齐言句——成熟的板腔体形式——的戏曲形式，就有些违背常理了。

四、判断作品写作时间两个不可靠的证据

在考察《钵中莲》创作年代的过程中，笔者发现判定民间文学作品的写作时间有两个很不可靠的途径，在此值得讨论。

其一，以文学作品对社会历史现实面貌的对应关系来判断作品写作时间，是不可靠的。

文学作品对作家所在的社会现实有多大程度的折射，取决于作家本身。其中的制约因素，不仅复杂，还具有很大的不确定性，因此以作品中社会状况来推考作品写作时间的做法，自然也是不大可靠的。如《儒林外史》第一回讲述故事发生在元末明初，若据此将这部小说的年代定为此时，自然缪之千里。

主张玉霜簃藏《钵中莲》为明万历传奇的马华祥先生，曾在《〈钵中莲〉民间社会思潮探微》一文中，认为《钵中莲》很好地反映了晚明三个社会思潮：一，民间佛教信仰之上升；二，地方家堂神灵崇拜之下降；三，个性解放思潮之涨落。① 的确，玉霜簃藏钞本《钵中莲》，折射出贬道崇佛的社会现状。王合瑞在途中所遇僧尼，都向他灌输佛教教益，劝其皈依佛门。第十一出当王合瑞问及唱道情的道士，儒道释三教，哪教为先？道士却回答："三教各有妙处，佛力更浩大了。"并劝王生："居士，你且把儒道丢过一边。眼前如奉慈悲教，怎不是手操神算？"剧中还有释教徒宣教的【赞子】、【佛经】等曲子，充满了浓郁的劝人向佛为善的氛围。

综观晚明与清前期，佛、道教此起彼伏，甚至有同宠共贬的时候。晚明世宗嘉靖帝既崇佛也佞道，晚年崇道老而弥笃，堪为有明一朝帝王之极。穆宗继位，对道教采取打击、抑制政策。继之神宗万历，压抑道教的局面有所改善。随后的光宗、熹宗、思宗在位时间尚短，国势岌岌可危，但仍对道教的正一道派予以推崇。晚明几朝帝王，尤其以神宗对道教正一教派优渥有加。据卿希泰、唐大潮所著《道教史》介绍，神

① 马华祥《〈钵中莲〉民间社会思潮探微》，《南京师大学报》2006 年第 1 期。

宗皇帝分别于万历五年、二十三年、二十九年分别对正一教派的张国祥本人、其妻、其父母、祖父母进行封赐；又于万历二十六、三十五年敕命张国祥编纂《道藏》《万历续道藏》；还于万历三十八年拨银三万维修龙虎山上清宫。① 而在民间，全真龙门派伍守阳的丹法在社会上产生广泛影响，形成"伍柳派"。这些都说明，道教在万历年间，并没有因为佛教的贬抑而处于消歇的状态。如果硬将万历宗教面貌与《钵中莲》的描写予以对应，却只能得出违背真实的结论。

事实上，贬道崇佛的社会面貌在清代表现更为突出。顺治帝崇佛有加，在位时就有替身修炼。康熙帝即位也曾下诏，明确规定巫师、道士跳神驱鬼逐邪以惑民心者处死，对延请的人同罪，此诏大大抑制了民间道教活动。客观来讲，清朝前期对道教的抑制程度，还是比较宽松的。乾隆即位，这种局面发生了重大改变。乾隆帝先是宣布藏传佛教为国教，道教首领的地位一再被加以降贬，民间道教组织和活动渐趋停滞，道教的处境日渐艰难。② 如《清朝续文献通考》卷八九载：乾隆四年（1739），义奏："嗣后真人差委法员往各省开坛传度，一概永行禁止。"③ 一经发现，真人也一并治罪，限制传道行为。如果真要说玉霜簃藏钞本《钵中莲》体现出"民间佛教信仰之上升"，那这种情形与乾隆年间的宗教情况倒很相似。但是，是否可以将之作为《钵中莲》写作于此期的铁证呢？恐怕也不行。

同样的道理，以民间地方家堂神灵崇拜之下降，性解放思潮等民间文化来与社会面貌相对应，继而作为判断作品写作时间的做法，同样是靠不住的。例如以《钵中莲》中出现卖水果、捕快韩成、补缸匠等好色之徒，及淫荡妇女殷凤娇，来判断这些皆是晚明个性解放思潮的产物，实是缘木求鱼之举。晚明个性解放思潮为上层文人所为，下层社会有影响，也未必大。美国人类学家罗伯特·芮德菲尔德（Robert Redfield）在《乡民社会与文化》中提出大、小传统的概念。所谓"大传统"指的是社会上层、精英或主流文化传统；而"小传统"，则指存在

① 卿希泰、唐大潮《道教史》，中国社会科学出版社1996年，第322-323页。
② 郭朋《明清佛教》，福建人民出版社1982年，第302页。
③ 刘锦藻编纂《清朝续文献通考》卷八九，浙江古籍出版社1988年，第1册考八四九四。

于乡民中的文化传统。"大传统"对"小传统"的影响,也有时代、事物之分别,并非"小传统"对"大传统"总是如影随形的关系。① 具体到上面的话题言之,对中国古代民间性爱文化有所了解的学者都知道,《钵中莲》中描写的这点男女之事,在中国古代的民间是再正常不过的,大可不必上升到社会性爱思潮解放之产物的高度。

其二,古籍抄本所署写作时间,有些也是不大靠得住,尤其以民间文书、唱本、剧本为甚,至少不应成为判断作品时间唯一的依据。如现藏上海图书馆,由周明泰捐赠的《春台班戏目》收录皮黄、昆曲等声腔演出剧目七百余个,封面正中题"乾隆三十九年巧月立"。据这条题款,不少人理直气壮地将之定为乾隆年间。然而事情并非如此简单,对于这个艺人手抄本,颜长珂先生根据内中透露出的诸多信息,联系戏曲史的发展,通过比对,将之裁定为道光、咸丰年间。② 颜先生的考证过程举证充足,考证精细,令人信服(遗憾的是不少研究者视而不见)。

笔者在多年田野调查地方戏过程中,经常遇到这样的情形:民间艺人对一些剧本在重新整理时,因与原本相距较远,对于原本的年代难以知晓,或询之老伶工,或据前辈所记忆或代代口耳相传,题注时间。所以,对待民间艺人抄本题注的时间,尤应持审慎的态度。同样,在玉霜簃藏钞本《钵中莲》剧末署时问题上,我们也需带着审慎的眼光看问题。杜颖陶在《剧学月刊》(二卷四期)作此剧题解时写道"末页有'万历'、'庚申'等印记",但当发表这个剧本时,未在剧末标注这两个时间。正因为现存于《剧学月刊》和《明清戏曲珍本辑选》中的《钵中莲》剧,都是刊刻本或整理本,所以笔者一直很希望能亲眼看看玉霜簃藏《钵中莲》原本,一看有无杜颖陶所说的"末页有'万历'、'庚申'等印记",二看这两个印记笔迹与正文是否一致,还是为不同时期人所添加,然而一直无此机缘。但是依据上文的考证,笔者认为:玉霜簃旧藏《钵中莲》不应是明万历年间的抄本,而是清中叶的梨园整理本。

① 罗伯特·芮德菲尔德《农民社会与文化:人类学对文明的一种诠释》,王莹译,中国社会科学出版社2013年,第94－95页。

② 颜长珂《〈春台班戏目〉辨证》,《中华戏曲》第26辑,文化艺术出版社2002年,第128页。

附录二：《燕兰小谱》作者考

乾隆五十年（1785）《燕兰小谱》在京城面世，开启了嘉庆、道光年间的"花谱"热，"谱得燕兰韵事传，年年岁岁出新编"[①]。尽管它品评的对象主要是伶人，但极为重视伶人的籍贯和表演的声腔技艺，因此它不仅真实地记载了清中叶北京剧坛上伶人的风采，而且保存了丰富的声腔流传的信息。在此意义上，将之视为一部戏曲史料集，未为不可。由于是文人的游戏之作，所以此书仅署名"西湖安乐山樵"，作者的真实姓名，一直存在分歧意见，有余怀和吴长元二说。本章主要对"安乐山樵"的真实身份作些辨析，并考证作者的生平事迹和交游，以助对《燕兰小谱》的作者及其写作意图有更深入的了解。

一、《燕兰小谱》作者之"两说"

《燕兰小谱》现存多个版本，早期的版本有乾隆乙巳五十年（1785）冬和庚戌五十五年（1790）春镌刻的《燕兰小谱》五卷附《海沤小谱》一卷两种。"乙巳本"和"庚戌本"除序跋存逸和装订的顺序有所不同外，板式、内容并无差别。近代以来所刊《燕兰小谱》，皆以这两种乾隆间刻本为底本，各本皆署名"安乐山樵"或"西湖安乐山樵"撰。

"安乐山樵"究竟是何许人也？在《燕兰小谱》流行"都下"时，就有此书为余集所撰的说法。乾嘉时李调元《童山诗集》云："时都下传《燕兰小谱》，载乐工数十人，以长生为殿，长生即魏宛卿小名也。

① 佚名《都门竹枝词》，见路工编选《清代北京竹枝词》，北京出版社1962年，第39页。

或云《小谱》余秋室作。"① 按：余秋室即余集（1738～1823），字蓉裳，号秋室，浙江仁和人。此后，"余集说"继续流行，如谢章铤《赌棋山庄词话》②、谭献《复堂日记补录》③、樊琳《都城琐记》④，皆主此说。

清末民国初年，将"余集说"扩大影响的是叶德辉。叶氏分别于光绪三十四年（1908）和宣统三年（1911）所辑刊的《郋园先生全书》和《双楳景闇丛书》，收入《燕兰小谱》。他在重刊《序》中说：

> 《啸亭杂录》云："《燕兰小谱》为余集撰"。近读孙原湘子潇太史《天真阁诗集》中有《今昔辞》七绝九首。其二云："赋出湘云绝妙词，金题玉轴付装池。方干下第牢骚甚，不拜名卿拜老师。"自注云：施藕塘侍御学濂倾心于桂，字之曰湘云。大兴方维翰亦字藕塘，作湘云赋，桂装潢锦轴悬之卧室，方感其意，踵门执弟子礼。其三云："倒意倾情两藕塘，却输秋室最清狂。教他膝上钩兰叶，赢得梨云满抱香。"自注：桂学画兰于余秋室太史集，娟楚有致，都人士争购之。据此二诗证之，则余之与湘云有彼此倾倒之事，《小谱》之作殆出余撰无疑。

叶德辉主张"余集说"理由有二：首先是有昭梿《啸亭杂录》的记载。《杂录》卷八云："余太史集为之作《烟兰小谱》，以纪一时花月之盛，以湘云为魁选云。后湘云改业为商贾，家颇富饶，至今犹在云。"⑤ 昭梿，清太祖努尔哈赤次子代善之后，生于乾隆四十一年（1776），卒于道光二年（1822），比吴长元、余集稍晚。值得注意的是，叶德辉在引文中将《啸亭杂录》原文中"《烟兰小谱》"改作"《燕兰小谱》"，或认为"烟""燕"音同字讹，实为同一部书。

① 李调元《童山诗集》卷三十一"得魏宛卿书二首"，《续修四库全书》第1456册，第387页。

② 谢章铤《赌棋山庄词话》卷六"燕兰小谱"条，唐圭璋编《词话丛编》第56种，中华书局1986年，第3400页。

③ 俞冰主编《历代日记丛抄》第64册，学苑出版社2006年，第110页。

④ 李嘉瑞《北平风俗类征》下册，上海文艺出版社据商务印书馆1937年影印，第361页。

⑤ 昭梿《啸亭杂录》卷八，何英芳点校，第239页。

第二条理由是因为余集与魁选伶人王湘云有密切交往。《燕兰小谱》的作者在《弁言》中对创作缘起言之甚详："癸卯（1783）中夏，王郎湘云素善墨兰，因写数枝于折扇，一时同人赓和，以志韵事。余逸兴未已，更征诸伶之佳者，为《燕兰小谱》。"① 可见，《燕兰小谱》的创作，始于楚伶桂官湘云，安乐山樵慕之，以他起首为诸伶作谱。更为关键的是，湘云曾向余集学画兰。彭蕴灿《历代画史汇传》卷二十九也云："王桂山字湘云，沔阳人，从余太史集学画兰，未数月辄有法度，布拳石亦清泠不俗。"② 由此看，余集与楚伶王湘云的关系亲密，与《燕兰小谱》中显露的感情一致。据上，叶德辉裁定余集为《燕兰小谱》的作者。

细细体会叶德辉所主张的"余集说"，其中含有一些不确定性因素。其一，叶德辉所据《啸亭杂录》"余太史集为之作《烟兰小谱》"的话当有两种可能：一种可能性是如张次溪所言《烟兰小谱》是与《燕兰小谱》同题材但不同内容的另一部书③；另一种可能性是《烟兰小谱》或是坊间假冒《燕兰小谱》的仿刻本，叶德辉曾言他"顷从市间得巾箱小本，伪字甚多，又中多模胡断烂之处，观前后序跋，知乾隆时曾有刻本，为余秋室集手书"④。从目前文献来看，除《啸亭杂录》外，未见其他文献著录《烟兰小谱》。其二，余集与楚伶王湘云交善，湘云并曾向余集学画兰，是余集作《燕兰小谱》的冲要条件，但非必要条件。王湘云既是名噪一时的名伶，也是坐堂接客的"像姑"，与之有密切交往并情到浓处、滋生为其立"传"动机的文士，余集应该不会是惟一的。

相对余集撰写《燕兰小谱》而言，"吴长元说"的证据则要丰富得多。首先是《燕兰小谱》"弁言"的题款："乾隆乙巳秋安乐山樵太初自识。"余集、邵晋涵为《宸垣识略》作的《序》中，都提及吴长元的字为"太初"。这一点成为判定吴长元为《燕兰小谱》作者的重要依据。其次，《燕兰小谱》在每卷卷首皆署"西湖安乐山樵吟"，吴长元

① 张次溪编《清代燕都梨园史料》，第3页。
② 彭蕴灿《历代画史汇传》卷二十九，《续修四库全书》第1083册，第481页。
③ 张次溪编《著者事略·西湖安乐山樵》，《清代燕都梨园史料》，第24页。
④ 叶德辉《重刻〈燕兰小谱〉序》，《双楳景闇丛书》本卷首，1911年版。

正是钱塘人氏,籍贯合。据此,孙楷第先生指出:"考太初乃仁和吴长元字,是本前载作者自序,署'安乐山樵太初自识',则书为长元作无疑。其称余集者,盖集与长元同为仁和人,伶人王湘云画兰,集亦有题咏,因误为集作矣。"① 不仅如此,吴曾寓居京城十余年,对乾隆前后京城掌故、风情颇为熟悉,作为久寓京城的文人留恋菊部也是常情,写作时间亦合。

第三,吴太初作《燕兰小谱》,在乾隆、嘉庆、道光时期文人笔记中也有记载。如乾、嘉时人戴璐(1739—1806)《藤阴杂记》卷五云:"自乾隆庚子回禄后,旧园重整,又添茶园三处,而秦腔盛行,有魏长生、陈美碧之流,悉载吴太初《燕兰小谱》。近又见瑞云录以续《燕兰小谱》,皆好事者为之。"② 戴氏明确记载吴太初作《燕兰小谱》。而嘉道时人杨懋建也曾两次记载吴长元撰写《燕兰小谱》,《京尘杂录》云:"吴太初司马撰《燕兰小谱》,颇以谱中所载无杭州人为憾。"③ 《辛壬癸甲录》云:"昔乾隆年人,得吴太初郡丞撰《燕兰小谱》以传,嘉庆间虽有《莺花小谱》之作,今寂无闻焉。传不传,固有幸有不幸耶,近年《听春新咏》《日下看花记》及时品中人物,余已多不识。"④ 这些和吴长元同时或稍晚文人的记载,也说明太初氏作《燕兰小谱》在民间有较高的认同度。延至民国时期,张次溪⑤、邓之诚⑥、刘守鹤⑦等人皆持此论。

又据王芷章先生介绍,张次溪曾经"竟购得一部原刻本,上边并有吴太初的图章"⑧,这更为吴长元撰写《燕兰小谱》增添重要证据。

研判《燕兰小谱》的著作权,还可以从文本的内证来考虑。

其一,在《燕兰小谱》中有很多小字注,注者不仅熟稔当时菊坛

① 孙楷第《戏曲小说书录解题》,人民文学出版社1990年,第45页。
② 戴璐《藤阴杂记》卷五,施绍文校点,上海古籍出版社1985年,第64页。
③ 杨懋建《京尘杂录》,张次溪编《清代燕都梨园史料》,第367页。
④ 佚名《辛壬癸甲录》,《清人说荟》,上海文艺出版社1990年据扫叶山房1928年石印本影印,未标页码。
⑤ 张次溪《著者事略·西湖安乐山樵》,张次溪编《清代燕都梨园史料》,第24页。
⑥ 邓之诚《骨董琐记全编》卷七"燕兰小谱"条,生活·读书·新知三联书店1955年,第211页。
⑦ 刘守鹤《读伶琐记·燕兰小谱之作者》,《剧学月刊》1卷第1期,1932年11月。
⑧ 王芷章《清代燕都梨园史料·序》,张次溪编《清代燕都梨园史料》,第15页。

掌故，而且注文的风格与正文无异，当是作者所为。卷一共辑录"画兰诗词"五十七首，其中有一首时人题咏楚伶王湘云诗《湘云墨兰便面流播歌场，笔法娟秀，艺林赏之。适于韵湖斋中见太初、润斋两君题词，更为王郎生色也。未忘积习，偶触闲情，爱题五绝句，以志一时雅胜》，原作者在抄录此诗时，也录下了此诗下的小字注："太初'春水无端皱一池'，韵湖击节不置。文字之契，洄非偶然"。恰好的是，在《燕兰小谱》卷一起首收有作者自己的一首七律诗，诗云："庾鲍才华不自持，媚香入画更题诗。西园公子空萧索，春水无端皱一池。自叹幽芳涧谷出，出山犹是在山情。倪迂惯作无根画，沦落天涯臭味生。"其中就有"春水无端皱一池"一句。小字注印证了正文内容，充分说明《燕兰小谱》的作者正是吴太初。

其二，《燕兰小谱》卷五回忆作者于乾隆三十一年丙戌（1766）秋在桐乡与龙翔方丈让公观剧，戏班中"小旦作赵翠儿"的往事令人难忘，并感叹京城难见那样色艺双绝的杭优："余作《燕兰谱》，惜杭伶乏人。"文中的让公，据清周亮工《飞鸿堂印人传》卷八记载，即为释篆玉。篆玉，字让山，号岭云，仁和人。吴长元与让山的交往，王昶为吴长元所作《吴丽煌闭户著书图诗序》中也有提及："君出闭户著书图诗，属予序之。阅其册，则亡友杭君蕫浦及僧大恒、让山诗画在焉。……"① 《闭户著书图诗》收入让山和尚等人的诗画，说明吴长元与让山早有交谊，故而《燕兰小谱》卷五追忆乾隆三十一年（1766）秋在桐乡与让山等人观剧之事，也可以坐实为吴长元了。

二、吴长元的生卒年推考

吴长元的生平事迹，《清史列传》卷七十二文苑三吴兰庭小传后有简介，② 谭正璧先生所编《中国文学家大辞典》据之移录，稍有发挥："吴长元字太初，浙江仁和人。生卒年均不详，约清高宗乾隆三十五年前后在世。与吴兰庭齐名，时称'二吴'。其余事迹不详。长元著有

① 王昶《吴丽煌闭户著书图诗序》，《春融堂集》卷四十，《续修四库全书》第1438册，第80页。

② 《清史列传》卷七十二文苑三，中华书局1987年，第5946页。

《宸垣识略》十六卷（《清史列传》）传于世。"① 这是目前有关吴长元生平最为详细的描述。其实，吴氏的人生点滴也可以通过文献的钩沉，获得更清晰的了解。

吴长元，字太初，号丽煌（璜）。清人潘衍桐《两浙輶轩续录》卷三云："吴长元，字太初，号丽煌，仁和人。"② 吴长元在重辑宋人谢枋得《诗传注疏》的《弁言》中有题款："乾隆辛丑立夏三日仁和吴长元丽煌书于京城嵩氏之东轩。"丽煌，为吴长元的号，但有时也作"丽璜"。清人王昶《蒲褐山房诗话》卷三十三"吴兰庭"条言吴兰庭与"仁和吴君丽璜长元齐名"③，所以朱彭寿先生编纂的《稿本清代人物史料》将吴长元的号定为"丽璜"④，不为无据。

《燕兰小谱》面世时，友人西塍外史在《燕兰小谱》"题词"中赞吴长元"长湖山郡，住癸辛街，家世翩翩，性情落落"。"家世翩翩"，透露吴长元家庭出身不错。西塍外史《燕兰小谱》"题词"还提示了吴长元当时的年龄信息："乌帽黄尘老矣，羁孤之客；看堂堂之去日，白发霜凝。"吴长元自己在《平庵悔稿》（补遗）卷尾作有一首七言律诗："析卷分抄好自由，古云罪过属风流。老夫别有关情处，聊使劬劳散客愁。"⑤ 这是吴长元在辛丑谷日抄《平庵诗稿》时所作律诗。吴长元在这一年自称"老夫"，或可谓其当时已迈入老年。综合这两条记录，若以五十岁为"老年"之始，那么从辛丑年（1781）往前推50年，吴长元当生于1731年（雍正九年）之前。而其卒年，乾隆五十三年（1788）吴氏的"池北草堂"还在刊刻书籍，辞世当在此年之后。

吴长元卒年，还可以通过其友鲍廷博的诗集《花韵轩咏物诗存》中吴氏的一首《夕阳》诗往后推。鲍廷博（1728～1814），字以文，号渌饮，祖籍安徽歙县，早年寓居杭州，后迁居桐乡。《诗存》，是鲍廷博大约嘉庆十年（1805）所辑，前冠有阮元同年作的序。据《鲍廷

① 谭正璧《中国文学家大辞典》，上海书店1981年，第1568页。
② 潘衍桐《两浙輶轩续录》卷三，《续修四库全书》第1685册，第105页。
③ 王昶《蒲褐山房诗话》卷三十三，北京图书馆出版社2004年，第627页。
④ 朱彭寿编纂《稿本清代人物史料三编》第四册，北京图书馆出版社2002年，第231页。
⑤ 吴长元《平庵悔稿》"题识"，《宋集珍本丛刊》第66册影印吴长元抄本，线装书局2004年，第337页。

博年谱》的考证，鲍氏有数种著述，但皆毁于乾隆五十六年（1791）冬的火灾，《诗存》主要收录的是鲍廷博此年之后所作的诗。① 在这100多首诗中，除了咏物诗外，还有一组和友人唱和的"夕阳"诗，其中鲍廷博有二十首，余者为吴长元（丽煌）、魏之琇（玉横）、赵怀玉（味辛）、郑竺（弗人）、金德舆（鄂岩）、方薰（兰如）等13人所作的20余首。这组诗，据郑竺《夕阳》诗序"予有幽忧之疾，老母命渡江养屙湖上，日与柳州、渌饮倡酬为乐。入秋归思颇切，会社中有拈出题者，即景言愁也，勉占一律"② 可知，是结诗社时所作。在郑竺《夕阳》诗后即有吴长元同题七律诗一首，说明吴长元也是诗社中人。时光流转，到嘉庆十年（1805）前后鲍廷博编纂《诗存》时，十四位诗社成员已经有四人去世了。鲍氏在"夕阳"组诗后作有四首诗，分别悼亡友人金德舆、方薰、魏之琇、郑竺，但吴长元并不在列。依据吴长元和鲍廷博的关系，若吴长元已于嘉庆十年（1805）之前去世了，鲍廷博也应该会像悼亡其他诗友一样提及到他。据此可以推断吴长元嘉庆十年（1805）当还在世。

这一推测得到了进一步的证实，吴长元《平庵悔稿》钞本"补遗"末尾留有题记交代此书稿的来历："太初吴长元书于京寓之疏华馆中，嘉庆乙丑知不足斋录副讫，七月二十九日记"。③ "乙丑"是嘉庆十年（1805），说明此时的吴长元已经回到故里，在好友鲍廷博的书坊中抄录《平庵悔稿》。按，鲍廷博卒于嘉庆十九年，乙丑年他还在世，正醉心于"知不足斋丛书"的辑刻工作。

据上，吴长元应出生于雍正九年（1731）前，卒于嘉庆十年（1805）后，享年应在七十五岁以上。当然，吴长元更精确的生卒年还有待进一步考证。

三、书缘：与鲍廷博的交往

据《燕兰小谱》卷三作者谓"余乙未入都，渠春光烂漫，已开到

① 刘尚恒《鲍廷博年谱》，黄山书社2010年，第157页。
② 鲍廷博《花韵轩咏物诗存》，《清代稿钞本》第25册，第562页。
③ 吴长元《平庵悔稿》"题识"，《宋集珍本丛刊》第66册影印吴长元抄本，第337页。

荼蘼矣"可知，吴长元于乾隆三十八年（1773）年进京。吴长元未入京之前，主要从事古代典籍的收藏、整理与刊刻工作，与当时著名的藏书家、刻书家鲍廷博过往甚密。吴长元在年龄上与鲍廷博比较接近，早年活动的地域也大致相同。从鲍廷博为《危太朴集》写的题识来看，至迟在乾隆丙子，即二十一年（1756），二人已有交往。这篇题识收入清人潘祖荫《滂喜斋藏书记》卷三集部，记录了鲍廷博获得《危太朴集》并赠予吴长元的经过，也见证了吴、鲍二人的一段"书缘"：

> 《危太朴集》二册，去年客吴郡得之金星轺（金檀）家，丽煌三兄见而爱之。今年三月，丽煌有聊城之游，无以为贶，因举此书及宋纸旧钞高注《国策》一部为赠。二书俱不易得，舟中客邸，宜加意保护，勿为虫鼠风雨所坏，俟明年携归更从君借观，展卷定为之欣然也。乾隆丙子三月廿二日棘人鲍廷博识。①

从"宜加意保护，勿为虫鼠风雨所坏"，"俟明年携归更从君借观"数语可见鲍氏对《危太朴集》之钟爱，将自己心爱之物致赠吴氏，更显二人情谊深厚。鲍廷博的书坊名"知不足斋"，吴长元则有"池北草堂"，都从事刻书工作。吴长元与鲍廷博的"书缘"除体现在相互赠书外，合作校勘、刻印古书也是重要形式。

乾隆二十六年辛巳（1761）春，吴长元从鲍廷博处抄得《疑狱集》四卷，《补疑狱集》六卷，作跋待梓。《疑狱集》为五代和凝及其子㠓蒙撰，《补疑狱集》为明人张景撰，有明嘉靖刊本。吴骞拜经楼藏吴太初手抄本三卷，有图记，前有㠓蒙及杜震二《序》。② 吴长元在抄录此书后，撰有跋尾一则，其中特意提到"此册乃余友鲍以文得于石仓"，落款为"辛巳小春月太初吴长元书于留耕草堂"③。

鲍氏也有从吴长元处借书的经历。乾隆癸巳三十八年（1773）仲春，鲍廷博从吴长元处借得《五国故事》二卷，准备开雕收入《知不

① 潘祖荫《滂喜斋藏书记》卷三"集部"，《续修四库全书》第926册，第464页。
② 吴寿旸《拜经楼藏书题跋记》卷四"诸子杂家"，《续修四库全书》第930册，第427页。
③ 陆心源《皕宋楼藏书志》卷四十二子部，《续修四库全书》第928册，第460页。

足斋丛书》。《五国故事》二卷，不著撰人，版本以明剑光阁旧钞本为佳。吴长元在跋文中写道：“此册为明代剑光阁旧钞，较他本为胜，江南藏书家多从借录，题名具存，有足征者。鲍君以文喜刊异书，以家所藏为未善，请以付梓，固予素志也，喜缀数语，辍而赠之。乾隆癸巳仲春三日，仁和吴长元书于池北草堂。"是书，鲍廷博约在乾隆四十八年（1783）刻入《知不足斋丛书》第十一集。

又如乾隆丙申四十一年（1776）孟春，鲍廷博从吴长元处借得宋人张齐贤《洛阳缙绅旧闻记》五卷，收入《知不足斋丛书》第四集。从"知不足斋"本《洛阳缙绅旧闻记》的牌记："乾隆丙申（四十一年，1776）孟春，借吴氏池北草堂校本开雕"知，吴长元在此之前曾对该书作过校勘。此外，吴长元校跋的宋代叶绍翁撰《四朝闻见录》四卷，也被鲍廷博收入《知不足斋丛书》第四集。

友谊是赠予和酬答的双向互动，吴长元的刻书工作，也得到了鲍廷博的帮助与合作。乾隆癸未二十八年（1763）五月，吴长元池北草堂校刊明人张丑《清河书画舫》，就得到了鲍廷博的协助。香港中文大学中国古籍库藏张丑《清河书画舫》十二卷，封题"张米庵先生著，池北草堂开雕"，每卷末题"乾隆壬午，仁和吴长元丽煌氏校于池北草堂"，卷端署"吴郡张丑青父造"，前有乾隆二十八年严诚序，吴长元《校书略例》云："米庵（张丑）元稿，……颇多缺略"，"是书向无刊本，传抄既久，讹以滋讹，今于援引诸书，悉取元书细加校勘，间遇插架所无，阙疑以俟，不敢臆改。至《真迹》有显然脱误者，博求善本是正。……开雕于壬午四月，蒇事于癸未五月，与予朝夕商榷，正讹补阙不遗余力者，友人鲍子以文之功居多，附书于此，以志相与有成之意。仁和吴长元丽煌识。"对于吴长元和鲍廷博对该书所作的校订工作，清人周中孚《郑堂读书记》卷四十八子部八之上的题解有所说明："《清河书画舫》无卷数，仁和吴氏池北草堂刊本。……仁和吴丽煌长元与鲍渌饮廷博，既依元本刊定而以别本所得补于各号之后，凡八十八家，又以海岳所作宝章，待访录附点字号之末，及米庵自作鉴古百一诗，附皱字号之末。"① 周中孚的这段话，见证了吴长元和鲍廷博在校勘、刻印古籍上的良好合作关系。

① 周中孚《郑堂读书记》卷四十八，《续修四库全书》第924册，第594页。

张丑的另一部著作《真迹日录》（一卷），虽然是由吴长元"池北草堂"付雕，但在校订、刊刻过程中也是和鲍廷博共同完成的。清人周中孚《郑堂读书记》卷四十八子部八之上《题解》记载："吴丽煌与鲍渌饮因取原本重为刊定，凡原本所载与《书画舫》所载重复者，悉为删汰，只存其目，惟字句有详略异同者乃两载焉。所存止七十五页，乃系为一编，刊附《书画舫》后，不复分以初二、三集，卷首载有自志，亦寥寥数语无关宏旨。"①

吴长元以"池北草堂"的名义雕刻古籍，除了《清河书画舫》《真迹日录》等数种之外，据清代丁仁《八千卷楼书目》卷十五集部的著录，还有宋代四部文人别集，分别是葛天民撰《无怀小集》一卷，叶绍翁撰《靖逸小稿》一卷，吴仲孚《菊潭诗集》一卷，吴汝弌《云卧诗集》一卷。吴长元的这四种宋版书的重刊工作是否得到鲍廷博的襄助，不得而知。但是，吴、鲍数十年的"书缘"，即便在乾隆三十八年（1773）吴长元入京后，也未就此终止，当寓居帝京的吴氏见到好书，皆知会或寄赠老友。

乾隆四十六年（1781），吴长元在京城重辑宋人谢枋得《诗传注疏》三卷，即寄鲍廷博。书前有吴长元所撰《弁言》，有助于了解吴氏所作的工作："宋谢叠山先生《诗传注疏》，原本久佚，卷佚无考。元人借诗互相征引，删节详略亦各不同。今于《永乐大典》各韵所载元人《诗经》纂注中采录一百六十四条，历搜诸书又得一百三十七条，存详去略，编为三卷。……乾隆辛丑（1781）立夏三日仁和吴长元丽煌书于京城嵩氏之东轩。"《诗传注疏》卷终，吴氏记曰："乾隆乙巳（1785）仲春校刊记二万四千五百三十三字。"收到吴长元远从京城惠寄的《诗传注疏》后，鲍廷博详加审定、校勘，将之收入《知不足斋丛书》第十一集。

与《诗传注疏》类似的情况还有，乾隆壬寅四十七年（1782），吴长元在京城辑得《斜川集》。《斜川集》为宋代苏过的别集，但"南宋后流传已寡，康熙间有诏索之不获"②，乾隆时开四库馆，编修周永年从《永乐大典》各韵下抄出苏过诗文若干篇，吴长元"得副墨于孙中

① 周中孚《郑堂读书记》卷四十八，《续修四库全书》第924册，第594页。
② 吴振棫《养吉斋余录》卷七，《续修四库全书》第1158册，第518页。

翰溶，借归手录"，又增以《宋文鉴》《东坡全集》《播芳大全》中诗文，编为六卷，旋即寄赠鲍廷博，并期待"他日南旋当与鲍君共欣赏之"①。鲍廷博收到此集后，欣喜若狂。鲍廷博作《吴丽煌寄示〈斜川集〉志喜》诗以志其怀："湖阴水竹继高踪，海上文章喜亢宗。苏氏昔元推怒虎，叶公今始识真龙。《飓风》一赋犹堪补，《小圃》三诗那更逢。欣赏不忘知己共，远烦千里手题封。"后来，赵怀玉获知鲍家藏有《斜川集》，借出刊行。赵怀玉《校刻斜川集序》云："越六年丙午客授桐乡，偶语鲍君以文，则以文已先属其友人钱塘吴丽煌录寄，喜极欲狂，亟索校阅"，但赵氏又作了辑补、校订的工作，"有可据引者条疏于下，以文复益以遗事若干，则于是首尾略具"，并特别强调鲍廷博与之共商体例，校勘订误，"而后蒇事，商榷雠勘，以文（鲍廷博）一文而已"。②乾隆五十三年（1788），赵怀玉将之付梓后，鲍廷博很高兴，特赋诗一首《赵味辛舍人刻〈斜川集〉成，寄丽煌》，诗云："奇文一卷抵璠瑜，寄远曾劳使载驱。汗简空期毛子晋，布金端藉赵凡夫。几闻艺苑名三世，曾见书林榜四苏。瀹茗焚香还细读，赏音千载未应殊。"此后，鲍廷博又在"赵刊本"基础上，对《斜川集》增补订误，于嘉庆十八年（1813）收入《知不足斋丛书》第二十六集。"鲍本"后出转精，遂成善本。

四、寓居京城：与四库馆臣的交往

吴长元进京后，出入达官贵胄之家，"雠校秘册，辄录副藏箧"③。至乾隆五十三年（1788）刊刻《宸垣识略》，吴长元寓居京城十余年间，与四库馆臣余集、邵晋涵、刘墉、王昶等人多有接触。

吴长元入京后很长一段时间就住在他"妹婿"④余集家，雠校秘册。吴长元在《平庵悔稿》的自跋中这样写道："庚子（1780）秋冬，

① 陆心源《皕宋楼藏书志》卷八十八，《续修四库全书》第929册，第205页。
② 赵怀玉《亦有生斋集》文卷二，《续修四库全书》第1470册，第34页。
③ 余集《秋室学古录》卷五，《续修四库全书》第1460册，第340页。
④ 乾隆五十三年《知不足斋丛书》本《斜川集》卷尾吴长元《跋》交代该书辑录的缘起："继予妹婿余编修集于孙中溶斋偶见稿本，亟以告予，予惊喜过望，借归录副，从《宋文鉴》《东坡全集》《播芳大全》诸书考订讹舛，增补缺失，厘为六卷。"

予寓秋室邸舍，愁病相侵，杜门不出，取案头存稿粘帖成书，手录副本，计《悔稿》《丙辰悔稿》《悔稿后编》凡三种，共诗一千四百余首，每稿辑成一卷。"① 吴长元在余集家中所辑录的宋人项安世《平庵悔稿》十四卷、《丙辰悔稿》一卷、《悔稿后编》六卷，似并未刊行。乾隆五十三年（1788），池北草堂开雕《宸垣识略》，余集为之作序，对写作该书的缘起有所介绍。

吴长元与余集交往的同时，也结识了一些来京的江浙籍四库馆臣，其中就有名儒邵晋涵。邵晋涵（1743～1796），字舆桐，一字二云，浙江余姚人。乾隆三十六年（1771）进士，后征召入四库馆纂修，授编修。《清史列传》卷二六八有传。乾隆五十三年（1788）《宸垣识略》付梓，邵晋涵为之作序，序云："仁和吴君太初久客都下，雅才洽闻，公卿士大夫争招致雠校艺文，益充拓其识。博观而约取，以身所历涉，融洽前言编纂成书，题曰《宸垣识略》。其叙载必有依据，语尚雅驯，见者嘉其用心之密，而君顾嗛然曰：'此书只以备游览之资而已。'"② 吴长元将编撰《宸垣识略》的目的归结为"以备游览之资"，这与《燕兰小谱》具有"指导消费的作用"③ 如出一辙。

和四库馆臣刘墉的结识，则直接襄助吴长元最终完成其代表作《宸垣识略》。上文所引王昶为吴长元所作的《吴丽煌闭户著书图诗序》中已经提及他于乾隆四十二年（1777）在刘墉的寓所第一次见到吴长元的情景。刘墉（1719～1804），字崇如，山东诸城人，乾隆四十一年（1776）三月，刘墉服父丧期满还京，清廷念刘统勋多年功绩，入直南书房。十月，四库全书副总裁，并派办《西域图志》《日下旧闻考》。次年七月，出京充江南乡试正考官。所以，吴长元与刘墉在京的交往应在乾隆四十一年三月至次年七月间。《宸垣识略》是吴长元对两部北京地方文献——康熙时朱彝尊编纂的《日下旧闻》和乾隆时刘墉主办的《旧闻考》进行增删重写而成。《宸垣识略》初刻于乾隆戊申五十三年（1788），为池北草堂刊巾箱本。

吴长元还在京城结识了另一位四库馆臣王昶。王昶（1724～

① 吴长元《平庵悔稿》"题识"，《宋集珍本丛刊》第66册影印吴长元抄本，第338页。
② 邵晋涵《南江文钞》，《续修四库全书》第1643册，第452页。
③ 幺书仪《晚清戏曲的变革》，人民文学出版社2006年，第333页。

1806），字德甫，号述庵，一字兰泉，又字琴德，江苏青浦人。乾隆四十一年以军功升鸿胪寺卿，同年秋，擢通政司副使。四十二年，擢大理寺卿。四十四年冬，授都察院左副都御史。四十五年，授江西按察使，出京。在京期间，王昶先后还兼任《金川方略》馆、《一统志》馆总修官，参与编纂《四库全书》的工作，并与四库馆臣邵晋涵、戴震、周永年、陆锡熊等交往密切。王昶为吴长元所作的《吴丽煌闭户著书图诗序》提及，二人初次见面是在乾隆四十二年（1777）。在《书图诗序》中，王昶记下了他与吴长元初遇的情景："余闻吴君丽煌名久矣，丁酉夏君寓内阁学士刘君石庵所，始得与相见定交已。君出《闭门著书图诗》，属予序之。"① 当王昶看到《闭门著书图诗》中著录有已经过世的友人大恒、让山时，不禁黯然神伤，老泪潸然，提笔为之序。

 吴长元寓居京城十数年间，在与四库馆臣交往，"闲佐公卿雠校秘册"的同时，也和他们一起流连于歌楼妓馆，聊解"羁孤之情""于无聊赖之中，作有情痴之语"，撰有《燕兰小谱》五卷。其实，《燕兰小谱》与吴长元撰写的另一部著作《宸垣识略》，亦是出于"从时好也"，为入京者"以备游览之资"的目的。② 这一目的是否出于谋生的需要不得而知，但寓京期间，吴长元辗转于四库馆臣家校雠抄录古籍，生活颇为清寒孤寂却是事实。《平庵悔稿》（补遗）附录吴长元所作《庚子除夕》诗四首可窥一斑。诗序交代了当时他寄居余集家的境况："予自腊月初旬录《平庵诗稿》，暨除夕已过半矣，空囊羞涩，幸免索偿，节物华靡，无关怀抱，亦一乐也。口占四绝句解嘲。"诗中还写道，乾隆庚子四十五年（1781）除夕，他"炉拨残灰"，勉力抄书至四更天，腹中轰鸣，自嘲"幸免索偿，节物华靡，无关怀抱""却笑穷神不须送，平生难得此清闲"③，读来鼻酸。

 为考索吴长元的生平行实，笔者翻检了其故里的《杭州府志》《仁和县志》等地方志的"选举志""儒林传"等，却难觅其踪，据此大致可以推断吴氏未获科考功名；再查阅和他有交谊的友人鲍廷博、余集、邵晋涵、刘墉、王昶诸人的诗文集，也未见吴长元行实的记载，仅存合

① 王昶《春融堂集》卷四十，《续修四库全书》第1438册，第80页。
② 幺书仪《晚清戏曲的变革》，第342页。
③ 吴长元《平庵悔稿》"题识"，《宋集珍本丛刊》第66册影印吴长元抄本，第337页。

作校雠或刊刻典籍的序跋。"书缘",成为吴长元与人交往的重要媒介。他与鲍廷博交往数十年,因书而起,缘书而久,两位爱书之人,即便南北阻隔,偶得珍籍,互传书讯。吴长元与四库馆臣的交往,也是因为"书癖"而结缘,如余集家藏元版书凡五百卷,其自言"仆生平泊然,寡所嗜好,喜读书,辄以病止。爱书画亦颇惩于玩物之戒,惟于古人遗集笃嗜之勿衰,尤加意于未刊之本",并着意强调,储藏古籍,并非炫耀于人,而是"亦欲延古人一线之绪耳"①。纵观吴长元的一生,致力于搜求古籍,亦多为宋元旧版,这种取向应合了乾嘉时期"藏书尚宋元板之风"②,也与余集、鲍廷博等人的趣味相投。

① 余集《重刻九灵山房遗集序》,《秋室学古录》卷一,《续修四库全书》第 1460 册,第 285 页。

② 叶德辉《书林清话》,中华书局 1957 年,第 254 页。

附录三：论方言与地方剧种"种类"的多样性

戏曲是一门语言艺术，它的演唱和道白都建立在语言的物质形态之上，涉及音、声、韵等数端。这些元素落实到舞台语言的形态，则生发出剧种与方言的关系问题。可以说，没有一种戏曲不与方言有关。方言的使用，成就了剧种丰富多彩、形态多样的表演特色。在地域文化的视角下，舞台语言的选择，使剧种与方言族群产生文化认同的归属感，因此很多地方剧种都存在舞台语言"在地化"改造的环节。另一方面，方言又限制了剧种向方言区外的发展，凡是全国性大剧种必历经"官语化"的过程，以便获得更广泛受众群体的接纳。在此意义上，"方言化"和"官语化"成为地方剧种在舞台语言选择和改造上两种不同的路径，或说是不同阶段的两种运动。这种反向运动构成了地方戏曲演进史上非常有意味的现象，值得研究者充分的关注。当然，即便是走向更广阔天地的需要，也不意味着所有的剧种都应该向"官语化"靠拢，保留方言唱念或是坚守剧种特色的理性做法，也是维护地方剧种"种类"多样性的有益之举。

一、方言与剧种"种类"多样性的生成

戏曲与方言密切的关系，与生俱来。

宋元之季，南戏与北杂剧驰骋大江南北，入乡随俗，利用方言演唱在所难免。在南戏、北杂剧内部，因为方言的不同，自然形成不同的演唱风格和流派。如北曲因"五方言语不一"，则有"中州调、冀州调之分"。① 沈德符《万历野获编》卷二五"词曲·北词传授"也记载北曲还有金陵（南京）、汴梁（开封）、云中（大同）的区别，他还指出：

① 钱南扬《魏良辅南词引正校注》，《汉上宧文存》，第97页。

附录三：论方言与地方剧种"种类"的多样性

"吴中以北曲擅场者，仅见张野塘一人，故寿州产也，亦与金陵小有异同处。"① 北曲产生如此多的声腔派别，在于各地演唱的方言之殊。周德清写作《中原音韵》一个很重要的原因，就是要规范北曲各地不同的用韵，"欲作乐府，必正言语；欲正言语，必宗中原之音。"②

方言与剧种"种类"多样性生成的模式，概括起来，不外有三种：其一，由方言生成不同声腔，在声腔基础上形成不同的剧种。其二，声腔相同，使用不同方言作为舞台语言，生成不同的剧种。其三，几种声腔集中一地，发生地方化的演变，相互交流、融合，逐步具有方言上的一致性，形成当地多声腔剧种。这三种情况，都离不开方言。

在戏曲史上，声腔的产生都是有其地域性的，都是以一种地方戏曲的面目出现的，如昆山腔、弋阳腔、海盐腔、余姚腔、四平调、徽调等等。"地域性"决定声腔在形成唱腔时是基于方言的音乐性改造。一种语言包括语音、词汇和语法三个方面，与声腔关系紧密的是语音部分。在音韵学上，语音则可分为"声"、"韵"、"调"三种要素。"声者专指字首之'辅音'；韵者兼赅'介音'、'元音'及'尾音'；调者则谓全字之'高低'或'升降'。"③ 而"在音韵三要素中，若声母、韵母与音乐上的表达有着一定的关系，则字调与乐调的关系，将显得更加重要。"④ 早在明代，昆曲的改良者魏良辅就指出，"五音以四声为主，四声不得其宜，则五音废矣。平上去入，逐一考究，务得中正，如或苟且舛误，声调自乖，虽具绕梁，终不足取。"⑤ 不同的方言，有着不同的字音调值，相应形成了声腔音乐旋律上的差异。方言声调分类有别，读音的高低、升降也各异，用不同的调值给相同的字句配置旋律，它的风格会有很大的差异，这就是各地使用不同方言而形成剧种不同风格的重要原因之一。诚如有学者这样指出："地方戏是方言艺术，方言最显著的特征是方音，而方音最显著的特征是声调。戏曲声腔的地方性，就是方音声调在音乐上的表现。"⑥

① 沈德符《万历野获编》卷二十五"词曲·北词传授"，第646页。
② 周德清《中原音韵·自序》，《中国古典戏曲论著集成》第一册，第175页。
③ 罗常培：《汉语音韵学导论》，中华书局1956年，第19页。
④ 杨荫浏：《语言与音乐》，人民音乐出版社1983年，第34页。
⑤ 魏良辅：《曲律》，《中国古典戏曲论著集成》第五册，第5页。
⑥ 杨璞《地方戏、地方性、地方音》，载《黄梅戏艺术》1992年第1期，第121页。

明成化年间，处于江南沿海江浙闽粤等地的南戏，因方言的差别，演化出十数种新的"南曲单腔变体"，廖奔先生统计共有十五种：余姚腔、海盐腔、弋阳腔、昆山腔、杭州腔、乐平腔、徽州腔、青阳腔、太平腔、义乌腔、潮腔、泉腔、四平腔、石台腔、调腔。① 这些冠以地名的新腔，无不是因为方言之殊，而别以新名。这些新腔基本上产生于南曲戏文的原产地——吴语、闽语方言区。这个事实说明方言在戏曲声腔的形成中起到很大的支配作用，同时由于方言的特色和局限，也相对圈定了剧种的流行区域。

在同一声腔系统内，由于传播的缘故，"错用乡语"，与各地方言结合，生成新剧种。这样的情况在戏曲史上，并不少见，典型的如弋阳腔、梆子腔。严长明在《秦云撷英小谱》有一句很有名的话，正揭示了这一规律："弦索流于北部，安徽人歌之为枞阳腔（今名石牌腔，俗名吹腔），湖北人歌之为襄阳腔（今名湖广腔），陕西人歌之为秦腔。"② 为什么同是北方弦索腔，安徽人歌之就为枞阳腔，湖北人歌之为襄阳腔，陕西人歌之为秦腔呢？从根本上讲，就是因为各地方言之殊而造成的。弦索腔在对外传播过程中，不断与当地方言、民间曲调结合，生成新的声腔，继而扎下根，并以新的艺术面孔向外传播。可以说，这一模式正是中国古代戏曲声腔繁衍的基本规律和特征。弋阳腔在明中叶，由江西传至两京、湖广、福建、浙江、安徽等省，繁衍出乐平、徽州、青阳、义乌等腔，诚如清乾隆四十五年江西巡抚郝硕的奏折云："（弋阳腔）其词曲悉皆方言俗语，鄙俚无文，大半乡愚随口演唱，任意更改，非比昆腔传奇。"③ 弋阳腔孳出多腔，正与它"错用乡语，地方土客喜阅之"④ 有关。同样的情形是山陕梆子，它流入关中变为秦腔，在河东形成蒲州梆子，到晋北成为北路梆子，流入河北又名河北梆子，再往东变为山东梆子，往南形成河南梆子。山陕梆子、秦腔、蒲州梆子、北路梆子、河北梆子、山东梆子、河南梆子同属梆子系统，所不同者正在于舞台唱念语言的方言化差异。

① 廖奔《中国戏曲声腔源流史》，第29页。
② 傅谨主编《京剧历史文献汇编》"清代卷·专书上"，第11页。
③ 引自朱家溍、丁汝芹：《清代内廷演剧始末考》，第64页。
④ 顾起元《客座赘语》卷九，第303页。

附录三：论方言与地方剧种"种类"的多样性

多声腔同处一地，在本地化进程中相互缠绕、交融，并经历本地方言化的过程，形成新的剧种，如川剧、祁剧都是如此。四川的高腔、昆腔、胡琴（皮黄）、弹戏（梆子）、灯戏，在清末民初诸腔合流组班之后，称之为川戏（川剧）。湘南的祁剧，也包括高（腔）、昆（腔）、弹（皮黄）诸腔，先有高腔入祁地，康熙年间昆腔流入，取得主导地位；乾隆以后，皮黄声腔兴起，又在祁阳、衡阳等地广受欢迎，形成三腔并存的局面。三种声腔都形成了当地民众喜闻乐见的传统剧目，如高腔"目连戏"，正昆的连台本戏，杂昆的折子戏，弹腔的历史题材剧。高、昆、弹腔在湘南方言化的改造，在外地人看来，却是另一番感受，清康熙年间刘献廷《广阳杂记》记录了他在衡阳看昆腔表演的真实感受："亦舟以优觞款予，剧演《玉连环》，楚人强作吴歈，丑拙至不可忍，如唱'红'为'横'，'公'为'庚'，'东'为'登'，'通'为'疼'之类。……使非余久滞衡阳，几乎不辨一字。"① 连昆腔都被衡阳之楚伶用方音演唱，说明声腔在流播过程中"错用乡语"是极为普遍的事情。

地方剧种生成的以上三种模式，都说明方言与戏曲史的演进历程息息相关。方言语音是剧种的首要因素，无方言语音就够不成剧种音乐的地方特色，也就没有腔调上的差别。然而，我们必须看到，方言在生成声腔，形成剧种的重要地位，只是剧种演变的一方面，问题的另一面是地方剧种在"错用乡语"的同时，还有限地进行本地官语化的改造。这种改造使地方剧种在当地和周边，具有更强的传播能力和更广的接受面。

二、本地官语化：地方剧种对方言的改造

地方剧种舞台语言的"方言化"是绝对的，而"官语化"则是相对的，换言之，世上没有绝对"官语化"的戏曲品种。但是，绝大多数的地方剧种，在用方言作为舞台语言的同时，也在进行本地化的"官语化"改造。如瓯剧，也称"温州乱弹"，流行于浙江温州一带，它的舞台语言也不完全是温州本地方言，而是以中州字音结合温州方言的声

① 刘献廷《广阳杂记》卷三，汪北平、夏志和点校，第147页。

调，形成独特的"书面温话"。又如，越剧在 19 世纪中叶起源于浙江嵊县南乡的"落地唱书"，使用的是南乡方言，后来流播出去，逐步改为绍兴一带吴语唱念。福建的南剑调道白是夹杂南平方言的"土官话"，汉剧是以流传于汉口的汉腔官话为舞台语言。这些地方剧种的唱念语言，使观众既有本地话的亲切感，也显得高雅。

昆腔的舞台语言也有一个方言"官语化"的过程。万历年间，经过魏良辅等人改良了的昆曲受到追捧，"四方歌者皆宗吴门"①，能严格依律行腔的为"正昆"，反之为"草昆"。所谓"正昆"，是以苏州为中心建立起来的正宗昆曲，它的舞台语言采用苏州——中州音。这种语音并非是苏州本地方言，而是"南方中州音"的支派。北宋建都中原汴梁，中州音为全国官音，随着宋室南迁杭州，中州音也在杭州等江南地域流行，以致"城中语音好于他郡，盖初皆汴人，扈宋南渡，遂家焉，故至今与汴音颇相似。"② 加之本地方言的渗入，就形成了与中州音"类而不同"的南方官话。这种兼有北语的遒劲和南音的柔媚"双美"的"南方中州音"，正是魏良辅改革昆曲的语音基础。南北兼容的语音特点，使之在成为昆曲的舞台语言后，能够为不同地域观众所接受、继而喜爱。这正是我们今天外地观众听昆曲并没有太大语言隔膜的原因所在。

昆曲舞台语言"官话化"，促使它获得了极为广泛的传播力和接受度。然而，必须看到的是，地方剧种舞台语言"官语化"，都是基于方言化前提的；没有方言化前提的剧种，很难有地域归属感。

正面的例子是京剧。京剧的舞台语言也是以北京官话为基础的。京剧在形成之初，随着米应先、余三胜等汉伶在京城剧坛的走红，菊部出现了皆宗"楚音"的风习。如成书于道光二十年（1840）的皮黄剧本《极乐世界》"凡例"提示："二簧之尚楚音，犹昆曲之尚吴音，习俗然也。"③ 因此，一些在京徽伶的手抄二黄剧本上，不少唱念字旁都注有湖北口音。然而，京剧形成的重要标志之一，是以北京字音为主，湖广音为辅的舞台语言规范的确立。

① 徐树丕《识小录》，《丛书集成续编》第 89 册，上海书店 1994 年，第 1072 页。
② 郎瑛《七修类稿》卷二十六，上海书店出版社 2001 年，第 277 页。
③ 观剧道人《极乐世界传奇》"凡例"，光绪七年（1881）印本。

附录三：论方言与地方剧种"种类"的多样性

反面的例子是广东汉剧。广东汉剧由于历史的原因，一直采用中州音作为自己的舞台语言，进入新时期，很多新生一代对广东汉剧比较生疏，由于它不使用当地的客家话道白，能以获得当地民众的接受。舞台唱念语言特色的丧失和本身属于外来剧种的历史，决定了广东汉剧目前面对不小的尴尬。2003年10月13日《南方网》"南方社区·热点关注"栏目的一次访谈节目，当时邀请广州粤剧团团长倪惠英、广东潮剧院院长陈学希、广东汉剧院院长李仙花"三大掌门戏说广东地方剧"。其中有位化名"幽壹"的网友对广东汉剧是否能代表客家文化，提出了质疑："用普通话唱的汉剧来代表客家文化？有那一地的那一个客家人会去承认？莫非忘了客家人最看重的是保持方言的特性？你听过客家有这么一句祖言：'宁卖祖公田，莫忘祖宗言'吗？没有了地方的最大特性'方言'，还哪里称得上'地方剧'呀？"[①] 所以，笔者在《广东汉剧研究》一书中，对广东汉剧舞台语言"改官为客"的必要性和可行性，进行了科学的论证，力主广东汉剧改官话为客家话道白。[②]

尽管地方剧种都有一个"相对性"官语话过程，故而有学者极力主张地方剧种"官语化"[③]。在笔者看来，若将某些地方剧种"官语化"历程纳入研究的范畴，或者从"文字入手"和从"音乐入手"作为研究视角或方法来研究地方剧种的"官语化"现象，纯属学术自由，无可厚非。然而，假若从剧种"非遗"保护的角度，鼓吹地方戏的"官语化"，则大失其当。抛弃方言唱白，加速"官语化"的进程，客观的后果是取消了地方戏"种类"的多样性，给缤纷多彩的地方戏造成毁灭性的打击。民国初年，由黄孝花鼓戏更名的楚剧进入汉口，为了立稳根基，积极向大戏汉剧学习，一段时间过去后，楚剧与汉剧在不少剧目和表演艺术上是趋同的，客观上改变了楚剧原来乡间"三小戏"的艺术面貌。然而，汉镇的观众很容易区分二者，关键在于两个剧种所操方言不同，楚剧使用的是黄（陂）孝（感）的方言，而汉剧使用的是汉口官腔。如果楚剧不坚持使用黄孝方言，在艺术趋同的情况下，楚剧是

[①] 2003年10月13日《南方网》"南方社区·热点关注"栏目，http://www.southcn.com/nfsq/scene/ht/200403220334.htm，2003年10月20日访问。

[②] 陈志勇《广东汉剧研究》，第341页。

[③] 戴和冰《官语化与大剧种——戏曲类非物质文化遗产保护和研究重点》，《文化遗产》2010年第2期。

完全有可能被汉剧所同化、所淹没。因此，地方剧种舞台语言"官语化"的话题上，研究与保护是两个不同的层面，没有必要混为一谈。

在目前的背景下，"官语化"未必是地方戏对外传播成为全国性大剧种，实现自我救赎的必由之路。其一，不是所有的剧种都具备如昆、京等大剧种一样传播全国的内部实力和外部条件。因此，因倡导地方戏成为全国性大剧种，而予以"官语化"，实际上是某些学者的一厢情愿。地方戏艺术也有其内在的规定性，是否能成为全国性的大剧种，并非简单通过"官语化"就能实现的。其二，很多时候，地方戏向外传播皆是以声腔的传播为主的，多名以"××腔"，"××曲"，"××调"，而以地名再冠以"××剧"或"××戏"，则多是1949年以后的事情，换言之，剧种的观念的生成是较晚的。故而，地方戏对外传播是否一定要先"官语化"，也未尽必然。其三，即便"官语化"，也未必能收到好的效果。坦率地讲，京、昆等"官语化"后传播全国的大剧种，同样存在唱念语言难懂的问题。昆、京的曲辞、韵白，在声律的变化后，若不事先阅读演出本或熟知剧情梗概，一样难以听懂。焦循《花部农谭·序》指出："盖吴音繁缛，其曲虽极谐于律，而听者使未睹本文，无不茫然不知所谓。"① 反映道光年间北京梨园生活的《品花宝鉴》也写到"相公"蓉官与观众富三的一段对话："蓉官又对他人道：'大老爷是不爱听昆腔的，爱听高腔杂耍儿。'那人道：'不是我不爱听，我实在不懂，不晓得唱些什么。高腔倒有滋味儿，不然倒是梆子腔，还听得清楚。'"② 经过"官语化"的昆腔，在焦循等文人看来，若是"听者使未睹本文"，同样"无不茫然不知所谓"。昆腔将一字分为声母、韵头、韵腹、韵尾，加之唱腔字少腔多，转折过密，被老百姓戏称为"鸡鸭鱼肉"，意谓富贵人家的奢侈品。试想，一字分为四部分，悠扬婉转地唱出来，又有几人能听懂，即便"官语化"也是枉然。

高雅的昆腔与各种通俗的地方戏共处戏曲大观园，不正是如一桌子菜，荤素搭配，人尽所需，何因个人喜爱荤而全改荤为素，亦无须喜素而撤荤。艺术大观园，既要有绵邈舒缓、雅静闲适的昆腔，又何须排斥其他姹紫嫣红、五彩缤纷的地方戏。学术的研究也莫不如是。

① 焦循《花部农谭》，《中国古典戏曲论著集成》第八册，第225页。
② 陈森《品花宝鉴》，上海古籍出版社1994年，第25页。

三、方言与剧种的文化多样性

关于"文化多样性",2005年10月第33届联合国教科文组织大会上通过的《保护和促进文化表现形式多样性公约》中,被定义为:"各群体和社会借以表现其文化的多种不同形式。这些表现形式在他们内部及其间传承。文化多样性不仅体现在人类文化遗产通过丰富多彩的文化表现形式来表达、弘扬和传承,也体现在借助各种方式和技术进行的艺术创造、生产、传播、销售和消费的多种方式。"文化多样性是人类社会的基本特征,也是人类文明进步的重要动力。

地方剧种,作为非物质文化遗产,是地方文化多样性的重要组成部分。地方剧种的文化多样性角色,很大程度上直接表现为其在地域人群生活中所承担的文化功能和作用。一般而言,地方剧种在地域文化中所承载的功能至少有四个层面。首先是精神娱乐功能,这是戏剧与生俱来的功效。农村"渴戏"的氛围较之城市尤烈。其次是伦理教化功能。这个功能显而易见,但需要特别指出的是,过去我们往往认为伦理教化是统治阶级愚弄治民的手段,其实不全是,诚如焦循所言地方剧种"其事多忠、孝、节、义,足以动人"[1],简单的伦理判断也是民间观众欣赏习惯和伦理、价值判断惯性使然。因为我们看到这样的现象:即使在今人看来其思想性是如何拙劣的剧目,观众也百看不厌,所以我们不能简单地以"思想性"的高低优劣来判断剧目的成就高低。第三是仪式参与功能。演剧是民间各种仪式,尤其是祭祀活动的重要环节。相应的,民间各种活动不仅养活了数量不少的戏班,而且随着时间的推移,慢慢地向生于斯长于斯的地方剧种注入了地方文化因子,地方剧种也成为地域文化的代表者。第四是族群认同功能。随着文化特征更为鲜明,地方剧种往往成为族群的文化象征。如清末民国时期,广东四大族群广府人、潮汕人、客家人、琼州人就分别确认粤剧、潮剧、"外江戏"(广东汉剧)、琼剧为各自族群的文化标志,即使他们侨居海外,地方剧种也成为凝聚族群的一个重要手段。

不难看出,地方剧种与区域文化的融合,远远要超过文人戏剧融入

[1] 焦循《花部农谭》,《中国古典戏曲论著集成》第八册,第225页。

时代与社会的程度，这是因为社会、政治、经济、文化思潮等外在力量对主流戏剧文化的作用更多是通过剧作家来实现的，而地方戏剧与社会形态的作用关系则是直接通过地方剧种自身参与地方社会生活而获得文化角色认同来完成的。方言，在其间扮演着十分重要的角色。

　　语言是人类最重要的交际工具。语言在形成和发展的过程中，因民族的、地域的、民俗的、社会的诸多因素影响，形成了各种不同的语言及其变体。地域的差异，使用同一母语的民族又区分为若干方言系统。各地不同的风土人情、民俗习惯、婚姻制度、宗教信仰等直接作用方言，使之负载丰富的地方文化特征，因此，一地之方言，集中反映出地域性聚居族群的社会、文化和心理结构。方言的文化品格，折射在地方剧种上，则集中表现为：颇具地方特色的历史文化、地域风情和民众审美习惯，通过用作舞台语言的方言的演绎，获得充分展示。方言不仅是演员与观众之间传达戏境的有效孔道，而且成为了诠释与传播族群之间约定俗成的文化传统的重要方式，故而，在一定程度上，地方戏因为方言的运用，而成为积淀和凝聚地方人文气息和传统的一张名片。

　　如果有人问，最能代表广府文化特点的艺术形式是什么？粤人可能众口同声的回答——粤剧。自从清末民国时期，粤剧完成改官话为"白话"，它就逐步在南粤民众心中成为岭南文化的杰出代表，也无形中成为维系海内外两千多万广府民裔的重要文化纽带。潮剧也是如此，萧遥天先生很早就提出，潮音戏之所以成为潮汕人族群文化的联系纽带，很大程度上归功于使用了潮州方音，"潮音戏的唱曲和宾白，概用乡土方言，此即为构成乡土戏的主要条件。盖凡一种戏剧，其中各种艺术成分的综合，犹如散颗珍珠，方言如线，必赖以贯串之，方能自成形式而为乡土戏剧。"① 萧先生的话切中肯綮。族群对戏剧的认同，很大程度上依赖于地方戏方言的使用。"广东之人爱其国风，所至莫不携之，故有广东人足迹，即有广东人戏班，海外万埠，相隔万里，亦如在广东之祖家焉。"② 清末民初，当大量粤东潮、客人到南洋谋生时，潮剧和粤东

　　① 萧遥天《潮音戏的起源与沿革》，引自广东省艺术创作研究室编《潮剧研究资料选》，1984 年，内部印刷，第 156 页。
　　② 佚名《观戏记》，转引自阿英编《晚清文学丛钞·小说戏曲研究卷》，中华书局 1960 年，第 71 页。

"外江戏"也如影随行。不仅国内有大量潮剧、外江戏班前去东南亚潮属、客属聚居地演出,当地的华侨也自娱自乐组织乐社。业余之时,潮属华侨弹唱潮剧、潮乐,客属侨民则玩赏外江戏、外江音乐。因此,"华语戏曲,在东南亚的华侨群体中,扮演着很重要的社会文化功能的角色。在东南亚多元种族的文化环境中,以族群方言为基础的家乡戏曲,某种程度上,成为了保持自身族群内聚力和文化身份识别的重要武器。"①

正是方言对于地方戏的重要性,有学者这样指出:"任何一种地方戏其屹立于戏曲之林唯一可恃之条件,就是自己独特的地方风格,这种风格的根本就是地方语言,而语言中特色最鲜明的部分就是语音。用普通话取代方言以追求'全国性',无异于在为地方戏掘墓。"② 这样的言论虽然有激切之嫌,但自有其合理性。

四、剧种"种类"多样性的意义

1983 年《中国大百科全书·戏曲曲艺卷》出版时,据其中《中国戏曲剧种表》公布的数据,当时全国共有剧种 317 个。③ 此后,编纂《中国戏曲志》的过程中,各地又陆续发现一些鲜为人知的稀有剧种,经核查,截至 2017 年全国共有剧种 348 个剧种。④ 然而,近二十多年来,由于经济、文化的发展,戏曲受到冲击,加之自身的变革,已经消亡了一部分。地方剧种数量逐步减少的现状,与当前非物质文化遗产保护热潮形成鲜明的反差,因而,保持地方剧种"种类"的多样性和保护其生态环境的"多样性"同样重要,也更为迫切。在这个意义上,地方剧种"种类"多样性的强调,所含蕴的剧史意义和现实意义,就尤显突出。

首先,剧种"种类"多样性,也是戏曲延续自身发展的必然要求。我们可以从三个层面来分析:(1)戏曲作为文化品种,其发展和自身

① 陈志勇《广东汉剧研究》,第 329 页。
② 杨璞《地方戏、地方性、地方音》,《黄梅戏艺术》1992 年第 1 期,第 137 页。
③ 《中国大百科全书·戏曲曲艺卷》,中国大百科全书出版社 1983 年,第 588－605 页。
④ 《文化部发布全国地方戏曲普查成果》,《文化报》2017 年 12 月 28 日第 1 版。

延续同样如生物一样，具有历史规定性。乾隆年间地方花部的兴起，本身就是对昆腔雅部的继承、超越，同时也是自身的一种救赎。戏曲史家周贻白先生很早就注意到"皮黄剧"对昆曲的继承关系，他指出："单就'排场'而言，即谓皮黄为昆曲的通俗演出，亦无不可。""皮黄之有武戏，几乎完全脱胎昆曲。""至于这类（皮黄）单折剧的由来，则不外依据'昆曲'的片段演出而改成。""皮黄班既大为风行，于是乃有女子串演，若按源流，则仍为承接昆曲女班之旧规。""皮黄剧开场，旧有所谓'跳加官'亦系沿用昆曲旧制。"① 地方戏在表演艺术、剧目等各方面对昆剧有着很明显的继承关系，因此有学者认为"花雅之争"同时也表现为"花雅融合"。"争"的结果或是战胜与超越，或是融合与改良，无论何种，都推动了戏曲艺术生命的前进。（2）由杂乱纷芜归于精致雅正，由多归并为少，再由少化为多，正符合艺术发展的内在规定性。多而少，是艺术提高的过程；少化多，则是艺术普及与发展的结果。（3）中国戏曲"一体万殊"的局面，强化了戏曲自身的艺术生命力。王国维将中国的戏曲简单地定义为"以歌舞演故事"。其言尚简，但切中关键。歌为曲，舞为戏，故事则是曲与戏的目标、载体，故事将戏与曲融合为一，使之成为综合性的表演艺术。进而论之，戏，作为"体"，大同小异；曲则因方言构成戏曲品种"多样性"的形态，最终形成中国戏曲"一体万殊"的独有面貌。诚如郑传寅先生所指出的："如果不是得力于地方化的创生发展模式，如果不是拥有一个一体而万殊的庞大的戏剧生态系统，古老的戏曲或许早就枯萎凋谢了，正是因为戏曲选择了不断创造地方戏的发展道路，而且能够以'包诸万殊'的巨大生态系统经受时间的残酷淘洗，所以它能够一次又一次地'绝处逢生'，这种生生不息无比顽强的艺术生命力是其他任何国家任何民族的戏剧都不具备的。"②

其次，剧种"种类"多样性，也是地域文化丰富性和文化消费差异性的内在要求。地方剧种的文化特征，主要是通过声腔和方言体现出来的。地方戏中独特的唱腔，以及其中特有的民间音乐成分，都是本地

① 周贻白《中国戏剧史长编》，上海书店出版社2007年，第595–622页。
② 郑传寅《戏剧史上的独特景观——论地方戏的价值及其特色之保持》，《湖北大学学报》2010年第6期。

域独有精神风貌的反映和文化的积淀。这类唱腔或民间音乐，往往与本地方言的关系很密切，能反映本地方言的音乐美，而且一般只能用这种方言演唱。与方言关系越是密切的戏曲声腔，其地域性特征也就越强。

具体到声腔与方言谁更能代表剧种的文化特征，我们应一分为二地看待，在不同的情况下，二者的重要性是有分别的。当在不同声腔系统的剧种之间，声腔成为不同剧种之间最直接的差异性特征。在豫剧《女驸马》的曲调唱起，听众决不会将之与黄梅戏的《天仙配》相混淆；更也不会将昆曲的《牡丹亭·游园》当成湖南花鼓戏的《刘海砍樵》，诚声腔不同耳。而当在同一声腔系统内，方言则成为区分不同剧种最本质的特征。对于地方戏而言，声腔与方言二者相权，方言的稳固性更强。在同一个剧种内部，旧的声腔有可能在更强有力的新的声腔的冲击下，改弦易辙。如湖南祁剧，在皮黄声腔未兴起之前，主要使用弋阳腔作为自己的主要腔系，待到皮黄腔南传至湘南，就逐渐取代了原来的弋腔。如果以声腔而言，祁剧的音乐形式发生了很大的变化，但因为其使用的方言一直是祁阳官话，这个剧种仍具有它发展的连续性，因而，它的历史也应该是连续的。祁剧声腔演变的例子告诉我们：即使声腔在外力的作用下发生改变，但因为使用的方言，具有很强的地域稳固性，从而保证了地方戏音乐在强势音乐文化的冲击下，不至于偏离当地人们的审美趣味。正是舞台唱念语言对剧种特质的坚守，从而保证了地方剧种传统得以保存和传承。正是在这个意义上，对于一个地方剧种而言，方言较之声腔，更具有地域的标志性。也正因为如此，方言对外而言，成为形形色色地方剧种鲜明的特色标志；对内而言，则成为地方戏稳固而连续传承的历史印记。

进一步而言，地方剧种"多样性"的面貌，也是文化消费多元性的内在需求。在中国戏剧史上，通常有这样的现象：同一地方因文化消费群体对雅俗文化的不同需求，同时出现大戏与小戏并存，各占据一定消费人群和市场的情况。如汉口的汉剧与楚剧。在早期的汉口，汉剧被认为"大戏"，酬神还愿、庆典开张、衙门开印等大型活动，都是汉剧承应，因此汉剧基本垄断了上层社会的演出市场。汉剧史家扬铎先生在《汉剧在武汉六十年》一文中回忆说：会戏"每每在正午十二时前开锣，到四五时完成。而社庙每每有早台，是在清晨唱三出戏谓之一台

戏，这几乎全部是汉剧应承的。"① 而楚剧主要挤占下层民众的消费市场，道光年间的清人叶调元在《汉口竹枝词》中这样描写初入汉口的楚剧（时称"黄孝花鼓戏"）演出："俗人偏自爱风情，浪语油腔最喜听。土荡约看花鼓戏，开场总在两三更。""灯前幻影认成真，热了当场看戏人。一把散钱丢彩去，草鞋帮是死忠臣。"② "草鞋帮是死忠臣"正道出了楚剧观众主要是一些底层民众。清代中晚期的广州，也同时存在相对高雅的"外江班"和相对俚俗的"本地班"，它们分据不同的演出市场。道光杨懋建《梦华琐簿》曾这样描述广州的外江班和本地班的情形："外江班皆外来妙选，声色伎艺并皆佳妙。宾筵顾曲，倾耳赏心，彔酒纠觞。"而本地班，"但工技击，以人为戏。所演故事，类多不可纠诘，言既无文，事尤不经。"再加上演戏必会鞭炮轰鸣，埃尘涨天，被官府限定"仅许赴乡村般演"③。俞洵庆《荷廊笔记》卷二"广州梨园"也载，"凡城中官宴赛神，皆系外江班承值。其由粤中曲师所教，而多在郡邑乡落演剧者，谓之本地班。"而外江班与本地班的这种演出市场的分割，一直延续到粤东外江戏兴盛之后，直至同治末年，在广州地区仍然有本地班与外江班的区别，如杜凤治《特调南海县正堂日记》中就有"贵华外江班"，"广东班"，"本地戏班演戏四日"的字句④。此外，潮州、汕头一带也有"外江戏"与"潮音戏"之别，汕尾海陆丰地区有唱正音的正字戏、西秦戏与唱方音的"白字戏"之分，客属梅州也有广东汉剧与客家山歌戏之异。

再次，剧种"种类多样性"，更是文化遗产保护的现实需要。目前普遍存在地方剧种艺术趋同的现象。各地剧种纷纷向京、昆大剧种看齐，各地方剧院团以拿各层次艺术节（戏剧节）大奖为最终追求，竞相选择"重大题材"，竞投巨资打造"精品"。在这个过程中，很多属于本剧种特有的艺术特色，一旦不被评委看好，则会革去不留；评委或政府指令直接指引地方戏院团的剧目生产，编、导、演受制于一小部分人的审美倾向。笔者曾在《广东汉剧研究》一书中全面考察了广东汉

① 扬铎《汉剧在武汉六十年》，中国档案出版社 2004 年，第 10 页。
② 徐明庭等辑校《湖北竹枝词》，湖北人民出版社 2007 年，第 127 页。
③ 张次溪编《清代燕都梨园史料》，第 350 页。
④ 杜凤治《杜凤治日记·特调南海县正堂日记》"同治十二年正月十六日"，桑兵主编《清代稿钞本》第十四册影印，第 439 页。

剧生态环境的变迁，提出了要保护地方剧种生态"多样性"的主张，尤其反对广东汉剧界提议成立广东京汉剧院。同为皮黄声腔剧种的京剧和广东汉剧，若各个环节全部实现"京汉两下锅"，广东汉剧与京剧的趋同，必将广东汉剧带向消亡。

　　剧种"生态多样性"和"种类多样性"，都关涉地方戏的生存关怀和遗产保护课题，但前者更关注某一个剧种的生态环境保护，而后者更着眼于地方剧种全体的保护。所以，在此，借助方言与地方剧种文化特征这个话题，笔者郑重地提出剧种"种类多样性"的观点，旨在引起各界力量对剧种多样性文化面貌的关注。

重要参考文献

一、古籍类

(一) 诗文、杂著

天池道人《南词叙录》,《中国古典戏曲论著集成》第三册,中国戏剧出版社1959年。

王骥德《曲律》,《中国古典戏曲论著集成》第四册,中国戏剧出版社1959年。

屠隆《白榆集》,《续修四库全书》第1359册,上海古籍出版社2002年。

屠隆《屠隆集》,汪超宏主编,第五册,浙江古籍出版社2012年。

《汤显祖全集》,徐朔方点校,北京古籍出版社1999年。

顾起元《客座赘语》,谭棣华、陈稼禾点校,中华书局1987年。

宋懋澄《九籥续集》,《四库禁毁书丛刊》集部第177册,北京出版社1997年。

汪道昆《太函集》,《续修四库全书》第1348册,上海古籍出版社2002年。

凌濛初《谭曲杂札》,《中国古典戏曲论著集成》第四册,中国戏剧出版社1959年。

李维桢《大泌山房集》,《四库全书存目丛书》集部第153册,齐鲁书社1997年。

《袁宏道集笺校》,钱伯城笺校,上海古籍出版社2008年。

袁中道《珂雪斋集》,钱伯城笺校,上海古籍出版社1989年。

龙膺《龙膺集》,梁颂成、刘梦初校点,岳麓书社2011年。

冯梦桢《快雪堂日记》，《四库全书存目丛书》集部第 164 册，齐鲁书社 1997 年。

李日华《六研斋笔记》，郁震宏等点校，凤凰出版社 2010 年。

方中通《续陪》，《清代诗文集汇编》第 133 册，上海古籍出版社 2010 年。

李渔《闲情偶寄》，杜书瀛评注，中华书局 2007 年。

叶梦珠《阅世编》，来新夏校点，中华书局 2007 年。

金埴《不下带编》，王湜华点校，中华书局 1982 年。

冒襄《同人集》，《四库全书存目丛书》集部第 385 册，齐鲁书社 1997 年。

顾嗣立《闾邱诗集》，《四库全书存目丛书》集部第 266 册，齐鲁书社 1997 年。

朱彝尊著，姚祖恩编《静志居诗话》，人民文学出版社 1990 年。

刘廷玑《在园杂志》，张守谦校点，中华书局 2005 年。

刘献廷《广阳杂记》，汪北平、夏志和校点，中华书局 1957 年。

魏荔彤《怀舫诗集续集》，《四库全书存目丛书补编》第 4 册，齐鲁书社 2001 年。

李永绍《约山亭诗稿评注》，兰翠评注，齐鲁书社 2015 年。

俞正燮《癸巳类稿》，商务印书馆 1957 年。

刘献廷《广阳杂记》，汪北平、夏志和点校，中华书局 1997 年。

屈大均《广东新语》，中华书局 1985 年。

黄之隽《唐堂集》，《四库全书存目丛书》第 271 册，齐鲁书社 1997 年。

徐振贵主编《孔尚任全集辑校注评》，齐鲁书社 2004 年。

孔尚任《节序同风录》，《四库全书存目丛书》史部第 165 册，齐鲁书社 1997 年。

顾彩《容美纪游》，吴柏森校注，湖北人民出版社 1998 年。

屈复《弱水集》，《续修四库全书》第 1424 册，上海古籍出版社 2002 年。

查嗣瑮《查浦诗钞》，《四库未收书辑刊》第八辑第 20 册，北京出版社 1997 年。

张渠《粤东闻见录》，广东高等教育出版社 1990 年。

郑板桥《郑板桥集》，上海古籍出版社1982年。

檀萃《滇南集》，清嘉庆元年（1796）石渠阁刻本。

檀萃《重镌草堂外集》，《续修四库全书》第1445册，上海古籍出版社2002年。

唐英《唐英集》，张发颖、刁云展整理，辽沈书社1991年。

洪亮吉《卷施阁集》，《续修四库全书》第1467册，上海古籍出版社2002年。

李斗《扬州画舫录》，汪北平、涂雨公点校，中华书局1960年。

钱泳《履园丛话》，孟裴校点，上海古籍出版社2012年。

周寿昌《思益堂集》，《续修四库全书》第1540册，上海古籍出版社2002年。

沈起凤《谐铎》，乔雨舟校点，人民文学出版社1985年。

焦循《花部农谭》，《中国古典戏曲论著集成》第八册，中国戏剧出版社1959年。

吴长元《燕兰小谱》，张次溪编《清代燕都梨园史料》，中国戏剧出版社1988年。

余集《秋室学古录》，《续修四库全书》第1460册，上海古籍出版社2002年。

袁枚《随园诗话》，王英志校点，江苏古籍出版社2000年。

李调元《剧说》，《中国古典戏曲论著集成》第八册，中国戏剧出版社1959年。

李调元《南越笔记》，中华书局1985年。

李调元《童山诗集》，《续修四库全书》第1456册，上海古籍出版社2002年。

昭梿《啸亭杂录》，何英芳点校，中华书局1980年。

廖景文《清绮集》，南京图书馆藏乾隆刻本。

赵翼《赵翼全集》，曹光甫校点，凤凰出版社2009年。

郑板桥《郑板桥集》，上海古籍出版社1982年。

严长明《秦云撷英小谱》，傅谨主编《京剧历史文献汇编》"清代卷"，凤凰出版社2011年。

程岱葊《野语》，《续修四库全书》第1180册，上海古籍出版社2002年。

钱以垲《研云堂诗》,《清代诗文集汇编》第 231 册,上海古籍出版社 2010 年。

弘晓《明善堂诗集》,《续修四库全书》第 1445 册,上海古籍出版社 2002 年。

乐钧《青芝山馆诗集》,《续修四库全书》第 1490 册,上海古籍出版社 2002 年。

百龄《守意龛诗集》,《清代诗文集汇编》第 423 册,上海古籍出版社 2010 年。

戴璐《藤阴杂记》,施绍文校点,上海古籍出版社 1985 年。

王昶《春融堂集》,《续修四库全书》第 1438 册,上海古籍出版社 2002 年。

王昶《蒲褐山房诗话》,北京图书馆出版社 2004 年。

潘衍桐《两浙輶轩续录》,《续修四库全书》第 1685 册,上海古籍出版社 2002 年。

潘祖荫《滂喜斋藏书记》,《续修四库全书》第 926 册,上海古籍出版社 2002 年。

吴寿旸《拜经楼藏书题跋记》,《续修四库全书》第 930 册,上海古籍出版社 2002 年。

陆心源《皕宋楼藏书志》,《续修四库全书》第 928 册,上海古籍出版社 2002 年。

周中孚《郑堂读书记》,《续修四库全书》第 924 册,上海古籍出版社 2002 年。

吴振棫《养吉斋余录》,《续修四库全书》第 1158 册,上海古籍出版社 2002 年。

赵怀玉《亦有生斋集》,《续修四库全书》第 1470 册,上海古籍出版社 2002 年。

邵晋涵《南江文钞》,《续修四库全书》第 1643 册,上海古籍出版社 2002 年。

李谦夫《粤东杂诗》,嘉庆五年(1801)刻本。

焦廷琥《先府君事略》,《丛书集成三编》第 86 册,新文丰出版公司 1997 年。

张际亮《金台残泪记》,张次溪编《清代燕都梨园史料》,中国戏

剧出版社 1988 年。

包世臣《小倦游阁集》，《续修四库全书》第 1500 册，上海古籍出版社 2002 年。

程含章的《岭南续集》，道光元年（1821）刻本。

郑昌时《韩江闻见录》，道光四年（1824）刻本。

张维屏《张南山全集》，谭赤子标点，广东高等教育出版社 1994 年。

彭蕴灿《历代画史汇传》，《续修四库全书》第 1083 册，上海古籍出版社 2002 年。

秋园居士《修正增补梨园原》，民国时期文献保护中心、中国社会科学院近代史研究所编《民国文献类编·文化艺术卷》第 904 册，国家图书馆出版社 2015 年。

小铁笛道人《日下看花记》，张次溪编《清代燕都梨园史料》，中国戏剧出版社 1988 年。

留春阁小史《听春新咏》，张次溪编《清代燕都梨园史料》，中国戏剧出版社 1988 年。

梁章钜《浪迹丛谈》，《续修四库全书》第 1179 册，上海古籍出版社 2002 年。

蕊珠旧史《长安看花记》，张次溪编《清代燕都梨园史料》，中国戏剧出版社 1988 年。

李登齐《常谈丛录》，张次溪编《清代燕都梨园史料》，中国戏剧出版社 1988 年。

倦游逸叟《梨园旧话》，张次溪编《清代燕都梨园史料》，中国戏剧出版社 1988 年。

粟海庵居士《燕台鸿爪集》，张次溪编《清代燕都梨园史料》，中国戏剧出版社 1988 年。

凌廷堪《梅边吹笛谱》，《丛书集成初编》第 2666 册，中华书局 1991 年。

凌廷堪《校礼堂文集》，《续修四库全书》第 1480 册，上海古籍出版社 2002 年。

杨静亭《都门纪略》，道光二十五年（1845）初刻本。

震钧《天咫偶闻》，北京古籍出版社 1982 年。

邗上蒙人《风月梦》，朱鉴珉点校，北京师范大学出版社 1992 年。

崇彝《道咸以来朝野杂记》，北京古籍出版社 1982 年。

方濬师《蕉轩随录》，《续修四库全书》第 1141 册，上海古籍出版社 2002 年。

孙宝瑄《忘山庐日记》，上海古籍出版社 1983 年。

杨恩寿《杨恩寿集》，岳麓书社 2010 年。

俞洵庆《荷廊笔记》，光绪十一年（1885）广州富文斋刊本。

丁宿章辑《湖北诗征传略》，《续修四库全书》第 1707 册，上海古籍出版社 2002 年。

朱彭寿编纂《稿本清代人物史料三编》第四册，北京图书馆出版社 2002 年。

陈彦衡《旧剧丛谈》，张次溪编《清代燕都梨园史料》，中国戏剧出版社 1988 年。

（二）地方志

吴思立修，陈尧道等纂《大埔县志》，嘉靖三十六年（1557）刻本。

陶士偰主修《汉阳府志》，乾隆十二年（1747）刻本。

华西植纂修《贵溪县志》，乾隆十五年（1750）刻本。

周硕勋纂修《潮州府志》，乾隆二十七年（1762）修光绪十九年重刊本。

游际盛《浮梁县志》，道光十二年（1832）刻本。

高左廷修，傅燮鼎纂《崇阳县志》，同治五年（1866）刻本。

陶煦修《周庄镇志》，光绪八年（1882）刻本。

熊祖诒修《滁州志》，光绪二十三年（1897）刻本。

吴宗焯、李庆荣修；温仲和纂《光绪嘉应州志》，光绪二十七年（1901）刻本。

朱之英、舒景蘅纂修《民国怀宁县志》，1918 年铅印本。

邓光瀛纂，陈一坤修《连城县志》，1938 年石印本。

刘织超编纂《大埔县志》，1943 年铅印本。

(三）剧本

朱有燉《朱有燉集》，赵晓红整理，齐鲁书社2014年。
王夫之《龙舟会》，《清人杂剧初集》本。
徐沁《香草吟》，康熙间曲波本。
蒋士铨《蒋士铨戏曲集》，周妙中点校，中华书局1993年。
唐英《古柏堂戏曲集》，周育德点校，上海古籍出版社1987年。
齐如山旧藏《双合印总本》，中国艺术研究院图书馆藏内府抄本。
《古本戏曲丛刊》九集，中华书局上海编辑部印刷，1964年。
《古本戏曲丛刊》第六集，国家图书馆出版社2016年。
金连凯《业海扁舟》，国家图书馆藏道光刻本。
黄宽重等主编《俗文学丛刊》，新文丰出版公司2001年。
孟繁树、周传家编校《明清戏曲珍本辑选》，中国戏剧出版社1985年。
朱恒夫主编《后六十种曲》，复旦大学出版社2013年。
《故宫博物院藏清宫南府昇平署戏本》，故宫出版社2015～2016年。

二、学术著作

叶德辉《书林清话》，中华书局1957年。
扬铎《汉剧丛谈》，法言书屋1915年初版。
王梦生《梨园佳话》，商务印书馆1915年。
陈彦衡《说谭》，交通印书馆1918年。
张肖伧《鞠部丛谭》，大东书局1926年。
钟敬文编《蛋歌》，开明书店1927年。
波多野乾一《京剧二百年之历史》，上海启智印务公司1926年。
钱热储《汉剧提纲》，汕头印务铸字局1933年。
谢雪影《潮梅现象》，1935年印刷，出版机构不明。
青木正儿著，王古鲁译著，蔡毅校订《中国近世戏曲史》，中华书局2010年（又，上海商务印书馆，王古鲁译著本，1936年）。
周贻白《中国剧场史》，商务印书馆1936年。

傅惜华《曲艺论丛》，上海文艺联合出版社1953年。

邓之诚《骨董琐记全编》，生活·读书·新知三联书店1955年。

钱南扬《梁祝戏曲辑存》，古典文学出版社1956年。

王力《汉语音韵学》，中华书局1956年。

［美］芮德菲尔德《农民社会与文化：人类学对文明的一种诠释》，王莹译，中国社会科学出版社2013年（芝加哥大学出版社1956年初版）。

萧亭整理《粤东汉剧简史》（初稿），1956年9月内部印刷。

欧阳予倩编《中国戏曲研究资料初辑》，中国戏剧出版社1957年。

萧遥天《民间戏剧丛考》，南国出版公司1957年。

江西省文化局剧目工作室编《弋阳腔资料汇编》第一辑，1959年内部印刷。

江苏省博物馆编《江苏省明清以来碑刻资料选集》，生活·读书·新知三联书店1959年。

周贻白《中国戏剧史长编》，人民文学出版社1960年。

扬铎《汉剧史考》，武汉汉剧院艺术室编，1961年11月内部印刷。

广东省文化局戏曲研究室编《广东戏曲史料汇编》第一辑，1963年内部印刷。

周贻白《中国戏曲发展史纲要》，上海古籍出版社1979年。

钱南扬《汉上宦文存》，上海文艺出版社1980年。

陆萼庭《昆剧演出史稿》，上海文艺出版社1980年。

徐慕云、黄家衡编著《京剧字韵》，上海文艺出版社1980年。

张庚、郭汉城主编《中国戏曲通史》，中国戏剧出版社1981年。

扬铎《汉剧传统剧目考证》，武汉市文联戏剧部、武汉汉剧院艺术室编，1981年12月内部印刷。

路工编选《清代北京竹枝词（十三种）》，北京古籍出版社1982年。

安禄兴《京剧音乐初探》，山东人民出版社1982年。

李洪春《京剧长谈》，中国戏剧出版社1982年。

周贻白《周贻白戏剧论文选集》，湖南人民出版社1982年。

郭朋《明清佛教》，福建人民出版社1982年。

陕西艺术研究所编《秦腔研究论著选》，陕西人民出版社1983年。

北京戏曲研究所编《京剧史研究》，学林出版社 1985 年。
周明泰《道咸以来梨园系年小录》，中国戏曲艺术中心，1985 年。
孟繁树、周传家编校《明清戏曲珍本辑选》，中国戏剧出版社 1985 年。
刘念兹《戏曲文物丛考》，中国戏剧出版社 1986 年。
徐珂《清稗类钞》第十一册，中华书局 1986 年。
李家瑞《北平俗曲略》，中国曲艺出版社 1988 年。
潘镜芙、陈墨香《梨园外史》，宝文堂书店 1989 年。
吴毓华编著《中国古代戏曲论著序跋集》，中国戏剧出版社 1990 年。
孙楷第《戏曲小说书录解题》，人民文学出版社 1990 年。
常静之《论梆子戏》，人民音乐出版社 1991 年。
廖奔《中国戏曲声腔源流史》，台北贯雅文化事业有限公司 1992 年，人民文学出版社 2012 年再版。
流沙《宜黄诸腔源流探》，人民音乐出版社 1993 年。
陈香白《潮州文化述论选》，中山大学出版社 1993 年。
鱼讯主编《陕西省戏剧志·安康地区卷》，三秦出版社 1994 年。
赵建新《陇东南影子戏初编》，台北财团法人施合郑民俗文化基金会 1995 年。
武俊达《京剧唱腔研究》，人民音乐出版社 1995 年。
孙崇涛、徐宏图《戏曲优伶史》，文化艺术出版社 1995 年。
谭帆《优伶史》，上海文艺出版社 1995 年。
高鼎铸《柳子戏音乐研究》，山东文艺出版社 1995 年。
王俊、方光诚《湖北戏曲声腔剧种研究》，中国戏剧出版社 1996 年。
王远廷《闽西汉剧史》，海潮摄影艺术出版社 1996 年。
卿希泰、唐大潮《道教史》，中国社会科学出版社 1996 年。
廖奔《中国古代剧场史》，中州古籍出版社 1997 年。
李坦主编《扬州历代诗词》，人民文学出版社 1998 年。
陈湘锋、赵平略《〈田氏一家言〉诗评注》，中央民族大学出版社 1999 年。
郭英德《明清传奇史》，江苏古籍出版社 1999 年。

廖奔、刘彦君《中国戏曲发展史》，山西教育出版社 2000 年。
鱼讯主编《陕西省戏剧志·省直志》，三秦出版社 2000 年。
徐慕云《中国戏剧史》，上海古籍出版社 2001 年。
孟繁树《中国板式变化体戏曲源流研究》，文化艺术出版社 2002 年。
林叶青《清中叶戏曲家散论》，江苏古籍出版社 2002 年。
吴新雷主编《中国昆剧大辞典》，南京大学出版社 2002 年。
王芷章《中国京剧编年史》，中国戏剧出版社 2003 年。
王芷章《腔调考源》，《中国京剧编年史》附录，中国戏剧出版社 2003 年。
王芷章《京剧名艺人传略集》，《中国京剧编年史》附录，中国戏剧出版社 2003 年。
张发颖《中国戏班史》，学苑出版社 2003 年。
周华斌、朱联群主编《中国剧场史论》，北京广播学院出版社 2003 年。
杨荫浏《中国古代音乐史稿》，人民音乐出版社 2004 年。
北京市艺术研究所、上海艺术研究所编《中国京剧史》，中国戏剧出版社 2005 年。
傅才武《近代化进程中的汉口文化娱乐业（1861～1949）》，湖北教育出版社 2005 年。
丘慧莹《清代楚曲剧本及其与京剧关系之研究》，花木兰文化出版社 2012 年。
刘水云《明清家乐研究》，上海古籍出版社 2005 年。
卢前《卢前曲学四种》，中华书局 2006 年。
幺书仪《晚清戏曲的变革》，人民文学出版社 2006 年。
杨明、顾峰《滇剧史》，中国戏剧出版社 1986 年。
潘超、丘良任、孙忠铨等编《中华竹枝词全编》，北京出版社 2007 年。
朱家溍、丁汝芹《清代内廷演剧始末考》，中国书店出版社 2007 年。
范丽敏《清代北京戏曲演出研究》，人民文学出版社 2007 年。
孙书磊《明末清初戏剧研究》，社会科学文献出版社 2007 年。

齐如山《京戏之变迁》，辽宁教育出版社 2008 年。
孙崇涛《戏曲文献学》，山西教育出版社 2008 年。
曾永义《戏曲腔调新探》，文化艺术出版社 2009 年。
康保成《中国戏剧史研究入门》，复旦大学出版社 2009 年。
黄天骥、康保成主编《中国古代戏剧形态研究》，河南人民出版社 2009 年。
陈志勇《广东汉剧研究》，中山大学出版社 2009 年。
刘红娟《西秦戏研究》，中山大学出版社 2009 年。
詹双晖《白字戏研究》，中山大学出版社 2009 年。
刘怀堂《正字戏研究》，中山大学出版社 2009 年。
谢彬筹《岭南戏剧源流编》，中国戏剧出版社 2009 年。
冯关钰《中国曲牌考》，安徽文艺出版社 2009 年。
寒声《中国梆子声腔源流考论》，三晋出版社 2010 年。
刘尚恒《鲍廷博年谱》，黄山书社 2010 年。
李静《明清堂会演剧史》，上海古籍出版社 2011 年。
傅谨主编《京剧历史文献汇编》清代卷，凤凰出版社 2011 年。
刘文峰《山陕商人与梆子戏考论》，文化艺术出版社 2011 年。
陈历明《潮州出土戏文珍本〈金钗记〉》，广东人民出版社 2012 年。
黄伟《广府戏班史》，中国社会科学出版社 2012 年。
朱伟明、陈志勇《汉剧研究资料汇编》，武汉出版社 2012 年。
丁汝芹《清宫戏事——宫廷演剧二百年》，中国国际广播出版社 2013 年。
流沙《清代梆子乱弹皮黄考》，台北"国家"出版社 2014 年。
郑志良《明清戏曲文学与文献探考》，中华书局 2014 年。
王政尧《清代戏剧文化考辨》，北京燕山出版社 2014 年。
丁淑梅《中国古代禁毁戏剧编年史》，重庆大学出版社 2014 年。
颜长珂《纵横谈戏录》，文化艺术出版社 2014 年。
傅谨《中国戏剧史》，北京大学出版社 2014 年。
故宫博物院编《清代宫廷戏曲学术研讨会论文集》，故宫出版社 2015 年。
王永敬主编《昆剧志》，上海文化出版社 2015 年。

周贻白《中国剧场史（外二种）》，中国戏剧出版社 2016 年。
余从《戏曲声腔剧种研究》，北京时代华文书局 2016 年。
朱伟明、陈志勇、孙向峰《汉剧史论稿》，人民出版社 2016 年。
车文明《中国古代剧场史》，商务印书馆 2021 年版。

三、论文

欧阳予倩《谈二黄戏》，《小说月报》17 卷号外，1927 年 6 月。
看云楼主人《徽班贩马记剧本》，分载《戏剧月刊》1 卷第 12 期、2 卷第 2 期，1929 年。
刘守鹤《读伶琐记》，《剧学月刊》1 卷第 1 期，1932 年 11 月。
寄萍《皮黄源流考》，《北洋画报》第 20 卷第 989 期，1933 年。
杜颖陶《记玉霜簃所藏钞本戏曲（续）》，《剧学月刊》2 卷第 4 期，1933 年 4 月。
颖陶《谈缀白裘》，《剧学月刊》3 卷第 7 期，1934 年 7 月。
杜颖陶《二黄来源考》，《剧学月刊》3 卷第 8 期，1934 年 8 月。
李嘉瑞《北平风俗类征》，商务印书馆 1937 年。
蒋星煜《柳琴戏的成长》，华东戏曲研究院编辑《华东戏曲剧种介绍》第二集，新文艺出版社 1955 年。
刘静沅《徽戏的成长和现况》，华东戏曲研究院编辑《华东戏曲剧种介绍》第三集，新文艺出版社 1955 年。
黄芝冈《论长沙湘戏的流变》，欧阳予倩编《中国戏曲研究资料初辑》，中国戏剧出版社 1957 年。
欧阳予倩《试谈粤剧》，欧阳予倩编《中国戏曲研究资料初辑》，中国戏剧出版社 1957 年。
蒋星煜《李文茂以前的广州剧坛》，《羊城晚报》1961 年 2 月 3 日。
冼玉清《清代六省戏班在广东》，《中山大学学报》1963 年第 3 期。
朱家溍《清代的戏曲服饰史料》，《故宫博物院院刊》1979 年第 4 期。
黄镜明执笔《试谈粤剧唱腔音乐的形成和演变》，载广东省戏剧研究室、剧协广东分会编《戏剧艺术资料》第 2 期，1979 年 12 月。
赵景深《明代的民间戏曲》，载《曲论初探》，上海文艺出版社

1980年。

李纯一《说簧》，《乐器》1981年第4期。

颜长珂《读〈新镌楚曲十种〉——兼谈〈祭风台〉的衍变》，《长江戏剧》1981年第3期。

莫汝城《关于粤剧梆黄源流问题》，载广东省戏剧研究室、剧协广东分会编《戏剧艺术资料》第4期，1981年5月。

流沙《明代湖北"楚调"浅探》，《长江戏剧》1982年第5期。

崇阳县文化局《米应先是湖北崇阳人》，湖北省戏剧工作室编《戏剧研究资料》第3期，1982年10月。

方光诚、王俊《米应先、余三胜史料的新发现》，《戏曲研究》第10辑，文化艺术出版社1983年。

陆小秋、王锦琦《"梆子""梆子腔"和吹腔》，《戏曲艺术》1983年第4期。

马彦祥、余从《戏曲声腔、剧种概说》，《梆子声腔剧种学术讨论会文集》，山西人民出版社1984年。

黄镜明、李时成《广东西秦戏渊源质疑》，《梆子声腔剧种学术讨论会文集》，山西人民出版社1984年。

焦文彬《从〈钵中莲〉看秦腔在明代戏曲声腔中的地位》，《梆子声腔剧种学术讨论会文集》，山西人民出版社1984年。

陆小秋、王锦琦《"梆子""梆子腔"和"吹腔"》，《梆子声腔剧种学术讨论会文集》，山西人民出版社1984年。

王依群《秦腔声腔的渊源及板腔体音乐的形成》，《梆子声腔剧种学术讨论会文集》，山西人民出版社1984年。

刘吉典《京剧旧工尺谱今译》，湖北省戏剧工作室编《戏剧研究资料》第10期，1984年。

张九《关于西皮腔的起源与发展》，《中央音乐学院学报》1984年第4期。

何昌林《从三簧说到二簧》，《戏曲研究》第12辑，文化艺术出版社1984年。

朱家溍《清代乱弹戏在宫中发展的史料》，北京市戏曲研究所编《京剧史研究》，学林出版社1985年。

潘仲甫《皮黄合流浅谈》，《戏曲研究》第16辑，文化艺术出版社

1985 年。

寒声《关于山陕梆子声腔史研究中的一些问题》,《中华戏曲》第 2 辑,山西人民出版社,1986 年。

王锦琦、陆小秋《浙江乱弹腔系源流初探》,《中华戏曲》第 4 辑,山西人民出版社 1987 年。

陈玉深《聊斋俚曲音乐艺术特色》,《中国音乐》1988 年第 1 期。

孟繁树《论乾嘉时期长江流域的梆子腔》,《中华戏曲》第 9 辑,山西人民出版社 1990 年。

黄锦培《粤剧的梆子二黄与京剧的西皮二黄(续二)》,《星海音乐学院学报》1990 年第 3 期。

翁思再《湖广音与京剧音韵》,《上海大学学报》1990 年第 4 期。

张民《余三胜的四十出戏》,《戏曲研究》第 41 辑,文化艺术出版社 1992 年。

丁汝芹《关于"皮黄合流"一说的疑问种种》,《戏曲艺术》1993 年第 2 期。

丘煌《"广东汉乐"不是源于潮州汉剧中的器乐曲牌而是源于"中州古乐"》,《星海音乐学院学报》1998 年第 1 期。

刘正维《汉剧传统音乐的精神继承》,《戏剧之家》1999 年第 6 期。

苏子裕《粤剧梆黄源流新探》,《广东艺术》2000 年第 2 期。

颜长珂《〈春台班戏目〉辨证》,《中华戏曲》第 26 辑,文化艺术出版社 2002 年。

王安祈《关于京剧剧本来源的几点考察——以车王府曲本为实证》,《中华戏曲》第 27 辑,文化艺术出版社 2002 年。

刘正维《论戏曲音乐发展的五个时期》,《黄钟》2003 年第 2 期。

胡忌《从〈钵中莲〉传奇看"花雅同本"的演出》,《戏剧艺术》2004 年第 1 期。

单长江《崇阳米应生与京剧》,《艺术百家》2004 年第 5 期。

束文寿《论京剧声腔源于陕西》,《中国戏剧》2004 年第 7 期。

束文寿《京剧声腔源于陕西》,《戏曲研究》第 64 辑,文化艺术出版社 2004 年。

方月仿《质疑"京剧声腔源于陕西"》,《中国戏剧》2005 年第 2 期。

金芝《京剧"母体"论——束文寿先生〈论京剧声腔源于陕西〉读后感》,《中国戏剧》2005年第2期。

苏子裕《"京剧声腔源于陕西"质疑——与束文寿先生商榷》,《戏曲研究》第68辑,文化艺术出版社2005年。

颜全京《早期文人创作的京剧剧作〈错中错〉》,《文学遗产》2005年第4期。

束文寿《再论京剧声腔源于陕西》,《戏曲研究》第70辑,文化艺术出版社2006年。

李连生《四平腔与吹腔关系蠡测》,王评章、叶明生主编《中国四平戏研究论文集》上册,中国戏剧出版社2006年。

马华祥《〈钵中莲〉民间社会思潮探微》,《南京师大学报》2006年第1期。

宋俊华《山陕会馆与秦腔传播》,《文艺研究》2006年第2期。

许并生、刘晓伟、李宁宁《稀有剧种"耍孩儿"的民族文化价值界说》,《中国文化研究》2006年秋之卷。

陆小秋、王锦琦《论徽剧声腔的三个发展阶段及二簧腔的形成》,载《戏曲声腔研究》,中国戏剧出版社2007年。

胡汉宁《楚调"皮黄合奏"成因及其传播》,《戏曲研究》第72辑,文化艺术出版社2007年。

丘慧莹《清代楚曲剧本概说》,《戏曲研究》第72辑,文化艺术出版社2007年。

王馗《外江梨园与岭南戏曲——广州外江梨园会馆碑记研究》,《戏曲研究》第73辑,文化艺术出版社2008年。

流沙《两种秦腔及陕西二黄的历史真相》,《戏曲研究》第79辑,文化艺术出版社2009年。

板俊荣《明万历抄本〈钵中莲〉之【补缸调】的词谱考释》,《交响》2009年第6期。

郑传寅《地域性·乡土性·民间性——论地方戏的特质及其未来之走势》,《湖北大学学报》2010年第6期。

朱伟明《汉剧与中国戏剧史的雅俗之变》,《湖北大学学报》2010年第6期。

吴同宾《余门三人杰——余三胜、余紫云与余叔岩》,《梨园春秋》

2011年第8期。

黄振林《论"花雅同本"现象的复杂形态——从〈钵中莲〉传奇的年代归属说起》,《戏剧》2012年第1期。

黄婉仪《钱德苍编〈缀白裘〉与翻刻、改辑本系谱析论》,《戏曲研究》第89辑,文化艺术出版社2014年。

龚战《楚曲〈打金镯〉考述——兼谈〈四进士〉故事并非出自鼓词〈紫金镯〉》,《戏曲研究》第89辑,文化艺术出版社2014年。

朱丽霞《江南与岭南:吴兴祚幕府与清初昆曲》,《文学评论》2014年第2期。

辛雪峰《论劝善调与秦腔的声腔渊源关系》,《中国音乐学》2015年第3期。

路应昆《"昆弋腔"辨疑》,《戏曲研究》第94辑,文化艺术出版社2015年。

戴云《清南府演戏腔调考述》,《文化遗产》2015年第3期。

赵景深《明代青阳腔剧本的新发现》,载《戏曲笔谈》,复旦大学出版社2015年。

孙红瑀《明正德及清顺治世兴画局刻印戏曲版画考述》,《中华戏曲》2016年第1期(总第52辑)。

陈燕芳《新加坡藏"外江戏"剧本初探》,《文化遗产》2016年第3期。

朱浩《戏出年画不会早于清中叶——论〈中国戏曲志〉"陕西卷'"甘肃卷"中时代有误之年画》,《文化遗产》2016年第5期。

孙书磊《中国戏剧通史建构的百年转型与重构可能》,《文学遗产》2016年第6期。

张志峰《〈明对山秦腔脸谱〉考辨》,《戏剧》2017年第1期。

《文化部发布全国地方戏曲普查成果》,《文化报》2017年12月28日第1版。

欧阳亮《早期"楚调"与"海盐腔"关系考》,《戏剧艺术》2021年第3期。

陈志勇《清代弋阳腔的"正统化"及其雅俗的官民分野》,《广西民族大学学报》2021年第4期。

四、志书、丛书、工具书及其他

谭正璧《中国文学家大辞典》，上海书店1981年。

上海艺术研究所、中国戏剧家协会上海分会编《中国戏曲曲艺词典》，上海辞书出版社1981年。

沈云龙主编《近代中国史料丛刊续编》第45辑，台湾文海出版社1981年影印。

萧遥天《潮州戏剧音乐志》，槟城天风出版公司1985年。

李汉飞主编《中国戏曲剧种手册》，中国戏剧出版社1987年。

刘回春《祁剧志》，湖南文艺出版社1988年。

故宫博物院编《掌故丛编》，中华书局1990年影印本。

《中国戏曲志·湖南卷》，文化艺术出版社1990年。

《中国戏曲志·江苏卷》，中国ISBN中心1992年。

邓家琪《汉剧志》，中国戏剧出版社1993年。

《中国戏曲志·福建卷》，文化艺术出版社1993年。

《中国戏曲志·安徽卷》，中国ISBN中心1993年。

《中国戏曲志·广东卷》，中国ISBN中心1993年。

《中国戏曲志·湖北卷》，中国ISBN中心1993年。

《中国戏曲志·云南卷》，中国ISBN中心1994年。

《中国戏曲志·广西卷》，中国ISBN中心1995年。

《中国戏曲志·四川卷》，中国ISBN中心1995年。

《中国戏曲志·陕西卷》，中国ISBN中心1995年。

《中国戏曲志·甘肃卷》，中国ISBN中心1995年。

《中国戏曲志·上海卷》，中国ISBN中心1996年。

《中国戏曲音乐集成·广东卷》，中国ISBN中心1996年。

《中国戏曲志·浙江卷》，中国ISBN中心1997年。

中国第一历史档案馆编《纂修四库全书档案》，上海古籍出版社1997年。

《中国戏曲志·北京卷》，中国ISBN中心1999年。

《中国戏曲志·贵州卷》，中国ISBN出版中心1999年。

《中国戏曲音乐集成·江西卷》，中国ISBN中心1999年。

幺书仪主编《戏剧通典》，解放军文艺出版社 1999 年。
吴同宾编《京剧知识手册》，天津教育出版社 2001 年。
邓绍基主编《中国古代戏曲文学辞典》，人民文学出版社 2004 年。
李德龙、俞冰主编《历代日记丛钞》，学苑出版社 2006 年。
中国第一历史档案馆编《乾隆朝上谕档》，广西师范大学出版社 2008 年。
《国家图书馆藏清宫昇平署档案集成》，中华书局 2011 年。

后　记

　　这部小书的各章节都已在不同的学术刊物发表过，最早可追溯至 2007 年刊载的《徽班汉伶米应先及其对京剧的贡献》。由兹至今，各章文字陆陆续续历经十多年才写定。描述起笔至杀青的时长，并非是想说"十年磨一剑"之类勤谨共勉的话，而是想传达一种散漫自任的写作状态。若与学位论文之类的"限时作文"比，无疑这种写作方式才是我心中期待的职业状态。不过，2007 年，这个时间节点，还是将我的思绪拉回在中山大学读博的岁月。

　　我的博士学位论文取题《广东汉剧研究》，"她"是导师的命题作文，在取得学位后又很快被安排出版，颇有点"包办婚姻"的意味。后因留在高校搵食，仍然需要以博士学术积累为起点，整理行装再出发，于是尝试将研究边界向外扩张。盘旋良久，在研读康保成先生《傩戏艺术源流》而习得感悟，又于田野调查过程中颇受民间伶人崇奉戏神情景的激发，很快给自己找到《民间演剧与戏神信仰研究》的论题。这是个"自由恋爱"的题目，在一段时间内兴致勃勃，田野调查、资料收集、项目申请、论文写作有条不紊地推进，由于有了前期成果的发表，顺利地拿到教育部人文社科基金的资助。在博士论文写作经验的加持下，经过三四年时间的耕耘，此论题已自成面目；又通过一番添头加尾以及润色装修的工作，俨然已有学术专著的身姿体态，获得学校资助出版也就水到渠成。但扪心自问，此书也不过是博士学位论文的流程、学思和知识的一次"复制"，称之为第二本博论亦未不可。好在

后　记

她是自己从业后第一次"自由学术"的产物，也就敝帚自珍。

若将学术视为志业，将博士学位论文的研究继续向前推进，使之成为一个"可持续发展"的耕耘领地，则是萦怀日久不断追寻答案的新挑战。显然，广东汉剧作为一个偏安于粤东（北）客家族群的地方剧种，已无太大可供发掘的学术资源，但或可以之为立足点，向上追溯其源头，寻求新的学术增长点。广东汉剧作为皮黄声腔大家族中的一员，皮黄声腔还有很多问题悬而未决的话题，而溯流求源，它又与梆子戏有着千丝万缕的联系。如此一路追索下去，就将学术的触角延展至明清戏曲发展的主干道上去，再不是地处粤东一方的"外江戏"可比拟的。探索梆子皮黄戏的源流问题，就与清代戏曲演进的脉络紧密地联系起来，隐约感觉这将是一个大有可为的新领域。

在这个新的学术空间中，深入探讨梆子戏、吹腔、二黄腔、楚调等重要声腔的来源及其与周边声腔的关系，但又不拘泥于这些声腔艺术本体；讨论它们在清代剧坛上的种种作为，却更注重评估它们的兴起对清代戏曲进程所产生的深刻影响，则是我在这个领域学术实践过程不断坚持的方向。在撰写几篇论文后，"声腔戏曲史"一词从脑海中跃然而出，让我感到格外兴奋。这是一个全新的学术命题，即从剧坛上核心声腔入手研究剧坛的历史变革；切入点是声腔（梆子腔、皮黄腔），目标是解决戏曲史上核心的问题。有了这一思路的指引，各章节写作的速度大大加快，三五年内就积攒了相当的规模，一些论文也相继在南方和北方的学术刊物上发表，增强了对清代戏曲史研究的信心和动力。

然而，面对浩瀚无边的研究对象，个体的学术总是在焦灼和反思中不断推进，同时也总与团队、导师甚至宏大的外部学术环境发生了极其微妙的作用。在完成这部小书既定的任务后，研究的"可持续发展"再次摆到了眼前。如果说本书是

以博士论文为基点向上溯源的产物,那么下一步的研究,是否可以此为基点向外扩张,将戏曲视为活态的演剧事象或戏曲史事件,探讨它在清代社会结构中所处的独特位置,洞悉不同社会阶层对戏曲抱持的立场,藉此触摸在不同权力体制下戏曲实现自身商品化和文化价值呢。这种研究视角的变换意味着不再将戏曲仅仅看作是一种艺术形式,因为在历史的长河中很多时候它又是一种文化产品,它与社会组织、社会阶层(族群)、国家政策、经济生活、城市娱乐业等各个层面产生千丝万缕的联系。因此,考察戏曲与社会、政治、经济的复杂关系,或可成为继本书之后,我在清代戏曲研究上的又一生发点。这项研究正在积极推进中,期以扩展戏曲史的学术边界,更新研究视野。

　　岁月不居,时节如流。我也从一名高校的"青椒"变成学生眼中的"中年大叔",二毛满头亦在警示自己要抓紧时间去探索更富挑战性的课题。研究计划的转移,也缘自黄仕忠先生的接引和召唤,他多次诚挚地表达希望我能将学术的兴趣点和研究领域转移到明代戏曲,将黄天骥先生主持编纂的《全明戏曲》的学术传统接续下去,形塑中山大学戏曲研究团队下一代学人应有的面目。坦率而言,一直以来我对明代戏曲都持有特别的谨慎和敬畏心态。这缘于明代戏曲的历史主体和文学高度是由文人开创的,明代杂剧、传奇留下的史迹都充满丰富的文学意蕴和历史兴味,非有充分的知识储备和良好的学术训练难以措手。事实上,目前撰写的几篇明代戏曲的论文,都因对研究对象复杂面向未有充分的把握,在投稿过程中收获有限。这充分表明,学术研究本身就是对未知的探索,怀疑、盘桓、焦虑和兴奋必然相互交织、如影随行。我相信这种挺进新领地的感受尽管是痛苦的,也尽管离博士毕业论文的起点渐行渐远,但必会在未来呈现出超越自我、重铸灵魂的新姿态。

　　在本书之尾写下以上这些话,无有其他,只是想将自己前

后 记

半程的学术轨迹和个人感受用文字记录下来,与同好分享。

这本小书作为国家社科基金后期资助项目(艺术学)"清代梆子皮黄戏源流考论"的最终成果,在写作过程中,充分吸收了学界前辈王芷章、流沙、寒声、丁汝芹、刘正维、苏子裕、孟繁树等先生的研究成果,尤其是流沙先生的《清代梆子乱弹皮黄考》《宜黄诸腔源流探》等著作更是手头的常读书,在此向各位前贤表示深深的敬意。最后还要特别感谢中山大学出版社的裴大泉先生,本书才得以更清新的面目出现在世人面前。

陈志勇
辛丑盛夏于中山大学中国非物质文化遗产研究中心